三版序

　　本書自出版以來，承蒙各學校觀光系、休閒事業管理系師生們採用為教科書，以及廣大讀者的喜愛，至為感激。環顧國內正在推展觀光旅遊方興未艾，使觀光業界蓬勃發展，觀光事業學校的基礎教育也努力扎根。近幾年來，臺灣的國家公園增加海洋的東沙環礁、台江兩座，民國99年11月也修改國家公園法，增加國家自然公園分類，接著成立第一座壽山國家自然公園。國家風景區增加北海岸及觀音山、雲嘉南濱海、西拉雅三處；國家森林遊樂區也增加觀霧、向陽二處，這些最新的資料都完整的增修於本書內。

　　近十幾年來，作者除了教書演講之外，保持每週登山旅遊或帶學生戶外教學，走遍臺灣天涯海角，對山區有腳踏實地的親近，對這片土地滿懷著惜愛，因此增加台灣的山岳、生態旅遊、原住民文化等章節，並將近年所拍攝的數千張照片中挑選一百多張來分享讀者，從觀光資源層面及各縣市美景呈現出特色，使本書力求系統而完整外，也表現出精彩活潑的一面，期能讓讀者目睹臺灣人文生態的美。然因作者才疏學淺，恐有疏漏之處，尚祈各界專家讀者指導、匡正。

吳坤熙

目　錄

第三章　國家級風景區　71

第四章　其他公營風景特定區　175

第五章　國家森林遊樂區　183

第六章　退輔會經管的休閒農場　241

Chapter 1

觀光遊憩資源概論

- 第一節 觀光遊憩資源的定義與特性
- 第二節 觀光遊憩資源的分類
- 第三節 觀光遊憩資源的規劃
- 第四節 觀光遊憩資源經營管理

2

　　休閒旅遊是人生很快樂的一件事，21世紀的新時代更不可或缺，勢將帶動國內觀光遊憩事業的蓬勃發展。

　　觀光事業的發展是一個國家國際化與現代化的指標，開發中的國家仰賴它賺取外匯，創造就業機會，加速經濟發展；現代化的先進國家以這個服務業為主流，擴大內需帶動相關產業發展，也可以美化提升國家的形象。

　　21世紀的臺灣，由於農、工、商、服務業的快速發展，國民所得普遍提高，教育程度和生活水準也提升了很多，交通運輸便捷，山區海濱的道路四通八達，加上政府已全面實施週休二日，人民的休閒時間增長，鼓勵大家利用假期觀光遊憩或休閒旅遊，前往觀光風景遊樂區一遊，或接近大自然農場生態旅遊，以紓解平日工作和生活的壓力，也可以獲得健康與快樂的身心。以上單就國民旅遊的內需狀況而論，若再加上每年有六百多萬國際觀光客來臺，對國內觀光旅遊市場，造就了非常廣大的需求面。既然有廣大的需求面，就必須有供給面來結合，而觀光旅遊活動的供給面正是臺灣豐富的觀光旅遊資源。這就是本書所要介紹的主要內容。

　　觀光遊憩資源是大自然與人類文明歷史進展所呈現給我們後代子孫的產物，它不僅提供人們休閒遊憩賞景的功能，也負有教育與保育的意義。要如何針對觀光資源加以妥善的規劃與利用，以避免無限制的開發，造成資源的破壞或生態的改變是非常重要的課題。

第一節　觀光遊憩資源的定義與特性

　　凡是足以吸引觀光客前來遊賞的資源，無論其為有形或無形、實體或潛在，都可稱之為觀光遊憩資源。而資源存在於空間裡，因此在探討資源層面時，必須從空間區域的角度來探討才能落實。本

節除探討觀光遊憩資源的定義與特性外，亦就觀光地區、風景特定區等相關名詞加以介紹。

一、觀光遊憩資源及相關名詞的定義

(一)觀光遊憩資源的定義

觀光遊憩資源係指人們在觀光旅遊的過程中，所感興趣的各類事物，如山水名勝自然風光、人工設施建物、歷史古蹟、文化遺址等人文資源，提供觀光客遊覽、觀賞、知識、樂趣、渡假等美好感受的一切自然、人文景觀或勞務及商品，均可稱之為觀光遊憩資源。探究其構成要件則是對觀光客構成吸引力，促成其消費的意願和滿足其心理、生理的需求。

(二)相關名詞的定義

觀光遊憩資源如上述的定義，其存在的形式可能是有形、可能是無形，可能有範圍、也可能沒有範圍。而資源若未加以調查整理、規劃運用，以吸引遊客前往體驗，也僅是潛在的觀光資源而已，所以任何資源都必須經過妥善的規劃運用，才算落實，也才有意義。

觀光遊憩資源的利用，必須有一個區域範圍來加以規劃，否則像蒼天大海浩瀚桑田，雖然是吸引人的大自然，亦無法做妥善的運用。茲以發展觀光條例相關的條文做如下之定義：

1. 觀光地區：指觀光旅客遊覽之風景、名勝、古蹟、博物館、展覽場所及其他可供觀光之地區。
2. 風景特定區：指依規定程序劃定之風景或名勝地區。
3. 觀光遊憩區：指除風景區外，經公告指定之風景、名勝、古

蹟、傳統聚落、博物館、展覽場所、觀光遊樂區及其他可供
觀光旅客遊覽或休憩的地區。

4.風景區：指觀光主管機關依區域計畫指定或依第九條劃定之
重要風景或名勝地區。

前兩項乃發展觀光條例現行條文第二條之定義，後兩項是立法
院待審議的修正案之定義。

二、觀光遊憩資源的特性

觀光遊憩資源和其他各類資源一樣，有其共同的一面，也有其
自身的特性，這正是進行開發時必須正確認識且加以合理利用的，
其特性如下：

(一)觀賞性

觀光遊憩資源與一般資源主要的差別，就是具有美學的特徵，
是其值得觀賞的一面。透過遊客的觀賞，產生心理的體驗與感受，
進而在旅遊過程中滿足其需求。名山麗水、奇石異洞、風花雪月、
文物古蹟、風俗民情等，都具有觀賞的特性，也才能成為觀光資
源。其觀賞性愈佳，或其價值愈高，給觀光客的吸引力就愈大。

(二)地域性

各種觀光遊憩資源都分布在一定的空間範圍內，不易移動的，
也都反映著一定的地理環境特點。由於不同的地域表現出不同的地
理景觀，一個地區的地形、地貌、地質、氣候、水文、動植物以及
人類在長期與自然互動過程中所創造出來的物質和精神文明，如建
築風格、宗教信仰、風俗民情等均會有所不同。

(三)季節性

季節性是由其所在地的緯度、地形、地勢和氣候等因素所決定的。緯度的高低，直接影響到地面獲得太陽熱量的多少，一年四季的景觀變化，地勢的高低也會直接影響到旅遊的季節性，高山上夏天涼爽、寒冬可賞瑞雪飄。

(四)綜合性

綜合性主要表現在同一區內多種類型的觀光資源交織在一起。觀光資源在各個要素間，彼此相互聯繫，相互牽制影響。因此，一個地區觀光資源構成的要素，種類愈豐富，聯繫愈密集，對觀光客的吸引力就愈大。另外，由於觀光客的旅遊動機是多元的，期望能觀賞到多類型的觀光資源，所以觀光資源的綜合性，就更能滿足觀光客的需求，這也是觀光遊憩區開發時的優勢所在，應善加應用。有生態、又有人文；有動態、又有靜態。

(五)永續性

大多數的觀光資源，都具有永續利用的特點，比如遊客藉由參觀遊覽，所帶走的只有印象和觀感，並不能帶走觀光資源本身，然而仍有賴妥善的維護與經營，使觀光業成為一種永不枯竭的行業；若有消耗性的資源，則應隨時再生產和補充。這正是以資源為主的某些觀光業投資少、成效快、收益大、利用週期長等優點的重要原因。

 ## 第二節　觀光遊憩資源的分類

觀光遊憩資源是觀光事業中最主要的客體，在各式各樣的資源

當中比較特殊，分類上也就較為複雜，以下就二分法及我國相關計畫的分類（本書以主管機關作為實質的分類）加以介紹：

一、二分法

以觀光遊憩資源的基本屬性進行分類，可分為自然資源與人文資源兩種。

二、我國相關計畫分類說明

我國相關計畫的分類說明如下：

1. 民國72年由經建會擬訂的「臺灣地區觀光遊憩系統之研究」中，將供給面的分析，分為海洋、湖泊、水庫、溪流河谷、森林、草原、特殊景觀、人類考古遺址、人為戶外遊憩區、古蹟建築、田園風光、山岳及其他。
2. 民國77年由臺灣省旅遊局研擬的「全省觀光旅遊系統之研究」其依資源類型分為：瀑布溪谷、湖潭水庫、沙灘浴場、林場、牧場、農場、公園及遊樂場、溫泉、名剎古蹟及其他。
3. 觀光統計年報中，有關於觀光遊憩區的資料統計，依資源的特色共分為五類：
 (1)海岸型。
 (2)湖泊型。
 (3)山岳型。
 (4)古蹟文化型。
 (5)遊樂園型。

三、臺灣地區觀光遊憩系統開發計畫的分類

　　由交通部觀光局委託中華民國區域科學學會所研訂的「臺灣地區觀光遊憩系統開發計畫」，於民國81年6月完成，其中對於國內的觀光遊憩資源在衡量調查實際狀況後，分為下列五類：自然生態遊憩資源、人文遊憩資源、產業遊憩資源、遊樂設施與活動資源、相關服務資源。茲就此分類介紹，並針對其發展特色加以簡單的探討。

(一)自然生態遊憩資源

　　自然生態遊憩資源的分布以在高山原野為多，在利用型態上以保育為主，遊憩開發為輔，包括：

1.湖泊、埤、潭。

2.水庫、水壩。

3.溪流、瀑布。

4.特殊地理景觀。

5.森林遊樂區。

6.農牧場。

7.國家公園。

8.海岸、海濱。

9.溫泉。

其形成內涵包括：

1.土地地貌：地形、地勢、地質、山峰、山谷、溪谷、丘陵、河流、平原、海洋。

2.氣候：氣溫（緯度、高度）、雨量、風。

3.植物：闊葉林、針葉林、林相變化、灌叢分布。

4.動物：空中飛的、地上爬的、水中游的、哺乳類、兩生類、
　爬蟲類、昆蟲、鳥、蝴蝶、魚、蝦。

5.陽光、空氣、水。

(二)人文遊憩資源

　　人文遊憩資源之分布與早期臺灣漢民族移民開墾路線有相當
大的關係，除原住民部落在山區和東部外，多集中在北部和西部平
原，其發展策略應建立專業解說系統、設計專題旅遊，與產業資源
整合和聚落保存工作，包括：

1.歷史建築物、祠廟、遺址、歷史文化背景、古蹟。
2.民俗活動、節慶祭典、人民生活風俗習慣、宋江陣。
3.文教設施、文化中心、博物館、美術館、百貨公司。
4.聚落、山地聚落、漁村聚落、客家聚落。

(三)產業遊憩資源

　　產業遊憩資源大都集中於北部丘陵與西部平原地區，其發展策
略以體驗生產過程、解說服務及購買活動為主，包括：

1.休閒農業、觀光果園、茶園、菜園。
2.休閒礦業、煤、金、鹽、石油。
3.漁業養殖。
4.地方特產。
5.其他產業。

(四)遊樂設施與活動資源

　　遊樂資源主要分布於北部與西部平原之都會區，發展策略以觀
光主管機關評估其開發並進行監督與管理，包括：

1.遊樂園、機械設施遊樂園、花園、主題樂園。

2.高爾夫球場。

3.海水浴場。

4.遊艇港。

5.遊憩活動。

(五)服務體系

觀光事業之發展，除了資源本身之質與量外，其相關服務體系可分為交通、膳宿及旅行社二大系統：

1.交通：空運、海運、陸運（鐵、公路）、遊覽車。

2.膳宿：觀光旅館、一般住宿、民宿、露營之食宿、餐飲。

3.旅行社：導遊、領隊。

本書對於臺灣地區觀光旅遊資源之分類，擬以主管機關之不同，作為實質分類，將在以下分章逐步詳予介紹，包括：

1.國家公園（內政部營建署）。

2.國家級風景區（交通部觀光局）。

3.其他公營風景特定區（交通部觀光局、經濟部、縣市政府）。

4.森林遊樂區（農委會林務局、教育部、退輔會）。

5.退輔會經管的休閒農場（退輔會）。

6.國有林生態之美（農委會林務局、林試所、退輔會、縣市政府）。

7.溫泉區（交通部觀光局、縣市政府）。

8.民營遊樂區（縣市政府）。

9.休閒農業區（農委會、縣市政府）。

10.高爾夫球場（體委會、縣市政府）。

11.海水浴場（縣市政府）。

12.博物館、美術館、紀念館、文物館、教育館（教育部、縣市政府）。

13.古蹟（文建會、縣市政府）。

14.形象商圈、商店街、觀光夜市（經濟部、縣市政府）。

15.臺灣的山岳（農委會林務局、營建署、觀光局、縣市政府）。

16.生態旅遊（農委會林務局、營建署、觀光局、縣市政府）。

17.臺灣的原住民文化（原住民委員會）。

18.各縣市風景點與遊程設計（縣市政府）。

臺灣省政府已於民國88年精簡，我國的行政組織層級，主要為中央、（市）縣市二級，原來的省轄風景區和森林遊樂區也都分別收歸中央管轄。本書將臺灣的觀光遊憩資源做如上很有系統的分類，相信可以讓讀者清楚的瞭解，更易於研習與應用。這是作者編著本書的最大期望。

 ## 第三節　觀光遊憩資源的規劃

沒有經過妥善規劃的資源並不能提供觀光遊憩的功能，而同時若規劃不當，則可能破壞資源的吸引力，造成生態的改變，甚至使資源毀滅；因此，對於觀光遊憩資源的運用，需有完善的規劃才能達成提供遊憩的功能。本節將就觀光遊憩資源規劃上應考量的原則與規劃的程序加以介紹。

一、觀光遊憩資源開發規劃原則

(一)從原有自然的資源特色出發

　　自然的景觀應有其原有的特色，人文資源亦應有其民族特點。具有特色才有吸引力，有特點才有競爭力。因此，凡是能夠吸引遊客的自然風光，在開發規劃時，要從原有的優點特色出發保留，再進行規劃，在活動的規劃設計上，也要注意。例如，山區溪谷要妥善利用原有的地形、地勢、水文，規劃時考慮土方平衡原則；在高山地區，因為滿山遍野的綠意環境，所以建築物的設計造型、材質、顏色，應與周遭環境特色相融合，設計開發者可以思考，白牆紅瓦斜屋頂的建築物蓋在山區綠野的美景；在高山湖泊上的亭台樓閣棧道的材質，應特別考慮防腐耐用；易下雪的高山建物，很可能是斜屋頂等。文物古蹟等人文資源，則儘可能保持其歷史形成的原貌，任何過分的修飾或全面翻新的做法，都不足取。

　　因此，在規劃開發旅遊資源的過程中，如何保持原有的特色，發揚其獨特的風格，解決資源保育與再發揮的最大的效益，是一個重要的原則。

(二)符合市場需求原則

　　經濟學的基本原則是供給與需求有交集、有結合才能成事。觀光旅遊業在市場經濟中是非常競爭的行業，由於旅遊者的動機和需求經常變化；也如同一般的行業產品，有其所謂的發展、成熟、衰退的週期性變化，所以觀光旅遊業的經營，除了守成以外，還要適時創新，隨時密切注意市場需求變化，在適當時機投入資源的再開發。

　　目前影響國內的觀光遊憩市場開發的因素很多，就其優勢與劣勢加以分析可知。在優勢方面：

1. 政府已全面實施週休二日，鼓勵國人利用休假在國內旅遊，今年行政院又明令，取消公務人員出國旅遊的補助辦法，並簡化國內旅遊的補助方案，刺激國內觀光旅遊的發展，擴大內需產業，加速經濟發展。

2. 為刺激擴大內需產業，提升經濟成長，政府積極獎勵民間投資案，對觀光遊憩區的開發亦列入項目之一。

3. 許多重大交通建設陸續開展或完工，如第二高速公路、山區道路的闢建改善等，將縮短交通旅運的時間。

4. 相關的服務設施，如旅館、展售中心的籌設等，都陸續開發建設完成，加入服務的行列。

5. 國人對於休閒觀念的改變，普遍認為休閒旅遊是人生食、衣、住、行、育、樂六大需求中不可或缺的一環，是必需而非奢侈。

另外，在劣勢方面：

1. 臺灣因為實施家庭計畫，四、五十年來人口成長剛好一倍，至今人口已不會成長，但人口年齡組成結構一直跟在後面改變和以往不同，致使供給與需求產生嚴重的衝擊，所有的各行各業都面臨非常激烈的競爭，這也是臺灣近年來經濟遲緩、景氣衰退的根本原因，加上兩岸關係、國際因素、政治干擾經濟等影響更加雪上加霜，當然整個經濟的遲緩，有賴政府與全民的努力，而觀光遊憩的開發方面，則更須詳加評估和努力。

2. 由於臺灣的腹地有限，目前人口集中的都會區近郊的開發已達飽合，需往東部或高山地區開發，其市場潛在性應予以評估。

3. 具有相當規模的土地，面積廣大，取得不易，或向政府長期

租用，辦理土地使用變更程序繁瑣，曠日廢時，且須募集的專家人才相當不易（作者曾參與月眉育樂世界的開發工作，獲有相當的經驗與感觸）。

4.可替代性的消費產品多，如電子科幻、視訊產業的迅速發展，須具備相當的特色，才能吸引遊客前往消費。

(三)經濟效益原則

觀光資源的開發，從經濟學的角度來看，是作為改變落後地區經濟結構的重要手段。政府的資源開發，既要考慮國家和地方的經濟實力，分區分期，避免盲目的全面開發；民間的開發則要考慮成本與回收利益，有利可圖才能生存，也才有經濟效益。

(四)保護與利用相結合原則

無論是自然資源還是人文資源，在開發的過程中，都蘊藏著某些冒險性存在，對資源原貌的保護和資源新建開發稍有不慎，就會造成破壞。因此，任何資源在開發前，都必須詳加調查、研究和分析，無論是規劃、開發、施工或未來的經營管理過程，均須研訂資源保護方案，防止資源原貌和環境的損失及破壞。

(五)綜合開發原則

觀光資源往往存在有多種不同的類型，藉由綜合開發，使吸引力各異的不同觀光資源結合為一個吸引綜合體，創造更廣泛的品味和更高的價值，得到更高的經濟效益。此外，針對觀光事業的綜合特性，在開發的過程中必須考量到周遭的其他服務設施需求，如交通運輸、住宿、餐飲、購物等，都應在過程中做妥善的規劃。

二、觀光遊憩資源的規劃程序

觀光遊憩資源的開發，既要考慮當前觀光事業發展的需要、市場需求狀況，也要考慮到開發的可能性，掌握最恰當的時機；既要考慮資金的投入，又要考慮到未來的營運效益。因此，在開發前應妥為研究和評估，詳細探討規劃的方法與應行辦理的程序，以擬訂具體可行的計畫。一般程序包括下列幾項：研究計畫的擬訂、資料的蒐集與調查、進行可行性研究與評估、開發活動與環境影響、研訂實質開發計畫。

(一)研究計畫的擬訂

研究計畫是規劃構想或規劃案之建議案，此為正式規劃作業前對規劃區先行全盤簡略的瞭解與分析，並將規劃的方法、步驟與內容列舉出來，以勾勒未來整個計畫的輪廓。研究計畫至少包括下列內容：

1.前言：說明規劃的緣起、性質、任務、目標。
2.規劃的程序：
　(1)研究方法。
　(2)研究步驟：
　　A.計畫的目標。
　　B.資源調查。
　　C.資料分析與綜合整理。
　　D.計畫項目及評估。
　　E.計畫的實施。
　　F.計畫的檢討。
　(3)規劃流程圖。
3.建議。

(二)資料的蒐集與調查

　　資料的蒐集與調查目的是作為開發規劃的參考依據，是整體規劃的重要步驟，須投入人力與物力蒐集調查準確的資料。惟觀光資源的調查，視其範圍與規模而有所不同，不同的資源特性或區域，其調查項目也就不同，調查項目如下：

　　1.自然資源環境：
　　　　(1)地形、地質、地貌。
　　　　(2)氣象、氣溫、雨量。
　　　　(3)水資源。
　　　　(4)動植物資源。
　　2.基本公共設施：
　　　　(1)交通運輸。
　　　　(2)周圍環境。
　　　　(3)能源。
　　　　(4)電信、水、電公設。
　　　　(5)衛生設施。
　　3.社會與經濟環境：
　　　　(1)地域性社經特徵：人口、社會、經濟、民情。
　　　　(2)相關的法令規章。
　　　　(3)財務資源。
　　4.觀光集結區環境：
　　　　(1)土地使用狀況。
　　　　(2)相關之觀光遊樂資源。
　　　　(3)相關之觀光服務設施。
　　　　(4)替代商品之競爭性。
　　　　(5)目前遊憩特性。

(6)發展限制。

5.景觀價值：

(1)地形、地物景觀。

(2)水資源景觀。

(3)植生景觀。

(4)人文景觀。

(5)視覺景觀。

(6)環境品質。

(三)進行可行性研究與評估

對於所蒐集的資料加以整理歸納，並進行可行性的研究與判斷，無論是從土地利用層面、遊憩活動層面和需求層面都應分析，並做評估判斷的各層面如下：

1.可開發性的評估。

2.土地遊憩使用的合適性。

3.遊憩需求的評估。

4.優先性的決定。

5.計畫位置條件與遊憩活動相容性分析。

6.營運的條件評估。

(四)開發活動與環境衝擊

舉凡自然資源的開發行為都或多或少會對環境造成衝擊，因此應擬訂妥善的對策，使衝擊程度降到最低。

(五)實質開發計畫

1.土地使用計畫。

2.資源保護計畫。

3.交通計畫。

4.環境美化計畫。

5.觀光遊憩設施配置計畫。

6.公共設施計畫。

7.遊憩活動計畫。

8.經營管理計畫。

9.財務計畫。

10.分區分期計畫。

三、實質開發建設

　　觀光遊憩業者要先取得土地的所有權或使用權。依據都市計畫法、區域計畫法和非都市土地使用管制規則等規定，這些上地如果是在都市計畫區內，必須是風景區、可建築用地才能合法開發；如果是在非都市計畫區內，一般的農牧、林業、生態保護、國土保安等用地都是不能開發建設的，務必要依據相關法令規章，經過冗長的程序，向政府機關辦理變更為風景區、遊憩用地，才可以申請開發實質建設。

　　取得土地的合法使用後，才能依水土保持法和建築法規，將所要投資的遊樂設施，經過嚴密周詳的調查、規劃，再委託依法登記開業的建築師和相關技師進行規劃、設計、細部設計、結構計算、繪圖完成等工作，向當地建築主管機關申請建造執照。

　　有了合法的建造執照，才能去發包給依法登記開業的營造廠商和水電廠商從事營造施工、監工管理到竣工，再申請使用執照；有了使用執照的建築物和遊樂設施，才算是合法的，也才能向水電機關申請送水送電使用，再向觀光主管機關申請開業、對外營業。這些開發建設的執行與管理工作，是必須有專業環環相扣，相互搭

配，才能以最節省的成本和時間克盡其功。

 ### 第四節　觀光遊憩資源經營管理

　　觀光遊憩活動的組成包括：環境、設施、遊客與管理者四大部分，彼此之間的互動隨時處在動態變化之中。比如，環境會隨著設施和遊客的增減而改變；設施亦須配合環境及遊客的活動喜好來設計；管理者則須依據現有環境、設施狀況、遊客特性，以及內部人力、財力來調整管理方式和策略。

　　在知識經濟的時代，各行各業都會面臨激烈的競爭，開源與節流是企業經營的不變法則。觀光遊憩業的管理必須建立科學化的資訊管理，長期追蹤遊客活動型態、滿意度、市場需求、環境改變、資源改變與管理制度改變等資訊，以達成提供適人、適時、適地的高品質遊憩體驗。

　　換言之，觀光遊憩區的經營管理乃是業者應用有限的人力和經費，對觀光遊憩資源做永續利用與管理，為遊客提供最佳的遊客服務，讓遊客有賓至如歸的感受、值回票價的享受，下次才會再來，甚至廣為宣傳。好東西與好朋友分享，則生意就會源源而來，遊客絡繹不絕，財源滾滾。

　　同時，觀光遊憩區的經營，可能會和某些層面產生衝擊，如產業發展與環保問題，因此業者須能夠協調不同界面的需求與阻礙，在管理單位、遊客、環境與設施的相互關係中，謀求最適當的處置。甚至對其他相關的團體，如有利益關係的團體或區內其他的族群，必須做好公共關係。以下茲就管理層面分述如後。

一、營運管理

營運管理為直接服務遊客的管理,在遊客全程的動線中,所有直接與遊客可能接觸的服務,從遊客停車下車、售門票、收門票,所有遊憩路線過程的服務人員、遊樂設施的操作人員、安全人員、餐飲服務人員,到遊客離開的接送人員、現金財務管理人員等等的服務態度,必須經過嚴格訓練,讓遊客有賓至如歸、值回票價的感受,有下次還會再來的期待,如此這樣的經營才會有明天。

二、環境管理

永續利用是資源保育經營的最高指導原則,自然環境是人類生存與經濟活動的基礎,掘取資源的過程之中,記得要有所回饋、少破壞。垃圾、水源、人為、空氣等的污染,往往導致大自然因不堪負荷,致生態環境不變,影響人類生存的環境。對於環境和生態的管理,應注意生態資源的調查、生態環境的監測,以及違規事件的防止等來做努力。

三、開發建設管理

臺灣是一個法治的國家社會,一切投資經營經濟活動,都應在法律的規範下進行,觀光遊憩業從土地的遴選或變更,就必須是合法的建地,建築物和遊樂設施,也必須是依法申請許可的合法建物設施,才能合法申請經營。

除了初期投資的開發建設外,也要隨著時間、環境的變遷而做適當的調整,如詳盡的調查、正確的規劃,並講求進度、品質、美觀、適用、成本的開發建設管理。在整個過程中,若能有當地民眾

的參與，做好各種公共關係，將更有助於工作的進行。

開發建設是很實質且立見功效的，往往也是遊客的第一印象，對整個事業經營的成敗具有舉足輕重的地位，不可不慎。

四、設施及清潔維護管理

設施是遊憩事業的生財器具，維護與興建同等重要，有良好的維修系統才能確保設施服務的品質。這種維護工作除了夜晚打烊時要全面維護就緒，以待明日歡喜開張營業外，日間的營業時間內也要隨時隨地派人維護的，包括設施的安全使用及環境的清潔維護，時時刻刻給遊客有清新美觀的視野，有爽朗快樂的體驗，讓遊客來了還想再來，這樣的經營才會有下一次的生意。

五、安全及緊急事件管理

觀光遊憩業者有責任與義務告知遊客，於從事遊憩活動時所可能面臨的危險，進而提供安全的遊憩環境，比如泛舟活動、冒險刺激的攀爬活動，甚至在荒郊野外的野生動物、野蜂攻擊等都應事先提醒和預防。至於機械式的遊樂設施，應依據觀光地區遊樂設施檢查辦法，自行天天檢查維修，也由觀光主管機關會同有關機關施以營運檢查、定期檢查和不定期檢查。而設施操作及維修人員的訓練、督導、考核也應依作業要點確實實施，具體落實安全維護、設施維護、環境整潔美化工作、確實做好遊客服務工作，以提升觀光遊憩地區的遊憩品質和服務水準。

至於緊急事件管理方面，區內應有簡易的急救醫療設備做必要的處置，更應與當地的警察、消防機關和衛生醫療院所保持密切的聯繫和關係，以能在必要的時候掌握第一時間，做最迅速的緊急處

置，使傷害降到最低。

六、解說服務管理

解說服務可以直接對遊客介紹風景名勝、遊憩設施，也是管理業者與遊客溝通的橋樑，滿足遊客知性需求，盡情享受和資源保育的服務；也能反映遊客的建議和觀感，作為經營管理策略的參考。

解說服務方式包括：人員解說、解說牌、解說刊物、解說媒體和解說展示等。人員解說的效果及服務最直接、反映最好，但成本最高，一般業者僱用的專業解說員不多；為提供假日眾多遊客的解說服務，須徵聘特約解說員或志工解說員來擔任，其人員的招募、訓練、服勤及考核應有完善的制度，才能提供良好的服務。

至於區內應有清楚明顯的指引標示，生動活潑的自導式解說步道和教育性說明牌，除為遊客提供全天候的服務外，也可對轄區範圍宣示，至於更深入的資源解說或環境教育宣導，則可出版摺頁、簡介、手冊等刊物。

區內入口處附近應設遊客中心，除提供各項服務外，也應有多媒體錄影帶介紹、電腦資訊媒體及實物標本、史蹟文物、模型、燈箱等的展示，給遊客留下更深刻的視覺效果。

七、遊樂業管理

觀光遊憩區中，除了由業者本身自行經營的營業單位外，在經營的策略上，為達到與當地居民建立良好的關係，或處理原有的攤販等因素，將區內的賣店和餐飲業委託民間經營或以契約方式出租經營。尤其公營的觀光遊憩區礙於經費及人力的限制，又需兼顧提供遊客必須的服務設施，宜採公辦民營的方式，由民間來經營管

理，才會有效率和親切良好的服務。其他如流動攤販造成的交通與環境衛生問題也宜有妥善和完整的安排。

八、行銷管理

觀光遊憩地區依經營型態分為公營與民營兩種，二者在行銷管理的手法和策略完全不同。公營觀光遊憩區有公家的預算挹注，賺也經營、虧也經營，就當為國家做資源保育，維護生態環境；而民營觀光遊憩業則是將本求利、自負盈虧，一再的虧損是會關門大吉的。

資訊發達的今日，觀光遊憩業的行銷管道非常多，如報章雜誌、展覽會、網路等各種型態行銷的廣告，也可以結合旅行社、旅館、航空公司等觀光事業體銷售；也可以進行異業結盟，或同業聯盟方式行銷等。其行銷管理策略應考量如下：

1.確立經營方針與管理目標。
2.商品特色與市場區隔，確立目標市場。
3.善用各種行銷管道與市調資料。
4.遊樂設施或活動的規劃與節慶相結合。
5.注重研究發展與績效評估。
6.重視公共關係，引導民間參與。
7.健全組織內部人事財務管理。
8.一般坊間的會員卡行銷應探究其誠信。

九、內部管理

觀光遊憩資源管理單位，其組織編制大約是：人事管理、總務管理、財務管理、會計統計管理、營運管理、維修管理、行銷業務

管理等，除前述已對營運、維修、行銷管理詳加說明外，內部管理補充如下：

1. 明訂組織編制單位人員的業務職掌、工作範圍權責、分層負責授權辦法，以有所依循。

2. 人員的晉用、敘薪、訓練、考核、升遷、保險、福利、淡旺季人員的運用、管理作業手冊的建立，乃至每日的人員出勤、差假管理等。

3. 總務、庶務、採購、倉庫管理、資產、公共關係的建立，提供內部支援。

4. 財務、現金、支票、盈收、稅務等詳細報表應建立電腦資訊管理系統，可以隨時或定期檢核。財務是一個企業的命脈，不能出問題。

5. 各單位人員應做好自身的工作職掌，也要與平行單位人員的工作密切配合，以形成整個團隊的運作。內部管理或檢討改進應加以注意，至於外在表現則是要讓遊客有賓至如歸的感受，讓遊客來此觀賞、來此遊憩消費是值回票價，來了還想再來，回去「好康道相報」，就是最佳的廣告行銷，如此的企業經營方式才有可能成功。

Chapter 2

國家公園

臺灣島位於北半球的熱帶與亞熱帶地區，遠在冰河時期，臺灣也曾數度因海進海退與大陸連結在一起，所以很多的動植物物種由大陸遷徙到臺灣這個較溫暖潮濕的環境；加上臺灣位於歐亞大陸板塊與菲律賓海板塊交界，互相擠壓碰撞的造山運動所影響，地形複雜，地勢高峻，形成暖、溫、寒不同的氣候帶，提供了動植物不同的生活空間，所以孕育了種類極為豐富的動植物。因此，我們可以說，臺灣島是一處最佳的自然博物館。

 ## 第一節　國家公園發展現況

臺灣在民國26年的日據時代，曾有建立國家公園的想法，並籌劃「新高、阿里山國立公園」、「次高山、太魯閣國立公園」、「大屯國立公園」，然因第二次世界大戰而擱置下來。

自臺灣光復後，百廢待舉，在經濟發展初期，對於生態保育的觀念尚未成形；數十年來的經濟發展與高度工業化，不知不覺地讓自然環境付出了代價。直至近二十年來，由於民間環保意識覺醒，因著政府對於環境保護與資源保育工作的重視，國家公園陸續推動成立。

民國70年，內政部營建署著手選定、規劃國家公園預定地區。然而數十年來的工業發展與大量人口成長，誠如世界上其他國家一樣，臺灣本島上可供使用的土地多陸續開發；所幸高山原野環境，像玉山、雪霸、太魯閣等偏遠山區，仍有極大面積為未經墾殖的原始區域，這些區域的高山自然景觀正適合規劃設計為國家公園。

目前臺灣業已成立了九處國家公園，由內政部所屬的營建署管轄。民國73年成立墾丁國家公園，位居臺灣最南端的海岬上，屬熱帶性海岸型國家公園；74年成立玉山國家公園，是面積最大、高山

最雄偉的國家公園，核心的玉山主峰為傲視東北亞的第一高峰；同年成立的陽明山國家公園是臺灣唯一的火山型公園，並能對臺北都會區提供遊憩服務及教育的功能；75年成立太魯閣國家公園，以大理岩峽谷景觀獲得國內外遊客的喜愛；81年成立雪霸國家公園，保存了崎嶇原野山區及豐饒野生物；84年成立金門國家公園，讓金門的歷史與人文之美呈現在世人眼前；96年成立東沙環礁國家公園，主要保護東沙島周邊的珊瑚礁生態系，也是國內第一座海洋保育型的國家公園。97年成立台江國家公園，100年成立壽山國家自然公園。

以上八處國家公園面積共328,873公頃，約占臺灣島面積的9.1%，對於我們賴以生存的自然環境，有了一份保障，也替國內觀光遊憩的供給面，提供豐富的資源。筆者希望本書能非常有系統而完整的介紹臺灣觀光遊憩資源，因此以國家公園位階之高、層面之廣、幅員之大、內容之豐，將之以排在首章。（如圖2-1）

 ## 第二節　國家公園的意義與功能

國家公園的歷史最早可溯自1860年間，美國一群保護自然的先驅，鑒於優勝美地（Yosemite）山谷中的紅杉巨木任遭砍伐，而積極促請國會保存該地，終於在1864年由林肯總統簽署一項公告，將優勝美地區域劃為第一座州立公園。1872年美國國會根據此公告通過設立美國（也是全世界）最早的國家公園——黃石國家公園（Yellowstone National Park），而優勝美地也在1890年改為國家公園（Yosemite National Park）。迄今，世界上已有約一百個國家或地區設立了近千座的國家公園。

什麼是國家公園呢？國家公園和都市公園、森林遊樂區又有何

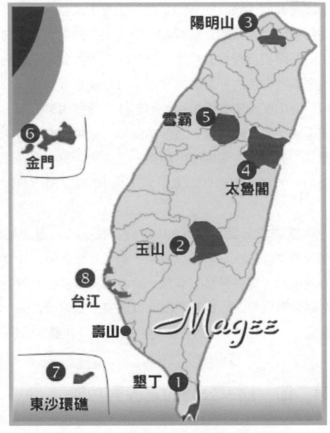

圖2-1　臺灣地區國家公園分布圖

資料來源：營建署提供。

不同呢？根據1974年國際自然資源保育聯盟（IUCN）開會認定的
國家公園標準為：

1. 面積不小於1,000公頃的範圍內，具有優美景觀的特殊生態或
 特殊地形，有國家代表性，且未經人類開採、聚居或開發建
 設之地區。
2. 為長期保護自然原野景觀、原生動植物、特殊生態體系而設

置保護區之地區。

3.由國家最高權宜機構採取步驟，限制開發工業區、商業區及聚居之地區，並禁止伐林、採礦、設電廠、農耕、放牧、狩獵等行為，同時有效執行對於生態、自然景觀維護之地區。

4.維護目前的自然狀態，僅准許遊客在特別情況下進入一定範圍，以作為現代及未來世代科學、教育、遊憩、啟智資產之地區。

臺灣地區的國家公園則是依據國家公園法第一條、第六條規定所設立，係為了保護國家公園特有自然風景、野生物及史蹟，並提供國民育樂及研究使用的區域，已具備了保育、育樂、研究三大主要目標。究其資源特色與管理方式，國家公園具備了下列四項功能：

1.提供保護性的自然環境。
2.保存物種及遺傳基因。
3.提供國民遊憩及繁榮地方經濟。
4.促進學術研究及環境教育。

 ## 第三節　國家公園經營管理

臺灣所設立的國家公園擔負著保育、研究、教育與遊憩等多項目標，如果不當的管理或過度的遊憩，將對敏感脆弱的生態環境造成衝擊。因此，必須成立國家公園管理處，專責單位以及足夠的人員、經費，並採行分區計畫來管理國家公園，達成上述目標。

根據國家公園法第十二條的規定，將國家公園區域按其資源特性與土地利用型態劃分不同管理分區，以不同措施達成保護與利用的功能：

1. 生態保護區：係指為供研究生態而應嚴格保護之天然生物社會及其生育環境之地區。
2. 特別景觀區：係指敏感脆弱之特殊自然景觀，應該嚴格限制開發之地區。
3. 史蹟保存區：具有重要史前遺跡、史後文化遺址及有價值之歷代古蹟之地區。
4. 遊憩區：可以發展野外育樂活動，並適合興建遊憩設施，開發遊憩資源之地區。
5. 一般管制區：資源景觀品質介於保護與利用地區之間的緩衝區，得准許原土地利用型態之地區。

國家公園管理處積極招募具有生態保育、解說、景觀相關專業人員，有系統、有組織地管理公園土地，以落實管轄區域內之資源保育工作。其管理處業務如下：

1. 企劃經理課：國家公園計畫之執行與考核、土地取得與協調、相關法令制定釋示等。
2. 環境維護課：規劃設計並維護園區各項資源保護、交通、行政管理、遊憩、安全、解說、史蹟復舊等設施。
3. 遊憩服務課：國家公園內遊客管理、遊憩規劃、環境維護、旅遊事業管理等。
4. 保育研究課：國家公園自然與人文資源資料調查、建檔與研擬保育措施等。
5. 解說教育課：遊客中心展示、解說服務、印製解說書冊並宣導生態保育，推動環境教育工作等。
6. 國家公園警察隊：專責園區內治安秩序之維護與資源保護，並協助處理違反國家公園法有關事項。
7. 內部管理：如秘書、人事、會計、行政、政風等室。

第四節　墾丁國家公園

　　面積33,269公頃，含陸域18,084公頃與海域15,185公頃，三面臨海，東臨太平洋，南接巴士海峽，西側臺灣海峽，為自然景觀海洋生態、小鄉鎮、牧場與歷史古蹟之合成體，資源特色為珊瑚礁地形、熱帶魚類、貝類、熱帶林生態。（圖2-2）

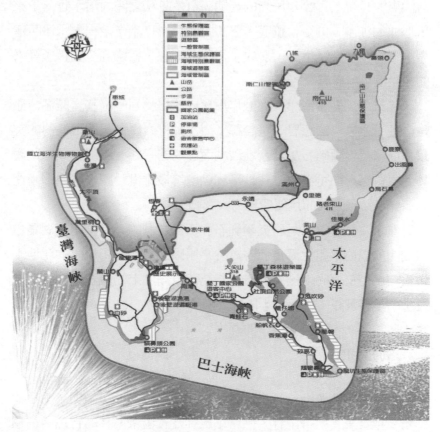

圖2-2　墾丁國家公園

資料來源：營建署提供。

一、地形地質

　　墾丁國家公園位居臺灣南端恆春半島之南側，百萬年來恆春半島下沉、隆起，皺褶與崩落的地殼運動史，造就了墾丁地區多變化而豐富的地形地質景觀，是我們研究珊瑚礁地形、石灰岩洞、海崖的最佳自然教室。

　　沙灘拉近了人們與海洋世界的距離。白沙、南灣、小灣成為游泳戲水的天堂；沙島的貝殼沙原屬稀有珍貴的地形景觀；風吹沙因落山風沙粒帶上百餘公尺高的台地，再由夏秋之間的雨水趕落下來所形成的沙瀑，更令人讚嘆。墾丁由於海岸日光充足，海水溫暖清潔，珊瑚沿著沿岸生長，形成了裙狀珊瑚礁，紅柴坑、貓鼻頭等處的裙狀珊瑚礁最發達。

　　佳樂水以砂岩海岸及海蝕作用形成的棋盤石、蜂窩岩聞名，原是「掉下水來」的意思，正詮釋了海水拍打岩崖激起千堆浪濤的美景。崩崖是珊瑚礁石灰岩台地破裂而形成的景觀，由貓鼻頭、鵝鑾鼻到東側海岸都可發現這種地形，以龍坑最雄偉壯觀，就像即將湧向海洋、躍飛入天的巨龍般地令人感動。

　　墾丁森林遊樂區是研究鐘乳石與石灰岩洞的天堂；南仁湖是古老的山間湖泊；龍鑾潭是恆春縱谷平原因海進海退所形成的窪地；大尖石山是墾丁的地標；船帆石為崩落自高崖上的礁石。精緻而多變化的地形景觀，成為墾丁國家公園的珍寶。

二、動植物生態

　　墾丁位在熱帶地區，由於受地形、季風、海風、雨期、雨量的影響，植被兼具熱帶雨林、熱帶季風林及暖溫帶雨林的特色，種類共有一千多種，是大自然的植物園。最具代表性的植物區均需妥善

保護，讓其自然繁衍，比如：南仁山季風林為臺灣僅見，也是目前僅存的低海拔原始林；船帆石及香蕉灣的海岸林保存完整，以棋盤腳及蓮葉桐為代表樹種，最大特色是種子或果實得借海流傳播，且能夠在距海極近的土地萌芽而發育成林；墾丁公園的原始林是臺灣僅見的高位珊瑚礁植物、熱帶雨林與季風林的混合林，垂榕與銀葉板根為其特色。

因豐富的植物相而蘊育了墾丁的野生動物：哺乳類十五種、鳥類三百種、兩生類六十種、蝴蝶二百二十一種與淡水魚類二十種。由於季節變化帶來的候鳥過境景象，山坡與耕地的紅尾伯勞、滿州的鷹鷲與龍鑾潭的雁鴨等，具有觀賞與教育價值。據鳥類專家研究，此地著名的候鳥紅尾伯勞，一隻可以控制0.05公頃的土地蟲害，灰面鷲一隻一生可以吃掉五百隻鼠類，在在說明著鳥類在生態平衡上扮演著重要角色，需要我們善加保護。在昆蟲方面，以外型漂亮的黃裳鳳蝶最為引人注目。

三、海洋世界

墾丁是最先有海域的國家公園，由珊瑚構成的富麗堂皇海底皇宮，居住著五彩繽紛的珊瑚礁魚類達千種，各式各樣貝類達一百四十種，以及潮間帶的基礎生產者藻類，形成了墾丁絢爛瑰麗的海洋世界，是潛水探景的最佳海底樂園。

四、人文資產

石牛溪東岸曾發現有四千年歷史的石板棺，為保存良好的史前遺址。南仁山的石板屋為土族舊社遺址，有七百年歷史，建築格式類似於排灣族。鵝鑾鼻燈塔建於1882年清光緒年間，是航海船隻的

指標，也是今日重要的人文史蹟。

五、生態旅遊

墾丁國家公園位居臺灣南端、氣候溫暖、景緻怡人、交通便利，是國內渡假旅遊的熱門地點，每年有三、四百萬人次的中外遊客來此觀光。陸域景點豐盛，海域有太平洋、巴士海峽、臺灣海峽三面環抱。因此，晴朗天空下亮藍、溫暖的海洋和海面下絢麗如詩的海底世界，是這座國家公園獨特的風格。

墾丁四季如春，氣候常年溫暖，有乾濕分明的季節分野；加以熱帶性的氣候、地形變化萬端、生物種類繁盛，且地處本島南端，為東亞地區候鳥遷徙必經的要道，因此隨季節而變換的景觀、資源極為豐富。

安排一趟知性、感性的「墾丁國家公園之旅」，除了造訪幾處知名的景點外，也可以配合時序進行專題旅遊，比如春季的「觀星之旅」、「植物之旅」；夏季的「海洋之旅」、「賞蝶昆蟲之旅」；秋季的「賞鷹候鳥之旅」、「人文之旅」；冬季的「落山風之旅」、「地質之旅」等，將可獲得與一般旅遊不同的墾丁國家公園體驗。

過境鳥紅尾伯勞每年8、9、10月飛來墾丁；赤腹鷹9、10月飛來；灰面鵟在10月國慶日前後飛來，因而有國慶鳥之稱；處處鷹揚滿天，里德和社頂是最佳賞鳥地點。隨後雁鴨等水鳥也飛來渡冬，主要棲息於龍鑾潭和南仁湖。港口村的白榕園有一棵由兩百多株盤根錯結天羅地網的大白榕，相當值得一看。恆春東北側的三台山，形似品字形的特殊景觀亦為全臺罕見。

花季在5至11月的墾丁之花棋盤腳，夜晚開花、清晨落下

墾丁貓鼻頭的珊瑚礁裙礁海岸

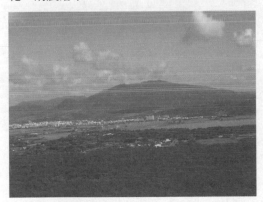

墾丁關山望龍鑾潭

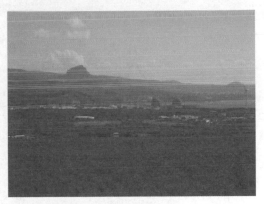

墾丁關山望大尖山、核三廠

 ## 第五節　玉山國家公園

　　面積105,490公頃，東西寬約43公里，南北長約39公里，涵蓋南投、嘉義、高雄、花蓮四縣。依據山稜、河谷的自然分布，劃分為東埔山塊、玉山山塊、中央山脈三大區，是濁水溪、高屏溪及秀姑巒溪三大河川的發源地。資源特色為多變的高山氣候與地質景觀、豐富的動植物生態、布農族與古道的人文史蹟。（圖2-3）

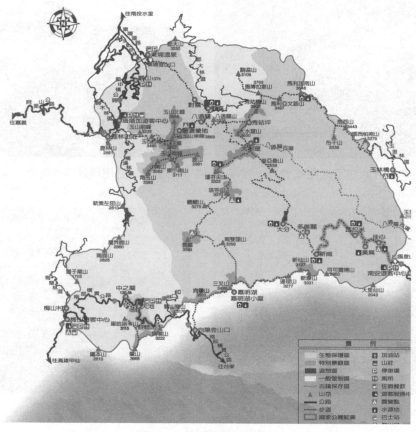

圖2-3　玉山國家公園

資料來源：營建署提供。

一、地形地質

　　玉山國家公園位於臺灣中央偏南地帶，是典型的亞熱帶高山型國家公園。區內群峰聳峙，核心的玉山山塊，是歐亞大陸板塊與菲律賓海板塊相互撞擊所隆起的高山，玉山主峰海拔3,952公尺，東北亞第一高峰；周圍東峰、北峰、西峰、東小南山、小南山等山峰均

峻峭崢嶸，若逢冬季雪封時期，更形壯偉儼然，稱為臺灣之屋脊，右側的中央山脈南段，亦滿布瑰麗壯闊的山峰：秀姑巒山、馬博拉斯山、關山、達芬尖山、新康山等。整個國家公園的高山，超過3,000公尺且列名「臺灣百岳」者有三十座。當雲氣瀰漫、山嵐籠罩時，更顯玉山國家公園山巒疊嶂之美。

　　受到板塊運動與地形錯綜影響，園區內富於地形地質景觀，八通關草原、金門峒斷崖與向源侵蝕現象、雲龍瀑布、父子斷崖，以及遍布園區的高山湖泊、深邃溪谷等，常是景觀焦點，雲霧變化、朝曦夕暉等天候景緻的變化，也是吸引人們登山旅遊的主因。

二、動植物生態

　　森林是玉山國家公園的寶庫，不但庇蔭了生棲萬物，亦免土壤受雨水沖刷。分布高山頂處的寒原植物種類稀疏而儀態萬千，玉山圓柏原為臺灣最高的森林，但在3,500公尺的高山上，亦無法抵擋寒風雨雪，而呈盤纏曲狀，匍匐於稜脊峰頂上，自呈傲骨風貌；玉山杜鵑在春夏間綻放粉紅色花朵遍布山頭，洋溢生命情趣。森林下部的灌叢與草本、苔蘚均原始而多種類，也是孕育小型野生動物的樂園。冷杉林與鐵杉林分布區內，因火災自然演替所造成的大面積玉山箭竹草坡，以及兀立其間的白木林，成為攀登玉山途中的重要植物景觀。

　　由於地形、氣候富於變化，公園內的植被均保持為原始森林。玉山的動物世界極為繁複而生動。全區共有三十四種哺乳類、一百五十種鳥類、十七種爬蟲類、十二種兩生類、兩百二十種蝴蝶，這些珍貴的動物及其天然棲息地，正需要積極加以保護，以免淪為人類文明的犧牲品。其中最足以代表玉山山地區動物生態精華的有野鹿、帝雉、藍腹鷳、山椒魚、曙鳳蝶等臺灣特有物種。

三、人文史蹟

　　清光緒元年（1875年）的開山撫番政策，開闢了由南投竹山經東埔、八通關到花蓮玉里的八通關古道，成為玉山國家公園重要的人文資產。漢人篳路藍縷，以啟山林，利用古道往臺灣東部墾荒的歷史，以及舖砌石階的築路手法引人思古幽情。

　　布農族是臺灣最早的原住民族之一，雖驍勇善戰，但仍因獵場和耕地的改變、漢人的移入，使整個部族逐漸向東遷移，往高山推進，居於玉山國家公園內的東埔、梅山二村，為最能適應高山環境，活動力最強，也是最沉潛內歛的民族，以歌聲代替語言，用歌謠表示崇敬，純樸、自然而優美的和聲，更在民族音樂學上引起了極大的震撼。織布、藤編、竹編也是布農族重要的藝術作品。

四、生態旅遊

　　玉山國家公園為高山型且面積最廣大的國家公園，為服務廣大遊客，目前設有南、北、東三處遊客中心，分別在南橫公路臺20號省道的梅山遊客中心、新中橫臺18號省道與臺21號省道交界處的塔塔加遊客中心，和花蓮玉里的南安遊客中心，提供遊客多媒體欣賞及各項解說服務。在水里也成立一處國家公園訓練中心，除提供專業人員訓練場所外，也提供遊客旅遊諮詢服務。

　　參訪玉山國家公園，北部的遊客，可由水里進入信義鄉和社上山，沿21號省道可看到夫妻樹，不久即到塔塔加遊客中心，天氣好的話，可以遠遠眺望玉山主峰，賞覽周圍的名山勝景，若運氣佳，更可以看到很多保育動物如臺灣獼猴、帝雉，再由阿里山石桌下山到嘉義。南部的遊客可由南橫20號省道甲仙上山，經寶來溫泉區到梅山，進入國家公園遊客中心解說服務。休息片刻後繼續上山可達

天池、禮觀、檜谷到南橫最高點的啞口隧道，海拔2,722公尺，這裡是穿越中央山脈的分水嶺，也是高雄與臺東兩縣的交界處，在埡口也可以向西南方向眺望險峻的關山大斷崖。然後續向東下山經利稻、霧鹿峽谷、溫泉，沿著新武呂溪到臺東的海端、花東縱谷。這一趟經過玉山國家公園境內的南橫之旅，行過高山的蜿蜒道路上，近看懸崖峭壁、萬丈深淵，遠觀層巒疊翠、壯麗雄偉，若再加上季節的變幻，那就更豐盛了。這也就是作者每年冬季最少走一趟，來了還想再來，到處演講、授課推薦的地方。

　　塔塔加遊客中心上方有幾棵大鐵杉，樹形優美，躑趾山和鹿林

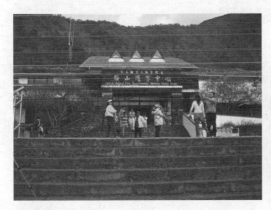
玉山國家公園梅山遊客中心

南橫梅山吊橋

塔塔加的大鐵杉是攀登玉山必經之名樹

山也在附近，一天就可以來回的郊山，山頂展望良好，視野遼闊，可以近近的看到玉山。附近的塔塔加鞍部是目前國人攀登玉山最主要的登山口，攀登玉山主峰和九座群峰百岳，須在排雲山莊住宿。

南橫的中之關到天池有一段3.5公里的中之關古道，人文生態豐沛，是南部新興而大眾化的旅遊路線。

東側的玉里南安遊客中心進去不遠，則有瓦拉米步道，沿著拉庫拉庫溪而上，多處吊橋，瀑布景觀秀麗，此步道上去可抵達八通關、玉山和東埔，是東部新整修的旅遊路線。

 ## 第六節　陽明山國家公園

面積11,455公頃，座落大屯火山群的中央，涵蓋臺北市士林、北投區及新北市淡水、三芝、石門、金山、萬里五鄉鎮的山區。資源特色為火山地形、動植物生態、鄰近大臺北都會區的都會型國家公園。（圖2-4）

一、地形地質

根據地質學家年代測定的結果顯示，陽明山國家公園內的火山過去共經過三次的主要噴發，分別為距今二百五十萬年前的形成原始大屯山；七十萬年前的形成竹子山基底、七星山、小觀音山和擎天崗；以及三十萬年前的形成烘爐山、面天山及紗帽山，火山特性完整，類似於中國大陸的長白山。除了形成向天池、磺嘴池兩個火山口湖外，火山活動的殘跡，舉凡硫磺噴氣孔、地熱、溫泉等現象，明顯呈現出在區內的斷層帶上，成為陽明山國家公園獨特的自然風貌。

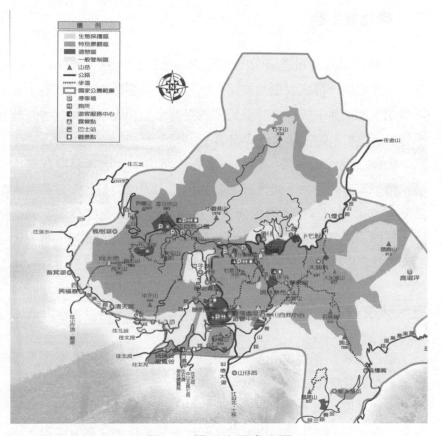

圖2-4　陽明山國家公園

資料來源：營建署提供。

　　臺灣北部因東北季風與西南季風影響，雨量豐沛，雨水聚流於大屯山群周圍輻射而出的水系之中，形成美麗的湍流瀑布，如楓林瀑布、雙溪瀑布、大屯瀑布等，季風雨霧使得氣候變化萬千，山嶺常雲霧縹緲；冬日若寒流過境，也可以在七星山和大屯山見到瑞雪紛飛的景象，這是位於亞熱帶高度僅千餘公尺的山上很難得的景觀。

二、動植物生態

全國同胞大多知道陽明山的花季，每年2至4月，杜鵑花、櫻花、茶花盛開，帶來大量的賞花人、車潮。全區植物青翠茂盛，種類多達千餘，其中如棲息於夢幻湖的臺灣水韭和大屯杜鵑、中原杜鵑等稀有植物，頗富學術研究價值。

山脈、河谷、溪流、湖泊、瀑布、坪頂、盆地等環境歧異度高，植被繁複而原始，適合野生動物棲息。因位於臺北都會區，大量遊客湧進，人為干擾嚴重使大型哺乳類減少。蝴蝶有一百六十種、鳥類一百一十種，也是賞鳥者假日的好去處；入夏時，更有大批昆蟲活躍樹林草叢間，是觀察小生物世界的天堂。

三、人文景觀

區內人類活動與文化發展，從史前到臺灣光復，經歷三千多年，可說是臺灣歷史的縮影。

史前以圓山文化為代表，在竹子湖發現過石炭與石斧。凱達格蘭族在陽明山居住和耕作，並在元代即開採硫礦，與大陸漢人交易。西班牙、荷蘭據臺後，在陽明山開採硫礦與平埔族交換鹿皮。明末閩籍移民陸續前來拓墾；到了清乾隆之後，陽明山境內逐漸開發，並屯兵駐守。日據中期曾在陽明山造林數百甲，並在竹子湖培育蓬萊米。

由於時代環境的變遷，區內先民的產業如硫礦、木炭、茶葉、放牧等，現已絕跡或式微。

四、生態旅遊

陽明山古名「草山」，因為滿山的芒草與箭竹而得名，園區內經年山嵐縹緲、雲瀑飛騰，宛如詩境一般。民國60年，作者在此唸大學、秋冬風雨、春夏花開、好山好水的環境薰陶，學術淵博的師長教誨，再再令我畢生難忘。這也是世界上少數比鄰大都會區，車程在一小時內可抵達的國家公園。

園區內除了春夏適合賞花，滿山遍野的杜鵑、櫻花、茶花，色彩繽紛，妝點得分外動人外，一年四季都適合登山健行、賞景和泡溫泉，假日來一趟陽明山之旅，好山好水、萬物有情，您會感動自然的生命，也一定會珍惜這片大地的瑰寶。

陽明山國家公園向來以特有的火山地形地貌著稱，在這裡可以欣賞到火山口、硫磺噴氣口、地熱及溫泉景觀，天寒時還可泡湯取暖，而變化多端的氣候景緻、四季轉換的植被特性及生趣盎然的動物生態，也讓四季呈現不同的美麗風貌。

初春時，色彩絢麗的杜鵑、緋寒櫻、牛乳榕及楓香嫩綠的新芽，將陽明山妝扮得繽紛亮麗、生氣盎然；夏季，霧雨初晴後，擎天崗的草原彷彿瀰漫著一股青草的芳香；秋季來臨之際，大屯山、七星山至擎天崗一帶的芒草隨風搖曳，並綻放紅色花卉，交織成一幅盛名遠播的「大屯秋色」；歲末寒冬時，因受東北季風影響，山區經常寒風細雨紛飛、雲霧繚繞，別有一番詩意。

此外，絹絲瀑布、向天池與面天山等清麗絕倫的景緻，採硫、魚路古道、藍染文化及陽明書屋等人文背景，更讓此區的風采耀眼奪目。

44

陽明山前山公園　　　　　　　　　　七星山麓的夢幻湖生態保護區

陽明山竹子湖海芋　　　　　　　　　陽明山小油坑硫磺氣

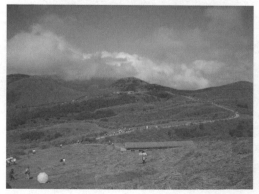

擎天岡草原　　　　　　　　　　　　冷水坑牛奶湖

 # 第七節 太魯閣國家公園

　　面積92,000公頃,東西寬約41公里,南北長約38公里,涵蓋花蓮縣秀林鄉、臺中縣和平區和南投縣仁愛鄉山區;依據山稜、河谷之自然分布分為南湖中央尖山、奇萊連峰、清水山區與太魯閣峽谷區,為立霧溪、大甲溪、濁水溪之發源地。資源特色為大理石峽谷景觀、高山地形、豐富的動植物生態和史前遺址、太魯閣族人文史蹟。(圖2-5)

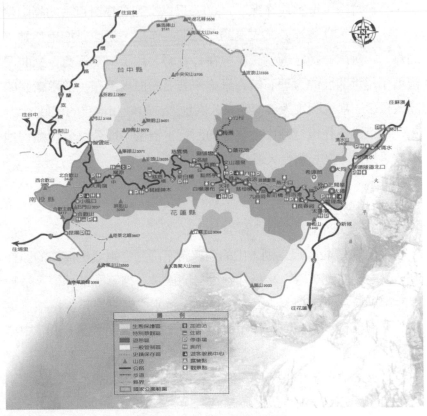

圖2-5　太魯閣國家公園

資料來源:營建署提供。

一、地形地質

　　大約在四百萬年前,菲律賓海板塊的島弧與歐亞大陸板塊發生碰撞,古臺灣逐漸形成。劇烈的地殼變動,擠壓亞洲大陸邊緣隆起而成為褶皺山脈,也就是今日的中央山脈、雪山山脈和玉山山脈,上升為三、四千公尺的高山。立霧溪豐沛的河水不斷切割太魯閣,這塊臺灣地質史上最古老的大理石岩層,並帶走風化作用及侵蝕作用所堆積的砂石,形成了今日太魯閣國家公園雄偉壯麗的山川景色。

　　全區地形錯綜、地勢高聳,著名的山岳有南湖大山、中央尖山、合歡群峰、奇萊連峰等,3,000公尺以上列名臺灣百岳的高山就有二十七座。立霧溪及其支流的劇烈切蝕作用,就像一把鬼斧神工的雕刀,刻出一道壯麗的景緻,在長春祠、燕子口、錐麓、九曲洞留下了舉世聞名的大理石峽谷景觀。著名的白楊瀑布、清水斷崖的壯麗景緻,都說明了太魯閣國家公園地形的險峻和地質的奧妙。

　　由大禹嶺往東行或由太魯閣向西行,沿著中橫公路健行觀察地形地質景觀,是一趟令人感動的知性之旅。

二、動植物生態

　　從海拔3,742公尺南湖大山的亞寒帶下降到立霧溪出海口的亞熱帶,從高山箭竹草原、冷杉林到太魯閣櫟、石楠等闊葉林帶,植物生態體系豐富。南湖大山的寒原植物、清水山區石灰岩生植被,更保有多數稀有孑遺及特有種類植物,深具學術研究價值。沿著中橫公路細心觀察,從太魯閣口經燕子口、天祥、新白楊、碧綠、合歡山等,沿途垂直變化的植物景觀,可觀察一千兩百種不同的維管束植物和一百三十種稀有植物。

多變化的地形，豐富的植物資源與保存原始狀態的山區環境，棲息著豐富的野生動物。園區內至少有三十種哺乳類、二十八種爬蟲類、十三種兩棲類、一百四十種鳥類，二百五十種蝶類與十八種溪流魚蝦等，將太魯閣國家公園的大自然天堂增添無限生機，深具學術研究與保育的意義。

三、人文史蹟

區內太魯閣族原住民係在三百多年前，由西南部霧社東遷而來，族人原居濁水溪上游，為尋找獵場相率橫越群峰，進入立霧溪谷各處河階地定居，留下了很多的舊部落遺址。太魯閣族人善狩獵、採集，有鯨面、拔齒習俗，並擅籐竹編結、削木及紡織，手藝精巧細緻，居諸原住民族之冠。

合歡越嶺古道為民國初年臺灣中央山脈中段東、西間的聯繫道路，可能是百年來太魯閣族部落為禦敵、山墾、遷徙而行走於立霧溪間之河階地之獵徑遺跡貫穿而成。在綠水—合流—巴達岡間的錐麓大斷崖古道，尚保存良好，目前列為史蹟保存區。

園區內最著名的人文景觀為中橫公路的闢建，民國45年7月開工，在先總統　蔣經國先生領導下，和許多曾在沙場上出生入死的榮民們，歷經三年九個月一斧一鑿，流血流汗築成，49年5月完工通車，是太魯閣國家公園的主要道路，也是遊客觀覽峽谷景觀之餘，嘆為觀止的工程鉅作。

四、生態旅遊

太魯閣國家公園境內的山光水色，早在本世紀初即盛名遠播，揚聞中外。太魯閣峽谷於民國16年被日人選為臺灣八景之一，更於

民國24年劃設為國立公園預定地；臺灣光復後，清水斷崖、太魯閣峽谷並列臺灣八景之一，新近太魯閣峽谷榮膺臺灣十二勝景榜首，合歡山也名列其中，每年受無數的中外遊客青睞到此觀光旅遊。

區內高山聳峻、層巒疊翠、溪泉綜錯，有列名臺灣百岳的黑色奇萊山、賞雪勝地的合歡山、三尖之首的中央尖山、具帝王相的南湖大山等，都是很受歡迎的登山路線。

高山峽谷是太魯閣國家公園獨特的景觀，區內有中橫、蘇花公路穿越而過，交通便捷，沿著中橫公路途經險奇的立霧溪太魯閣峽谷，其中以燕子口至九曲洞大理石峽谷景緻尤為奇絕，更勝一籌；而離太魯閣口約9公里的布洛灣遊憩區，原為泰雅族的舊部落，彷如中橫線上一處世外桃源，深具人文特色，適合自然觀察的活動；文山溫泉是園區內僅有的天然碳酸溫泉，頗富野趣，從迴頭灣而入的蓮花池步道，也可以沿陶塞溪谷而上到達梅園和竹村，都是非常幽靜的山區部落，春天賞花、夏秋採果和蔬菜、冬天健行，田園風光的景緻讓人流連忘返。

天祥西側500公尺，進入瓦黑爾溪流域，就是峽谷景觀壯麗的白楊步道，白楊瀑布和水濂洞的美景，可以一覽無遺、盡收眼底。

太魯閣國家公園管理處附近的砂卡礑步道，沿著砂卡礑溪而上，峽谷峭壁、溪水清澈、美景天成。錐麓大斷崖和綠水合流步道渾厚雄偉的景觀舉世罕見。

合歡群峰有五座百岳為合歡主峰、合歡東峰、合歡北峰、合歡西峰和石門山，是大眾化的百岳登山路線，其中石門山是最輕鬆的一座百岳，上山只要二十五分鐘，由於公路的開通，可及性比較容易，武嶺海拔3,275公尺，是臺灣公路最高點。合歡群峰可冬天賞雪，5月賞高山杜鵑，有令人來了還想再來的喜悅。

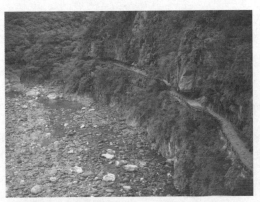

太魯閣砂卡礑步道

砂卡礑溪澗水藍

太魯閣峽谷

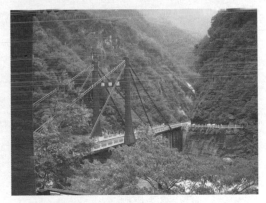

太魯閣慈母橋

太魯閣峽谷

奇萊南峰

第八節　雪霸國家公園

面積76,850公頃，東西寬約34公里，南北長約29公里，涵蓋臺中市和平區、苗栗縣泰安鄉、新竹縣五峰鄉、尖石鄉；依據山稜、河谷之自然分布劃分雪山山塊區及周圍中高海拔山區，為淡水河、頭前溪、大甲溪、大安溪等河川的發源地。資源特色為獨特地形地質景觀、臺灣櫻花鉤吻鮭等保育動物、豐富的動植物生態、泰雅與賽夏族人文史蹟。（圖2-6）

一、地形地質

雪山山脈崎嶇地形與原野自然環境造就了雪霸國家公園。雪山山脈位於臺灣脊樑山脈——中央山脈的西北側，主要的山峰有雪山（3,886公尺）、大霸尖山、品田山、池有山、桃山、喀拉業山、大劍山、大雪山等，超過3,000公尺且列名臺灣百岳者有十九座，是登山者嚮往的登山樂園，尤其是雪霸聖稜線縱走、武陵四秀等路線，登了還想再爬。

高山地形因受到大甲溪、大安溪與大漢溪之侵蝕切割，形成了特殊地形景觀：大甲溪峽谷峭壁、佳陽沖積扇與河階地形、環山地區環流丘地形、德基肩狀平坦稜地形與大甲溪上游的河川襲奪現象。雪山翠池是臺灣海拔最高的湖泊，標高3,530公尺，終年不涸，實為奇特。

雪山顧名思義，為多雪之高山，冬日白雪皓皓、秋高攬雲；世紀奇峰的大霸尖山，雄偉壯麗，天候的變化多采多姿，在觀霧、武陵和雪見等三個園區入口，都可以感受自然的氣息。

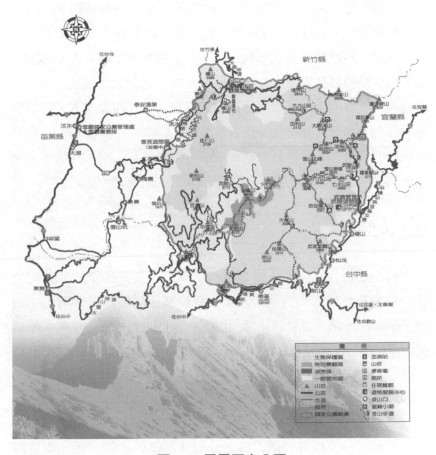

圖2-6　雪霸國家公園

資料來源：營建署提供。

二、動植物生態

　　雪霸國家公園海拔高度涵蓋700至3,886公尺的雪山，氣候上跨越了亞寒帶、冷溫帶和暖溫帶，植被更形複雜。在雪山、大霸尖山稜脊處，因山頭各自獨立聳入雲霄，以生物學而言，成了生殖隔離的高山島嶼，保存了甚多地質時代的孑遺植物，由於山脈崎嶇陡

峭，人煙罕至，保存了原始的植被，由高而低有寒原植被、玉山圓柏與杜鵑灌叢、冷杉林、鐵杉林、檜木林、針闊葉林，資源豐富。

複雜的地形與多變化氣候，再加上植物食源茂盛，雪霸國家公園的野生動物甚為豐富，三十二種哺乳類、九十七種鳥類、十四種爬蟲類、六種兩生類、十六種淡水魚蝦和八十九種蝴蝶等，將雪霸妝點得熱熱鬧鬧。其中彌足珍貴者為櫻花鉤吻鮭（臺灣鱒），原屬棲息於七家灣溪的洄游性魚類，堪稱「國寶魚」。因人為捕捉、水溫升高與棲息地環境品質下降而瀕臨絕滅，政府正積極復育中。

三、人文史蹟

雪山山脈各水系的上游地帶，千年來一直有泰雅族活動的遺蹟；目前泰雅族人均定居於國家公園範圍外的村落，如環山、四季、佳陽、五峰、雪見等。雪山山脈一直是他們活躍的場所，原住民的生活習俗已與雄偉的大自然渾為一體，雪霸也是他們的故鄉。

四、生態旅遊

雪霸國家公園有四處入口，分別是東側的武陵、西北側的觀霧、西側的雪見和西南側的大雪山森林遊樂區。武陵是一個由雪山山脈所圍繞而成的山谷，為南北走向葫蘆型的狹長谷地。在這裡春天的花海艷麗繽紛，夏日晴空萬里和星斗滿天，深秋時的火紅楓槭滿山遍野，冬季的雪山、桃山雪景晶瑩，使得武陵的四季景色怡人，儼如一世外桃園，同時也因為七家灣溪的國寶魚櫻花鉤吻鮭而享盛名。

除了武陵之外，位於園區西北側的觀霧遊憩區也是度假賞景的好場所，同時這也是登大霸尖山的必經之處。由新竹五峰上山經清

泉溫泉走大鹿林道上山，可以抵達海拔約2,000公尺的觀霧，終年雲霧縹緲、氣象變化萬千，在這裡可以遠眺雪山山脈蜿蜒曲折、岩稜高聳的聖稜線景觀，冬季可見白雪覆蓋山頭。樹林下或道路旁可注意看到小巧玲瓏的棣慕華鳳仙花，全世界僅這裡才有。觀霧還有一片臺灣檫樹純林，也孕育了以其維生的保育類動物寬尾鳳蝶。

　　觀霧遊憩區目前有五條步道，以觀霧山莊為中心呈輻射狀分布，分別為檜山神木步道、觀霧瀑布步道、榛山步道、樂山步道及大鹿林道東線。還可以開車沿馬達拉溪到登山口，放下車子，登山四、五小時可以抵達九九山莊宿一夜，隔天清晨再出發，登上那

雪山主峰

雪山東峰

觀霧管理站

雪霸國家公園雪見遊客中心

雄偉豪壯的大霸尖山，可原路折回九九山莊、觀霧，或走雪霸聖
稜線，在山上紮營後往南經雪山北峰、雪山、三六九山莊、雪山東
峰、七卡山莊經武陵離境，不過要提醒登山客，攀登高山一定要有
詳細的登山計畫及注意行前的準備工作，如辦理入山證、高山嚮導
證以及進入生態保護區申請許可等相關事宜，才能盡興而歸。

　　武陵四秀乃品田山、池有山、桃山和喀拉業山等四座百岳，品
田山以似千層派的險峻斷崖聞名，池有山以多個水池而成名，桃山
很似仙桃之美，登山客要從武陵山莊起登經桃山瀑布而上，山上有
新達山屋和桃山山屋可供住宿，三、四天之內約需登二十五個小時
才能完成，這裡也是大甲溪、大安溪、淡水河和蘭陽溪的發源地與
分水嶺，在山頂上向西眺望雪霸聖稜線，向東南眺望中央山脈北段
的南湖大山、中央尖山，景觀非常壯麗。

 ## 第九節　金門國家公園

　　金門國家公園位於福建省東南方的九龍江口外，西與廈門島相
望，東隔臺灣海峽與臺灣島相距150浬，以區域方式將金門本島與
烈嶼（小金門）劃出六個國家公園區，並分別以景觀道路相連。面
積約3,780公頃，於民國84年10月18日成立國家公園管理處，是臺灣
地區第六處國家公園。資源特色為歷史文化、戰役史蹟及鳥類自然
生態。（圖2-7）

一、緣起

　　隨著臺海兩岸情勢的轉變，金門前線已於民國81年解除戰地政
務。由於金門地區歷經數次重大戰役，尤其是古寧頭戰役與八二三

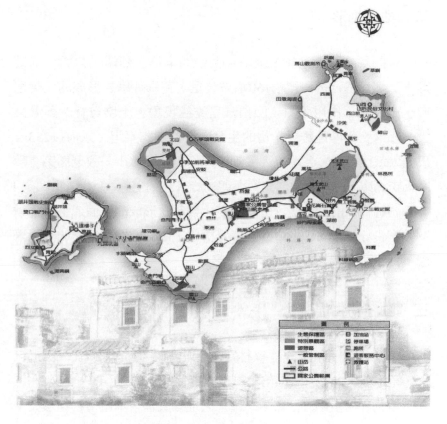

圖2-7 金門國家公園

資料來源：營建署提供。

戰役，捍衛了臺海安全地位，使得臺灣保持安定、發展經濟。為了
妥善保護金門地區的史蹟文物與自然環境，並使前來參觀的民眾能
珍惜前人遺跡，緬懷先人在此一戰略樞紐上的重要實績，乃將金門
部分地區規劃為國家公園，以確保其人文資產及周邊自然環境，供
國人研究、教育與遊憩。

二、地理地形

　　金門縣隸屬福建省，全縣包括金門本島、烈嶼、大擔、二擔等十二個島嶼，總面積約150平方公里，花崗片麻岩形成的丘陵地形，由於風化作用強烈，山頂常呈禿蝕現象。土壤貧脊、雨量又少，僅適合耐旱性雜糧作物的生長。全島地勢平坦，以海拔253公尺的太武山最高，各溪流大多細流涓涓，源短水少，故全島築有數座人工湖庫，兼具蓄水灌溉與遊憩功能。

　　各區海岸則有花崗片麻岩被海水侵蝕而形成的崖面或平臺，以及發育良好的沙灘，岩岸沙岸交錯構成了本園區豐富多變的海岸景觀。

三、動植物生態

　　早期的金門原是一片森林，經元、明、清濫伐殆盡，表土流失，草木不生，三百年來倍受風沙之苦。

　　植物種類多達五百四十二種，因地緣關係，本區植物種類與中國大陸關係較為密切。另在浯江口發現稀有植物海茄苳，百年以上的古樹不少。

　　金門島由於地理位置特殊，屬亞熱帶大陸性及海洋轉換型氣候，為候鳥遷徙中繼站，鳥類資源豐富，已發現的野鳥二百種，密度之大冠於臺閩地區，常見的喜鵲、蒼翡翠、戴勝、鵲鴝等在臺灣均為不易或不曾出現的鳥類。另外，由於地屬福建及臺灣之間，此區的動植物具兩地特色，故就生物地理學觀點，此區未來可成為兩岸生物相比較的研究地區。

四、人文資源

　　金門之開拓很早，上溯晉朝，歷唐、宋而入中國版圖，明朝以來，屢為忠賢志士避禍之處，戰略地位重要，民國38年政府播遷來臺，國共之間的戰役有古寧頭戰役、八二三砲戰等，因長期戰爭而遺留之史蹟與位址係重要歷史及文化資產。而金門島開發甚早，其民宅、古蹟、文物頗具特色。由於長期處於戰地，古蹟與建築除受戰火波及外，少有人為破壞。經公告依「文化資產保存法」妥予以維護保存之古蹟有二十一處。

五、分區

　　金門國家公園依地理劃分下列五區：

1. 古寧頭區：古寧頭區位於金門島西北方，是著名「古寧頭戰役」的主要戰場所在，為重要戰役史蹟保存地，另外慈湖的賞鳥區是一絕佳的自然生態教室。
2. 太武山區：太武山區位於金門本島的中央位置，區內有極為龐大的戰備工事，各種特殊地質、林相自然景觀極為豐富，歷史古蹟及傳統聚落亦頗具代表性。
3. 古崗區：古崗區位於金門的西南方，區內保存了完整的傳統聚落，海岸地形景觀亦極為美麗。
4. 馬山區：馬山區位於金門的東北角，本區設有馬山觀測所，可觀看2,300公尺以外的大陸沿岸地區，區內的民俗文化村保有豐富的閩南式傳統建築及文物。
5. 烈嶼區：烈嶼區位於小金門周邊，沿著環島車轍道納入沿線重要戰役地及景觀、戰備工事、原生植被和鳥類生態景觀資源。

六、人文生態旅遊

　　傳統聚落文化、史蹟是金門國家公園的主要特色，區內的歐厝、珠山、水頭、瓊林、山后、南山及北山等七個具代表性的傳統聚落中，維持漳泉式樣的閩南傳統式建築，宗祠也是聚落中另一特殊的建築文化。聚落中用來「鎮風止煞、祈祥求福」的「風獅爺」亦饒富特色，這民間信仰中的村落守護神，有著特殊多樣的造型，終年佇立在村旁忍受風吹雨打的洗禮，構成金門獨特的文化景觀。

　　為長期戰備的需要，島上各項防禦工事極為堅強，太武山區有著名的中央坑道、瓊林地下戰鬥村等。

　　鳥類是金門國家公園主要的野生動物資源，每年秋末到次年春天，大批候鳥飛來此地覓食、繁殖，種類數量繁多，蔚為奇觀，真是豐富的人文、戰役古蹟和生態之旅。

　　金門由於開發早，歷史文化淵遠流長，人文史蹟豐富，歷史古蹟與傳統建築構築了此地深厚的文化內涵，形成金門地區特有的人文特色。傳統建築文化與風土民情多沿襲閩廈古風，在歐厝、珠山、水頭、瓊林、山后、南北山等代表性的傳統聚落中，除傳統的閩南建築外，也有「洋式建築」，均擁有極高的藝術性，也道盡了先民遷徙此地，那份思古幽情的歷史歲月。

　　特殊的地理位置，使金門成為保障臺澎安全的第一道防線。多次慘烈戰役留下不可磨滅的歷史遺跡，如古寧頭戰場、北山古洋樓、地下坑道、反空降樁、反登陸樁、馬山觀測站及播音站等，反而使金門充滿了戰地風情，有別於其他國家公園的自然風貌。

　　鳥類資源豐富，是金門國家公園內的另一個寶藏，目前已發現的鳥類高達二百八十餘種，密度為全國之冠，每年秋季至翌年春末，可見大批候鳥聚集在湖邊棲息覓食，吸引愛鳥者前來觀賞。

 第十節　東沙環礁國家公園

政府於民國96年1月公告成立的東沙環礁國家公園，為國內第七座國家公園，位於高雄西南方240浬，臺灣海峽南端、巴士海峽西側，範圍面積353,600公頃，是國內第一座以珊瑚礁生態系保護為主的海洋型國家公園。

一、地形地質海域生態

東沙海域主要由東沙島及其鄰近環礁海域所組成，是我國海域發育最完整的珊瑚礁環礁，歷經百萬年發育成長出來，屬於世界級自然遺產，也孕育了豐富的海洋資源。直徑約30公里、面積約80,000公頃的圓形環礁，環礁中間為一水深十幾公尺的淺潟湖，潟湖中有許多珊瑚丘與海灘。

東沙島位於環礁西側，外型如馬蹄，右稱「月牙島」，東西寬2,800公尺、南北長860公尺，面積1.74平方公里，地理位置優越。

東沙島只是環礁露頭的一小部分陸地而已，而重要的資源在於海洋生態豐富。根據調查，熱帶漁類有六百種，其中數種極為罕見；鳥類有五十種，多屬候鳥；珊瑚有三百種；海藻有一百二十種；無脊椎動物也有四十種；在環礁範圍內形成自然美景。

東沙距離臺灣最近的高雄要240浬，相較於距大陸140浬，距香港170浬，由於蘊藏豐富的漁業資源，是大陸、香港漁民喜歡捕魚之地。由於近年來的大肆捕撈，使得東沙環礁海洋資源遭嚴重破壞，加上聖嬰現象，全球暖化等各種威脅之下，極力保護東沙已是刻不容緩的事，再加上國際重視海洋保育的趨勢，因此國內第一座海洋型國家公園也就應運而生。

二、歷史人文

東沙島位處國際航海重要的交通樞紐，是由呂宋島前往香港、澳門、廣東船隻的必經之處，早在清朝雍正11年，就已納入我國版圖，但在清光緒年間，歷經日本人占領後大興土木、開墾資源，以及英國人提出想在東沙興建燈塔計畫之時，清廷才重視到東沙的主權問題，經過一番交涉工作後，才確立我國對東沙島的主權。因位居軍事重鎮，政府於民國78年設立「南海屏障」的軍方標語。重申對南海的主權，島內東沙大王廟裡供奉關帝爺，據說是乘獨木舟由海上而來，成為島上阿兵哥的精神寄託。

高雄市政府於民國88年在東沙國際海洋研究站設藉門牌「高雄市旗津區東沙31號」。由於陸地面積狹小，加上沒有充足的淡水可供應，目前島上只有駐軍及巡防人員數百人，並有一跑道1,500公尺的機場，維持與臺灣本島的交通。

三、海洋國家公園經營管理

由於是第一座海洋保育型的國家公園，並成立海洋國家公園管理處於高雄。為達資源保育、復育與生態監測研究之目標，東沙環礁國家公園在劃分使用分區時，妥善考量本區域內土地資源特性和利用型態，分別劃設為生態保護區、特別景觀區、史蹟保存區、一般管制區等四種管理分區，優先辦理生態資源調查、復育、監測與研究措施，並訂定珊瑚礁存活率等相關復育措施考核標準，俟指標顯示復育已達一定成效後，才會考量推動後續的環境教育與未來的生態旅遊。

第十一節　台江國家公園

一、緣起

　　臺南沿海是閩客從中國大陸渡臺最早墾殖的地區，潟湖、沙洲、珍稀動植物生態繁多，為保護此一兼具歷史人文與自然生態的珍貴資源，臺南市政府戮力推動國家公園的設置工作，所提報的台江國家公園規劃案經過多次會議審議後通過，於民國98年經行政院核定成立臺灣第八座國家公園（圖2-8）。陸域部分北以青山漁港為界，東側沿七股潟湖堤防、南至鹽水溪、西至各沿海沙洲為範圍，包括鹽水溪、曾文溪沿海公有地、黑面琵鷺保護區、七股潟湖等區域面積4,905公頃。海域部分包括沿海等深線20公尺範圍及鹽水溪至東吉嶼南端所形成的寬約5公里、長約54公里的海域，也就是以漢人先民渡臺主要航道中，東吉嶼至鹿耳門段為範圍，面積34,405公頃，合計總面積39,310公頃，其範圍大都是位於百年來所稱的「台江」範圍內。在這範圍中，尚包含了鹽水溪及澎湖東吉嶼之間，自古漁民稱之為「黑水溝」水道，亦為鄭成功登臺航線，在漢人移墾臺灣的歷史中扮演著重要的角色。

二、人文史蹟

　　臺灣的漢人主要來自中國大陸的福建和廣東兩省，分成漳、泉、客民等三大族群，選擇濱海地區居住，過著漁撈、曬鹽、養殖生活，留下的歷史文化遺產有鹿耳門港、竹筏港、四草砲臺、原安順鹽場、運鹽碼頭等古蹟，位於四草野生動物保護區內的鹽田與寺廟、虱目魚魚塭、蚵養殖業、蚵架、本島極西的七股國聖燈塔等，都是重要的文化景觀資源。

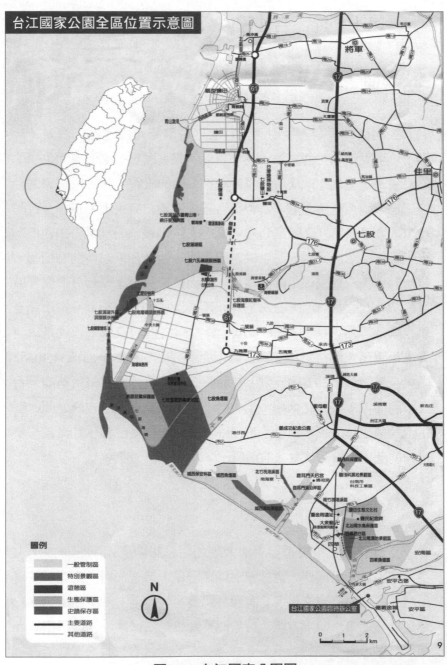

圖2-8　台江國家公園圖

資料來源：內政部營建署。

三、地形景觀

　　現今的臺南西部為一大潟湖，舊稱「台江內海」，然而隨著曾文溪的多次改道，台江內海被泥沙淤塞，才逐漸變成今日的樣貌，沙積的作用及殘留的部分內海形成了潟湖、海埔地、沙洲，綿延的沙灘等特殊海岸地形，這些景觀不僅訴說著滄海桑田的變化，也是海岸地形景觀最佳的活教材。

四、動植物生態

　　台江國家公園擁有多樣化的潟湖、濕地、沙洲、海埔地，在這熱帶及亞熱帶的河口孕育了豐沛的紅樹林，包含海茄苳、紅海欖（五梨跤）、欖李，種類及數量居全臺之冠。四草地區更保留臺灣僅存的紅樹林老樹彌足珍貴，由七股潟湖至四草野生動物保護區有多處紅樹林，其中竹筏港水道可欣賞到由多種紅樹林所構成的水上綠色隧道，為全臺少見的特色。

　　這些濕地和紅樹林等植物提供了充足的食物與隱密的環境，成為野生動物最佳的棲息地，每年秋冬季節均會吸引成千上萬的鷗科、鷸科、鴴科、雁科等鳥類來此棲息覓食，其中最為珍貴的即是瀕臨絕種的保育類動物──黑面琵鷺，全世界約有超過二分之一的黑面琵鷺族群在此過冬，不僅吸引了國內外的愛鳥人士前來賞鳥，也成為國際沿海濕地研究的重要據點。

五、未來發展與願景

　　台江國家公園具有先民移墾歷史場域，多樣生態資源的濕地、漁鹽產業、與地方共生發展、國土美學的發展使命等五大核心價

值，為妥善的經營管理台江國家公園的資源及永續發展，並考量區內資源特性，土地使用現況、土地權屬及發展目標，依國家公園法之規定劃分為四處生態保護區、六處特別景觀區、三處史蹟保存區，兩處遊憩區、七處一般管制區，期能妥善合理的永續經營管理，並與地方民眾形成良好的夥伴關係，以達共生發展的目標。

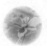 第十二節　壽山國家自然公園

壽山國家自然公園的劃設範圍包括壽山、旗後山、半屏山、龜山、左營舊城等，總面積約1,123公頃，屬高位珊瑚礁石灰岩地形，同時具有亞熱帶季風林及熱帶海岸林的動植物生態、先民遺址等資源，具有保存維護的必要。（圖2-9）

一、緣起

壽山位於高雄市西南隅，長期被國防部列為軍事管制區，直到民國78年才開始逐步縮減管制區範圍；另外，東面原為水泥業採礦區，直到81年起陸續結束採礦後，逐漸恢復園區生態。又由於是高雄市百萬市民的郊山，大量遊客湧入，民國80年起，民間社團開始推動成立壽山自然公園，後來漸思提升為國家自然公園，經歷數年的計畫擬訂、審議、法源修訂，於民國99年11月立法院三讀通過國家公園法修正案，增加「國家自然公園」分類，賦予國家自然公園的法源依據。

所謂的國家自然公園是指符合國家公園選定基準，資源豐度或面積較小者，可依保育與遊憩屬性分類管理。內政部國家公園計畫委員會已審議通過「壽山國家自然公園計畫書」，待行政院核定公告後，壽山即可成立為臺灣第一座國家自然公園。

圖2-9 壽山國家自然公園

資料來源：內政部營建署。

二、地形景觀

壽山又名柴山，位於高雄市西南邊陲，面臨臺灣海峽，南接中山大學西子灣校區、東隅高雄壽山動物園、往北為左營軍港、東北側為蛇山、南北長約6公里、東西平均寬約2公里、海拔標高356公尺，稜線為南北走向的珊瑚礁質丘陵地，稜線以東坡度較緩和，稜

線以西部分地形陡峭，形勢險要，是高雄市西面的天然屏障。

三、動植物生態

壽山、半屏山為珊瑚礁石灰岩地質，許多洞穴裡還保存天然的鐘乳石、石筍、石壁，極具地質特色，也孕育了豐富的珊瑚礁植被，如山豬枷、臺灣魔芋、密毛魔芋、恆春厚殼樹、臺灣海棗、小刺山柑、構樹、血桐、黃槿、腺果藤、稜果榕等八百多種植物。

壽山的野生動物繁多，尤以臺灣獼猴最為著名，獼猴為雜食性動物，喜歡群居在一起，習慣在清晨和黃昏時段覓食，以植物果實或嫩莖葉為主食，但隨著季節改變，偶爾也會吃昆蟲，雖然牠們很親近人類，但不建議餵食，好讓牠們保有覓食的天性，才有能力繼續在大自然中繁衍下去，其他常見的動物尚有赤腹松鼠、山羌、鳥類、蝴蝶、昆蟲等種類繁多。

四、人文古蹟

距今兩千年前，高雄就已出現人類活動的痕跡，在16世紀荷蘭人進入此地之前，馬卡道族在此聚居，種植刺竹作為圍籬，以防禦海盜入侵，刺竹圍籬的馬卡道語"Takao"音近「打狗」，成為高雄最初的地名。

17世紀明鄭軍隊入主臺灣，屯墾本地區，時至18世紀清帝國取代鄭氏統治臺灣，本區隸屬鳳山縣，為縣治所在地，即今左營舊城，時至清中葉，清廷開放臺灣港口對外通商，西方列強英國來到本區成立領事館及領事館官邸。

另一方面，為了日漸繁忙的海上交通，於旗後山上興建燈塔，時至牡丹社事件，迫使清廷正視臺灣在海防上的重要性，於是在旗

67

後山上興建砲臺，都是重要的人文史蹟。

　　清代時期，此區商業興盛，人文薈萃。到了日治時期，臺灣總督府將打狗山改為壽山，而全臺灣第一座水泥工場，淺野水泥株式會社曾在此成立，採礦製水泥，戰後國防部將壽山列為軍事管制區，意外地保留了生態環境；東面水泥業則自民國81年起陸續結束營業，後逐漸讓區域內生態恢復。重要的人文史蹟如下：

(一)左營舊城

　　又稱「興隆莊」，據稱為明鄭氏軍隊在高雄地區所設的四個營鎮之一，目前在左營境內保存的城池遺址包括東門、南門、北門、護城濠，及北門外的鎮福社、拱辰井等，為1825年由官民合資興建而成的鳳山縣城，是當時臺灣第一座以土石興建的城池。

(二)桃仔園遺址和龍泉寺遺址

　　兩者皆位於壽山，推估年代在五千年前，出土文物包括陶器、石器等工具，並有貝塚遺跡，與文獻上記載的馬卡道族打狗社活動年代可以銜接。

(三)打狗英國領事館官邸

　　1858年天津條約及1860年北京條約簽訂後，打狗開放通商，英方於打狗設置領事館，本建築見證打狗開港後海洋經貿歷史發展，同時為臺灣第一座由英國工程師設計，英國工部出資興建的領事館舍。

(四)旗後砲臺

　　旗後砲臺與打狗山的大坪頂砲臺、哨船頭的「雄鎮北門」砲臺，互為犄角，結合成一組防禦線，為市定古蹟，開放參觀。分為

三區，北區為兵房、中區為指揮區、南區為彈藥庫，砲臺正門為漢式建築風格之八字牆，而門牆兩邊用磚砌的「囍」字作為裝飾，十分特殊。

(五)旗後燈塔

1863年打狗開港，商船往來頻繁，於旗後山北端山頂上興建燈塔，以維護夜間船隻進入港區安全，於日治時期重建，燈塔底層為巴洛克式建築風格，主體後方則是八角形磚塔，頂部為圓筒狀，設三等電燈，見距約20浬。

旗后砲臺望壽山

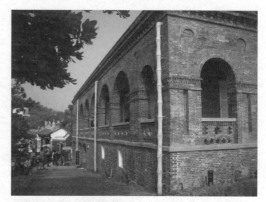
打狗英國領事館官邸

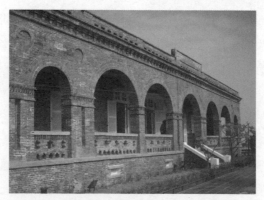
打狗英國領事館官邸

 # 第十三節　國家公園未來展望

　　國家公園的設立，是自然環境保育工作的具體措施，藉著特殊的法令，在一定的範圍內，有專業的管理機構與人員，讓珍貴資源於合理保護下永續利用。目前，臺灣地區已成立了墾丁、玉山、陽明山、太魯閣、雪霸、金門、東沙環礁、台江、壽山國家自然公園等九處國家公園；一方面進行自然資源的保育，一方面也對具歷史價值的人文資產給予保護，同時達到保育、研究和遊憩的功能。

　　臺灣地區國家公園成立迄今四十年來，除了採取保護管制措施以遏止資源遭破壞之外，更積極建設保育管理等相關設施，包括管理處、遊客中心、管理站、解說設施、安全設施與其他公共設施等都已粗具規模。今後的工作仍將著重自然資源的經營管理與研究教育功能的發揮，展望國家公園的未來工作重點有：

1.促進學術研究。
2.推廣環境教育工作。
3.提升公民遊憩品質。
4.加強環境管理。

註：1.馬告國家公園，政府曾經公告範圍，因當地民眾表達諸多意見，以及與原住民族法有若干問題需待協調克服，或許將來會以雪霸國家公園擴大範圍處理。

　　2.由於世界地球村的永續經營理念，海洋保育已是國際潮流的大趨勢，據悉政府正在規劃評估協調下列島嶼成為未來的國家公園之列：
　　(1)北臺三島（彭佳嶼、棉花嶼、花瓶嶼）
　　(2)宜蘭龜山島

(3)澎湖南方島嶼（東嶼坪、西嶼坪、東吉嶼、西吉嶼）

(4)臺東綠島、蘭嶼、小蘭嶼

Chapter 3

國家級風景區

第一節　觀光局組織及業務職掌

　　國家風景區的主管機關為交通部所屬觀光局,目前觀光局下設:企劃、業務、技術、國際、國民旅遊五組,以及秘書、人事、會計、政風四室;為加強來華及出國觀光旅客之服務,先後於桃園及高雄設立「臺灣桃園國際機場旅客服務中心」及「高雄國際機場旅客服務中心」,至於臺北設立「觀光局旅遊服務中心」,以及臺中、臺南、高雄服務處;另為直接開發及管理國家級風景特定區觀光資源,成立「東北角暨宜蘭海岸國家風景區管理處」、「東部海岸國家風景區管理處」、「澎湖國家風景區管理處」、「大鵬灣國家風景區管理處」、「花東縱谷國家風景區管理處」、「馬祖國家風景區管理處」、「日月潭國家風景區管理處」、「叁山國家風景區管理處」、「阿里山國家風景區管理處」、「茂林國家風景區管理處」、「北海岸及觀音山國家風景區管理處」、「雲嘉南濱海國家風景區管理處」及「西拉雅國家風景區管理處」。(如圖3-1)

　　為輔導旅館業及建立完整體系,設立「旅館業查報督導中心」;為辦理國際觀光推廣業務,陸續在舊金山、東京、法蘭克福、紐約、新加坡、吉隆坡、雪梨、洛杉磯、首爾、香港、大阪、北京等地設置駐外辦事處。

　　觀光局業務職掌如下:

1.觀光事業之規劃、輔導及推動事項。
2.國民及外國旅客在國內旅遊活動之輔導事項。
3.民間投資觀光事業之輔導及獎勵事項。
4.觀光旅館、旅行業及導遊人員證照之核發與管理事項。

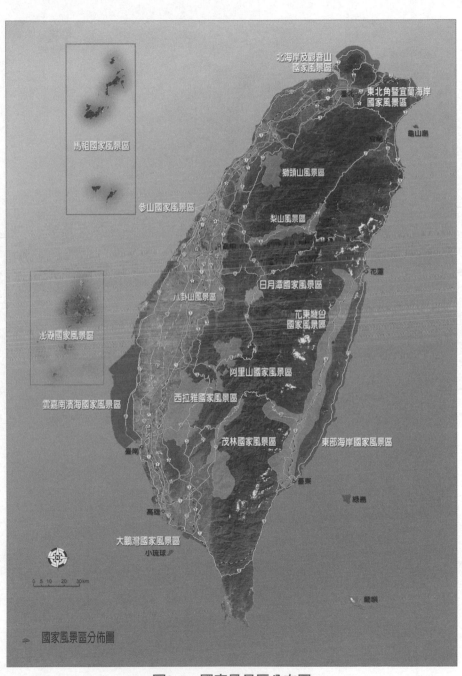

北海岸及觀音山
國家風景區

東北角暨宜蘭海岸
國家風景區

龜山島

宜蘭

獅頭山風景區

梨山風景區

馬祖國家風景區

參山國家風景區

花蓮

日月潭國家風景區

八卦山風景區

花東縱谷
國家風景區

澎湖國家風景區

阿里山國家風景區

西拉雅國家風景區

雲嘉南濱海國家風景區

茂林國家風景區

東部海岸國家風景區

臺南

臺東

綠島

大鵬灣國家風景區

高雄

小琉球

蘭嶼

0　5　10　20　30km

國家風景區分佈圖

圖3-1　國家風景區分布圖

資料來源：觀光局提供。

74

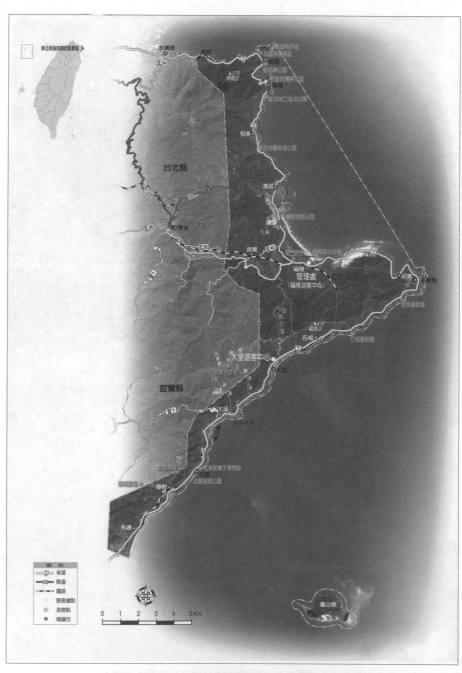

（續）圖3-1　東北角暨宜蘭海岸國家風景區

資料來源：觀光局提供。

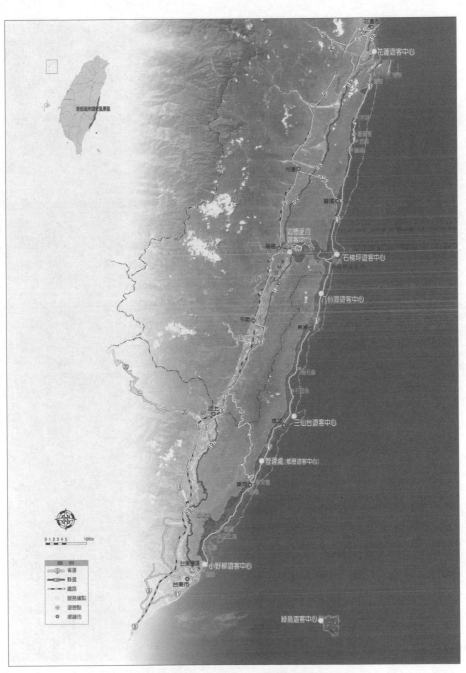

（續）圖3-1　東部海岸國家風景區

資料來源：觀光局提供。

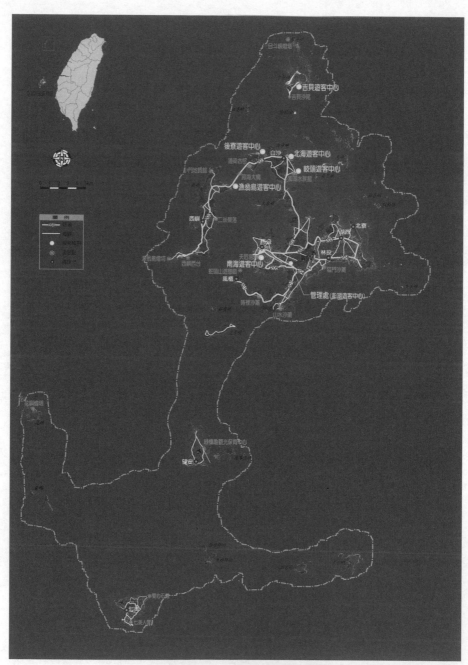

（續）圖3-1　澎湖國家風景區

資料來源：觀光局提供。

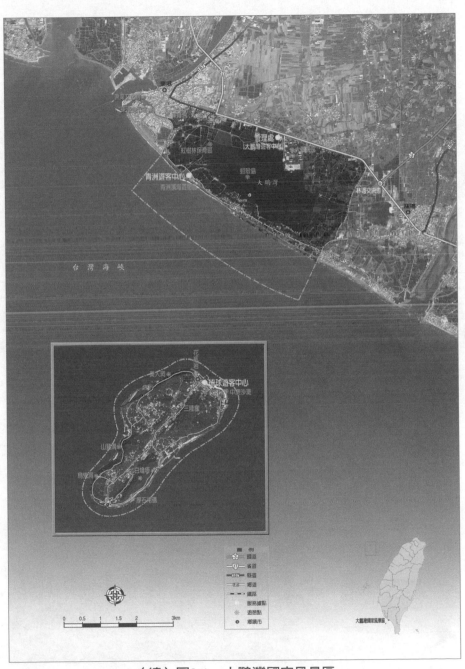

（續）圖3-1 大鵬灣國家風景區

資料來源：觀光局提供。

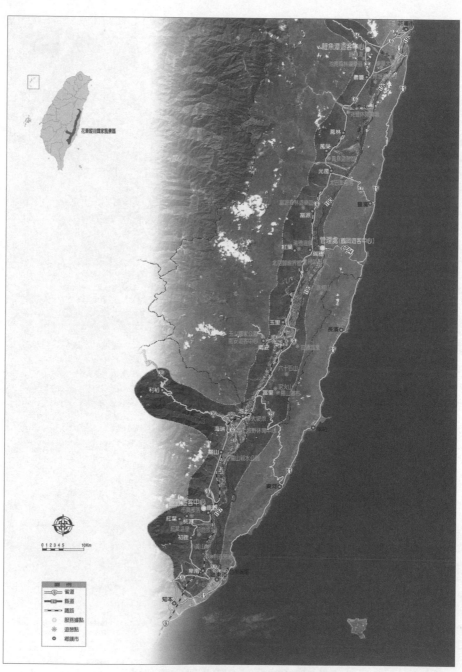

（續）圖3-1　花東縱谷國家風景區

資料來源：觀光局提供。

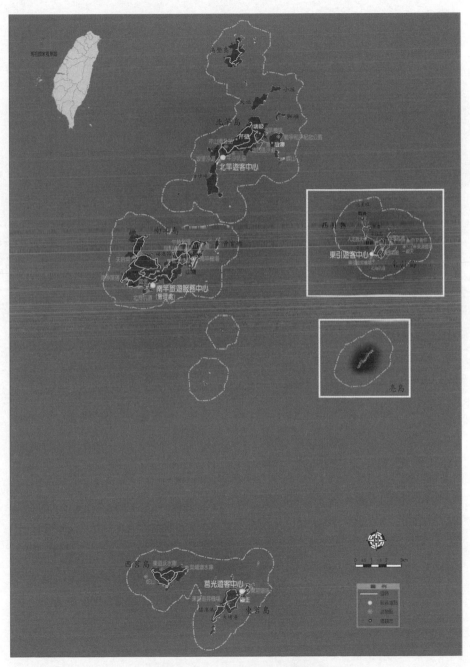

（續）圖3-1　馬祖國家風景區

資料來源：觀光局提供。

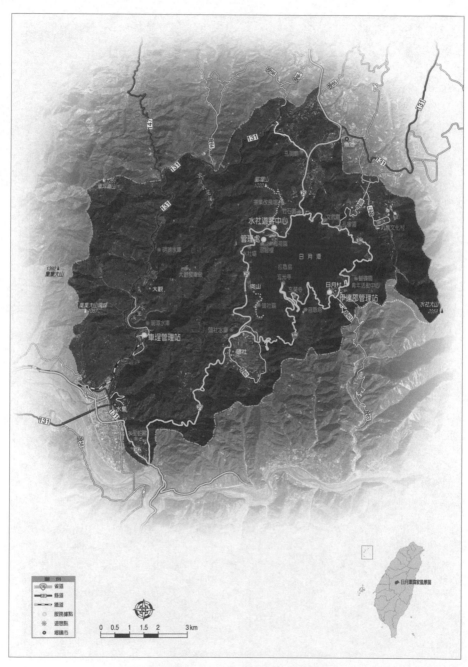

（續）圖3-1　日月潭國家風景區

資料來源：觀光局提供。

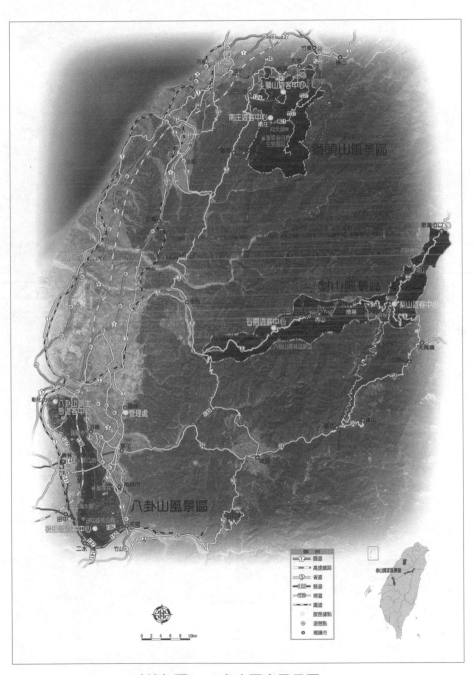

（續）圖3-1　叁山國家風景區

資料來源：觀光局提供。

82

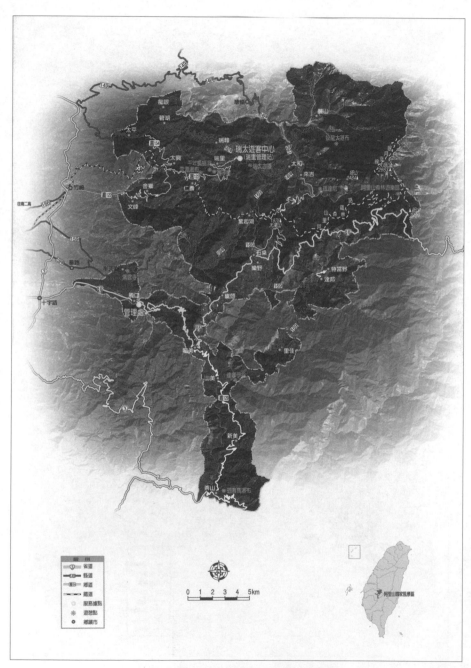

（續）圖3-1　阿里山國家風景區

資料來源：觀光局提供。

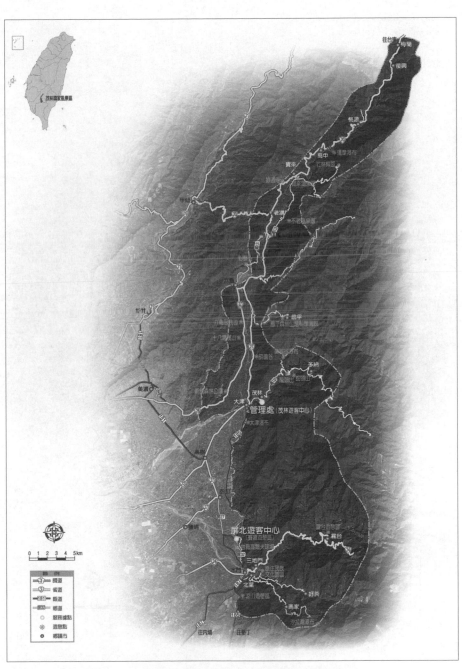

（續）圖3-1　茂林國家風景區

資料來源：觀光局提供。

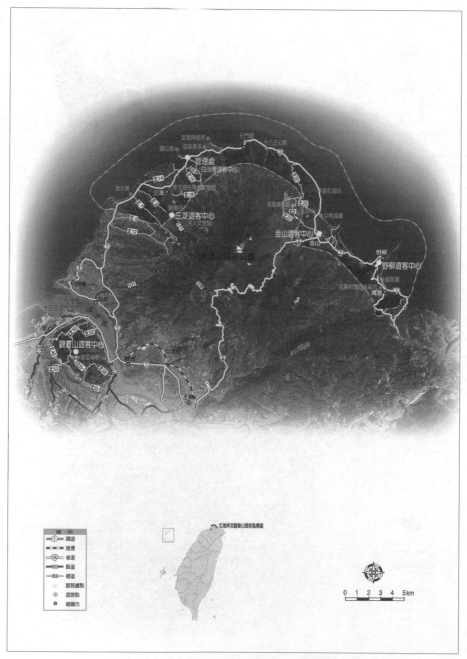

（續）圖3-1　北海岸及觀音山國家風景區

資料來源：觀光局提供。

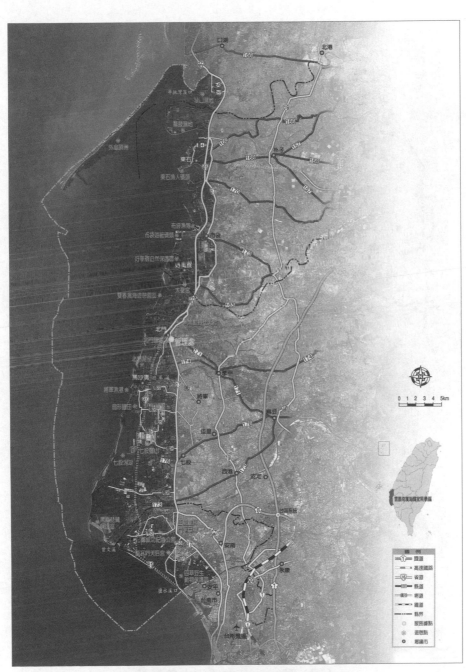

（續）圖3-1　雲嘉南濱海國家風景區

資料來源：觀光局提供。

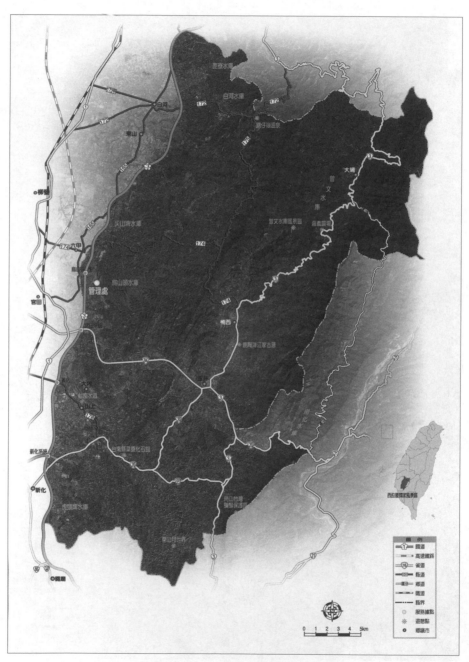

（續）圖3-1　西拉雅國家風景區

資料來源：觀光局提供。

5.觀光從業人員之培育、訓練、督導及考核事項。

6.天然及文化觀光資源之調查與規劃事項。

7.觀光地區名勝，古蹟之維護，及風景特定區之開發、管理事項。

8.觀光旅館設備標準之審核事項。

9.地方觀光事項及觀光社團之輔導與觀光環境之督促改進事項。

10.國際觀光組織及國際觀光合作計畫之聯繫與推動事項。

11.觀光市場之調查及研究事項。

12.國內外觀光宣傳事項。

13.其他有關觀光事項。

國家風景區管理處的業務職掌如下：

1.觀光資源之調查、規劃、保育，及特有生態、地質、景觀與水域資源之維護事項。

2.風景區計畫之執行、公共設施之興建與維修事項。

3.觀光、住宿、遊樂、公共設施及山地、水域遊憩活動之管理與鼓勵公民營事業機構投資興建經營事項。

4.各項建設之協調及建築物申請建築執照之協助審查事項。

5.環境衛生之維護及污染防治事項。

6.旅遊秩序、安全之維護及管理事項。

7.旅遊服務及解說事項。

8.觀光遊憩活動之推廣事項。

9.對外交通之聯繫配合事項。

10.其他有關風景區經營管理事項。

第二節　國家風景區概述

　　臺灣是個南北狹長型的海島，面積約有3.6萬平方公里（14,400平方英哩），位於亞洲大陸東南方、太平洋西岸東亞島弧間，北臨日本、琉球群島，南接菲律賓群島，是往來亞洲各地的樞紐；航空網路四通八達，為非常便利的旅遊地之一。

　　臺灣地區海岸綿長，高山林立、島嶼四布，自然資源豐富，極具發展觀光潛力。這些珍貴資源的經營管理體制，劃分為國家公園、國家風景區、森林遊樂區及一般風景區等類別，目前已為國人從事戶外休閒遊憩之目的地，尤其國家風景區在觀光局的建設經營下，更成為國內外各界肯定的觀光景點。

　　臺灣國家風景區從北起擁有各類特殊海岸地形的北海岸及觀音山國家風景區、東北角國家風景區，經過嶙峋海崖的東部海岸國家風景區及牧野風光的花東縱谷國家風景區。往臺灣西南地區，可達具潟湖景觀，豐富水鳥資源及珊瑚礁等南國風味的大鵬灣國家風景區與雲嘉南濱海國家風景區，同時還可一逛平埔文化濫觴地的西拉雅國家風景區，以及魯凱族部落風情的茂林國家風景區，一探臺灣蝴蝶世界、魯凱石屋及大自然美景。美麗的神話傳說描繪鄒族的阿里山國家風景區，日出、雲海的美景，更滌清一身的沉重。還有，日月潭的湖光山色、八卦山賞鷹、水果之鄉的梨山、佛教聖地的獅頭山，都可充分感受臺灣多元文化暨其不同的自然景觀。（**表**3-1）

　　離島風光亦是不遑多讓，澎湖群島星羅棋布於臺灣海峽中，地勢平坦，與臺灣本島地形完全相異，是臺灣地區最特殊的島嶼景觀。馬祖傳統閩東石屋、渾然天成的海蝕奇景和特殊的閩東人文特色，散發出誘人的風情。孤懸臺灣東南太平洋海中的蘭嶼及綠島可以讓人體驗熱帶島嶼風情。

表3-1 臺灣國家風景區一覽表

國家風景區	管理處成立日期	全區面積（公頃）	陸域部分（公頃）	水域及海域部分（公頃）	備註
東北角暨宜蘭海岸	73.6.1	14,010	9,735	4,275	含龜山島
東部海岸	77.6.1	41,483	25,799	15,684	含綠島
澎湖	84.7.1	85,603	10,873	74,730	
大鵬灣	86.11.18	2,764	1,340	1,424	含小琉球
花東縱谷	86.5.1	138,368	138,218	150	
馬祖	88.11.26	25,052	2,952	22,100	
日月潭	89.1.24	9,000	8,173	827	
參山	90.3.16	77,521	70,932	589	獅頭山、梨山、八卦山
阿里山	90.7.23	41,520	41,520	0	
茂林	90.10.2	59,800	59,800	0	
北海岸及觀音山	91.7.22	12,351	7,940	4,411	
雲嘉南濱海	92.12.24	84,049	33,413	50,636	
西拉雅	94.11.26	91,450	88,070	3,380	
總計		682,971	504,765	178,206	

資料來源：觀光局提供。

　　國家風景區擁有各具特色的資源，在觀光局全力的經營管理下，發展出獨特的陸、海、空遊憩型態，吸引觀光客前往遊覽，帶動地方經濟發展。觀光局未來將致力發展本土、生態及三度空間的優質觀光新環境，開闢陸海空旅遊方式，提供更寬廣的觀光視野，加速觀光產業品質全面提升。

 ## 第三節 東北角暨宜蘭海岸國家風景區

一、風景概述

東北海岸擁有青山綠水、碧海金沙、岬灣奇岩、百年古道等得天獨厚景緻，為自然生態觀察與觀光旅遊的最佳場所。政府於民國73年6月1日設立「東北角海岸國家風景區管理處」。

二、轄區範圍

東北角暨宜蘭海岸國家風景區位於臺灣的東北隅，海岸線全長約66公里，東臨太平洋，北側鄰近基隆市。陸地範圍北起新北市瑞芳鎮南雅里，南至宜蘭縣頭城鎮北港口，西至山脊線，東臨海暗礁岩，計9,450公頃。海域範圍則為鼻頭角至三貂角連接線，計4,275公頃；另龜山島面積285公頃，於民國88年12月納入本區，轄區總面積14,010公頃。

三、觀光資源

東北角暨宜蘭海岸依山傍海，山海交錯、灣岬相間，地質地形景觀豐富。海岸地形經過千萬年海濤和東北季風不斷地侵蝕風化，形成了各種渾然天成的奇型怪石，如風化紋、蕈狀岩、蜂窩岩、生痕化石、豆腐岩、單面山及海蝕平臺等，著名的景點有南雅奇岩、鼻頭角、龍洞灣公園、龍洞南口海洋公園、馬崗、萊萊海蝕平臺、北關海潮公園及龜山島。

除了陡峭的岩岸，本區也擁有許多適合水上遊憩活動的沙灘；鹽寮至龍門、福隆間擁有全臺最長的金色沙灘，細柔的沙質與流速

平緩的河口地形，吸引許多喜好戲水、風帆、獨木舟等水上活動的遊客到訪；大溪蜜月灣常見儷影雙雙漫步期間，因海灣遼闊，浪高常在2、3公尺之間，成為衝浪者的天堂。

　　區內的步道也頗受歡迎，難度不高，登頂即可遠眺層巒疊翠，像是南子吝步道、鼻頭角步道、龍洞灣岬步道；另外，具有國家三級古蹟「雄鎮蠻煙」摩碣與「虎」字碑等人文遺跡的草嶺古道，在秋冬季芒花盛開的時節，更是吸引大批健行遊客前來賞芒；擁有綿延數百公尺綠色地毯，視野寬廣的桃源谷步道有四條支線，難度較高，適合健腳及遊客前來挑戰；另龍門露營區至鹽寮海濱公園的自行車道，沿著沙丘起伏，可以一邊欣賞潦闊的海景，一邊享受踩踏的樂趣。

　　在人文資源方面，海岸沿線有一些典型的小漁村依然保留著質樸無華的漁村風貌，其中以卯澳漁村最具代表；矗立在鼻頭角和三貂角岬角上的兩座燈塔，則是往來太平洋船隻的重要指標；鹽寮海濱的抗日紀念碑紀錄著日軍登陸臺灣的歷史足跡。

四、建設成效

　　東北角暨宜蘭海岸國家風景區管理處成立以來，結合天然資源，融入地方文化，著重人性化，以自然生態理念開發，先後完成南雅、鼻頭地質景點，龍洞灣、龍洞南口戲水設施，金沙灣、鹽寮、福隆親水服務設施；規劃符合國際標準的龍門露營區及專用自行車道，石城服務區眺景設施；分設以地質、遊憩活動及人文歷史為主題之龍洞、福隆及大里遊客中心，提供遊客多元的旅遊資訊；在步道系統方面，也完成南子吝、南雅地質、鼻頭角、桃源谷等步道及草嶺古道。另外，對有海上生態島之稱的龜山島，先後完成島上南、北岸碼頭、軍事坑道照明及環湖步道等設施，以配合遊客登

島的遊憩需求。

另為打造福隆成為東北角旗艦景點，整建福隆車站及改善街景聚落，已成功引進芙蓉濱海渡假酒店投資興建觀光旅館，提供優質的Villa渡假住宿設施，期待將東北角轉變為目的型的濱海渡假區。

五、旅遊推廣

管理處為行銷觀光遊憩活動，提升旅遊服務品質，依據資源特色推動健康生態旅遊及岸際競技活動，舉辦鼻頭角地質生態之旅、龜山島賞鯨豚、草嶺古道芒花季、帆船賽及海洋音樂祭等活動，增加風景區知名度；並結合地方產業與旅行社合作推展各類套裝遊程，搭配促銷方案，將遊客導入東北角。同時，以遊客需求為導向，建置旅遊資訊網路，製作旅遊簡介、影片光碟，提供豐富、便利及雙語化之資訊，營造友善性旅遊環境與國際接軌，俾吸引觀光客前來。

為提升當地餐飲人員之專業素養及服務品質，辦理北部海岸旅遊線餐飲輔導課程，開發創意菜並包裝行銷，將東北角的海鮮美食推廣至國際；並善用社會資源，積極培訓解說志工，提升遊憩與服務品質。

六、東北角景點覽勝

(一)南雅——風化石爭奇鬥妍

由臺北、基隆沿2號省道北部濱海公路，進入東北角海岸的第一個賞景點就是南雅，以奇岩景觀著稱，除觸目可見的海蝕礁岸外，千狀萬態、鬼斧神工的風化紋岩石更是錯落其間令人稱奇，彷彿一座戶外自然的雕塑博物館。

南雅風化紋地形為臺灣所少見，成因為砂岩中的節理經風化作用造成含鐵礦物氧化，顯露出氧化鐵的帶狀花紋，美不勝收。

(二)水湳洞──陰陽海

位於金瓜石山下的水湳洞，擁有獨特的海岸景觀，又因早期採礦影響，使得這裡的海洋呈現奇特的陰陽海景緻，驅車而過的遊人，必為這片變色的海灣景象所震撼。這是東北角國家風景區的化外之地。

(三)鼻頭角海岸公園──海蝕地形畢露風華

鼻頭角地如其名，為東北角海岸突出海面的一岬角，與臺灣本島最東的三貂角和最北的富貴角，合稱為北臺灣三角。

鼻頭角為岩層上升地形，終年受到風浪侵蝕，其海蝕平臺、海崖和海蝕凹壁特別發育，海蝕平臺上滿布蕈狀岩、蜂窩岩、豆腐岩及生痕化石，極具觀賞和教學價值。

沿著往鼻頭國小的石徑漫步，江海共長天一色，落霞與孤雁齊飛的美景迎面而來，步道盡頭即是鼻頭角燈塔，該塔始建於清光緒22年（西元1896年），二次大戰時遭盟軍炸毀，今日的白色圓頂建築則為光復後重建，塔高12.3公尺，目前尚未對外開放，四處景觀奇佳。

(四)龍洞灣公園──險峻岩壁雄據海崖

龍洞灣為複雜的斷層陷落所形成的地質景觀，是東北角海岸面積最大的海灣，海水清澈、生態豐富，是潛水觀賞海底世界的好地方，此處設有開放式公園、完整的步道、地質教室和展示室、停車場、磯釣場。

公園南側的龍洞岬，有大片陡峭堅硬的四稜砂岩岩壁，連綿約

1公里長，是北臺灣首屈一指的攀岩訓練場地，登上高峻的岩壁，海天麗景盡入眼底，景色十分怡人，堪稱東北角海岸絕景。

(五)龍洞南口海洋公園──遊學大自然教室

龍洞南口海洋公園是一兼具休閒娛樂與知性功能的戶外教育中心，可從事游泳、浮潛及觀察海洋生態等多元化遊憩活動。

海洋公園主要設施分為三大部分，第一部分為三座由九孔養殖池改建而成的天然海水游泳池，水深隨著潮汐升降，淺及膝、腰，深則達3公尺，由於與大海相通，也適合浮潛。雀鯛游魚、海葵、蝦、蟹、海底生態相當精彩。

第二部分為遊客服務中心，闢有展示館、展示東北角的地質景觀和海濱生物，服務中心下方的海蝕平臺，便可見證海蝕景觀及潮間帶生物。

第三部分為新建的遊艇碼頭，啟用後為北臺灣的國民海岸旅遊活動，開創一片新天地。

(六)和美金沙灣海水浴場

和美村落南側，有一處金黃色沙灘的海灣呈弧形，僅兩端露出礁岩為界，是游泳潛水、露營、玩橡皮艇等海上活動的場所。尤其在清晨旭日東升時刻，海面泛起金光照耀在沙灘上也就特別的晶瑩亮麗。

(七)澳底──美味海鮮最可口

澳底原名三貂灣，因其港灣形似畚箕，且地勢低下故名之，清嘉慶年間，開蘭英雄吳沙曾以此為根據地，率領群眾拓墾蘭陽平原，往生之後歸葬澳底，現位於仁和宮對面海濱的吳沙古墓已列為國家三級古蹟。由於此地位置適中，海產豐盛，逐漸形成東北角最

有名的海鮮餐廳集散地，公路海鮮街美名不斷形成，讓途經的遊客聞香下馬，享有一頓美食可口的海鮮大餐。

(八)鹽寮海濱公園——緬懷先烈豪情

鹽寮海濱公園占地80公頃，是東北角幅員最廣的遊憩景點，金黃海岸綿延3公里與福隆海灘連成一氣，適宜游泳、沙雕、沙灘排球等多樣化遊憩活動。

鹽寮曾為日本據臺登陸首站，公園建有高8.8公尺的「鹽寮抗日紀念碑」，以憑弔昔日英勇抵抗日軍登陸的義勇先烈，令人緬懷沉思。

附近數百公頃的平緩山坡地，是正在興建中的核能四廠用地，從計畫、抗爭、開工興建、停工、復工幾經波折顯露於媒體上，是國內無人不知無人不曉的地方。

(九)龍門露營渡假基地——伴青山綠水共枕

位居東北角境內最大河川——雙溪河之畔，占地37公頃，是一處露營活動及水上遊憩的自然勝境。依不同需求，規劃有木屋營位區、汽車營位區、木板營位區及草皮營位區等，可容納千餘人，營區內亦可供住宿、餐飲服務，遊客可空手而來，盡興而歸，1991年世界露營大會曾在此地舉辦，頗獲國際好評。

(十)福隆海水浴場——追逐浪花的喜悅

福隆海水浴場是東北角最具歷史的海水浴場，雙溪河流至福隆出海，使本區兼具內河與外海景緻，內河河面寬廣、水流平穩，是風帆及獨木舟水上活動最佳場所。紅瓦白牆的東北角海岸國家風景區管理處即位於本區入口，建有遊客中心，提供展覽、簡報等豐富的自然與人文旅遊資訊服務。

目前福隆海水浴場由鐵路局租給臺鳳公司承接經營，名為「蔚藍海岸」，全區廣達40公頃，期望能與南臺灣的墾丁南北呼應。

(十一)三貂角──東隅海岬綻光明

三貂角位於臺灣本島的最東端，亦為雪山山脈的北尾端，有岩層走向牽動山脈走向的特殊地質景觀。三貂角燈塔是此地的重要地標，該塔建於民國24年，塔高16.5公尺，光程24.5哩，由於位居臺灣深入太平洋岬角，堪稱臺灣的眼睛，是太平洋過往船隻重要的指標，也是遊客經常慕名造訪的景點。

(十二)大里天公廟──遊名剎觀潮

東北角海岸過了三貂角就進入了宜蘭縣境頭城鎮的大里，呈現單面山和豆腐岩地形，別有一番景緻。濱海公路旁靠山面海的大里天公廟為境內香火鼎盛的名剎，主祀玉皇大帝。天公廟於1836年初建時，規模尚屬簡陋，至1904年改建，始有今日堂皇廟貌，廟前可展望遼闊的太平洋及龜山島，廟後山徑為草嶺古道，行走約五十分鐘可抵「虎」字碑，已列為國家三級古蹟。

(十三)北關海潮公園──潮來潮往軍艦出航

北關在清朝時曾為屯兵據海之關卡，鎮守噶瑪蘭（今宜蘭），今僅存古炮台可供憑弔。

傾斜且陡峻的單面山地形和豆腐岩節理，形狀酷似軍艦出航，為北關有名的景觀特色。海潮公園位於臨海的最大單面山之上，沿步道可觀蒼勁唯美的地形地質奇景，亦可觀賞澎湃四起的巨濤駭浪，昔日「北關海潮」名列宜蘭八景之一，其來有自。附近小吃店林立，各式海鮮亦可讓遊客大飽口福。

七、未來展望

　　管理處近年配合北部海岸旅遊線及觀光旗艦計畫推動區內各項建設，並結合金九等鄰近地區進行跨域、異業整合，積極打造福隆成為東北角的旗艦魅力景點，引進民間參與投資興建福隆濱海渡假區的Villa渡假住宿設施，以成為吸引國內外旅客的優質濱海渡假區。此外，因應北宜高速公路的開通，外澳海水浴場的建設將結合烏石港區賞鯨豚、飛行傘活動，打造成為特定區南口的新興海洋休憩基地，讓整個東北角的南北旅遊動線更加活化串連。

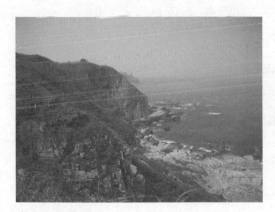
東北角的龍洞

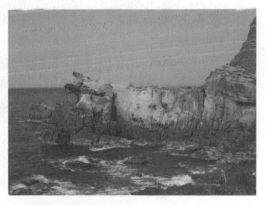
東北角的南雅海岸

 第四節　東部海岸國家風景區

一、風景概述

　　臺灣東部海岸地區自然景觀優美、人文資源豐沛，深具觀光發展潛力，為擴展國民旅遊空間需要。民國77年6月1日成立「東部海

岸國家風景區管理處」。

二、轄區範圍

東部海岸風景特定區位於臺灣東部海岸，北起花蓮溪口，南至臺東小野柳風景區，東至海岸20公尺等深線，西達臺11線省道目視所及第一條山稜線，另包括秀姑巒溪泛舟河段及綠島（蘭嶼目前尚未納入），陸域面積25,799公頃，水域面積15,684公頃，總面積41,183公頃。

三、觀光資源

臺灣東部位於歐亞大陸板塊與菲律賓海板塊的交會處，數百萬年以來，菲律賓板塊不斷向西北移動，推擠歐亞大陸板塊所引發之陸生運動，加上河流及海浪之侵蝕作用，在東部海岸地區形成了變化多端的地形地質景觀。

長達168多公里的海岸線中，以石梯坪、三仙台及小野柳的地形最壯觀遼闊，此三處海岸，除遍布珊瑚礁外，並有不少海蝕平臺、壺穴、海蝕溝等海蝕地形。

人文風貌上，阿美族為東部海岸的主要族群，每年的豐年祭各部落皆會舉行慶典，這是體驗阿美族文化的最好時機。東部海岸的史前文化，約始於五萬年前，並持續到距今二、三百年前。文化發展涵蓋了舊石器時代晚期、新石器時代及鐵器時代等幾個階段。每個發展階段均留下豐富且型態不同的遺址，經過考古學家的調查研究，為臺灣史前文化提供豐富的資料。

由於位處海岸的地理特色，本區的景點風光洋溢濃濃的海洋風情，遊憩活動也圍繞著海洋發展。

綠島舊稱「火燒島」，昔日曾經是人權的禁地及白色恐怖的象徵，如今已建立「綠島人權紀念園區」。這裡的珊瑚種類是世界上同類型島嶼難以比擬的，因此成為潛水者的天堂。

小野柳因綺麗的海蝕景觀，可媲美北海岸的野柳，因而得名。

被列為沿海自然保護區的三仙台，由離岸小島和珊瑚礁海岸所構成，以八拱跨海橋樑和臺灣本島銜接，成為東部海岸的著名地標。島的南端到基翬一帶海域，有美麗的珊瑚礁和熱帶魚群，是花東海岸線最美的海底景觀。

八仙洞有自然形成的十數個海蝕洞穴，也是舊石器時代「長濱文化」遺址所在，這是迄今所知臺灣地區最古老的史前文化遺址，被列為國家一級古蹟。

發源於中央山脈的秀姑巒溪，為東臺灣最大，也是臺灣唯一切穿海岸山脈的河川。瑞穗到大港口段的秀姑巒溪峽谷，水道長約24公里，沿途激流、險灘、峽谷、奇石林立，已成為臺灣橡皮艇泛舟的熱門好處所。

石梯坪全區為面積廣大的海岸階地，海蝕平臺、隆起珊瑚礁、海蝕溝、海蝕崖等觸目皆是。由於海底珊瑚礁群和熱帶魚群豐富，潮間帶與壺穴形成的潮池，遍布著各式各樣海洋生物，而成為潛水及磯釣的絕佳場所。

位於豐濱鄉的磯崎灣，擁有長達3公里長的細柔沙灘，目前已開發成海濱遊憩區，含海水浴場、飛行傘起飛場、露營區、小木屋區、餐廳等休憩設施。

四、建設成效

東部海岸國家風景區管理處自民國77年設立迄今，其建設共分為磯崎、石梯秀姑巒、成功三仙台、都蘭及綠島等五大遊憩系統，

先後完成大小遊憩景點、遊客中心、解說展示、露營設施、潛水基地與溫泉區、飛行傘基地、遊艇碼頭、聯外道路、遊憩步道、導覽標示等各項遊憩設施，期能符合遊客需求為導向。同時自民國92年起負責改善區內臺11線道路景觀，目的皆在提升道路景觀品質與道路行車舒適安全。

花東地區素來被譽為「臺灣最後淨土」，擁有得天獨厚的觀光資源，在管理處多年努力深耕下，已成為一處深受國人喜愛的旅遊勝地。未來除加強各旅遊據點景觀設施之改善、提升服務品質與遊程重組，結合當地人文與自然資源，開發新的休閒遊憩活動與遊程，共同研擬旅遊推廣策略，期能有助於擴大以OT方式，從事旅遊據點之實質經營管理，進而達成鼓勵民間投資旅遊休閒產業，以利提升旅遊服務品質。

五、旅遊推廣

為提升東海岸旅遊服務品質，增強遊客遊憩體驗及推廣旅遊活動，管理處持續規劃綠島、小野柳、都歷處本部、三仙台、八仙洞、瑞穗泛舟、石梯坪、花蓮等遊客中心，提供旅遊諮詢、解說展示、多媒體及錄影帶節目播放等服務；舉辦各類觀光遊憩活動，並結合鄉鎮辦理旅遊推廣；編製解說導覽文宣品，及提供義工解說服務。同時，運用東海岸自然及人文景觀資源，倡導國人從事正當休閒旅遊活動，期能蔚為風氣。

六、東部海岸景點覽勝

(一)蕃薯寮18號橋

位於花蓮以南沿臺11號公路南下約18公里處，公路西側為溪谷

盆地，蕃薯寮溪切割海岸山脈深達近百公尺的陡峭峽谷，18號橋橫跨其上，此橋乃筆者所服務的唐榮公司於民國78年所承建，工程艱鉅，氣勢萬千，遊客到此地，可在峽谷頂端俯瞰，別有一番巧思。此地尚有阿美族原住民的傳說，相傳從前住在蕃薯寮坑的原住民，崇尚勇士立下規矩，只要能以竹竿撐竿跳過峽谷，大家就尊奉他為酋長，但峽谷頗寬難以越過，有許多青年便因跳不過而葬身谷底，他們所用的竹竿插在溪谷邊，日久長成一片竹林叢，而有「遺勇成林」之傳說。

(二)磯崎灣

磯崎灣是花東海岸線最北的海灣，群山環繞，北端山頂是芭崎休憩區，在此眺望海灣最為明顯；南端點綴小山頭，景緻優美。磯崎海灘長約3公里，沙黑質細，坡度平緩，適合水上遊憩活動，海水浴場也落成啟用，這裡的青山碧海、藍天白雲、地廣人稀、清幽寧靜，無地可比。

(三)石門、石梯坪

石門以海蝕洞形狀如門而得名。石梯坪海濱的海蝕現象豐富，舉凡海蝕溝、海蝕平臺、海蝕崖、壺穴、隆起珊瑚等岩岸景觀相當美麗，尤其壺穴景觀堪稱臺灣之冠。此地海底有豐富的珊瑚群和熱帶魚類棲息，可供潛水者優游觀賞，也適合磯釣之樂。沿岸步道觀賞海岸上豐富的地形地質景觀，登上白色的單面山，眺望浩瀚的太平洋，令人賞心悅目、遺塵忘俗。

(四)秀姑巒溪

秀姑巒溪發源於中央山脈的臺灣第三高峰秀姑巒山，源高3,805公尺、流長103公里，是東部最長的河川，也是唯一切穿海岸山脈

的溪流。秀姑巒溪的特色是上游由中央山脈發源向東流，中游向北流，與多條支流於瑞穗匯集，下游河段切穿海岸山脈的部分。秀姑巒溪究竟是如何切過層層山巒流向大海，是地理學上的一個議題，河谷所形成的地質、地形景觀，正是觀察海岸山脈地質構造的最佳場所。

秀姑巒溪峽谷風光秀麗，溪流蜿蜒曲折24公里長，處處激流成為泛舟勝地，少受污染為害，孕育三十餘種溪水魚蝦（含高身鯝魚）。下游溪谷兩岸留存熱帶雨林，其間多達百餘種鳥類，開車沿著瑞港公路可以一覽無遺到大港口的長虹橋，河口的奚卜蘭島則有典型的海岸林，全溪自然生態相當豐富。

瑞穗泛舟服務中心位於花東縱谷的瑞穗大橋旁，是泛舟起點的服務處，建築規模頗大，具有一點原住民傳統建築意象，造型別緻。中心設有簡報室播放泛舟安全須知及秀姑巒溪自然與人文景觀的解說，值得遊客去觀賞解讀一番。

奇美村位於瑞港公路中途，秀姑巒溪畔，風光秀麗，是一傳統民風猶存的阿美族部落，也是泛舟中途的休息站。相傳阿美族的祖先督季（Ducy）和喇拉淦（Lalakan）從南方大海乘木舟漂流到此落戶繁衍。奇美是阿美族Kiwit的音譯，意指一種質地堅韌，可捆綁東西的爬藤——海金沙，引申其意表示部族的生命有如樹藤般堅韌。部落至今仍維持著嚴謹的年齡階級制度。捕魚祭和豐年祭活動都依傳統的方式舉行。

(五)長虹橋

長虹橋建於民國58年，長120公尺，是臺灣第一座懸臂式單拱預力混凝土橋，從遠處看猶如一道長虹寧靜的跨越山壁綠波而得名。由長虹橋回溯約1公里岸邊，有很多港口石灰岩，潔白如玉，贏得「秀姑漱玉」的美名，大港口附近有快艇可供遊客溯溪賞石。

近年來已建造了紅色鋼拱大橋改善交通。

(六)奚卜蘭島

奚卜蘭島又稱獅球嶼，扼守秀姑巒溪出海口，一分為二，輪番上演著「十年河東、十年河西」的故事，當一邊河道逐漸被沙石堆積封閉形成「沒口」景觀時，河水就從另一邊河道出海，要等夏季颱風豪雨方可沖出封口，陷奚卜蘭成為海中孤島，兩個河口又開始另一個循環。這樣有趣的地理循環，使小島的景觀變化萬千，島上的動植物生態完整，植群分為海岸林、荊棘林、放牧草原、岩礁植群和砂原植群。

(七)北迴歸線標

座落於臺11線69公里處，近花、東兩縣交界處，是臺灣三座北迴歸線標塔之一，北迴歸線位於北緯23.5度，是太陽直射地球的北界；換句話說，夏至時太陽沿著此緯度線東升西落，此座標塔特地設計一個細縫，正可觀察這種現象，也是個很好的教育場所。

(八)八仙洞

八仙洞以擁有獨特的海蝕洞景觀和臺灣最早的史前文化遺址而著稱，為國家一級古蹟，海蝕洞有十多個，分布在高100多公尺崖壁上，大小深淺不一，這些洞穴原在海面下經由海浪沖蝕而成，但現在卻高低散布於山壁上，這種地理景觀，正是東海岸地殼隆升的明證。另外，民間穿鑿附會，號稱為八仙過海來臺的神仙之一何仙姑所留下來的遺蹟，尤其以第一個洞非常酷似女性，遊客可細細品味一番。

(九)石雨傘

石雨傘位於成功北邊11公里的海岸，有一狹長岩岬，景觀獨特壯麗，岩岬近岸處有形狀如傘的海蝕岩柱，因而被稱為石雨傘。此外，在公路西側約300公尺處的山邊，亦聳立一塊10多公尺高的巨大石灰岩柱，因形似龜頭，俗稱「男人石」，遊客到此莫不趣談笑觀一番。民間穿鑿附會，聲稱為八仙過海來台的神仙之一呂洞賓所留下來的遺蹟。

(十)三仙台

三仙台位於成功東北方約3公里處，是東海岸最具知名度的景點。小島上有三座巨岩屹立，民間將之穿鑿附會，稱八仙過海來臺的呂洞賓、何仙姑與李鐵拐三位神仙，曾經來過這裡嬉戲而形成或得名。

三仙台島地質屬都蘭山集塊岩，面積22公頃，最高點約77公尺，島上除了仙劍峽、合歡洞等與三仙故事有關的天然奇景外，並有海蝕溝、壺穴、海蝕柱等景觀，並有稀少的濱海植物，是研究海岸植物生態的重要據點，登島遊覽頗富尋幽探勝之趣，因此被列為自然保護區。此地的東海岸滿布著鵝卵石與麥飯石，上島遊覽得循著320公尺長的八拱跨海步橋前往，該橋也是作者所服務的唐榮公司於民國75年所承建，期待能給遊客方便，也能對生態景觀環境有正面的影響，這樣對當年冒著海風海浪，艱苦施工和督工的人員也就足堪慰藉了。南方的成功鎮是東部海岸線上最大的城鎮，有二等漁港，盛產海鮮和柴魚。

(十一)東管處處本部

花東海岸是「東部海岸國家風景區」的主要轄區，觀光局於民國77年6月1日成立東管處時，臨時處址暫設於轄區最南端的小野

柳，於民國84年6月始遷到這處新建的辦公廳舍。處本部位於臺東縣成功鎮，距臺東市約40公里，入口在臺11線129公里附近，占地17公頃，背山面海，北望可見成功鎮和三仙台，南眺可及綠島，四周景觀遼闊。處本部除了行政中心之外，並設有遊客服務中心、阿美族民俗活動中心，提供簡報、自然及人文展示室、旅遊服務、解說教育和文化保存多項功能，並有可容納一千個觀眾的戶外表演場所，這是東海岸第一處特別規劃興建的阿美族文化中心。

(十二)東河橋遊憩區

發源於東河農場上方的馬武窟溪，切割海岸山脈東南端，向東南流到東河鄉山海口，臺11線公路東河橋橫跨其上，這座東河老橋是景觀焦點，建於民國19年，造型獨特，下半是拱型結構，上半是支架式橋墩柱，形成有趣的對比，是自然與環境結合絕佳的罕見橋樑，今保留下來供欣賞；旁邊則新建了紅色的鋼構大橋維持大量的交通。綜合新舊兩橋的溪谷岸邊，自然人文景觀相當樸質迷人。從東河橋順東富公路約5公里可到「泰源幽谷」，這是海岸山脈中最大的一個谷地，景緻幽美，盛產柑橘和柚子等水果，有如世外桃源。

(十三)杉原海水浴場

杉原海水浴場位於都蘭灣南端，距臺東市約12公里處，是臺東縣境內唯一的海水浴場。沙灘和緩弧形，長1公里多，坡度平緩，沙質細柔，海水清澈透底，除適合游泳戲水之外，喜愛刺激的朋友亦可選擇風浪板、衝浪、水上摩托車、快艇、拖曳傘、滑水等新潮活動。南北兩端則分布廣闊的珊瑚礁，海底景觀頗佳，是潛水的好地方。浴場設施完善，海岸林內亦有設備齊全的露營區，供遊客聽海濤、吹海風，與天地大海共眠。已興建渡假旅館。

(十四)小野柳

　　小野柳在臺東市北方約5公里處，是花東海岸最南端的景點，海岸邊的奇岩怪石可以媲美北海岸的野柳而得名。地質是由砂岩所構成，因砂岩不是菲律賓海板塊應有的地質成分，因此小野柳這片南北延伸約5公里的砂岩地塊，被認為是東海岸的外來岩塊，在地理學上頗具研究價值。各種奇形怪狀的岩石是海浪的傑作，造型不俗，宛如一座雕刻公園，遊賞其間，不禁讚嘆大自然的神奇功力。天氣晴朗時，向東遠望可以清晰看見18浬外的綠島浮於太平洋上，勾起唱一首綠島小夜曲的歌聲。小野柳南方的富岡港，即是往來綠島、蘭嶼客船乘船處。

(十五)綠島

　　綠島舊名火燒島，位於臺東市東方約33公里的太平洋上，面積16平方公里，人口約3,500人，和蘭嶼一樣同為臺東縣的離島鄉，綠島在民國79年2月納入東部海岸國家風景區管理處的經營管理範圍，經過十數年的開發建設，島上的各種公共旅遊服務設施完善，目前已成為熱門的旅遊勝地。火山噴發後形成的火山集塊岩地質，長年受風化及海浪侵蝕的結果，四周海岸地形頗為曲折多變，有海階、海崖、凹谷、巨岩、海蝕洞等，構成綠島絕美的自然風光。陡峭的山谷仍可看到熱帶雨林，遍島茂綠，各種地形環境所孕育的植群生態頗有差異，值得仔細觀賞。海底景觀更引人入勝，四周海域珊瑚密布，有一百五十餘種硬珊瑚和五十餘種軟珊瑚，並有種類繁多的熱帶魚和海洋生物，為潛水者的天堂。

　　比較有名的景點如綠島遊客中心，設備服務周全；綠島燈塔高33公尺，是民國26年美國人感恩船隻遇難受綠島人民營救而集資興建的，是島上頗具歷史意義的建築。奇岩景觀有與人物或動物維妙維肖而命名，如睡美人、哈巴狗、牛頭山、樓門岩、將軍岩、孔子

岩、火雞岩等，其中睡美人受哈巴狗照護最具代表性。朝日溫泉的
形成是由於海水在附近斷層下滲至海底深處受地熱加溫成熱泉後，
壓力增力而又從地層隙縫中湧出地表而成溫泉，日前建有二個溫泉
池，各池溫度不同，相關設施完善，是人人讚賞的景點，雲淡風清
的夏夜，與三五好友一起沐浴，共數天上繁星，必可洗淨世俗煩
囂。帆船鼻露營區位於國民旅舍與溫泉中間，由東管處管理，設備
頗為豪華，享受野炊和聽濤，別有一番樂趣。在欣賞海底世界的美
麗景觀方面，一般遊客可以浮潛方式親身體驗，亦可乘坐玻璃底的
遊艇觀賞，而搭乘觀光潛水艇則是最豪華舒適的玩法了。

七、未來展望

依據「挑戰2008──國家發展重點計畫」之觀光客倍增計畫，
在「減量」、「環境優先」、「便利遊客」、「國際水準」四項原
則規範下，建構發展東海岸地區成為國民旅遊及國際觀光重鎮，期
能讓更多國際人士樂於前來東海岸地區從事觀光旅遊、休閒渡假，
並提升東海岸形象及知名度。

東海岸的蕃薯寮溪橋（78年由唐榮公司承
建）

東海岸的八仙洞

東海岸的石雨傘男人石

東海岸三仙台步橋（75年由唐榮公司承建）

東海岸東河舊橋有造型之美

 第五節　澎湖國家風景區

一、風景概述

　　澎湖群島具有豐富的自然生態資源和文化資產，諸如玄武岩地質地形及亞熱帶特有的生態景觀等，為開發成國際海上休閒渡假之觀光旅遊勝地。民國84年7月1日成立「澎湖國家風景區管理處」。

二、轄區範圍

　　澎湖群島由近一百個大小島嶼所組成，總面積約127平方公里，海岸線長達320公里，是一個島縣。觀光局於民國84年7月1日成立澎湖國家風景區管理處，陸域範圍為澎湖縣轄內，含都市計畫區及非都市計畫區全部皆屬區內範圍，面積約10,873公頃，海域範圍為澎湖群島20公尺等深線內之海域，面積約74,730公頃，合計面積85,603公頃。

三、觀光資源

　　澎湖群島位於臺灣本島與中國大陸之間，開發較臺灣早四百餘年，擁有豐富且歷史悠久的人文古蹟與傳統民俗文化，得天獨厚的自然景觀、潔淨的沙灘、清澈的海水，澎湖為難得一見的海上休閒渡假樂園。

　　澎湖群島以方山地形著稱，轄屬島嶼羅列，多數海崖可見壯觀的玄武岩景觀，節理嶙峋，氣勢宏偉，變化多端。因地理位置特殊，且面積狹小，加上海島強烈的東北季風，致陸棲性野生動植物稀少，但海洋生態資源卻相當豐富。又因地處東亞，澎湖為候鳥遷移的中繼站，每屆春夏之際，成千上萬的燕鷗於各無人島上棲息繁衍，群鳥齊飛覓食，蔚為奇觀；其中以貓嶼著稱，並為臺灣第一座依野生動物保護法所劃設的海鳥保護區。

　　澎湖大小寺廟約一百六十五餘座，宗教活動極為頻繁；聚落中用以鎮邪除煞的五營、石敢當、山海鎮等避邪之物，星羅棋布隨處可見；同時，年代久遠之寺廟如天后宮、武聖廟、城隍廟、觀音亭、保安宮，及清代從事商務於大陸、臺灣本島間商賈團體之會館，如水仙宮、銅山館、提標館等，更是具歷史保存價值的重要據

點。

本區主要的旅遊景點包括橫跨白沙與西嶼，為澎湖具代表性地標的跨海大橋；列為國家一級古蹟的天后宮及西嶼西台；樹齡已逾三百年的通梁古榕；風櫃洞、鯨魚洞聽浪濤聲；臺灣最早建造的漁翁島燈塔；展現種類豐富的海洋生物——澎湖水族館；目斗嶼、吉貝嶼、險礁嶼盡情享受浮潛樂趣；桶盤嶼、錠鉤嶼欣賞玄武岩奇景；中社古厝澎湖傳統古厝巡禮；七美人塚淒美感人的故事等。

澎湖除了海產豐富外，澎湖文石亦別具特色，其質感與色澤均美，是舉世公認的最佳文石，深受旅客喜愛，與義大利同為世界兩大主要之文石產區。

本區遊憩活動相當多元，除了磯釣、戲水和潛水等，澎湖寬廣的灣澳，業已成為從事風浪板活動最適合的海域；豐富的鳥類生態及海洋、潮間帶生物等資源，使澎湖成為極佳的生態教室；濃厚的海洋及島嶼傳統生活的多樣性文化色彩，亦吸引大批遊客前來尋幽探索。

四、建設成效

澎湖擁有渾然天成的自然美景和質樸的人文資產，為營造具國際水準的觀光景點，除已進行全區各據點之植栽綠美化工作外，亦規劃建置國際化導覽指標暨觀光意象系統，並整體改善澎湖主要幹道成為景觀道路。

公共設施的建設亦不遑多讓，如強化管理處行政中心、北海及望安管理站之服務內涵與功能，且致力於澎湖、北海、南海、後寮、吉貝、漁翁島、小門地質館、綠蠵龜保育中心等遊客服務設施軟硬體的整建。同時，改善赤崁、馬公、桶盤、歧頭、鳥嶼等遊樂船碼頭設施外，亦加強風櫃、後寮、赤崁、桶盤、大倉、林頭、通

梁、西嶼小門、虎井、天台山、七美人塚、山水及菜園休閒漁業與
景點周邊景觀美化措施。

五、旅遊推廣

　　管理處為整合澎湖觀光遊憩資源，塑造新的觀光形象，充實觀
光旅遊內涵，有計畫培養義務解說員，並促銷澎湖地區觀光旅遊業
者，投入觀光發展的行列、辦理觀光研討會；並印製中英日文版解
說文宣出版品。同時積極推動雙語標示系統，建置英日兒童無障礙
版本網站，以推廣e化旅遊概念，提升諮詢服務水準、擴大觀光推
廣功能。

　　在活動推廣上，管理處積極致力於舉辦季節性的國際海上花
火季、菊島海鮮節、泳渡澎湖灣、澎湖世界盃華人馬拉松賽、中洲
盃風帆美食節等活動。同時，輔導澎湖縣美食學會辦理「菊島美食
——澎湖風味菜」，百道傳統鄉土美食饗宴；而風浪板等海上休閒
活動國際賽，則廣邀國際風帆好手前來澎湖參與活動，透過國際媒
體報導，提升澎湖國際知名度與形象。

　　為落實地景保育，推動世界遺產地質公園，乃積極爭取澎湖玄
武岩登錄世界遺產；管理處除依古法進行石滬整修外，並舉辦「澎
湖國際石滬文化觀光季」活動，將澎湖特有石滬觀光產業予以推
廣，期能招徠國際觀光旅客到訪，繁榮地方。

六、概說澎湖之旅

　　澎湖的地域風景資源，主要分為澎湖本島、北海、東海和南
海四大部分，澎湖本島又由馬公島、中屯嶼、白沙島、漁翁島（西
嶼）、小門嶼組合而成，分別以中正橋、永安橋、跨海大橋、小門

橋串連成一體。由於風景點非常多，本島大約兩天的遊程，北海大約一天，南海大約一至兩天，東海大約一天的遊程方能盡興連串風景線，分述如下。

(一)澎湖本島景點覽勝

1. 天后宮鑑巨匠巧藝：馬公市的天后宮主祀媽祖，建於明萬曆32年（西元1604年），是臺灣歷史最悠久的媽祖廟，古廟穹蒼，雕花走獸，刻工精湛，堪稱國寶建築，名列國家一級古蹟，廟內陳列有「沈有容諭退紅毛番韋麻郎等」碑石，為臺灣最早的碑跡。因建有「媽祖宮」快唸為「媽宮」，後來日人在1920年改稱「馬公」而沿用至今，此地即名為「馬公市」。

2. 觀音亭禮佛弄潮：位於澎湖灣畔、青年活動中心旁，主祀南海觀世音菩薩，始建於清康熙35年（西元1696年），名列國家三級古蹟，是馬公市區徒步可及的清幽景點，亭前海域是人潮熙攘的海水浴場，更是眺望西嶼落霞美景的最佳地點。

3. 林投公園滿目翠微：澎湖海島季風強勁，植樹不易，難得有以人工植被為景觀特色的林投公園，有罕見的蒼翠林木，大片的木麻黃和林投樹，更與細白的沙灘搭配出廣大的休憩天堂，環境整潔清雅，另有烤肉區、鳥園、花圃等遊憩設施，西側是莊嚴肅穆的軍事史蹟公園。

4. 峙裡沙灘洗盡塵囂：峙裡沙灘綿延1公里，並有風積砂丘景觀，海城平緩，海水湛藍，是澎湖本島天然條件最優的海濱浴場。

5. 風櫃洞觀海聽濤：風櫃沿岸有發達的節理柱狀玄武岩，而受海蝕作用產生的海蝕洞和海蝕溝景觀別具風趣。當潮水深入岩層下的溝槽，自岩縫中向上噴發射出水柱奇觀，伴隨海浪

泊濤之聲，猶如風箱鼓風一般，故名風櫃。

6.蛇頭山遊憩區：位處風櫃尾半島的蛇頭山留有日本沉船紀念碑、法軍萬人塚，沿著木棧道登上山頭，俯視馬公港、遠眺澎湖灣、舟艇奔馳，西側的四角嶼，野放的臺灣獼猴雀躍悠遊，海風吹拂、愜意自得。

7.澎湖水族館：澎湖水族館竣工開放於民國87年4月，占地3,000多坪，館中蒐集了澎湖群島附近海域內豐富的水族生物，展示區規劃由淺海循序進入深海，分為海濱、礁岩、大洋三大展示區，另設觸摸池、特展缸、特展室、視聽室、觀景臺，提供專業解說服務，讓遊客進一步瞭解海中生物。

8.通梁古榕樹：植於通梁保安宮前的大榕樹，樹齡已逾二百年，主幹不大，氣生根卻糾結纏繞，立地生存眾多了幹，披覆面積廣達680平方公尺的迷你森林奇觀，通梁古榕樹在草木生長不易的澎湖，為居民敬仰的「神木」，更獲選為澎湖縣樹，以象徵澎湖人不畏生活艱辛的傲世精神。

9.跨海大橋海上長虹：連接白沙、西嶼兩島的跨海大橋，橫跨波濤洶湧的吼門水道，全長2,494公尺，為遠東最長的跨海大橋。該橋於民國59年完工通車，初時僅為單線，會車不易，經重建拓寬為雙線於85年完工通車，使島間交通大為改善。漫步橋面，可觀壯闊海景、聽宏偉浪濤，直撩人心弦。

10.鯨魚洞造化妙筆：位於小門嶼西北海岸，因玄武岩受海蝕作用而形成，遠看似一隻擱淺海灘的鯨魚，置身洞中可聆聽海濤蕩氣迴腸的吼聲。另鯨魚洞東南方臺地上有石英砂構成的「滿地金砂」奇景，是罕見的植被稀疏而致水土流失的半乾燥地形，饒富觀賞趣味。

11.二崁古厝思古情懷：澎湖人文景觀豐富，古厝除馬公市的進士第、白沙鄉瓦硐村的張百萬舊宅外，西嶼鄉二崁村亦留有

一幢名列國家三級古蹟的陳家百年古厝，建於民國元年，為具閩南、日式兼具西洋風格的五落式平房，其雕樑畫棟裝飾與空間意象，頗值一遊。

12.西嶼西台緬民族英雄：為清光緒13年（西元1887年），由李鴻章命總兵吳宏洛所興建的海防砲臺遺址，名列國家一級古蹟。占地8公頃餘，四周牆垣圍築，牆內疊石成堡，堡下建有供軍隊駐守的山字形甬道，曾為清朝水師基地。登臨古砲臺牆垣，可俯瞰壯闊海灣，遙想當年英雄，無限感佩。

13.漁翁島燈塔護海上行旅：位於西嶼鄉外垵村，建於清乾隆43年（西元1778年），是臺灣最古老的燈塔，名列為國家二級古蹟。外垵為西嶼西南端的小漁村，西方海岸向為臺灣與廈門間的航線指標，但附近海域波濤洶湧，濁浪排空，該燈塔的設置，成為過往船隻的守護天使。

14.大倉島覽龍宮生態：大倉島位在澎湖、白沙與西嶼三島間的內海，島四周有寬廣的潮間帶，擁有豐富的珊瑚、魚、蟹、貝類生態資源，適宜推展休閒漁業場所。

(二)澎湖北海景點覽勝

澎湖北海以明媚的藍天碧海風光取勝，景色宜人，多樣性的海上活動，豐盛的海鮮大餐，將使北海之旅更具吸引力：

1.目斗嶼燈塔：目斗嶼為澎湖群島最北端，附近海域暗礁密布容易發生船難，為維護行船安全，於清光緒28年（西元1902年）興建這座亞洲最高的鐵架燈塔，塔高40公尺，聳立在玄武岩岩礁上，塔身黑白相間，房舍漆成雪白，外觀極為醒目。南端有潔白沙灘，置身其間，頗得神清氣閒，近年也開放浮潛。

2. **吉貝嶼金黃色沙灘**：吉貝是北海最大的島嶼，東半部是平坦的玄武岩台地，西半部則是一大片柔細的貝殼砂灘，南端的砂嘴地形是吉貝最著名的金黃色沙灘，綿延數公里伸向海洋不斷擴增中，海水清澈見底，最適合戲水逐浪，令人流連忘返。

3. **險礁嶼**：位於吉貝嶼的南方，以暗礁多而聞名，島上無人居住，除東半部有小片岩石形成的海蝕平臺外，全島大多是由砂粒、貝殼和珊瑚碎屑所構成的白色沙灘，遠觀只見一片白砂在海面若隱若現，猶如夢幻仙境。四周海域生態豐富，是浮潛觀賞成群熱帶魚和美麗珊瑚礁的優良場所。

4. **姑婆嶼產紫菜**：姑婆嶼為北海最大的無人島，全島為多孔質玄武岩，表層披覆著含鐵質的石英砂岩層，對比強烈，在澎湖各島中是個異數。是紫菜盛產地，每年入冬採收旺季，人潮盛況構成一幅海上奇觀。島上有一座英輪遇難紀念碑，是全島最高點，視野良好。

(三)澎湖東海景點覽勝

1. **員貝嶼**：形狀彷若貝殼，北邊海岸玄武岩柱狀節理發達，岩柱形狀奇特，當地人依其形狀分別稱作「筆」和「硯」，東側則有成扇狀排列的玄武岩柱，猶如百褶裙般，甚為有趣。

2. **鳥嶼**：據傳以前是海鳥築巢繁殖之島而得名。島上居民以捕魚為業，島嶼東北方海岸羅列著整齊的玄武岩，形成高聳的海崖地景，崖下是放射狀的玄武岩柱，目前已列為玄武岩自然保留區。

3. **小白沙嶼**：小白沙嶼因西南方有大片白色沙灘而得名，東部和南部有優美的玄武岩景觀，保留原始風貌並劃為保留區。

4. **雞善嶼**：有大、小雞善兩島，景觀雄偉磅礴，有「東海黃

山」之稱,附近海域清澈,島上並有海鳥棲息,主要有白眉燕鷗、蒼燕鷗等,目前已劃為玄武岩自然保留區。

5. 錠鉤嶼:以發達的玄武岩景觀著稱,千奇百怪的岩層疊立於島上,俊秀優美,遠觀猶若一片石林,有「小桂林」之譽,與「雞善嶼」同列為玄武岩自然保留區,島上鷗鳥成群,是北海鷗鳥的主要集聚地。

(四)澎湖南海景點覽勝

1. 桶盤嶼:因島型酷似桶狀圓盤而得名,柱狀玄武岩節理明顯,直聳入海,有「澎湖黃石公園」之稱,附近海域有成片瑰麗的珊瑚林,是潛水的好地方。

2. 虎井嶼:傳說有隻老虎躲在一口乾涸的井裡,故名之,島嶼中央低平,東西突起,分東山、西山,西山長滿青草,設有觀音公園遊憩區;東山山頂平坦,最高處可俯瞰壯闊波瀾的海洋,早有「虎井澄淵」之雅喻,傳說澄淵下有「沉城」,但迄今無法證實。

3. 將軍澳嶼:因明末鄭成功部屬李胤將軍之駐守而得名。將軍澳嶼早年因開採珊瑚,漁業盛產而繁榮富足,博得「小香港」的美名,島上將軍、永安宮、天后宮廟貌均極輝煌華麗,可知島上當時繁庶一般。船帆嶼為將軍澳嶼的地標景觀,因形而名,與將軍澳嶼是陸連島,潮落相連,潮起即離,別有一番觀景逸趣。

4. 望安嶼:是澎湖第四大島,因綠蠵龜而名噪一時,已將上岸產卵地點劃為保護區保育;盛產文石,天台山是島上最高峰,傳說留有八仙之一的呂洞賓仙人腳印,中社古宅聚落保留得相當完整,令人思古慕情。

5. 七美嶼:古稱大嶼,位在澎湖群島的最南端,是澎湖第五大

島。島上流傳著許多淒美動人的故事。七美人塚相傳七位女子為保全貞節而投井自盡，爾後井墳長出七株香楸樹，令人哀淒肅穆。七美南滬燈塔下方海岸，有宛若孕婦橫臥的望夫石，相傳一婦人久盼漁人夫君歸來未果，終化成此一礁石，渾然天成的地景奇觀，令人嘆為觀止。大獅風景區有如獅狀蹲伏於海崖之巨石。外型酷似臺灣的「小臺灣」海蝕平臺景觀。北岸的頂隙澎湖「月世界」的惡劣地形景觀。附近海濱有一座人造「雙心石滬」是以海石堆成雙心型，造型優美，是捕魚的原始設施，引人入勝。

七、未來展望

　　澎湖群島自然與人文觀光遊憩資源豐沛，奈何因受秋、冬兩季東北季風強烈侵襲，遊客在旺、淡兩季明顯分離，使澎湖的觀光業發展受到牽制，大半靠旅遊業為生的人口，只有「做半年吃一年」的無奈，因此地方財政日益惡化，人民生活日漸清苦，民風純樸熱情，實令人擔心。近年朝野興起博奕條款，開放國際觀光賭場之議。期待不久的將來，能夠形成共識，透過立法和周詳的規劃而付諸執行，為澎湖的觀光開展一片美好的春天。

　　另外，臺電公司在白沙鄉中屯海濱興建的四部「風力發電機組」，於民國90年8月完工啟用發電，高48.75公尺，十分醒目，儼然成為澎湖的新地標，臺電公司將此規劃為觀光新景點。

　　推動澎湖成為水上活動及生態觀光遊憩島嶼，建設水域活動基地，推展海洋生態觀光旅遊行程。同時，積極招徠港澳、日本及亞太地區的客源，達成遊客人數成長之目標；透過資源整合導入民間活力與創意，期能建造國際級渡假休閒旅館，用以提升澎湖觀光產業服務水準。

第六節　大鵬灣國家風景區

一、風景概述

　　大鵬灣位於臺灣西南部海岸的屏東縣東港鎮和林邊鄉，擁有獨特天然潟湖及紅樹林觀光資源和人文景觀，具發展水域活動觀光潛力。民國86年11月18日成立「大鵬灣國家風景區管理處」。

二、轄區範圍

　　大鵬灣管理範圍包括大鵬灣、琉球兩大風景特定區，面積總計2,764公頃。大鵬灣位居臺灣西南部海岸的屏東縣東港鎮、林邊交界處，西南瀕臨臺灣海峽，陸域面積649公頃、灣域面積532.1公頃、水域面積257公頃，合計為1,438.1公頃。琉球風景特定包括琉球島嶼，面積691公頃，海岸高潮線向外延伸600公尺的海域，面積634.9公頃，計約1,352.9公頃。

三、觀光資源

　　大鵬灣水域是臺灣西南沿海最大囊狀潟湖，古有「金茄港」之稱。大鵬灣是臺灣紅樹林分布最南界，樹齡約七十餘年的海茄苳生長於海口交界處，氣根生長茂密，是提供河口地區動物棲息及生長的優異環境。

　　位於西南側出海口的青洲濱海遊憩區，擁有延綿的海灘與完備的休閒設施，博得「臺灣夏威夷」的雅號。

　　位於大鵬灣海域中的蚵殼島，由蚵殼堆積而成，站在蚵殼島上可觀賞營區的水上飛機觀景台、遠方的大武山，以及落日餘暉的美

景。

轄區內的大鵬營區昔日為軍事訓練基地，日據時代與國軍駐防時期建築風格迥異，鐵塔、水塔、水上飛機景觀台是轄區的代表地標。

琉球是臺灣離島中唯一的珊瑚礁島嶼，也是最具特色的一個自然島嶼，名列世界七個6平方公里以上的珊瑚礁島嶼之一。

美人洞位於琉球嶼東北角，此區十餘處景點各具天然奇景，景點間有步道串連，構成一循環狀遊憩步道。烏鬼洞附近珊瑚礁岩遍布，構成一道道蜿蜒撲朔的迷宮陣。渡仔坪沿岸是一片廣大的珊瑚礁潮間帶，孕育著美麗的海底世界，與各式各樣的海岸生物。

由白色珊瑚與貝殼碎屑所構成的中澳沙灘，是一處浮潛、戲水及各式水上活動的好地方，亦是三年一科王船祭請水儀式、燒王船的所在。蛤板灣沙灘則有威尼斯沙灘的美稱，是戲水、觀賞夕陽、星星及貝殼等最佳場所。

山豬溝位於島嶼西邊，保留最完整的原始植物群落，是高位珊瑚礁石灰石植群的代表區域。花瓶岩是一塊珊瑚石灰岩，外型有如花瓶，西北側則有石龜伏臥，相互配襯，成為琉球嶼的地標。厚石裙礁位於島嶼東南海岸，珊瑚裙礁狀似百褶裙，受到海水的侵蝕呈現凹凸不平怪石嶙峋的型態。

杉福生態廊道位於杉福漁港旁，沿路有多處潮間帶，步行期間可觀賞特殊的海蝕地形及多樣性的海濱植物。

大鵬灣與琉球共有大小廟宇近百間，許多廟宇分布於東港鎮、林邊鄉及南州鄉內，其中以東港鎮之東隆宮年代最為久遠，每三年舉行一次的迎王祭典燒王船，為國內最大型王爺信仰活動。

四、建設成效

管理處在工程建設上，已完成大鵬營區遷建、青洲海域遊憩

區遊客中心暨周邊公共設施、恆春半島旅遊線遊客服務資訊展示中心、蚵殼島浮動碼頭工程、建設琉球風景特定區花瓶石步道、開發山豬溝、整建烏鬼洞入口、小琉球白沙港舊碼頭景觀改善及商店街休閒意象塑造等公共設施工程；同時鼓勵民間投入轄區之經營，如大鵬營區、青洲濱海遊憩區、琉球風景露營區、蚵殼島委外經營計畫、大鵬灣遊客中心暨附屬設施，以促參方式（OT）委由民間參與經營管理，並於民國95年5月17日正式開幕啟用；涵蓋都會休閒、國民旅遊、國際觀光及水域運動等內容，將有助於轄區的開發與整體發展。

五、旅遊推展

管理處就文宣方面，除透過網路、編印摺頁及導覽手冊以介紹區內生態景觀及設施外，並拍攝恆春半島旅遊線及大鵬灣、琉球旅遊導覽影片，製作恆春半島旅遊線標章，方便遊客辨認。同時，結合產業資源發行「恆春半島墾丁護照」，共同辦理旅遊推廣，推展恆春半島旅遊線。

積極致力於推展大鵬灣海洋運動嘉年華、屏東縣黑鮪魚文化觀光季活動、恆春半島藝術季、風鈴季等活動。並透過參加旅展活動提升轄區觀光遊憩資源知名度，招徠中外旅客到訪。更投入人力訓練觀光大使及解說志工於東港、恆春、墾丁地區觀光服務的行列，旨在善用社會人力資源，投入觀光產業，達成地方繁榮、增進人民財富的目的。

六、未來展望

管理處係以獎勵民間投資開發為主要工作任務，利用臺灣現有

大型內灣潟湖水域，軍事遺址及豐富的紅樹林生態與興建親水海岸
線，形塑南臺灣休閒娛樂勝地，並串聯四重溪、恆春、墾丁等遊憩
資源，扮演恆春半島旅遊入口門戶的角色，同時建設轄區成為國家
級水上活動培訓基地；未來將針對不同主題闢建迎合時代的設施，
提高遊客重遊意願，發展為亞洲會議渡假中心及串連南亞遊艇航
線，成為一處遊艇港口及海洋觀光口岸。

小琉球美人洞

小琉球的紅番岩

第七節　花東縱谷國家風景區

一、風景概述

　　花東縱谷位於臺灣東部的中央山脈和海岸山脈之間的狹長河谷
平原，美麗的田園景觀、豐富的自然資源及獨特的人文資產，觀光
遊憩資源極為豐沛。民國86年5月1日成立「花東縱谷國家風景區管
理處」。

二、轄區範圍

花東縱谷位於臺灣東隅，地處歐亞大陸板塊與菲律賓海板塊交接地帶。管理範圍縱貫花蓮、臺東兩線，自北起木瓜溪南側，南到臺東市都市計畫區以北，南北長達158公里，面積達138,386公頃，涵蓋花蓮縣的秀林鄉、壽豐鄉、鳳林鎮、光復鄉、萬榮鄉、瑞穗鄉、卓溪鄉、玉里鎮、富里鄉以及臺東線的池上鄉、關山鎮、海瑞鄉、鹿野鄉、卑南鄉、延平鄉等十五個鄉鎮，其所饒富的觀光遊憩資源，頗具多樣化，成為國人休閒旅遊的最佳選擇。

三、觀光資源

花東縱谷是指中央山脈與海岸山脈之間的狹長谷地，因地處歐亞大陸板塊與菲律賓海板塊相撞的縫合處，產生許多斷層帶。加上花蓮溪、秀姑巒溪和卑南溪三大水系構成綿密的網路，其源頭都在海拔二、三千公尺的高山上，山高水急，因而形成了峽谷、瀑布、曲流、河階、沖積扇、斷層及惡地等不同的地質地形，並造就了許多不同的自然景觀。

地形上的壯麗景觀例如位於富里的羅山瀑布及鳳林的鳳凰瀑布，以及紅葉溫泉都很受遊客的青睞，秀姑巒溪兩岸瑰麗的景緻也頗具代表性。

花東縱谷，沿省道臺9線公路而行，貫通花蓮、臺東，長達158公里的綠色走廊，盡是一片綠意和綿延的秀麗山脈，縱谷內到處都充滿果園、茶園、稻田、牧場、金針花田、油菜田等景觀不斷映入眼簾。其中最著名的景點有鯉魚潭、秀姑巒溪、關山親水公園、鹿野高台茶園、紅葉溫泉、南橫公路、初鹿牧場、利吉惡地等。

鯉魚潭是花蓮縣境內最大的湖泊，是花蓮八景「澄潭躍鯉」之

一。可輕舟悠遊水面，也可單車環潭清踏，或漫步水潭邊，享受幽靜怡人的湖光山色。

山形疊巒的六十石山位於富里鄉東方，每到百花齊放時節，金針滿山遍野金黃一片，如詩如畫的景緻令人駐足流連。

占地約32公頃的關山親水公園，位於東線鐵路關山車站後方，有新武呂溪與卑南溪為畔，又享有豐富的地下源流，園區內擁有人工河道、地面噴泉、划船區、腳踏車道等設施。

花東縱谷的文化有史前文化與原住民文化，位於花蓮縣瑞穗鄉舞鶴臺地附近的掃叭石柱，為卑南史前遺址中最高大的立柱，考古學家將之歸類為新石器時代的卑南文化遺址；距今約三千年的公埔遺址，位於花蓮縣富里鄉海岸山脈西側的小山丘上，也是卑南文化系統的據點之一，目前為內政部列管的三級古蹟。

原住民文化是縱谷區內最重要及最具代表性的珍貴資產；花東縱谷這塊富饒大地孕育了阿美族、泰雅族、布農族、太魯閣族及卑南族等原住民族群。這些大地的子民們，運用與大自然共存智慧與其他相繼來此的族群，共同豐富了縱谷的人文情懷。

四、建設成效

為打造鯉魚潭為水上遊憩休閒渡假區，管理處致力於整建鯉魚潭光復系統周邊環境及整建鳳林遊憩區公共設施。本系統的遊憩資源包括鯉魚潭風景區、兆豐休閒農場、理想渡假村、鳳林遊憩區（露營渡假旅遊基地）及鳳凰瀑布風景區等五處旅遊據點，用以提升服務水準。

為打造茶文化體驗及溫泉渡假基地，管理處積極整建瑞穗玉里系統鶴岡、羅山遊憩區服務設施。同時，重塑瑞穗、紅葉及安通溫泉區環境，提升地方形象。本系統的遊憩資源，包括秀姑巒溪泛

舟、瑞穗溫泉、紅葉溫泉、掃叭石柱公園、北迴歸線界標、安通溫泉、舞鶴茶園、六十石山金針園及羅山泥火山等九處觀光旅遊景點，旨在提升服務水準，並改善地方形象。

鹿野高台地區為形塑觀光茶園、發展飛行傘休閒運動基地，積極推廣茶文化及興建飛行傘中心；並打造利吉卑南地區為特殊地景渡假基地，結合原住民文化，發展紅葉溫泉遊憩空間。本系統的遊憩資源，涵蓋紅葉溫泉、少棒紀念館、布農部落、關山親水公園、池上牧野休閒中心、初鹿牧場、鹿野高台茶園及飛行傘體驗、小黃山、利吉惡地等九處熱門旅遊景點。

五、旅遊推廣

本區幅員遼闊，依據區內觀光遊憩資源特性、未來旅遊市場潛力、產業經營形態，以落實遊客服務為目標、除了設置完善的管理站及遊客中心設施外，更針對特殊自然人文風情，依序輔導及辦理地方觀光節慶，期能以資源特性、人文資產為本，帶動縱谷旅遊熱潮，繁榮地方。

為強化旅遊服務品質，致力於設置旅遊資訊平臺、發行導覽摺頁及提供志工導覽服務，旨在提供遊客正確的旅遊諮詢及有品味的服務水準。所轄遊憩區、露營區及溫泉區等多已委請民間經營，旨在帶動地方繁榮及創造地方就業機會。為求生態永續發展，積極推動生態教育，並洽請區內生態保育協會等單位，協助提供經營生態所需資訊。同時，在工程建設發展上，採用生態工法降低對自然生態環境的衝擊，讓遊客及當地居民能分享自然清新的縱谷風貌。

花東縱谷自然與人文景觀資源有三大特色：

1.因位處板塊縫合地帶，孕育出多樣的自然景觀，如斷崖峭壁、緩丘坡地、峽谷、河階、曲流、瀑布、河川、湖泊、溫

泉等。

2.由於氣候適宜，農林產業資源富裕，田園景觀甚為幽靜秀麗。

3.人文資源有史前文化、原住民文化及歷史發展過程所留下的景觀。

花東縱谷，貫通花蓮、臺東，沿臺9線公路，長達158公里的綠色走廊，阡陌縱橫，稻浪翻滾，春夏之際，耀眼翠綠，秋天之時，閃著金黃，田野豐美，果園、茶園、稻田、牧場等不斷映入眼簾，令人目不暇給。

花東縱谷，這塊富饒大地，孕育了臺灣十四大原住民族群中的五個原住民族群：阿美、泰雅、布農、卑南族和撒奇萊雅族，這些大地的子民們，運用與大自然共存的智慧，與其他相繼來此的族群，豐富了縱谷的人文情懷。原住民文化為花東縱谷披上了彩衣，樹立了圖騰，他們禮讚大地、歌頌自然、豐收時感恩、逆境時自省。歌舞昇華之際，表達無限的邀請！

花東縱谷，由花蓮溪、秀姑巒溪和卑南溪交織成龐大的水系網路，刻劃出各種奇特的自然美景，也挑動著縱谷的人文脈動，每一處都讓人流連陶醉。

花東縱谷，山峰疊翠、雲瀑流落、蘊藏著無限生機，鳥兒們蹤跡遍布，雀躍於縱谷之間；乳牛在牧場上吐著奶香，溪谷魚蝦嬉游，萬物齊聲頌揚，讚美造物者豐盛的恩典。花蓮縱谷的美，無法藉筆墨形容，遨遊花東、縱情縱谷，這裡是世外桃源、是香格里拉，怎不叫人心生嚮往。

花東縱谷的田野風光以稻禾、油菜花、茶園、金針花、牧草、檳榔樹為經；以純樸、好客、悠閒、清新、與世無爭為緯所交織而成。四季盎然，當您還趕不及欣賞稻田綠油油的景色時，原住民慶

賀收成的豐年祭歌舞，旋即響起；當澄黃的稻穗呈現您眼前時，油菜花田的鮮黃景象則又依稀浮現，這就是花東縱谷的田園風光，幅幅精緻亮麗！如果你還未一遊花東縱谷，請凝神細想這些小鎮的名稱——吉安、壽豐、鳳林、光復、瑞穗、玉里、富里、池上、海端、關山、鹿野，多麼詩情畫意。

六、觀光遊憩系統覽勝

花東縱谷國家風景區依地理位置（由北到南）及資源特色規劃為花蓮、玉里、臺東三大觀光遊憩系統，分別經營開發管理各遊憩據點：

(一)花蓮（鯉魚潭—光復）系統

花蓮市木瓜溪南側沿臺9線經鯉魚潭、壽豐、鳳林至光復地區，結合周圍環境發展為兼具農牧休閒渡假中心、森林遊樂區及原住民文化區，主要遊憩據點與相關遊憩活動如下：

1. 鯉魚潭風景區：划船、釣魚、露營、騎自行車、健行、賞景、飛行傘等。
2. 池南森林遊樂區：森林浴（詳第五章）。
3. 新光兆豐休閒農場：住宿、賞景、農場渡假。
4. 鳳凰瀑布風景區：野餐、登山、賞鳥、訓練。
5. 馬太鞍／太巴塱原住民社區：阿美族文化休閒渡假區。
6. 光復糖廠：為花東地區僅存的一座對外開放的觀光糖廠（筆者於民國59年間在此農場居住半年，其冰品特佳）。

(二)玉里（瑞穗—富里）系統

本系統位於花東縱谷中段，以鄉村農場、溫泉、山林溪谷為發

展特色：

1.瑞穗溫泉：溫泉含有鐵質的碳酸鹽泉，在市郊小山頭上。
2.紅葉溫泉：在瑞穗溪谷內溫泉，三面環山，地理環境特佳
（作者於民國68年在此度蜜月）。
3.安通溫泉：在海岸山脈安通溪畔、泉質佳。
4.舞鶴、鶴岡觀光茶園：產業觀光、渡假。
5.北迴歸線地標：此區的臺9線地標與東海岸臺11線相呼應。
6.富源森林遊樂區：樟木、賞鳥蝶（詳第五章）。
7.羅山瀑布、泥火山：賞鳥、觀瀑、野餐。

(三)臺東（池上—鹿野）系統

本系統包括南橫公路東段地質地形景觀，以發展休閒農牧業的產業資源、布農及卑南原住民文化，配合新興的空域活動：

1.池上杜園：企業家杜俊元祖厝花園開放參觀。
2.大坡池：野餐、滑草、自然探勝。
3.池上牧野休閒中心：農場、休閒、住宿、渡假。
4.關山環保親水公園與環鎮自行車道：自行車、親水活動。
5.霧鹿：峽谷、溫泉、原住民文化。
6.利稻：臺地部落、高山蔬菜、生態之旅。
7.鹿野高臺：飛行傘、品茗、野外體能訓練。
8.延平紅葉溫泉：溫泉、紅葉國小少棒館。
9.初鹿牧場：精緻農場活動、香醇鮮奶。
10.利吉月世界：地質地形景觀之旅。
11.卑南文化公園：考古文化遺址。
12.國立史前文化博物館。

七、未來展望

　　長久以來，花東縱谷國家風景區管理處即依序打造花東地區為國際觀光渡假勝地，未來將擴充運輸機能，發展水、陸、空域多元遊憩活動。同時，結合太魯閣、玉山南安－瓦拉米－大分及東部海岸的生態旅遊活動，共同致力於東部地區整體觀光遊憩發展，使後山的產業觀光，能照耀西部人的胸懷，並永保後山淨土的美譽。

從花東縱谷木瓜溪口眺望中央山脈奇萊山雪景　　花蓮鯉魚潭公園

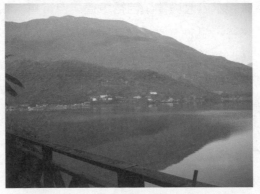

花蓮鯉魚潭

 第八節　馬祖國家風景區

一、風景概述

　　馬祖列島宛如一串天上灑落在閩江口的珍珠，素有「閩東之珠」的美稱。特殊的地理位置及歷史際遇，馬祖成為海上的堅強堡壘，具有傳統石屋，渾然天成的海蝕奇景和特殊的閩東人文特色，是所以開發馬祖成為旅遊休閒勝地的原因。民國88年11月26日成立「馬祖國家風景區管理處」。

二、轄區範圍

　　馬祖國家風景區範圍，包含連江縣南竿、北竿、莒光和束引四鄉，以及各島嶼周岸海濱0.5海浬，水深20公尺內之大陸棚區域，總面積為25,052公頃，其中陸域面積2,952公頃，海域面積22,100公頃。

三、觀光資源

　　馬祖列島以花崗岩地形為主，地質景觀特殊，有海蝕地形、天然沙礫灘、島礁及懸崖峭壁等景觀。此外，由八座無人島礁組成的馬祖列島燕鷗保護區，除了可見白眉燕鷗、蒼燕鷗等保育類鳥類之外，更於民國88、89、93及94年陸續發現世界鳥類紅皮書中列為瀕臨滅絕等級的黑嘴端鳳頭燕鷗，使馬祖一舉躍然成為國際知名的保育聖地。

　　馬祖具有獨特的戰地文化，舉目所見都是鮮活的戰地景緻，如坑道、營區、古砲、碉堡等。位於北竿大沃山的馬祖戰爭和平紀念

公園，係由廢棄營區改建而成，設有戰爭文物展示館，陳列兩岸對峙時期各式文宣資料，並完整呈現馬祖的戰地風貌與歷史地位，為國內首座戰爭和平紀念公園。

馬祖的觀光產業以漁業及釀酒最為著名，各方釣客均趨之若鶩；而著名的八八坑道窖藏高粱及東引陳高，更是遠近馳名，廣受大眾喜愛。

媽祖是馬祖地區的主要宗教信仰之一，座落於馬港的天后宮，建於清末，據傳媽祖投海救父，聖體就曾葬在此廟，後經湄洲信徒迎回，現餘衣冠塚於廟中供信眾景仰，深具宗教特色。

馬祖列島更不乏文化古蹟，包含著名的二級古蹟東犬燈塔及三級古蹟東湧燈塔，訴說著馬祖在國際航線的重要；大埔石刻記載著平定倭寇史料等等，都是著名的馬祖歷史建築。除了莒光外，於北竿、南竿及東引均可見，北海專案於馬祖列島構築的北海坑道，尤以南竿「井」字形交錯的北海坑道，堪稱鬼斧神工之作。

人文資源方面，著名的芹壁、牛角、福正等聚落，是一般遊客必訪的馬祖傳統聚落，俗稱番仔搭的坡脊式花崗岩石屋一顆印式建築逐坡搭築頗具地中海風情；另有寺廟的封火山牆等，深具獨特建築特色。

四、建設成效

為創造更優質的旅遊服務環境，除於南竿設置辦公處所暨旅遊服務中心，同時於東引、莒光、北竿設置管理站暨遊客中心，並於南、北竿機場、福澳碼頭設有旅遊服務中心，提供遊客諮詢暨旅遊諮詢等服務。配合重點發展區，以主題規劃建設本特定區，建構完善的南竿北海遊憩區、媽祖宗教園區，以及北竿坂里——午沙遊憩區、戰爭和平紀念公園，並積極協調軍方釋出東引33據點、安東坑

道、莒光54、55據點等軍事設施，供作開發為觀光遊憩據點。

為配合馬祖傳統建築保存，致力於南竿津沙聚落、莒光福正、大埔等馬祖傳統聚落的基礎設施暨景觀美化、建築工匠培訓與傳統建築修復。

五、旅遊推展

行銷推廣方面，著重於以神話之鳥——黑嘴端鳳頭燕鷗為主題的燕鷗生態旅遊活動、具有特殊宗教意義的媽祖文化兩大主題為主，期能藉由此特殊的觀光資源，再結合相關展覽，將馬祖觀光產業逐步推向國際舞台。除此之外，尚透過網路行銷，建構完善的旅遊網頁，供遊客瀏覽，以最便捷的方法取得相關資訊，並製作完善的宣導叢書等，提供遊客更詳盡的相關資訊。歷年來，配合連江縣政府土／協辦多項大型活動，包括臺北中華美食展、馬祖風味菜創意開發暨輔導交流、馬祖生態賞鷗、馬祖文化節、邊城馬祖、戰地文化饗宴、東莒花蛤節、菊黃、蟹肥、老酒香馬祖食酒節、東引燈塔百週年慶、「坂里沙灘，卡蹓一夏」沙灘嘉年華等活動。

六、主題之旅

(一)釣魚行

馬祖列島全年有魚釣，東引在窟釣點好，北竿釣點藏大物，南竿魚窟需行家帶路，最聞名的則為莒光船釣。

(二)寫生攝影遊

閩東建築和錯落的漁村聚落，特別有馬祖的味道，燕秀潮音是取景的好地方，燈塔是入畫的最佳配角，夏季綻放的月見草是搶鏡

頭的高手，美麗的海蝕景是攝影者獵艷的對象，石厝方印章最具特色等，都是寫生攝影的取景對象。

(三)大地有情

　　馬祖的美全是大海雕塑出來的，厚層的花崗岩經過海浪長年拍打、堆積形成的美麗景緻，和臺灣的海岸景觀完全不同，初到馬祖的訪客，對這天然的美景都忍不住豎起大拇指。想一睹這些海蝕景觀，最好是利用夏天來一親芳澤，因為夏天海正藍，徐徐和風吹來，更能拉近和大海的距離；秋高氣爽的時節也適合欣賞海景，只是海水的顏色不若夏天湛藍。冬天和春天的海景則是另一種朦朧，因為強大的東北季風吹拂，天空難得清澈，列島的海蝕景觀多了迷濛的色彩。

(四)拈花惹草

　　馬祖是一個海上花園，來拈花惹草不分季節都可以成行，因為列島的特殊地形和地理位置，各個季節到馬祖列島，總能看到野地滿坡盛開的花朵縱情綻放，尤其南、北竿濕冷步道旁的馬祖卷柏，一定要仔細端詳一下，北竿碧園盤石而生的園蓋陰石蕨景緻更是特殊。紅花石蒜、野百合及花色粉紅暫名為馬祖石蒜等三種植物，是馬祖花園最具特色的野花，另外還有朝鮮紫珠、月見草花、狗娃草、石竹、油菊、印度黃芩、射干等，個別屬於自己的季節，選在最適合的坡地肆情綻放。

(五)健行與單車遊

　　到馬祖騎單車、健行是最接近大自然的方式，也是最自在的玩法，由於列島上車輛不多，部分路段為早期的車轍改成，兩側林蔭伴隨徐徐海風，行於其間，常有不同的心靈啟發。因為車輛不多，

單車行在各次要道路上的安全無虞。東湧步道最適合健行，東引中柱島步道最適合散步賞夕陽，北竿壁山和芹壁步道屬於登高望遠，可以遠眺馬祖各島和大陸沿海，南竿步道健行兩相宜，莒光宜濱海拾貝，來　次潮間帶尋寶會有不錯的收穫。

(六)賞鳥樂

　　因為地理環境處於東亞候鳥遷徙路線的中繼站，馬祖列島的鳥況特別多，每年都吸引無數的鳥類在馬祖過境、度冬，甚至繁殖，海鳥的食物來源不絕，鳥類紀錄多達兩百多種。白眉燕鷗、紅燕鷗、蒼燕鷗、鳳頭燕鷗、黑尾鷗、岩鷺、叉尾雨燕等七種鳥類，以這些島嶼作繁殖地，已於民國89年1月正式公告為野生動物保護區。

　　留鳥則有白頭翁、珠頸斑鳩、麻雀、紅隼、棕背伯勞、金翅雀等鳥類已把馬祖當成家，前來列島的遊客經常會不經意地和牠們面對面。

(七)東引景點

　　東引的景點有：海現龍闕、東引酒廠、燕秀潮音、北海坑道、安東坑道、烈女義坑、一線天、東湧燈塔、白馬尊王廟、中柱島、西引道等。

(八)北竿景點

　　北竿的景點有：塘岐、塘后沙灘、后澳、大澳山、壁山遠眺、壁山觀景步道、坂里沙灘、芹壁聚落、龜島、橋仔漁村、白沙港等。

(九)南竿景點

南竿的景點有：福山照壁、珠螺、牛角聚落、摩天嶺、馬祖酒廠、八八坑道、山隴、梅園、十烈士紀念碑、介壽亭、鐵板、三君子廟、鐵堡、北海坑道、勝天公園、津沙聚落、勝利水庫、介壽公園、雲台山、馬港、天后宮、科蹄澳、西尾聚落等。

(十)莒光景點

莒光的景點有：猛澳港、大坪聚落、福正聚落、東犬燈塔、大埔石刻、林坳嶼、永留嶼、青帆、坤坵海灘、菜埔澳等。

(十一)旅遊資訊

搭飛機到馬祖是目前最方便的方式，臺北松山機場到馬祖北竿機場飛行時間約五十分鐘；基隆港則可以搭船到南竿和東引，單航程時間約八小時，海上和空中交通都受氣候影響，若欲前往的遊客宜事先預訂。

七、未來展望

為配合馬祖離島旅遊線觀光客倍增計畫，將強化四大重點發展之規劃建設，如北竿馬祖戰爭和平紀念公園、北竿坂里、午沙遊憩區、南竿媽祖宗教園區、南竿北海遊憩區等，搭配特殊的自然資源、馬祖傳統建築特色，將馬祖風景特定區塑造以生態、戰地、傳統文化等特性，期能全面提高馬祖觀光產值。

第九節　日月潭國家風景區

一、風景概述

　　日月潭為臺灣第一大湖泊，北形如日輪、南形如月弧，特殊的高山湖泊及邵族文化觀光資源以及豐富的動植物資源享譽國際，山明水秀。為整合及創造日月潭觀光資源，於民國89年1月24日成立「日月潭國家風景區管理處」。

二、轄區範圍

　　轄區範圍北臨南投縣魚池鄉都市計畫線，東至水社大山之山脊線，西臨水里鄉與中寮鄉的鄉界，南則以臺21省道及水里鄉都市計畫線為界，總面積為9,000公頃。區內包含原日月潭特定區之範圍、頭社、車埕、九族文化村、集集大山及水里溪等觀光旅遊據點。

三、觀光資源

　　本區範圍涵蓋海拔600至2,000公尺的山區，地勢東高西低，由北至南羅列魚池盆地、日月潭及頭社盆地，其間高山、丘陵、溪流、湖泊、水庫密布，多樣化的自然環境及適宜的氣候。孕育出豐富的動植物資源。

　　本區以自然景觀享譽國際，日月潭水域由山巒環繞，山水層層相疊，水氣氤氳如紗，環潭的寺廟、慈恩塔及潭中浮田、拉魯島，更營造出日月潭寧靜浪漫的美景。

　　拉魯島舊稱光華島，原有的月下老人像已遷往龍鳳宮供奉，目前拉魯島已劃設為邵族祖靈地，島的四周現用浮動碼頭和浮嶼環

繞，遊客可以登此浮動碼頭，由湖中眺山望湖。地理位置上最具特色的日潭與月潭的陸地交界處——玄光寺碼頭，地處重要景點包括玄光寺、玄奘寺、慈恩塔等寺廟名勝，此一連線延伸至拉魯島，將日月潭劃分為日潭與月潭。

水社村水岸聚落位於日月潭溪畔入口處，內有梅荷園、涵碧樓、耶穌堂等遊憩據點；日月村伊達邵是邵族主要聚落，位處水社大山的登山口，每年農曆8月間，邵族舉行盛大祭祖祭典，是觀賞邵族風情的重要聚落。此外，青年活動中心設有蝴蝶園，園內有一百種以上的珍貴蝴蝶，是一生態之旅的學習園區。

茶葉改良場擁有臺灣碩果僅存的錫蘭式紅茶工廠，於日治時代即已存在的第一代銅製器械仍能正常運作，所生產之「臺茶18號」，以具天然肉桂香及薄荷味聞名於世；紅茶工廠與日式宿舍，具有文化產業的歷史意義及特殊建築風格，經評鑑列為歷史建築，將發展為茶葉文化觀光區。

車埕四周山林環繞，有集集大山、萬丹山的山脈橫亙，兼有水里溪貫穿其間、優越的地理環境，加上日月潭供水發電，發展出亞洲規模最大的明潭水力抽蓄發電廠。現以「鐵道文化」、「木材產業文化」、「電力產業文化」、「農特產業文化」為特色，是一處遊憩兼具教育功能的遊憩區。

頭社包括頭社村與武登村，為典型的盆地地形，自然環境相當優越，區內地勢平坦、群山環抱，是個美麗、豐沃的山中之原，形成特殊的農村景觀，著名的景點包括：頭社水庫、傳統浣衣場、自行車道、天寶堂、土地公鞍嶺古道等，皆有純樸可觀之處，遊客在此可體驗山中平原的農村風情。

四、建設成效

　　921災後重建為管理處設立初期建設重點，現階段共完成兩處管理站、兩處遊客中心及數處遊憩據點重建，並規劃多處新景點。

　　就環潭遊憩系統中，興闢梅荷園、竹石園，以及進行拉魯島、慈恩塔、玄光寺、玄奘寺、孔雀園、文武廟、水社村、伊達邵等公共景觀改善工程，並完成涵碧半島、水社湖濱、松柏崙、大竹湖、水蛙頭、水社大山、土亭仔、慈恩塔等自然步道，另闢建月潭、中明等自行車道工程，使該地域意象獲得提升，回復昔日熱鬧人潮。

　　中明遊憩系統中，改善茶葉改良場景觀設施，完成貓囒山、魚池尖、內湖山自然步道、公林野溪擋土牆工程等，提升中明地區景觀及公共設施，不僅有助於地域形象的再造，亦吸引無數遊客到訪。

　　以車埕遊憩據點為主的水里溪遊憩系統，先後完成車埕車站新建、車站戶外公共設施、鐵道火車號誌樓、停車場、水濱人行步道、杉木池區、茶屋、車埕管理站木造辦公室建築、老街景觀工程以及新建中的木業展示館等工程，有效提升車埕遊憩據點的吸引力。

　　頭社遊憩系統先後完成頭社傳統浣衣場美化、自行車道、後尖山步道、頭社水庫周邊工程等公共遊憩及服務設施，重塑頭社地方意象。

　　此外，全區停車場工程，標示系統、解說系統、綠美化工程，均循計畫依年度預算逐步進行規劃、設計、施工及管理等工作，期使全區形成井然有序，具高品質的觀光旅遊區。

五、旅遊推廣

日月潭國家風景區管理處為提升轄區旅遊服務品質、加強旅遊推廣活動，積極規劃名勝街、伊達邵、水社等遊客中心，未來向山遊客中心更朝國際旅遊服務為規劃目標，提供旅遊資訊、文宣解說、景點導覽服務及各項多媒體影片，介紹轄區景點、人文及遊憩活動。

為提倡正當休閒旅遊活動，宣揚日月潭風景區自然、人文之觀光遊憩資源，管理處亦積極結合區內各項觀光資源，推動生態之旅並舉辦各系列活動，今日月潭九族櫻花祭、日月潭嘉年華會及萬人橫渡等已成為日月潭的年度三大節慶。

同時，因應開放大陸人士來臺觀光政策，做好迎接大量湧進大陸遊客的準備，管理處亦積極推廣在地特色，透過日月潭特色紀念品的研發、創意遊程的開發及邵族歌舞展演魅力重現，塑造優質的旅遊體驗，開創觀光產業新契機。

六、日月潭景點覽勝

(一)日月湧泉

臺電公司引濁水溪上游的水注入日月潭，取水口在武界，穿過過坑山引入日月潭，出水時會形成40公尺高的噴泉水柱，每二小時噴水一次，澎湃壯觀，足讓遊客嘆為奇觀。

(二)拉魯島（光華島）

日月潭中的一島，是邵族人的舊聚落，也是邵族人最高祖靈Paclan的居處，邵語稱為Lalu，漢人稱為珠仔山，臺灣光復後被稱為光華島，寓意概為日月光華及光耀中華。日月潭水位上漲後，島

被淹去大半，名副其實成為「珠仔」山。拉魯島雖小，卻有碼頭可以泊岸，不少情侶喜歡登上小島，在月下老人前互許終身。921大地震，月下老人祠一裂為二，不再為人牽紅線，暫被移至附近的龍鳳宮安放。921地震後，邵族人極力爭取將拉魯島劃作該族的保留地，政府也順應民意，將光華島正名為拉魯島（Lalu），以表對邵族人的尊重，並由觀光局日月潭國家風景區管理處規劃為邵族的祖靈島，於民國89年10月12日，藉由「千人植樹、千人護樹」活動，由邵族人種上最高祖靈居處的茄苳樹。

(三)德化社

日月潭東南畔的德化社，是邵族文化的最後根據地，這群僅餘二百餘人的最少數原住民族，部落風貌已面臨散失，旁邊的山地文化園區，也在921地震後成為安置災民的組合屋，只有在每年農曆7月底的祖靈祭（豐年祭）期間，才能略窺其傳統風情。德化社商家集中，來這裡可以吃到道地的活魚、野菜，或選購些原住民的手工藝品，碼頭裡泊著大小船艇，可供遊湖泛舟。或許對我們而言只是一點點小小的付出，但卻可以看到邵族的同胞充滿了生機和感激，而這正是我們平日難得的喜悅。

(四)其他風景點

日月潭山明水秀，其他的風景點有：文武廟、玄光寺、玄奘寺、大竹湖水鳥保護區、孔雀園、慈恩塔、涵碧樓、青年活動中心、聖愛營地和好幾十家的大小旅館。

日月潭周圍環境的風景點很多，比如林業試驗所的「蓮華池研究中心」有著很完整的天然闊葉樹林區，民營的九族文化村也建造了纜車通到日月潭青年活動中心，除吸引不少遊客之外，在此另外介紹兩個比較特殊的臺電公司明湖、明潭抽蓄發電廠：

1. 明湖抽蓄發電廠：明湖水庫為大觀二廠的下池，位於水里鄉明潭村境內，即日月潭的西南側。民國70年臺電公司興建「明湖抽蓄發電場」，於民國74年竣工，是臺灣第一座抽蓄發電廠，當時也是遠東地區最大的地下發電廠。抽蓄的原理即為利用其他核能、火力發電系統離峰時間（深夜）之剩餘電能，自下池將存水抽貯入上池（日月潭），至尖峰時間（中午及傍晚），再由上池放水發電，再存於下池，如此循環利用水能源，因而將低價值之電轉變為高價值之電。明湖水庫湖面寬廣長約4公里，建築宏偉，青山環繞，水碧天藍，景緻宜人，臨壩頂遠眺一廠，五支綠色大鋼管，由上直沖而下，剛強有勁，加上周邊設施及翁鬱林木，人工與自然相互調和，實一難得美景。

2. 明潭抽蓄發電廠：明潭抽蓄發電廠位於南投縣，管轄濁水溪流域的明潭抽蓄、水里、北山、濁水等機組及鉅工分廠，共十三部機組，總裝置容量約166萬瓦，為亞洲第一，全球第四大抽蓄發電廠。明潭抽蓄發電廠距大觀二廠下池壩下游約4公里，係利用水里溪河谷依地形築起大壩，以日月潭為上池，攔日月潭沖下的水，水里溪築壩為下池所形成的人工湖泊，利用夜間剩餘電能自下池將存水抽貯於上池，至尖峰時段再由上池放水發電，貯存於下池。沿著傍山公路行進，可欣賞到青山與湖潭相互輝映的美景。

七、未來展望

日月潭的發展目標，以「高山湖泊」及「邵族文化」兩大主軸，結合地方產業、水陸域活動，提供多樣化的遊憩體驗，並創造優美宜人的渡假環境，期藉由整合鄰近觀光遊憩資源，串連為水沙

連大遊憩帶，以建構「安全、永續、美觀、富文化氣息的21世紀湖畔休閒渡假區」。

為配合「挑戰2008國家發展重點計畫」的「觀光客倍增計畫」，提供更優質的旅遊環境，除規劃興建水社及伊達邵兩座污水處理廠外，同時覓選國際優秀建築團隊，規劃水社公園、向山遊憩區及處本部辦公廳舍的興建，期能成為世界級的地景建築。

展望未來，在「九族文化村空中纜車BOO計畫」啟動及「國道6號南投段」通車後，日月潭將可發揮交通運輸樞紐的優勢，串聯並整合鄰近觀光遊憩資源，進而建構成為國際級的休閒渡假區。

 ## 第十節　叁山國家風景區

一、風景概述

臺灣中部獅頭山、梨山及八卦山風景區，氣候宜人、山岳壯闊、動植物生態豐富，蘊藏豐富的自然、人文及產業資源，為開創優質旅遊環境，於民國90年3月16日成立「叁山國家風景區管理處」。

二、轄區範圍

轄區經管範圍包括獅頭山、梨山、八卦山三處風景區，面積合計約77,521公頃。行政區域含括新竹、苗栗、臺中、彰化、南投等五縣及轄區十八鄉鎮。

獅頭山風景區境內包括新竹縣峨嵋鄉、北埔鄉、竹東鎮與苗栗縣南庄鄉、三灣鄉等五個鄉鎮，面積約24,221公頃，分為獅山、五

指山、南庄等三個遊憩系統。

梨山風景區境內包括臺中縣東勢鎮、和平鄉與南投縣仁愛鄉等三鄉鎮，面積約31,300公頃，分為谷關、梨山、思源埡口等三個遊憩系統。

八卦山風景區境內包括彰化縣的彰化市、花壇鄉、大村鄉、芬園鄉、員林鎮、社頭鄉、田中鎮、二水鄉及南投縣的南投市、名間鄉等十個鄉鎮市，面積約22,000公頃，分為八卦山、百果山、松柏嶺等三個遊憩系統。

三、觀光資源

獅頭山因山峰酷似獅頭而得名，清光緒年間元光寺、勸化堂創立，這兩所百年古廟並稱為獅頭山佛教的開山始祖。本區廟宇多依天然岩洞而建，已成為臺灣著名的佛教聖地；居民有客家、河洛及賽夏、泰雅族等，展現多元族群風貌。

獅頭山以客家文化、山岳、湖泊水庫景觀、產業觀光、宗教觀光、自然賞景、登山健行為主要遊憩資源。轄區內觀光資源包括獅山遊客中心、生態園區、藤坪古道、六寮古道、獅山古道、水濂洞、峨眉湖環湖步道暨觀景休憩點、五指山登山步道、北埔冷泉、蓬萊溪自然生態園區、向天湖、賽夏族民俗文物館、鹿場部落，以及成豐夢幻世界、南庄鄉庭園咖啡及各民宿渡假村等，皆各具特色。獅頭山風景區以客家小吃、東方美人茶、擂茶、北埔柿餅等著稱；東方美人茶又稱「膨風茶」，是烏龍茶中的極品，客家小吃及擂茶則展現客家傳統飲食習慣與風味。

梨山原名「斯拉茂」，東西長約89公里，外通臺中、花蓮、宜蘭，素有「三叉渡口」之名。轄區內主要以山岳、地質、地形、原住民文化、溫泉、高山農業及自然生態景觀為主要遊憩資源；有

谷關公園、溫泉文化館、八仙山森林遊樂區、德基水庫、福壽山農場、思源埡口、武陵農場等景點。泰雅族部落零星散居在環山、松茂、佳陽山腹小台地上，形塑為「山中城」之聚落景觀。梨山盛產溫帶水果、高冷蔬菜等農特產品，溫帶水果依季節有李子、水蜜桃、水梨、蜜蘋果及雪梨等，高冷蔬菜則以蒜苗、高麗菜等聞名。

八卦山原名「望寮山」，又稱「定軍山」，1796至1820年清嘉慶年間，以形似八卦而改稱「八卦山」，因有一座七丈五尺高的釋迦牟尼佛而聞名。沿著大佛風景區周邊規劃有環山步道及自行車道，聯外交通順暢。以自然生態、休閒產業、自行車、露營、登山健行及文史古蹟為主要遊憩資源。

八卦山台地上大小寺廟林立，有滴水清心觀自在的「清水岩」；竹影參差虎穴仙境的「虎山岩」；青山綠水各相宜的「寶藏寺」；依山傍水風光媚的「碧山岩」，即昔日所稱之臺灣中部「三岩一寺」；再加上松柏嶺主祀玄天上帝的受天宮為道教的聖地，全年香火鼎盛，夙有盛名。松柏嶺展望視野絕佳，青山翠巒，平原溪流盡收眼底，早稱南投八景「松嶺遠眺」。另猴探井天文地質展示館、清水岩森林公園、十八彎古道、赤水崎園區、田中森林公園、二水豐柏廣場及登廟步道則是登山健行、沐浴森林，遠離塵囂的好去處。

「松柏長青茶」是松柏嶺上的茗茶，台地上的茶園呈現一片綠油油的自然景色，是臺灣中部主要烏龍茶產地之一。另彰化肉圓、芬園楓坑米粉、荔枝、員林百果山蜜餞、楊桃、二水白柚、螺溪石硯與名間鳳梨、山藥等，皆是遠近馳名的地方特產。

四、建設成效

管理處為提供遊客更好、更舒適完善的觀光旅遊及休閒環境，

整合風景區內各項觀光旅遊資源，進行遊憩據點整體規劃建設與經營管理，辦理區內公共服務設施整建、周遭景觀改善與環境綠美化等工程。

獅頭山風景區方面，管理處先後闢建獅山遊客中心、獅山生態園區、藤坪古道、峨眉湖環湖自行車道、獅山水濂洞休憩區、向天湖等公共服務設施整建及遊憩環境改善，旨在提升觀光休閒環境品質。

針對梨山風景區，先後興設梨山遊客中心、梨山文物陳列館、梨山景觀街道、梨山生態步道、谷關公園、溫泉文化館、神木谷吊橋、捎來吊橋、步道等公共服務設施，並改善休閒遊憩環境，提升服務品質。

八卦山風景區則實質完成八卦山脈生態遊客中心、虎山岩遊憩區、寶藏寺親子遊憩區、猴探井遊憩區、清水岩遊憩區、田中森林公園、赤水崎園區、松柏嶺遊客中心、豐柏廣場、長青自行車步道、二水自行車園區等公共服務設施整建及遊憩環境改善事宜，對轄區觀光遊憩品質的提升，產生具體有效的正面影響。

五、旅遊推廣

為推廣國民旅遊及國際觀光，管理處針對轄區三處風景區各具特色的觀光資源，舉辦各項觀光活動，蔚為市場行銷推廣策略之一。

獅山茶香文化系列活動乃獅頭山風景區結合東方美人茶、三灣梨、南庄桂竹筍、客家美食等所舉辦的特色之旅；而二年一次的向天湖賽夏族矮靈祭，充分展現傳統部落祭典特有文化。循藤坪古道及蓬萊溪自然生態園區舉辦的生態之旅，配合專業導覽解說已成為獅山生態饗宴之一。

　　梨山風景區的梨山賞花季、梨山水蜜桃饗宴及生態體驗等活動，不但讓遊客享受賞花嚐果之樂，也能親身體驗泰雅原住民文化特色；此外，夜探梨山星空奧秘、體驗谷關溫泉泡湯樂及品嚐特色風味餐，都是值得一遊的特色行程。

　　每年農曆春分時節，灰面鵟鷹大舉過境八卦山時，八卦山風景區舉辦的「鷹揚八卦——全民賞鷹活動」，已成為愛好賞鳥人士的年度盛事。而結合單車悠遊與茶香文化所舉辦八卦山單車節活動，則是中外人士齊聚的熱門休閒活動。

六、獅頭山風景點

獅頭山風景區以登山健行、廟寺、古蹟為主：

1. 獅山步道：從南庄獅頭進入，危崖峭壁，千級石階，逛遊寺廟至獅山旅遊服務中心。
2. 峨眉湖：又名大埔水庫，建於民國49年的灌溉用水庫。茶園飄香，青山綠水相互輝映宛如人間仙境。
3. 勸化堂：與元光寺並稱獅頭山開山祖廟，為以釋、儒、道三教教義教化眾生，備素齋及客房。
4. 石壁文字：萬仞峭壁，巨石上刻詩偈，啟人心扉。
5. 望月亭：高踞獅山步道最高點，標高492公尺。
6. 獅岩洞（元光寺）：建於1895年，為獅頭山歷史最悠久的佛寺。
7. 靈霞洞：建於1917年，正殿中西合壁，具客家特色。
8. 金剛寺：洞深2丈、石高3丈，有古剎的幽靜。
9. 萬佛庵步道：蓊鬱林間，充滿大自然原始氣息。
10. 獅尾登山口：位於新竹縣峨眉鄉，從獅頭登山到獅尾健行約兩小時，設有遊客服務中心。

11.七星樹：為古樟木，以樹幹分為七枝而得名。

12.水濂洞：獅尾長生橋旁，為最大的天然岩洞。

13.大林拱橋：村民洗衣場所，客家農村風貌。

14.二寮神木：樟木，臺灣平地最大的樟樹。

15.北埔冷泉：屬碳酸泉，略帶鹹味，肌膚浸泡其中，遍體通紅，全身舒暢。

16.糯米橋：先民以古老方法建造的雙拱橋，極富古味。

17.大聖渡假遊樂世界：位於五指山中，山林青翠，兼具知識、遊樂、藝術多功能的渡假休閒區。現改名成豐夢幻世界。

18.五指山：形若五指伸展，山勢崢嶸，山中廟寺林立，香火鼎盛，相互輝映，相得益彰。

19.金廣福公館：一級古蹟，建於1834年。

20.天水堂：為北埔聚落內最大的民居建築，是開闢北埔的先驅姜秀鑾的故居，建於1832年。

七、梨山風景區

梨山是一個鍾靈毓秀的世外桃源，原名「沙拉茂」，素有「小瑞士」美稱，故總統蔣經國先生曾盛讚「梨山風景甲臺灣」，可見梨山在臺灣觀光遊憩資源上的獨特地位。

921地震時，原本由中橫公路取道東勢、谷關直上梨山的「傳統路線」中，上谷關至德基路段崩坍，長時間內無法修護，以致讓原本的谷關梨山觀光帶變成了分隔的兩個觀光區：一個是以溫泉為主的谷關區；另一個則是擁有瀑布、水庫、森林和溫帶水果的梨山區。

梨山堪稱臺灣著名的溫帶水果王國，四季景緻各具特色，令人流連忘返，氣勢磅礴的德基水庫、可比現代桃源的武陵農場、蔬果

薈萃的福壽山、泰雅風情的環山部落，一年四季風味獨具的溫帶蔬果，變化多端的山景風光，還有純淨天然的森林氣息，梨山十足是個觀光遊憩天堂。

梨山四季變化多端，四季之美盡在梨山，可透過季節領略梨山之美：春季萬物初醒，桃花、櫻花怒放爭寵；夏季仍有涼意，正是品嚐桃李時節；深秋楓紅遍地，正值梨山蘋果豐收時；冬季白梅初綻、合歡山雪花繽紛。整體而言，梨山氣候涼爽宜人，炎熱酷暑中不需冷氣，深冬寒涼而不刺骨，空氣晶瑩不帶塵埃，水質清澈可見魚蝦，堪稱臺灣夏日的避暑重鎮，冬季的賞雪勝地，不論是清澈如鏡的天池、遍地青蔥的牧場綠野、自然純淨的七家灣和瀑布，還有滿山青翠的茶園、枝頭映紅的水蜜桃、碩大甘甜的梨山梨、沿溪而流的肥美鱒魚，在在都讓遊客流連忘返。

德基水庫，原名達見水庫，位於大甲溪上游，是該溪流域電力開發五座電廠的樞紐，兼具發電、灌溉、給水、防洪及觀光等功能。建築高達180公尺的大壩，其建築特色是採豎軸法蘭西式水輪發電廠，為亞洲地區著名的高壩之一，也是世界十大水壩之一，廣達592平方公里的鵝蛋形湖中，湖水呈現深藍且碧綠的幻化色彩，景色最是迷人。

八、八卦山風景區

八卦山又稱八卦山臺地，位於彰化縣東部，呈西北東南走向，北低南高。以其多樣的地質景觀，加上豐富的人文史蹟，和適於大眾登山健行的平緩山勢，向來便是著名的觀光遊憩聖地。

八卦山脈在更新世中期原是大肚溪和濁水溪的聯合沖積扇，因受板塊運動的互相推擠而隆起，形成山脈，因而造就出豐富的地質景觀，如沿著八卦山脈的彰化斷層、員林斷層、田中斷層、豐富多

樣的田中森林公園地理景觀和位於彰化市大佛旁的八卦山大佛地理景觀。

　　八卦山稜線迂緩，人易親近，山上多條登山步道或易於健行運動，或與遊憩區、寺廟相連，各具特色。彰化市的大佛區環山步道圍繞在大佛的周邊，沿線有抗日紀念碑公園、太極亭、遊客中心、精緻庭園區和地理景觀步道等。員林百果山登山步道有長短三條，登山主稜線視野遼闊，並有豐富的鳥類、蝴蝶資源，稜頂139縣道旁的老樟母女樹，老株高25公尺，胸圍亦達7公尺，為國內罕見的高齡老樟神木。社頭清水岩上有觀音步道，田中普興寺旁有長青登山步道，田中森林公園鼓山寺旁有一條3公里的步道，高低落差大，富挑戰性，視野可及整個彰化平原和臺灣海峽。二水鎮的豐柏廣場可達二水登廟步道，沿途林相優美，可以賞鳥、賞蝶以及特殊的峭壁地形，這些都是很豐富的健行登山休閒活動園地。

　　八卦山脈擁有很多民俗史蹟，最著名的便是早在民國50年興建、高達22公尺的八卦山大佛，此大佛素來為彰化人的精神標竿。名間鄉松柏嶺上供奉玄天上帝的受天宮，及花壇鄉全臺最神氣的土地公廟文德宮都是具代表性的人文景點。

　　虎山岩位於花壇鄉八卦山麓口庄一帶，建於清乾隆3年（西元1738年），已列為國家三級古蹟，其建築為傳統紅磚牆，環境清幽寧靜，四周林木蔥蘢，寺中奉祀觀世音菩薩，香火鼎盛，是遠近鄉民的信仰中心。虎山岩的地理有其特殊性，背倚青山，四周修竹參差，據說風水上屬虎穴，歷來無人敢砍伐樹木，故林木茂盛無比。寺前有一方金龍池，池右的聽竹亭及祈雨亭座落在一片竹林中，寧靜清幽，以「虎岩聽竹」列為彰化八景之一，寺廟周遭闢有山徑步道，廟埕右前方有棵二百餘年的老榕樹，樹高11公尺，樹蔭廣蔽，是遊客休憩的清涼處所。

九、未來展望

為達成以推廣觀光旅遊活絡地方產業的目標，未來會持續以本土、知性、生態、永續為發展的主軸。秉持「人文關懷」與「人本精神」，以遊客需求為導向，建立完善公共設施，並串聯周邊旅遊據點，提供優質旅遊環境，以帶動國民旅遊風潮、吸引國際遊客到訪，創造產業商機及就業機會，帶動地方經濟發展。

第十一節　阿里山國家風景區

一、風景概述

大阿里山素以日出、雲海、晚霞、森林、高山鐵路馳名，具有峽谷、飛瀑等特殊自然景緻及鄒族特有文化，為維護珍貴的自然環境和人文觀光資源，於民國90年7月23日成立「阿里山國家風景區管理處」。

二、轄區範圍

由於轄區位於嘉義縣東半部丘陵及中高海拔山區，東鄰南投縣玉山山脈，北接雲林縣草嶺地區，西近嘉義市區，南鄰高雄縣三民鄉；範圍包含嘉義縣梅山、竹崎、番路等三鄉的山區，有十七個漢人聚落，以及阿里山鄉五個漢人聚落與八個原住民部落，總面積約41,520公頃，是漢人聚落與原住民部落長期融合相處的地區。

三、觀光資源

　　轄區內受到地層縱切影響，懸崖、峭壁、瀑布特別發達，海拔高度的變化亦造成雲海、日出、晚霞景緻，四季晨昏變化，極為奇幻美麗，如此豐富的自然資源也成就了生物多樣性的基本要件。

　　隨著海拔的攀升，轄區內林相分層和植物種類豐富歧異，動植物生態亦呈現多樣的變化，紅檜、扁柏、臺灣杉、鐵杉及華山松稱為阿里山五木；另有列入保護的「臺灣一葉蘭」自然保留區。每年3至4月中旬為轄區的櫻花季，花朵優美的吉野櫻、重瓣櫻及山櫻花都盡情綻放，是臺灣著名的賞櫻地點。山林幽靜處孕育多種保育生物，像是山羌、長鬃山羊、臺灣獼猴及臺灣一葉蘭等。依山而居的漢人村落與鄒族部落，也展現出丰姿萬千的人文風景。

　　日出、雲海、晚霞、森林與高山鐵路等，構成馳名中外的「阿里山五奇」。阿里山森林鐵路於1912年通車，自嘉義至阿里山全長72公里，於阿里山尚有神木、眠月石猴及祝山觀日等支線，為世界登高山鐵路之一。此外，姊妹潭高山湖泊、高山博物館、慈雲寺、老火車陳列場、蒸氣集材機、沼平公園等深具人文風貌及自然野趣，亦是來此一遊不可錯過的景點。

　　其他景點如瑞太古道的清幽竹林、瑞里的螢火蟲生態、瑞峰竹坑溪步道的吊橋、豐山的嶙峋怪石、奔流激瀑、來吉的鄒族神話涼亭及鐵達尼戀愛勝地、奮起湖山城老街，與光華村田野風光等等，都是特色獨具的旅遊勝地。

　　西北廊道是轄區內的觀光處女地，原始且未過度開發，具自然風貌與原野逸趣。太平則是開啟廊道的門戶，串聯阿里山最著名的茶業生產區域，茶香美名不脛而走。

　　轄區內的原住民部落為本區注入豐富文化，達邦及特富野兩大社是鄒族精神基地庫巴（KuBa）的所在地；樂野楓林風情萬種，為

阿里山區的賞楓勝地;藍色部落「里佳」幽祕古老,且保留原始生態風貌;山美部落則致力護溪保魚,「達娜伊谷」自然生態公園更是聲名遠播。新美部落敦厚典雅的編織藝品;茶山部落的「涼亭」是族人分享物品與歡樂的地方,八大部落展現阿里山鄒族部落的優雅風格,值得細細探訪。

四、建設成效

阿里山國家風景區管理處為提升整體遊憩環境品質,先後辦理龍頭、石桌、特富野及里佳等地區道路景觀及街景改善工程;同時進行奮起湖南北側環城步道、龍頭龍頂步道及隙頂二延平山步道;提升瑞太遊客中心、瑞里八景、雲潭瀑布、野薑花溪、綠色隧道、豐山石盤谷、土石流公園、來吉鐵達尼、天水瀑布及聯外道路等遊憩服務設施。另外針對鄒族文化地區,辦理達邦、特富野、里佳、樂野、來吉、山美、新美、茶山等主要據點遊憩服務設施工程,並進行臺18線輔助道路拓寬工程:包括嘉130線、縣169線奮起湖至臺18線石桌及縣156線等三條道路拓寬工程,俾便利當地居民及旅客進出。

五、旅遊推廣

管理處為增廣轄區內的觀光遊憩活動內涵及提升旅遊服務品質,積極致力於宣傳阿里山渾然天成的自然美景與鄒族文化,舉辦武俠瑞太遊程、高山茶餐饗宴、鄒族美食及鄒族舞弄你等主題展,並辦理日出印象音樂會、鄒族生命豆祭等大型觀光活動,輔導各項鄒族部落節慶祭典,諸如達邦愛玉季、茶山涼亭節、樂野鼓動楓林,及與螢共舞等旅遊活動,堪稱活動內涵豐富,提供遊客多樣遊

憩體驗。

　　同時建置旅遊資訊網站及旅遊服務平臺，提供中、英、日等語版之旅遊資訊網站；編製行銷推廣光碟及文宣資料，出版影音光碟、編印穿梭畫中景、幻化四季大阿里山、親近鄒族等叢書，充分提供遊客行前完整的旅遊資訊。

　　管理處為提升當地觀光從業人員的專業素養及服務品質，亦辦理餐飲、旅館、民宿等經營行銷，鄒族美食人才、鄒族歌舞工藝創新及社區導覽人員等訓練，以期共同投入阿里山觀光區的開發建設與營運管理。

六、阿里山國家風景區旅遊景點

(一)阿里山森林遊樂區

　　日出、雲海、晚霞、森林與高山鐵路合稱阿里山五奇，鄒族原住民人文資源更增其觀光魅力。區內景點有姊妹潭、慈雲寺、三代木、象鼻木、受鎮宮、高山植物園與博物館、樹靈塔等。

(二)奮起湖風景區

　　位於竹崎鄉中和村，由石卓往北上山約5公里處，海拔約1,400公尺，東、西、北三面環山，中間低平，形如畚箕而得名，也是阿里山森林鐵路的中點。區內有瀑布清溪、奇石怪木、四方竹、肖楠母樹林、大凍山觀日峰頂、七星石、巨墓碑、蝙蝠行宮、英雄壁及山野菜筍、愛玉子等景點和名產。

(三)瑞里風景區

　　位於梅山鄉，海拔約1,200公尺，每年寒冬到4月，滿山遍野的梅、李、桃、梨、山櫻，形成世外桃源。區內的景點有雲潭瀑布、

燕子崖、千年蝙蝠洞、青年嶺、長日觀日峰、迴音谷、迷魂宮、瑞太古道、夫妻抱子樹等迷人景點,頗值得一遊。

(四)太和風景區

位屬於梅山鄉偏遠卻富庶的村落,海拔約900公尺的山谷中,層巒疊翠,景色原始而壯麗,主要景點有聖觀音峰、蛟龍鬚、石硯台、九芎瘤、夫妻樹,沿途竹林濃綠茂密。

(五)來吉風景區

位於阿里山鄉來吉村,塔山山麓,海拔約1,000公尺,為鄒族部落,風光絕美,地靈人傑。盛產竹筍、香菇、百香果、愛玉子、粟米等名產。區內景觀有梯田、瀑布、石洞、森林、瞭望台、鐵達尼大峭壁、天水瀑布、愛玉公園、湯蘭花故鄉、泉水仙洞等,一路人煙稀少,竹林夾道,山鳥清鳴,愜意自在。塔山是鄒族人的聖山。

(六)豐山風景區

位於阿里山鄉豐山村,海拔約800公尺,四周高山環抱,形似石盤,舊名稱「石鼓盤」。高山青、澗水藍,如畫意境,向來素有「大塔山下的世外桃源」之譽。區內景點有花崗水上青、石蛇、巨榕古廟、石龜望月、石盤谷瀑布、佛手神樹、竹林仙壁、梅花嶺、半屏樹、蛇樹下蛋、蛟龍大瀑布、龍鳳神木、仙夢園、石夢谷等,登山健行賞景,非常適合。

(七)達娜伊谷

達娜伊谷溪是曾文水庫的上游,蜿蜒於阿里山鄉山美村東方5公里處,素以險奇的巨石、瀑布與斷崖著稱,是一處新的原野樂園。山美村是鄒族的傳統部落,近年來因絕美壯闊的達娜伊谷溪及

其所孕育的國寶鯝魚而日漸受到各界矚目。村民自發性發起護魚運動,於民國84年成立達娜伊谷自然生態公園,全面保護鯝魚,舉辦寶島鯝魚節,展現山美村生態保育與社區發展的成果,並提醒世人對保育觀念的重視。自然生態公園設有管理站、賞魚步道、觀景亭和鯝魚節表演會場所在的戶外歌舞表演場,採環狀設計的賞魚步道,長2公里,步程約五十分鐘。整條步道沿溪闢建,分三個賞魚區,水流湍急,巨石林立,形成壯闊的河階景觀,盡頭處吊橋是最佳的賞景點。除了賞魚外,溪谷兩岸茂密的原始林內,蘊涵著很多遊憩資源,如古墓區、巨蛇岩、鬼山、龍鳳峽谷、燕子崖、仙井瀑布等勝境,大都未經開發,保留得相當原始,怎不讓我們垂涎欲滴來一場豐富的生態之旅。

(八)石卓、達邦、特富野風情

石卓位於臺18線阿里山公路的中途點,海拔約1,500公尺,以生產高山茶聞名,滿山遍野,茶葉飄香。由石卓往東南向縣169線行進,可以抵達達邦和特富野兩社結合而成的達邦村,原阿里山鄉公所已遷到樂野村,都是鄒族集居的部落。每年8月中旬在這裡舉行小米祭、成年禮、戰祭等祭典,狩獵文化為鄒族極具代表性的文化,鄒族男子即經由狩獵過程中,去瞭解自己的文化和先人的智慧,如此代代相傳。除了豐沛的人文、農業資產,達邦村得天獨厚的自然美景,也為人津津樂道,四周群山環抱,好幾條天然的野溪孕育成的好多瀑布,如玉屏、芙蓉、百燕、達德安、彩虹、裸女、拉拉喀斯、獅王峽谷等瀑布、景點,都歡迎我們的光臨。

七、未來展望

由於阿里山國家風景區擁有傲人的自然及人文景觀資源,包含

特殊的瀑布地景、豐富的動植物生態、多變的氣象景緻、古樸的鄒族文化及獨特的地方產物，每年吸引約180萬旅遊人潮，是揚名國內外的觀光旅遊景點。為因應未來及國際旅遊市場需求，管理處將加速區內旅遊景點的整建，以生態工法從事系統化的規劃及建設，並秉持人性化、科技化、永續化理念經營管理；同時，以媒體化、網際化擴大行銷宣傳，以期發揮最大資源效益，提供優質旅遊環境，使阿里山地區成為名副其實的國際休閒渡假勝地。惜因民國98年莫拉克颱風造成嚴重的88水災，現正復建當中。

來吉鐵達尼大峭壁

來吉鐵達尼大峭壁

奮起湖大凍山

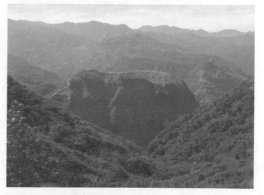
阿里山公路遠眺象山

圓潭自然生態園區

來吉天水瀑布從塔山而出

 ## 第十二節　茂林國家風景區

一、風景概述

　　茂林具有奇特地形、豐富的動植物自然生態，以及南臺灣布農族、鄒族、魯凱族、排灣族等多元族群文化。為能有效利用觀光發展，民國90年10月2日成立「茂林國家風景區管理處」。

二、轄區範圍

　　轄區範圍橫跨高屏山麓，包括高雄市桃源、六龜、茂林三區及屏東縣三地門、霧台、瑪家等六個鄉鎮部分行政區域，面積約59,800公頃，全區為南北狹長、東高西低的縱谷地形，北部屬於阿里山山麓與玉山山脈，中、南部為中央山脈。全區為荖濃溪、濁口

溪、隘寮溪等水域貫穿全境，形成特殊的曲流、環流丘地形地質及瀑布景觀，轄內原住民以排灣族、魯凱族、布農族、南鄒族等原住民族群，由於文化各異且各有特色，孕育出多元的原住民風情。

三、觀光資源

本區地形變化明顯，尤其有十八羅漢山峰峰相連的山水美景。荖濃溪、濁口溪貫穿本區，形成奇特的曲流、環流丘、峽谷、瀑布、溫泉等自然景觀。

轄區內多屬變質岩地質，地形多變，蘊藏豐富的地熱資源，加上水量豐沛，孕育出得天獨厚的溫泉資源，其中復興、玉穗、少年溪、高中、多納等野溪溫泉均富饒野趣，同時位處南橫入口（臺20線省道）的寶來、不老溫泉區溫泉渡假休閒山莊等都各有其特色。

荖濃溪從寶來2號橋到新發大橋間，雖僅有12.5公里，但落差近200公尺，沿途崖壁閃現、急流險灘，是東南亞最刺激的泛舟河道之一，有黃金航線美譽。沿山公路的北段，從三地門鄉的賽嘉經口社、馬兒、安坡到青山，全長13公里，是單車之旅的最佳行程，沿途路經排灣族部落，別具原住民風格的圖騰乍現眼前，尤其是馬兒到安坡路段的楓林之美，是不容錯過的景點。

三地門鄉賽嘉高地落差達300多公尺，是飛行傘絕佳起飛場地，配合旺盛的上升氣流，凌空鳥瞰千里沃野，是飛行者遨遊天下的天堂。

轄區具瀑布、峽谷、湖泊、溪谷錯落的多變地形，荖濃溪沿途十八羅漢山，是沉積礫岩層風化、峰峰相連的山水美景。茂林區的板頁岩地質，經濁口溪的切割，形成奇特的曲流、環流丘，是全世界僅見的環流丘地形景觀。此外，瑪家沙拉灣、涼山、神山、大津等瀑布、美雅谷、紅塵峽谷、茂林谷、情人谷等地更是炎夏的消暑

勝地。六龜情人樹、扇平森林生態科學園區、新威森林公園、藤枝森林遊樂區、清水台地（百合復育區），亦是享受森林芬多精的最佳去處。

布農、南鄒、魯凱、排灣等族群在轄區匯聚，散發出濃郁的原住民風情，走訪轄區的原住民文化園區、魯凱文物館、舊排灣部落、霧台岩板巷、舊茂林遺址、多納石板屋、德文遊憩區、霧台遊憩區、布農族梅蘭藝術村、好茶部落等地必能獲得滿意的體驗而歸。

區內寺廟分布很多，如妙通寺、妙崇寺、諦願寺、天台神威道場等都是全臺聞名的宗教聖地。區內還有多座吊橋，以多納吊橋最長、最具特色。

四、建設成效

茂林國家風景區管理處為提供更舒適完善的休憩空間，積極強化硬體設施，除進行公共設施整建及環境綠美化外，更透過國際比圖及優質建築師，重新打造具藝術景觀價值的「新威苗圃」，成為觀賞珍貴樹種及動物昆蟲生態的新威森林公園。

同時，針對荖濃管理站及泛舟服務中心，配合寶來及不老溫泉，已實施街景改善及停車場增建；飛行傘、超輕航機起飛場地的興建、野花公園及地景圖騰規劃，旨在創造一個飛行者遨遊天際的夢想天地；而自行車道及自行車展示館的興建，則滿足了喜愛尋幽訪勝的遊客對山水之美的想望。

管理處為增加轄區觀光遊憩吸引力，建置外文旅遊資訊、雙語自導式解說牌、各項標示系統，以維護區內遊客安全，營造國際化的旅遊環境。

五、旅遊推廣

　　管理處基於觀光人次逐年提升，致力於提供詳實的旅遊線解說導覽資訊、編印解說手冊、旅遊摺頁等，以提升遊客服務品質。

　　轄區擁有豐富的地質地形、生態、文化、物產資源，管理處為推廣國民旅遊及國際觀光，在自然景觀推廣方面，針對區內特色，舉辦「國際杯自由車環臺邀請賽」及「荖濃溪全國鐵人三項暨全國泛舟大賽」，讓喜愛體驗戶外活動、自然大挑戰的朋友讚不絕口。而每年12月至翌年2月的「紫紫點點——茂林尋幽賞蝶活動」，成群紫蝶飛舞的壯麗情景，為愛蝶人士追逐的焦點。拜地質、地熱所賜，處處溫泉，提供了遊客泡湯的樂趣。

　　管理處針對在本土文化資產的展現，亦不遑多讓，積極協助輔導每年4、5月布農族的「打耳祭」、8月15日前後的魯凱族及排灣族「豐年祭」、11月下旬的「黑米祭」、1月1日至15日的鄒族「貝神祭」，期能提升饒富興味原住民祭典活動，共同致力於提升當地產業的發展，增進其就業機會，繁榮原住民經濟。

六、茂林國家風景區旅遊景點

(一)茂林風景區

　　茂林風景區位於高雄市東南側山區，屬於中央山脈尾端西斜面，主要河流溫泉溪、美雅溪和濁口溪自東北側流經全境，造成很多曲流、環流丘等特殊地形變化，景觀自然而優美。主要的風景點有情人谷、茂林谷、美雅谷、老鷹谷、紅塵峽谷等為濁口溪繞境曲流所形成的天然谷地；並有東流河段的水流東地理景觀月彎礫灘、環流丘地形的龍頭山吐珠、蛇頭山、烏龜山等特殊地貌，以及多納溫泉、石板屋、吊橋等天然與人文景觀資源。

區內最大的人文特色，為臺灣原住民十三大族之一的魯凱族，分別居於本區的茂林、萬山、多納三個部落，民風純樸，保存魯凱族文化，農耕與狩獵是魯凱族留傳下來的重要祭儀，粗獷原始的魯凱族歌舞、華麗的編織服飾、青山綠水等都是區內不可多得的觀光遊憩資源，也是吸引遊客的主要誘因。

(二)六龜風景區

六龜風景區內的主要景點有十八羅漢山像，是「陽朔桂林」山水之勝，號稱「臺灣小桂林」；有六龜彩蝶谷、新開營地、不老溫泉、育幼院、屬林務局經管的藤枝森林遊樂區、飛雪瀑布、屬林業試驗所六龜研究中心經管的扇平自然教育區等；農產品則有金煌芒果、黑鑽石蓮霧、木瓜等，遠近馳名；還有近年推廣的荖濃溪泛舟活動也都為本區帶來大量的觀光遊憩人潮。位於南橫臺20線上的寶來溫泉區，則是人盡皆知的溫泉遊憩據點，溫泉旅館林立，開發得相當完整，其中不乏附設游泳池、烤肉區的渡假山莊，在寶來的東側7公里處有石洞溫泉，深山裡唯一一家旅館，在這裡住一夜，泡個溫泉浴，忘記塵事煩囂；東北側還有七坑溫泉，屬未開發的野溪溫泉。

(三)桃源風景區

桃源區位於寶來東北側，沿著南橫，高海拔的原住民鄉，沿途主要風景點有高中村老老溫泉、桃源布農族原住民部落、少年溪溫泉、鴛鴦溫泉、欽堂瀑布、子女瀑布、復興部落、千疊瀑布、樟山部落，到了標高1,050公尺的梅山村，即已進入玉山國家公園的經管區域。中央山脈南段高山的原住民大多是布農族，擅長狩獵和農耕。

(四)三地門風景區

　　屏東縣沿山公路185線公路以東山區，都屬於原住民鄉，三地門鄉就是最北側的一個原住民鄉，目前都是山地管制區，應辦妥洽公或訪友的甲種入山證方可以進入。其主要的風景點有德文村排灣族部落、情人湖、天鵝湖、大社部落和大社瀑布，標高在1,000公尺左右，湖畔山壁嶙峋、怪石滿布，一柱瀑水由山壁傾瀉而下，有如天鵝引吭，景緻原始。北側山崖，有賽嘉航空公園。

(五)霧台風景區

　　目前臺灣的魯凱族人口數約為七千餘人，散布在高雄市茂林、臺東一帶，尤以屏東縣霧台鄉為大本營，由三地門沿著隘寮北溪，24線道蜿蜒上坡就是霧台鄉，沿途有伊拉瀑布、霧台鄉公所所在的霧台台地，公路上夾道矗立著板岩橫築的山門，雕塑著百步蛇、人頭等圖騰，歡迎遊客的到訪。目前公路開到阿禮村，標高約1,300公尺，往北面的隘寮北溪眺望，稱得上是懸崖峭壁、萬丈深淵。產業道路可續上，登山到高山湖泊——小鬼湖。

(六)瑪家風景區

　　由三地門水門沿著隘寮溪南岸可到臺灣原住民文化園區，就屬於瑪家鄉北葉村了，整座園區宛如散處山林的戶外原住民博物館，解說臺灣九族的建築精神、衣飾工藝、生活型態等文化傳統。沿著隘寮南溪南岸上坡可到好茶村，該村轄區雖屬於霧台鄉的魯凱族，唯在地域上比較接近瑪家風景區，於民國67年由東北山區遷居而來的新聚落，在鄉公所的輔導下，居民成立了十餘戶的民宿，供來訪的遊客居住；村落下方有一處天然游泳池，係由隘寮南溪所沖刷成的淺潭，水色澄清碧綠，沁人心脾，夏日到此戲水格外清涼消暑。瑪家鄉則在南側，主要景點有舊筏灣部落、撒拉瓦瀑布，沿著瑪筏

產業道路的開通，揭開舊筏灣的神祕面紗，也帶進了尋幽探勝的觀光客。涼山瀑布也屬於瑪家鄉轄境內，位在水門南側不遠的涼山村，是清淺易近的賞瀑、戲水、野餐、休憩的好景點。

七、未來展望

　　茂林風景區管理處致力於建構「溫泉休閒、原住民文化、冒險旅遊等南臺灣旅遊勝地」為其年度積極努力的目標。往後將結合休閒娛樂、人文知性、生態研究等多重旅遊體驗，規劃並發展深度生態旅遊、提升休閒山莊的服務品質、輔導建設優質的民宿、闢建新威大橋，串聯區內六龜及茂林等遊憩區，推廣賽嘉航空園區的飛行活動、推廣荖濃溪泛舟活動，並結合寶來不老溫泉的旅遊套裝行程，鼓勵民間參與經營，促進地方經濟繁榮，建設為具國際觀光休閒渡假特色的風景區。惜民國98年莫拉克颱風造成嚴重的88水災，現正復建當中。

六龜新威景觀大橋紫斑蝶意象

屏東賽嘉飛行傘

 # 第十三節　北海岸及觀音山國家風景區

一、風景概述

北海岸、野柳及觀音山地處臺灣北部沿海，山清水秀、蔚藍海岸、風景奇麗、古蹟林立，為建構具文化、自然、知性、生態的觀光景點。民國91年7月22日成立「北海岸及觀音山國家風景區管理處」。

二、轄區範圍

北海岸及觀音山國家風景區經營管理範圍涵蓋北海岸（含野柳）及觀音山風景區，行政區域分屬新北市萬里、金山、石門、三芝、五股及八里等六個區，總面積約為12,351公頃，其中陸域面積約為7,940公頃，海域面積則約為4,411公頃。北海岸風景區陸域部分自萬里都市計畫界起，西迄三芝鄉與淡水鎮之鄉鎮界，海域部分自海岸線起至20公尺等深線；觀音山風景區則均為陸域，東以龍形都市計畫為界，西迄林口台地邊緣，北以八里都市計畫為界，南臨五股都市計畫範圍。

三、觀光資源

北海岸地形景觀由西而東依次有海岬、沙灘、風稜石、石門海拱、跳石海岸、金山半島及海灘、金山磺溪河口平原及野柳等。漁類繁多，並擁有豐富的珊瑚生物及生態環境。

觀音山則是臺北近郊的重要地標，隔淡水河與大屯火山群遙望，遠眺群峰地形，宛如觀音仰躺雅姿，故美名「觀音山」。氣候

變化萬千，常見坌嶺吐霧美景。主峰硬漢嶺標高616公尺，登山步道綿延其間，適踏青健行。

轄區內著名景點包括野柳地質公園、野柳海洋世界、麟山鼻與富貴角、石門洞、十八王公廟等。遊客想馳騁於海上風光，可從海王星遊艇樂園搭乘海翔號快艇，從海上觀賞豐富多變的野柳海岸的單面山、海蝕平臺、海蝕凹壁等數十種特殊地形；亦可搭乘玻璃底遊艇，透過艙底觀賞海中魚蝦、海藻、珊瑚、海螺、海葵等海中生態。

遊客要享受海上運動的樂趣，在潛水灣、白沙灣踏浪逐潮，在翡翠灣海水浴場滑水、衝浪、潛水及操作滑翔翼、拖曳傘等都是不錯的選擇。金山青年活動中心附設的海水浴場也是適合戲水、沙灘運動及享受日光浴的地方。

觀音山是大屯火山群最西北邊的火山，因菲律賓板塊隱沒於歐亞大陸板塊下方，引起火山作用而形成的錐狀火山。俯臨臺灣海峽、淡水河及關渡平原，有豐富的鳥類、昆蟲、猛禽生態資源及植物相。轄區的鷹類觀察區，每年3至5月赤腹鷹過境北返的盛況，令人嘆為觀止。

觀音山有完善的步道系統，六條風景互異、難易各殊的步道中，以硬漢嶺最具挑戰性，是登山健行愛好者的必訪之地；區內更是宗教民俗信仰的集中地，凌雲寺、凌雲禪寺、西雲寺、開山園、楞嚴寺、無極宮等為洗滌塵俗、淨化心靈的聖地。

在人文景觀方面，李天祿布袋戲文物館、朱銘美術館、金寶山筠園及三芝遊客中心暨名人文物館則提供藝術、民俗盛宴。

四、建設成效

北海岸及觀音山國家風景區管理處為執行風景區遊憩服務設

施之興建，優先辦理「設施減量」、「環境整理」及「國際化」工
程，已完成全區道路、景點標示系統雙語化等更新；北海岸全區綠
美化、金山萬里自行車道、金山水尾地區、富基漁港、白沙灣海水
浴場環境改善工程、三芝遊客中心暨名人文物展示裝飾工程；野柳
地區涼亭、紀念碑、遊客中心景觀改善；觀音山步道、植栽等服務
設施及硬漢嶺供水等工程，期能實質提升轄區內的旅遊服務水準與
品質。

五、旅遊推廣

　　管理處為提升轄區內的旅遊服務品質，積極致力於加強推廣
旅遊活動。如金山國際馬拉松賽於每年4月開跑；金山國際景觀雕
塑展在5月的金山磺港漁會展開；端午節在翡翠灣海水浴場，有別
開生面的海洋龍舟競賽；10月採收期的三芝茭白筍節農業生態之
旅；北海岸婚紗留倩影，為海內外新人的愛情和幸福做見證；萬箏
齊飛、海天一色的石門國際風箏節；夏、秋之際翡翠灣的飛行傘活
動；每年4、5月間因群鷹北返過境，辦理觀音觀鷹賞鳥活動，一睹
鷹姿風采；而在元宵節時，野柳人都會舉行獨樹一格的淨港法會，
以祈福消災；近年來的金山萬里溫泉季活動，更是吸引了眾多的湯
迷前來體驗。

　　同時，透過網站、文宣出版品，提供最新的活動與新聞、豐富
而完整的景點介紹與交通、餐飲、住宿等旅遊資訊，積極推廣發展
觀光旅遊產業。

六、未來展望

　　管理處擁有著名的野柳地質景觀及豐富山海風光，在推動「觀

光客倍增計畫」中，是北部海岸旅遊線最重要的一環。管理處將積極辦理轄區內建設及經營管理，進行城鄉街道景觀改善、溫泉區建設、觀光漁港旅遊及地方文化資源維護，並持續推動國家風景區建設及民間投資案的經營管理，以顧客為導向，有效整合陽明山國家公園及東北角海岸國家風景區資源，挑戰2008年來臺觀光客倍增之願景。

野柳海岬

野柳單面山

野柳薑石與美女

臺灣本島最北端的富貴角燈塔

 ## 第十四節　雲嘉南濱海國家風景區

一、風景概述

　　雲林、嘉義、臺南縣市的沿海地區為河流沖積的沙岸海灘，沙洲、潟湖與河口濕地遍布，為臺灣主要的鹽田集中地，豐沛多樣的動、植物，形成極為重要的生態資源，為加速推動臺灣西南沿海地區的觀光推展，於民國92年12月24日成立「雲嘉南濱海國家風景區管理處」。

二、轄區範圍

　　轄區北起雲林縣牛挑灣溪，南至臺南市鹽水溪，東以臺17線公路為界，向西延伸至海底等深線20公尺處。陸域面積33,413公頃、海域面積50,636公頃，總面積合計84,049公頃。

三、觀光資源

　　本區擁有豐富的沙洲、潟湖與河口濕地等沿岸地質景觀，因此孕育出豐富且多樣性的海濱動、植物生態資源，如舉世聞名的保育類動物「黑面琵鷺」每年皆於本區度冬。河海交會的特殊條件豐潤了沿海地區的漁業資源，使得漁撈與養殖成為本地居民的主要生計，其中又以虱目魚與牡蠣為養殖大宗。從明鄭時期即有曬鹽產業於區內發展，歷經時代的變遷，靜靜的陳述著臺灣鹽業的發展史，也為區內留下珍貴的鹽產業文化資產。

　　伴隨臺灣開發而來的「王爺」與「媽祖」信仰是區內由來已久的宗教信仰，也因而遺留了特有的民俗活動與廟宇建築。這些豐富

多樣的地理景觀、自然生態、人文產業活動與歷史古蹟，均成為轄區內獨一無二的觀光遊憩資源。

(一)雲嘉遊憩系統

座落於雲嘉外海的外傘頂洲，為臺灣最大的沙洲，出沒於沙洲上成千上萬的招潮蟹，是令人嘆為觀止的自然景觀。

位於嘉義東石的鰲鼓濕地，由於多樣化的棲地環境，吸引大批的候鳥、水鳥及留鳥來此，也因此列名全球性保育組織國際鳥盟重要棲地名錄。

布袋觀光漁市為布袋港區的魚貨直銷中心，遊客可以在此買到新鮮的海產，享用新鮮美味的海產料理。布袋好美寮自然保護區主要以保護離岸沙洲、潟湖、海岸防風林與紅樹林為主，其中紅樹林以海茄苳與水筆仔為大宗，紅樹林內棲息有眾多的白鷺鷥與夜鷺族群。

(二)南瀛遊憩系統

北門鹽場擁有臺灣最古老的現址鹽田——井仔腳瓦盤鹽田，建於西元1818年（明嘉慶27年），北門鹽場擁有清一色的瓦盤鹽田，即鹽民將瓦盤碎片以拼貼方式鋪在鹽田的結晶池上，以便採收更為潔淨的粗鹽。鹽場附屬的建築群洗滌鹽工場、鹽工之家與出張所等，更為過去鹽業留下難能可貴的文化產業。

南鯤鯓代天府創建於西元1662年（清康熙元年），是臺灣規模最大、最古老的王爺廟，經評定為國家二級古蹟。其閩南式傳統建築，典雅古樸，殿內的斗栱木雕、三川門上的石雕裝飾與屋頂上的剪粘山花，均出自名匠之手，是傳統宗教信仰與建築工藝的文化產業。

位於曾文溪北岸出海口的七股濕地，是國際級保育鳥類黑面琵

鷺重要的度冬棲息地。每年候鳥季的星期假日，均有保育團體的義工在此提供駐站解說服務。

(三)台江遊憩系統

正統鹿耳門聖母廟號稱為東南亞最大的中國式廟宇建築，其每年皆於元宵節前後舉辦國際煙火展演活動，吸引數十萬民眾觀賞。

鹿耳門天后宮每年於媽祖聖誕期間結合民俗藝術、人文信仰與自然生態等特色，舉辦的「鹿耳門天后宮文化祭」是鹿耳門地區一年一度的盛會。

四草野生動物保護區擁有古老的紅樹林濕地，在此您可以看到紅樹林所形成的「水上綠色隧道」、泥灘地上數量驚人的招潮蟹和彈塗魚，及成千上萬的候鳥身影。

四草大眾廟始建於清康熙39年，主祀鎮海大元帥陳酉，因其協助平定朱一貴有功，生前陞任提督鎮守臺南，死後由乾隆皇帝諡封「鎮海元帥」，廟前之古砲臺遺址為國家二級古蹟，設立於清朝鴉片戰爭時，與安平古堡砲臺共同守護府城的安全。

四、建設成效

為保護珍貴稀有的資源並發揮整體觀光效益，管理處著手進行各項遊憩系統規劃，執行景點景觀整治工程，建立旅遊資訊服務平臺，暢通縣市會報溝通平臺，進行區內旅遊景點的行銷推廣。整建東石彩霞大道、布袋鹽場、七股觀海樓、台江鹽田生態文化村入口意象、四草大眾廟、四草橋頭公園周邊景觀改善工程，提供親民便利之休閒遊憩設施；在提供旅遊服務方面設置東石漁人碼頭旅遊資訊站、利用舊建物改善的布袋遊客服務中心工程、北門洗滌鹽工廠周邊鹽田復育、停車場、景觀改善工程，預為遊客服務中心的整體

規劃做準備，也賦予老舊建築新的生命，加強區內道路整治，包括鰲鼓濕地系統道路改善及外環道路改善、布袋福德橋木棧道新建工程、青鯤鯓聯外道路新建工程、七股頂山社區道路改善等，此外增加臺61線西濱快速道路、臺17縣道路景觀綠美化的改善，以提供遊客更舒適的景觀視野。

五、旅遊推廣

運用區內具國際知名度的保育類鳥類黑面琵鷺、溼地常見動植物如高蹺鴴、水筆仔、招潮蟹、彈塗魚等設計成吉祥物，廣泛運用於各項文宣用品及視覺傳播上。提供遊客服務，建立本區觀光資訊網路，便利遊客資訊查詢，培訓在地解說員以服務觀光遊客。舉辦大型特色活動，如每年4月舉辦媽祖海上會宗教觀光活動、10月舉辦鯤鯓王平安鹽祭活動、11月舉辦台江生態文化季活動。推動區內溼地、紅樹林生態旅遊活動，如好美寮生態之旅，並協助相關社團辦理解說導覽研習訓練；配合黑面琵鷺來台度冬時節，協助舉辦生態賞鳥活動，如黑面琵鷺保育季；配合在地農、漁、鹽產業文化，協助舉辦虱目魚、牡蠣、洋香瓜品嚐推廣活動；鹽業文化主題推廣活動；鹽業文化巡禮導覽活動。文宣推廣上可製作國家風景區摺頁、寺廟之旅人文解說手冊、漁鹽之鄉旅遊導覽手冊、DVD簡介光碟等作為宣傳推廣使用，以完整呈現區內自然、人文與產業風貌。

六、未來展望

雲嘉南濱海國家風景區沙洲、潟湖及濕地生態，特殊的宗教民俗節慶、漁鹽產業文化及臺灣開臺歷史史蹟，豐富而多樣化的動植物資源及受國際矚目的黑面琵鷺等特色資源，充分反映區內的自然

人文風采。管理處展望未來,將戮力建設轄區,以濕地生態觀光、水域遊憩、保存開臺歷史、鹽田產業文化為營造主軸,並推動濱海聚落與社區再造,轉型經營觀光產業,打造本區成為兼具生態保育與休閒遊憩之國際級觀光地區。

第十五節　西拉雅國家風景區

一、風景概述

　　獨特的月世界青灰岩地形、地質、地熱,傳統的西拉雅公廨及特有的夜祭活動、豐富的化石、溫泉及原住民人文資源,山明水秀的水庫風光,為加速推動臺灣南部地區觀光遊憩發展,民國94年11月26日成立「西拉雅國家風景區管理處」。

二、轄區範圍

　　本區位於臺南縣嘉南平原東部高山與平原交接處,北起臺南縣白河鎮及嘉義縣大埔鄉,南至臺南縣新化鎮南界及左鎮鄉西南界,東至大埔鄉、楠西鄉及南化鄉東界,西至國道3號高速公路及烏山頭風景特定區計畫範圍,陸域面積88,070公頃、水域面積3,380公頃,轄區範圍總計達91,450公頃。

三、觀光資源

　　本區因地處高山與平原交接處,又有溪河橫切其中,因此地形相當具變化及特色,境內地形包括山岳、丘陵、曲流地形、侵蝕

地形、堆積地形等，尤其以月世界的青灰岩惡地地形最具代表性，月世界區內常見山岩嶙峋綿延，到處懸崖峭壁，山脊光禿呈鋸齒狀，谷地中偶有一泓寬闊清澈的碧湖，山溪蜿蜒穿梭，景觀奇幻。境內還有數處地熱地質，也是本區重要的觀光資源，如關子嶺水火同源、關子嶺溫泉、南化出火仔坑、南化溫泉、水漊溫泉（牛山溫泉）、六重溪溫泉、龜山溫泉等。區內化石資源相當豐富，最主要的化石分布區為左鎮菜寮溪，其它曾文溪流域、六重溪流域、六甲區水流東段，亦陸續有化石出土。此外，本區廣大的山丘陵地形造就了許多瀑布、溪流、飛泉等景緻，水體資源相當具豐富性及獨特性，其中區內擁有諸多水庫，如曾文水庫、尖山埤水庫、烏山頭水庫及虎頭埤水庫等，其中烏山頭水庫壩體為國寶級的沖淤式土石壩，為全世界三大水利工程之一。

西拉雅文化是本區最具特色的人文資源，嘉南平原上散布著平埔族群的聚落，主要是洪雅族、西拉雅族（即新港番）等原住民，他們以狩獵、簡單的游耕與漁業為生，且保留許多傳統節慶祭典，像是六重溪平埔族、頭社太祖夜祭；而平埔公廨、頭社阿立祖廟、白水溪庄等都是走訪西拉雅文化重要地點。本地區的天然環境不僅造就了特殊的自然景觀和生態體系，同時也孕育了特有而豐富的產業，著名者如白河蓮花蓮子、東山龍眼及洋香瓜、玉井芒果、大內酪梨、官田菱角、楠西楊桃及梅子、新化番薯、南化龍眼、山上木瓜、柳營牛奶等。為配合其產業行銷，地方亦將特產融入節慶之中，如白河蓮子節、南寮椪柑節、走馬瀨牧草節、新化番薯節、大內酪梨節、左鎮白堊節、玉井芒果節、官田菱角節、大埔水庫節、梅嶺梅花祭等。

四、旅遊推廣

本轄區資源主要為生態資源及人文經濟兩大類，西拉雅國家風景區管理處藉由與地方合作辦理深具特色的產業活動，建構觀光資訊網站、製作摺頁、宣導品及培訓解說人員等方式，以行銷推廣西拉雅之美，振興地方觀光產業。

管理處先後辦理烏山頭水庫櫻花季、傳遞山村的喜帖——山村文化市集、水與綠系列觀光行銷推廣活動、玉井芒果節、官田菱角節、關仔嶺溫泉音樂節、東山咖啡節及發現西拉雅等休閒觀光產業活動。在文宣推廣面向，規劃製作觀光資訊網站、全區摺頁、簡報冊、解說手冊、菱角鳥（水稚）鑰匙圈等作為行銷推廣使用。

自民國95年度起辦理解說員訓練，透過每次八十小時的培訓，提供學員完善的解說技能，預期未來帶領遊客藉由深度旅遊方式，認識西拉雅特有的自然景觀生態、文史遺跡及農特產品等資源。

五、未來展望

本區內除具有七座水庫生態資源外，並擁有溫泉、地景、化石和產業資源，尚有獨具魅力的西拉雅文化，觀光資源豐富。管理處將依各區環境資源特色，初步以五大遊憩系統規劃，用以整合區內觀光遊憩資源，基於永續觀光及永續發展的精神，以建構水態、產業及具臺灣原鄉特色的國際旅遊基地為發展願景，將水、產業、文化、歷史等四大元素整體包裝對外行銷，讓遊客以長期體驗的心情來慢慢品嘗西拉雅之美。

Chapter 4

其他公營風景特定區

　　風景特定區係依據發展觀光條例及風景特定區管理規則劃定設置，分為國家級、省（市）級與縣（市）級三個等級，由交通部觀光局或地方政府分別設置管理機構經營管理。上述國家級風景區已於第三章詳述；原省級風景區，因臺灣省政府組織精簡後，已收歸中央，分別由交通部觀光局經營管理，或依原事業單位收歸中央相關部會管理。其中並有部分已升級為國家風景區者，亦已於第三章詳述。茲將原省級收歸中央經管的風景特定區和縣市級風景特定區分節敘述如下：

第一節　原省級收歸中央經管的風景特定區

一、烏來風景特定區

　　烏來四面環山，風景秀麗，距臺北市東南27公里，素有臺北後花園美稱，更是大臺北近郊唯一的原住民鄉村，區內有南勢溪和桶後溪交會，四面高山峻嶺，中間溪谷狹長、水流湍急、清澈見底、鳥語花香，是臺北近郊觀光休閒遊憩的好去處。

　　本區的特色有河川、溫泉、觀光台車、瀑布、空中纜車及雲仙樂園、山地歌舞及原住民文化，每年3、4月份的觀光季正是櫻花盛開時期，沿櫻花大道步行賞櫻有如置身人間仙境。如果泡個溫泉浴再搭上歸途，那就更令人舒暢歡喜。

二、野柳風景特定區（已劃入北海岸及觀音山國家風景區範圍）

　　本區位於基隆西北方約15公里處，介於北海岸金山與萬里之間，是一個狹長的海岬。本區的奇岩是世界奇觀之一，波浪侵蝕，

岩石風化及海陸相對運動、地殼運動等地質作用的影響，導致罕見的地形、地質景觀，極具觀賞教育、研究之價值。

三、碧潭風景特定區

碧潭位於新店區南郊，新店溪流往碧潭出現曲流、岩壁及丘陵，河床寬廣自成一潭，潭水碧綠，風水絕佳、景緻十分宜人。巨石頂上民間居民蓋有亭台，名為碧亭，將潭西山壁點綴得秀麗非凡。

四、石門水庫風景特定區

石門水庫興建於民國50年代，位於桃園縣龍潭鄉境內、大漢溪中游，係一多目標、多功能之風景特定區。區內旅遊景點甚多，包括大壩溢洪道、蝶苑、梅園、嵩台、遊湖碼頭、溪洲公園、亞洲樂園、楓林公園等。

綜觀石門水庫，春、夏、秋、冬各有特色。春天的桃花、櫻花、杜鵑開得滿山遍野，夏日濃蔭密布，處處沁涼，秋天楓紅層層，冬日梅花盛開，耶誕紅開遍環湖路，真是美不勝收。

五、曾文水庫風景特定區（已劃入西拉雅國家風景區範圍）

曾文水庫於民國56年動工興建，62年竣工，為國家重大經濟建設，國人期盼至殷，完工後參觀者絡繹不絕，原本崇山峻嶺、人跡罕至的地方，一經蓄水成湖，顯現出碧波萬頃、浩瀚無涯的雄偉態勢，置身其中可使心境豁然開朗；尤其四周青山環抱，林木蒼翠，孕育了豐富的自然生態景觀，是非常優美的觀光遊憩勝地。根據資

料，該水庫是臺灣地區集水區最浩大的水庫，數十年來，由於政治、社會、生態、環境丕變，在臺灣要興建一座水庫，已經是非常困難的事了，相信可預見的未來，曾文水庫會永久保持臺灣地區集水區最大的水庫。

六、烏山頭水庫風景特定區（已劃入西拉雅國家風景區範圍）

烏山頭水庫位於臺南市六甲區和官田鄉境內，於日據時代由八田與一技師設計督工建設完成。區內景點有新建完成的新進送水口，國民旅舍可供住宿及餐飲，八田技師夫婦墓園、銅像及遺留的老火車頭，天壇是仿照大陸北平天壇而建，一模一樣。溢洪道在水庫滿水位自動洩洪時非常壯觀，中正及清水公園、水庫壩頂可以欣賞山明水秀的湖面等，頗值得遊賞一趟。

七、澄清湖風景特定區

澄清湖風景區位於高雄市鳥松區境內，湖畔是作者出生長大的地方。於民國49年竣工開放，原名為大貝湖，先總統蔣公於民國53年指示改名叫澄清湖。自來水公司抽引高屏溪水源，經過曹公圳來到澄清湖水庫，是高雄地區最早期也是最重要的水庫，湖面面積103公頃、湖區面積303公頃。具有飲水與觀光兩大功能，風景秀麗、環境幽美，慕名來遊者日眾，故成立澄清湖風景區，區內建設八景，仿古樓、閣、亭之建築物與自然共舞。

區內之特色，如中興塔及九曲橋，綠意幽幽，花卉艷麗，沿湖倚山漫步，景色如畫，令人心曠神怡，是遊客休閒遊憩據點，也是享譽國內外的觀光勝地。澄清湖風景區因是水源地，屬自來水公司第七區管理處經營管理，該公司原為省營事業，隨著精省已收歸經

濟部管轄。

八、十分風景特定區

　　十分風景特定區位於臺灣東北部石碇、瑞芳與雙溪之間的十分寮周邊，行政地區上屬於新北市平溪鄉，實際地理位置在基隆河的支流上，屬於瀑布溪谷型風景區。基隆河是北臺灣最大也是最長的一條河流，由於源頭的侵蝕作用與附近切割地形的關係，造成許多的斷層與奇岩後，因速度快而形成許多瀑布奇觀。北自侯硐至三貂嶺，再延伸到十分寮、平溪一帶，形成一連串此起彼落的瀑布群，其中較大且著名的是十分瀑布，在假日裡總是人潮洶湧、絡繹於途。本風景區雖公告劃定為省級風景區，尚未設管理單位，仍由新北市政府代管中。

九、谷關風景特定區（已劃入參山國家風景區範圍）

　　谷關位於東勢以東約36公里處，隸屬臺中市和平區博愛村，以溫泉聞名全省，溫泉發現於清光緒33年，真正建設卻於民國16年才開始。谷關周邊環境背倚青山，是大甲溪中游，雲山如畫，景緻宜人，是渡假休閒的好地方。民國88年9月21日的大地震，使谷關災情慘重，在政府與民間努力之下已重建完成，開放經營原有的溫泉觀光區。唯上谷關沿著中橫到德基水庫這一段路基嚴重崩坍，可預見的未來十年內難以修護，啟發我們應對大自然環境生態平衡的尊重，過去工程界喜歡說「人定勝天」的成就，如今實是得一個省思的好機會。

第二節　縣市級及其他公營風景特定區

縣市級及其他公營風景特定區乃依據發展觀光條例及風景特定區管理規則劃定設置，其主管機關為縣市政府或相關事業主管機關，目前約有四十三處，因為繁多，僅將其所在位置和特點簡述如下：

1. 冬山河風景特定區：位於宜蘭縣冬山、五結鄉。
2. 大湖風景特定區：位於宜蘭縣員山鄉。
3. 五峰旗風景特定區：位於宜蘭縣礁溪鄉。
4. 梅花湖風景特定區：位於宜蘭縣冬山鄉。
5. 小烏來風景特定區：位於桃園縣復興鄉。（瀑布、風動石）
6. 巴陵達觀山風景特定區：位於桃園縣復興鄉。（神木、水蜜桃）
7. 情人湖公園：位於新北市基隆區。
8. 淡水風景特定區：位於新北市淡水區。
9. 瑞芳風景特定區：位於新北市瑞芳區。
10. 龍潭湖風景特定區：位於宜蘭縣礁溪鄉。
11. 明德水庫風景特定區：位於苗栗縣頭屋鄉。
12. 青草湖風景特定區：位於新竹市。
13. 泰安溫泉風景特定區：位於苗栗縣泰安鄉。
14. 清泉風景特定區：位於新竹縣五峰鄉。
15. 鐵砧山風景特定區：位於臺中市大甲區。（劍井）
16. 石岡水壩風景特定區：位於臺中市石岡區。（921地震斷層）
17. 霧社風景特定區：位於南投縣仁愛鄉。
18. 廬山溫泉風景特定區：位於南投縣仁愛鄉。

19.翠峰風景特定區：位於南投縣仁愛鄉。

20.東埔溫泉風景特定區：位於南投縣信義鄉。

21.田尾園藝特定區：位於彰化縣田尾鄉。

22.草嶺風景特定區：位於雲林縣古坑鄉。

23.吳鳳廟特定區：位於嘉義縣中埔鄉。

24.蘭潭風景特定區：位於嘉義市。

25.南鯤鯓風景特定區：位於臺南縣北門鄉。

26.關子嶺風景特定區：位於臺南縣白河鎮。

27.虎頭埤風景特定區：位於臺南縣新化鎮。

28.尖山埤風景特定區：位於臺南縣柳營鄉。（台糖公司）

29.鳳凰谷風景特定區：位於南投縣鹿谷鄉。（鳥園）

30.仁義潭風景特定區：位於嘉義縣番路鄉。

31.六龜彩蝶谷風景特定區：位於高雄市六龜區。

32.美濃中正湖風景特定區：位於高雄市美濃區。

33.月世界風景特定區：位於高雄市田寮區。

34.知本溫泉風景特定區：位於臺東縣太麻里鄉。

35.鯉魚潭風景特定區：位於花蓮縣壽豐鄉。

36.臺北市立兒童育樂中心：位於臺北市。

37.臺北市立動物園：位於臺北市。

38.高雄市立動物園：位於高雄市。

39.金獅湖風景區：位於高雄市。

40.萬壽山風景區：位於高雄市。

41.旗津風景區：位於高雄市。

42.蓮池潭風景區：位於高雄市。

43.蘇澳冷泉：位於宜蘭縣蘇澳鎮。

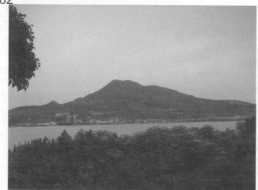

淡水河與觀音山

淡水紅毛城

清泉溫泉三毛の家故居

清泉張學良故居

清泉張學良故居

石岡五福臨門神木

Chapter 5

國家森林遊樂區

 ## 第一節　國家森林遊樂區的劃設與區分

森林遊樂區

處所數	22處
依據法令	森林法
主管機關	農業委員會
簡介說明	森林遊樂區係依據森林法及森林遊樂區設置管理辦法劃設，主管機關為行政院農業委員會，土地皆屬國有林地，其管理權責分屬農業委員會、教育部及國軍退除役官兵輔導委員會，現已劃設22處國家森林遊樂區。區分為三個機構分別經營管理

一、國有林森林遊樂區

處所數 （18處）	1.太平山國家森林遊樂區 2.滿月圓國家森林遊樂區 3.內洞國家森林遊樂區 4.東眼山國家森林遊樂區 5.八仙山國家森林遊樂區 6.大雪山國家森林遊樂區 7.武陵國家森林遊樂區 8.合歡山國家森林遊樂區 9.奧萬大國家森林遊樂區	10.阿里山國家森林遊樂區 11.墾丁國家森林遊樂區 12.雙流國家森林遊樂區 13.藤枝國家森林遊樂區 14.池南國家森林遊樂區 15.富源國家森林遊樂區 16.知本國家森林遊樂區 17.觀霧國家森林遊樂區 18.向陽國家森林遊樂區
依據法令	森林遊樂區設置管理辦法、森林法	
主管機關	農業委員會（林務局）	

二、大學實驗林

處所數 （2處）	1.溪頭國家森林遊樂區（臺大） 2.惠蓀林場國家森林遊樂區（興大）
依據法令	大學法、森林法
主管機關	教育部（臺大、興大）

三、會屬農林機構

處所數 （2處）	1.棲蘭國家森林遊樂區 2.明池國家森林遊樂區（兼管棲蘭神木園區）
依據法令	國軍退除役官兵輔導條例、森林法
主管機關	輔導會（森林保育事業處）

第二節　森林小百科

　　臺灣地區已經劃設的森林遊樂區達二十二處，分布於東、南、北、中部各地，面積遼闊、森林豐沛、環境清幽，歡迎遊客光臨遊樂，在將二十二處森林遊樂區一一介紹之前，先介紹林務局所廣為宣傳的森林小百科常識，期能讓讀者對森林之旅有進一步的認識。

一、生態旅遊

　　生態旅遊是近年來發展的旅遊形式，主要植基於遊客以崇敬、尊重、關懷、體驗和欣賞風景、野生動植物、歷史文化的態度來從事旅遊。遊客扮演的角色不再是外來者，而是旅遊環境的一份子，親近、愛護並保護環境。旅遊的目標，在追尋最大的遊憩滿意度，享受大自然的野趣，並以最大的經濟利益回饋地方，繁榮當地社區經濟，同時不破壞、不損傷旅遊環境的文化及自然。還要能夠考量，讓環境造成的負擔減到最低。

二、森林的五大功能

　　1.國土保安：完整的或原始的森林像巨傘一樣，防止雨水直接

衝擊土壤表面，樹根又能堅固的抓住土壤，防止土砂被雨水沖走，減少水土的流失。

2.涵養水源：下雨時，森林可經由樹幹樹根，將水分吸收到地層深處含蓄成為地下水，將雨水緩慢流出，細水長流，免除洪患，可說是自然的大水庫。

3.生態保育：森林除了有植物外，還有很多動物、菌類等各種生物在其中生長繁衍，因應外界的氣候變化，構成平衡的生態系，生生不息、永續發展。

4.森林遊樂：森林由各種植物、動物及所在的地形、地勢、地質環境所組成，不同的景緻或雄偉或壯麗，隨季節而變化，是休閒渡假的好地方。

5.木材生產：孟子說「斧斤以時入山林」，木材直接利用是長久以來的習慣，且是公認最好的建材及器材原料，舉凡居家裝潢、家具，甚至造紙、薪炭皆少不了它。

三、森林浴的做法

1.漫步於林間小徑上，任恣意流下的汗水洗滌心靈，恢復身體韻律。

2.在山林間對著巨木深深呼吸，天然又殺菌的芬多精可以殺菌、淨化人體、預防百病。

3.到瀑布溪流旁體驗陰離子：瀑布、溪水的水花或植物光合作用所產生的「陰離子」（又稱空氣維他命），可以鎮靜人體自律神經、消除文明病，健康而有活力。

4.進入森林靜思養神，您將感受到神清氣爽、全身舒暢的好滋味。

5.適當的運氣練功，或森林有氧運動，都可協助您提高心肺功

能。

6.下山後盡快洗個熱水澡，更能達到消除疲勞的功效。

四、樹齡估算

立木樹齡的大小，可用查紀錄法、目測法、枝節法或生長錐法來測定，為了求取正確的立木樹齡，多用生長錐（鋼製，中空）旋入樹幹半徑的方向，達預定深時，再以拉針將管內的木條取出，即可數算年輪，估算樹齡。

五、柳杉

高聳挺拔的柳杉林，是中、低海拔森林遊樂區森林浴場的主角，這種針葉樹所散發出的芬多精，對人體的呼吸道具有殺菌的療效，且依日本研究結果十六至十八株柳杉一年所製造出的氧氣，可提供一個人一年所需的氧氣量。

六、楓與槭

楓與槭是兩類不同的植物，因為葉形相似，入秋後樹葉均會轉紅，因此常混淆不清，一般以葉的裂數來區分並不恰當。事實上，楓樹的葉是一片片的交互排列，果實狀如刺球，為聚合果；槭的葉是兩兩對生，果實有一對膜狀的翅膀，稱為翅果。青楓（槭樹科）的葉狀似手掌，呈掌狀裂，老葉於秋、冬轉紅，落葉後，初春新發的嫩芽亦為紅色，各具風貌。

七、紅葉如何形成

　　葉綠體是澱粉的製造工廠，葉綠體利用光合作用將水、二氧化碳等轉變成澱粉後運送到植物的各個部位。在春夏之際，葉子大量製造葉綠素，秋天的時候，白天光度強，促使葉綠素加速分解，入夜後低溫又阻礙葉綠素的合成，於是殘存在葉綠體中的其他色素終於呈現出來，若留存者為胡蘿蔔素或葉黃素時，葉子呈現黃色。晚秋之際，寒流來襲植物運送養分的工作受阻礙；同時，葉片到了秋天大都已經老化，在葉柄的基部自然會產生離層，使得葉片裡的養分更難運送。在這種情況下，澱粉只好堆積在葉片中，而把葉片裡的黃色素還原成紅色的花青素，等葉綠素也分解之後，花青素就明顯地顯現出來，於是紅葉形成了。初春幼葉泛紅乃因含有花青素而展現出亮麗的色彩。

　　綠葉轉紅和陽光、溫度有關。如果陽光中的紫外線多，或是氣溫低，日夜溫差大，綠葉容易變紅。形成紅葉的溫度，最好能低於8℃，尤其在5℃、6℃時，葉子將紅得更快。如晝夜溫差在15℃以上，紅葉的顏色將更為漂亮。

八、鳥類的觀察

　　賞鳥時少不了要一副好的望遠鏡，所謂好的望遠鏡，放大倍數不一定要很大，最重要的是清晰還有方便操作。使用時也得注意技巧，例如先選好鳥旁一個較明顯的目標，記好他們間的相對位置，這樣從大目標再移到小目標，尋找起來就方便多了。

 ## 第三節　太平山國家森林遊樂區

一、環境巡禮

　　太平山森林遊樂區位於宜蘭縣大同鄉境內，中央山脈的北端，占地12,600多公頃，分布於海拔500至2,000公尺的山間，由於接近人口集中的臺北都會區不遠，交通便利、景緻秀麗，已成為北臺灣著名的遊憩景點。區內青山綠水、溪澗飛瀑、鳥鳴蝶舞、曲徑通幽、林木奇特，彷如仙境，並有雲海、日出、地熱溫泉、高山湖泊、原始森林等自然景觀，觀光資源相當豐富，是探索大自然、盡享森林浴的絕佳選擇。（圖5-1）

　　太平山發展早期，因蘊藏許多珍貴林木，曾與阿里山、八仙山並列為臺灣三大林場，以非常珍貴的紅檜、扁柏著稱，目前保留部分伐木期舊棧道、集材機、山地火車頭、軌道及流籠頭等遺跡供人回憶。

二、自然生態

(一)森林植物

　　太平山區樹種豐富，古木參天，盛產紅檜、扁柏、鐵杉等，林相涵蓋亞熱帶、暖溫帶及冷溫帶；仁澤地區以山櫻花、臺灣杉、肖楠為主。隨著海拔及季節變化，可欣賞到森林的多樣風貌，其秀麗景緻總令人流連忘返。

(二)森林動物

　　太平山擁有廣闊的針葉林和闊葉林，有許多中、高海拔的鳥類

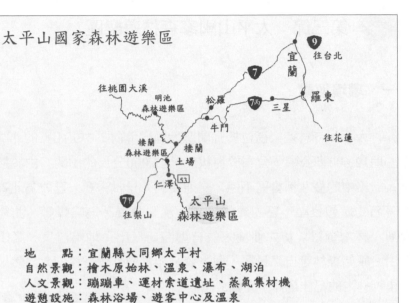

地　　點：宜蘭縣大同鄉太平村
自然景觀：檜木原始林、溫泉、瀑布、湖泊
人文景觀：蹦蹦車、運材索道遺址、蒸氣集材機
遊憩設施：森林浴場、遊客中心及溫泉
海拔高度：500～2000公尺
交通路線：
一、公路：
　　　臺北──→宜蘭──→土場──→仁澤──→遊樂區
　　　（臺9）　（臺7）　　　　　（縣道宜53號）
二、搭臺灣汽車客運：於臺北站(02)25583060、宜蘭站
　　(03)9325441或羅東站(03)9542054搭車可直達
入山管制：到翠峰湖需辦乙種入山證，在太平山檢查哨辦理
諮詢電話：育樂課(03)9560765、太平山山莊(03)9544052、
　　　　　森林遊樂區(039)809806

圖5-1　太平山國家森林遊樂區的交通位置圖及簡介

資料來源：林務局提供。

八十餘種，最常見的有青背山雀、金翼白眉、冠羽畫眉、酒紅朱雀
等，賞鳥路線以太平山森林公園為最多。

　　仁澤稱得上是溪澗鳥的天堂，以紫嘯鶇及鉛色水鶇最為普遍；
被規劃為生態保育區的翠峰湖則擁有美麗的鴛鴦族群、小水鴨、帝
雉、藍腹鷴最多。

　　太平山區蝶類資源也相當豐富，約有六十幾種之多，最珍貴的

要數已被列為瀕臨絕種動物的「寬尾鳳蝶」了！

三、森林樂園特殊景觀

(一)翠峰湖

翠峰湖位於太平山與大元山之間，湖畔植被茂盛、湖境生態豐富、湖面雲霧飄渺，是臺灣地區最浩瀚廣闊的高山湖泊，更以神祕夢幻之美著稱。此地現為水鳥生態保育區，並建有步道、觀湖臺可鳥瞰全景，觀賞日出，還有環湖小徑可以悠閒的欣賞旖旎風光，每年4至10月候鳥過境，5月時節百花綻放，都是旅遊的好時機。

(二)仁澤溫泉

仁澤為太平山森林遊樂區的第一站，位於土場上山5公里處（距本園區約20公里），以仁澤溫泉最富盛名，泉質清澈無味，屬弱鹼性碳酸鈣泉，浴後不僅有潤澤感，還兼具美容效果。仁澤溫泉於民國94年以後，多以回復日據時代名稱「鳩之澤」稱之。

(三)原始森林公園

太平山原始森林公園，區內氣候涼爽、老樹成蔭，多為原始的紅檜和扁柏，林相鬱閉、盤根錯節，還有難得一見的「雙代木」奇景，更值得一提的是，這裡的環狀步道部分以橫切之圓形檜木舖設，古樸典雅，極具傳統風味；順著步道登高，可飽享森林浴，讓您精氣充沛。園內的鎮安宮、介壽亭與翠柏園，也是很美的景點。

(四)三疊瀑布

三疊瀑布由茂興森林沿著步道下行可達，從森林傾瀉、拾級而分為三層，幽谷環繞、溪鳥為伴，景色相當宜人。

(五)蹦蹦車鐵道

是早年運送木材的森林火車，左右搖晃、行進碰碰，搭乘其中可遠眺山谷、觀賞雲海，沉醉於思古懷幽的情境之中。

四、遊憩設施

來到太平山，別忘了先到「中間解說服務站」觀賞幻燈多媒體（中間是地名，大約在土場與太平山森林遊樂區的半途之中），瞭解太平山的四季風貌和很多資訊；森林浴場、蹦蹦車、觀景臺、原野樂園、溫泉浴池等都是主要的遊憩設施。

五、季節特色

(一)花之饗宴——春之旅

眾鳥爭鳴、百花齊放是太平山的春景。山櫻花、重瓣緋寒櫻等櫻花，讓您看得目不暇給，眼花撩亂；而石楠、杏花、紫葉槭、皋月杜鵑及毛地黃，更是不斷地搔首弄姿，展現五彩繽紛之美。到了5月，爭奇鬥艷的牡丹花展，活潑可愛的舞蝶飛鳥，將春天的太平山繪製成一幅如詩的畫境，愛花的人士絕不能錯過！

(二)陽光森林——夏之旅

太平山的夏季清爽宜人，即使在最炎熱的7月，平均氣溫也僅21、22度左右，是絕佳的避暑勝地。在這裡，可以欣賞絢爛美麗的雲彩和日出；可以拜訪儀態萬千的昆蟲與蝶鳥；可以觀察開花結實的小草和花兒，何不在炎炎夏日，上山避暑去！

(三)氣象萬千——秋之旅

秋高氣爽、氣象萬千、雲海翻騰，再加上楓槭等變色植物的點綴，讓太平山的秋大分外動人。您不妨悄悄藏身於雲靄間，任心情迷茫於虛無縹緲的濃霧裡；或是靜靜佇立於山嵐頂，任思緒飄蕩在朦朧氤氳的變化裡；更可以乘坐著蹦蹦車，將所有的美景盡收眼底。

(四)溫泉戲雪——冬之旅

嚴冬時期霜雪紛飛，太平山區的樹巔與山徑鋪滿瑞雪，呈現

太平山國家森林遊樂區

鳩之澤溫泉

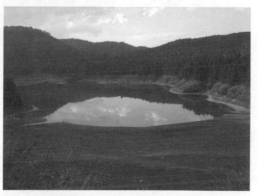
太平山翠峰湖

銀白、墨綠相間的季節情懷，堪稱北臺灣最浪漫、最壯觀的賞雪之處。此外還有熱情沸騰、溫暖舒適的溫泉，能夠為您洗盡疲憊、放鬆心情。

第四節　滿月圓國家森林遊樂區

一、環境巡禮

　　滿月圓森林遊樂區位於新北市三峽區，這裡是雪山山脈支稜的兩側，因此區內多為高山丘陵地，主要的山峰有北插天山、東眼山等，也因為有渾圓的滿月圓山而得名；由於區內的溪流屬於幼年期溪流，所以河谷坡度陡峭，地形切割明顯落差大，形成許多壯觀美麗的瀑布群，是很理想的自然地理教室。（圖5-2）

二、自然生態

(一)森林植物

　　本區標高只有300至500公尺，屬低海拔，以天然的闊葉林為主，少部分是人工造林地。常見的樹種有樟樹、臺灣肖楠、茄苳、柳杉等。每年秋冬之際，區內的青楓、山枇杷、山毛櫸、楓香等植物開始變色，換上或紅或黃的彩衣，更是園區一年當中難得的景緻。此外，林木下也常見山芋、菇婆芋等地被植物，彷彿為區內的林地披上一層綠色的保護衣。

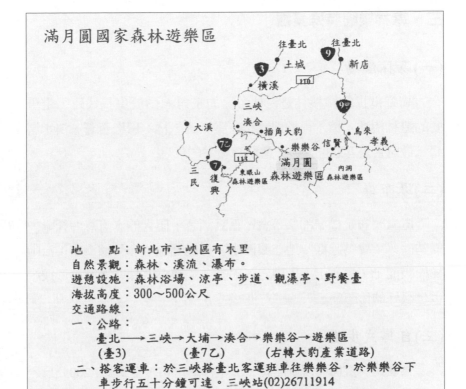

圖5-2 滿月圓國家森林遊樂區的交通位置圖及簡介

資料來源:林務局提供。

(二)森林動物

　　本區蘊藏的野生動物資源很多,最常見的有喜歡穿梭在枝椏間的赤腹松鼠,晝伏夜出,常棲息在短灌木叢的翡翠樹蛙、盤古蟾蜍;常見的鳥類有五色鳥、鉛色水鶇、翠鳥、灰喉山椒、紅嘴黑鵯等五十餘種。春夏時節多樣的蝴蝶漫天飛舞,以及悠遊於清澈溪流的魚蝦,都展現著生生不息的朝氣。

三、森林樂園特殊景觀

(一)森林浴場

　　高聳挺拔的柳杉林是森林浴場的主角，由於生長快速，是重要的造林樹種，樟木肖楠則散布在溪流邊，林木鬱鬱蒼蒼、溪水潺潺，最適合遊客悠閒漫步，體驗森林浴的氣息。

(二)瀑布群

　　處女瀑布是標準的簾幕型，垂直傾瀉，碩大的水流急沖奔馳、氣勢磅礡、聲勢壯觀。站在觀瀑亭，可飽覽整個滿月圓瀑布；沿階梯拾級而上，瀑布上方兩層岩石平臺，能讓遊客探究瀑布的形成，也是很好的休憩區。

(三)自導式步道

　　為賞鳥、賞楓而規劃開設，沿途林蔭密布，全長約1,200公尺，並依景觀特色設有解說站，讓民眾細細品味大自然的奧妙，也能享受一趟賞心悅目的森林洗禮。

(四)東滿步道

　　從東滿步道行走，可以連接到東眼山森林遊樂區，全長7.5公里，沿途植生密布、林木聳天，適合登山健行。在2.92公里的分叉路處，有登山步道可銜接插天山，但此處屬自然保留區，未經申請許可，不准進入。

四、遊憩設施

　　遊憩設施有森林浴場、遊憩步道及附設的涼亭、桌椅及遊客中

心和解說站，規劃相當完善。

五、季節特色

春夏山區氣候涼爽，適合觀瀑、賞鳥、賞蝶；秋冬之際更是賞楓的最佳時節，精彩的景緻、特色與風味俱佳。

 ## 第五節　內洞國家森林遊樂區

一、環境巡禮

內洞森林遊樂區一般俗稱娃娃谷，位在新北市烏來區境內，區內林木茂密、林相蒼鬱，年平均溫度約為20℃。本區植群屬於常綠闊葉林，植生豐富，因此孕育了不少野鳥和蝴蝶，適合賞玩遊憩。風頭最健的首推三層拾級而下的內洞瀑布，洶湧奔騰、直瀉而下，瀑水在蒼綠樹林的陪襯下，顯得氣勢雄偉壯觀，十分引人入勝。（圖5-3）

二、自然生態

本區因沿著南勢溪畔，屬低海拔區域，森林以樟樹、榕樹、楠櫧等常綠闊葉林為主要的植群。鳥類相當豐富，常見的有大冠鷲、樹鵲、灰喉山椒、山紅頭、小彎嘴畫眉、鉛色水鶇、翠鳥等，此外，樹蛙鳴叫，蝴蝶飛舞，將園區點綴成色彩繽紛的精靈世界。

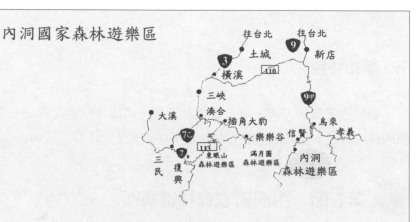

內洞國家森林遊樂區

地　　點：新北市烏來區信賢村
自然景觀：森林、溪流、瀑布
遊憩設施：森林浴場、涼亭、觀瀑臺、野餐臺、觀瀑橋
海拔高度：230～800公尺
交通路線：
一、公路：
　　臺北——→新店——→烏來——→信賢村——→遊樂區
　　（臺9）　　（臺9甲）
二、搭客運車：於臺北搭新店客運至烏來
　　新店客運(02)26667611
諮詢電話：育樂課(03)5244350、龜山站烏來分站(02)26661408

圖5-3　內洞國家森林遊樂區的交通位置圖及簡介

資料來源：林務局提供。

三、森林樂園特殊景觀

(一)內洞瀑布

　　拾級而下的三層瀑布，在觀瀑木橋和觀瀑亭兩個景點，可以欣賞到瀑布氣勢磅礴的英姿。

(二)森林浴步道

　　本區的森林浴步道環山開闢，沿途天然闊葉林茂密和盛開的彎大秋海棠紅色小花，嬌艷美麗。

(三)台電水壩

　　攔水壩阻止了景色優美的南勢溪流奔馳而過，形成一泓碧綠水潭。

四、遊憩設施

　　主要有森林浴步道、涼亭、觀瀑橋、觀瀑亭等。

五、季節特色

　　春季賞櫻花、夏季清涼、秋冬健行，四季皆宜。

 ## 第六節　東眼山國家森林遊樂區

一、環境巡禮

　　東眼山森林遊樂區位於桃園縣復興鄉境內，由北橫霞雲坪進入，是北臺灣新興的休閒新據點。園區內四周群山環繞，腹地廣大，林木茂密挺拔，青蔥翠綠，尤以數百公頃的柳杉人工林最為壯觀，一望無際的樹海，整齊優美的林相排列，穿插有樟科、殼斗科等闊葉樹夾雜其中，景色宜人。（圖5-4）

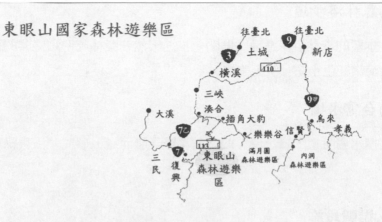

圖5-4　東眼山國家森林遊樂區的交通位置圖及簡介

資料來源：林務局提供。

二、自然生態

(一)森林植物

　　本區針葉樹林相有紅檜、柳杉木；闊葉樹林相有香楠、樟樹、山櫻等樹種。林下尚有姑婆芋、山蘇花、雨傘仔、臺灣八角金盤等低矮植物生態。

(二)森林動物

　　本區哺乳類動物有臺灣獼猴、山羌、白鼻心、穿山甲、松鼠等；鳥類有紅山椒鳥、白耳畫眉、竹雞等；另有臺灣文白蝶、大紋鳳蝶、人面蜘蛛和其他兩棲類和爬蟲類等動物，生態可謂資源豐富。

三、森林樂園特殊景觀

(一)東眼山頂

　　區內的東眼山由遠處觀望，酷似向東眺望的大眼睛，因此而得名，海拔1,212公尺，步道登山約一小時到山頂，視野遼闊，向北可俯瞰臺北盆地的繁盛景緻。

(一)山毛櫸純林

　　鄰近的北插天山山脊，有極少數的臺灣山毛櫸純林群落，秋冬樹葉變黃紅，是插天山自然保留區範圍，僅供學術、教育研究使用。

(三)森林步道

　　本區的森林步道規劃得完善又有趣，自導式步道全長5,233公尺，設有解說站介紹生態；遊客中心至渡假山莊的景觀步道長380公尺，沿途烙印有各種木紋、卵石、石板花紋、小橋流水，相當詩情畫意。還設有林業展示步道，解說當年伐木工作的集材機、集材和運材索道、木馬、臺車等設施，讓民眾瞭解早年伐木情形。

(四)化石區

　　東眼山林道2,090公尺處，聳立許多三千萬年前蝦、蟹類的生痕

化石，這些是可供研究臺灣地質演變的重要資訊，彌足珍貴。

(五)親子峰與造林紀念石

親子峰與造林紀念石，分別位於東眼山林道終點的附近，前者是地形特殊，有如慈母帶孩童的大小雙峰；後者則是刻畫在天然巨石上的造林工作實績，為林業工作人員奉獻山林的最佳紀錄。

四、遊憩設施

主要有森林步道、野餐區、景觀花園、森林浴場、涼亭，遊客中心有簡報室、會議室、多媒體簡報室及生態教育展示室等。

五、季節特色

春夏翠綠避暑好勝地，秋冬健行賞葉變，可說四季皆宜。

 ## 第七節　八仙山國家森林遊樂區

一、環境巡禮

八仙山森林遊樂區位於臺中市和平區，谷關東南側，中央山脈與雪山山脈之間白姑山系的尾端。八仙山主峰海拔2,424公尺，森林資源豐富，而與太平山、阿里山並列為臺灣三大林場。區內除了擁有不少茂盛壯闊、翁鬱青翠的原始森林，還有充滿懷舊之情的古蹟景觀。本遊樂區位處佳保溪、十文溪兩溪谷高山地形，常有數十公尺的峭壁出現，景色別緻的岩石激流和瀑布飛泉，是遊客喜愛的自然景觀，也是八仙山最吸引人的地方。（圖5-5）

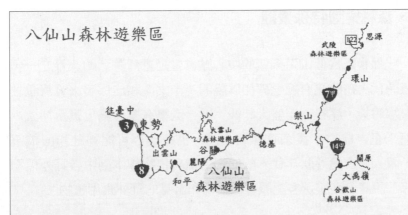

図5-5　八仙山森林遊樂區的交通位置圖及簡介

資料來源：林務局提供。

二、自然生態

　　森林屬於亞熱帶與暖溫帶森林群系，以柳杉、杉木和樟櫟為主。其他還有烏心石、黃杞、桂竹、油桐林，別具蕭瑟韻味的獨特景觀。常見的鳥類有五色鳥、灰喉山椒、鉛色水鶇、臺灣藍鵲、白耳畫眉，也是賞鳥者的天堂。

三、森林樂園特殊景觀

佳保台是八仙山遊樂區的中心點,曾是臺灣著名的八景之一,日據時代,在此建有紀念碑加以說明。十文溪和佳保溪水質清澈甘甜、零污染,溪谷瀑布盛大壯觀,匯合處築有攔砂壩,豐水沖激、一瀉千里。桂竹、孟宗竹林間小道,沿途幽靜可達神社和國校遺址,讓人思古追念當年伐木的盛況。還有植物標本園中各野外植物設有解說牌,好讓遊客認識有毒植物和常見的野外食用植物。

四、遊憩設施

包括森林浴步道、避雨亭、水壩、檜木橋、人造噴水池、綠色隧道、交誼廳及服務中心。每年4、5月是油桐樹開花的季節,滿山活潑的朝氣。

 第八節 大雪山國家森林遊樂區

一、環境巡禮

大雪山森林遊樂區位於臺中市和平區,東勢東北側,雪山山脈的尾端,垂直高度落差大,約海拔2,000多公尺,可觀賞暖帶、溫帶及寒帶三種林相,是臺灣天然林的精華。本區在氣象上屬「盛行雲霧帶」,氣象景觀隨著時間、氣候不同而千變萬化,雲海晚霞、夕照日出、林山縹緲等都是本區浪漫的美景。本區占地廣闊,分為四個遊樂據點,稍來山、船型山、鞍馬山和小雪山,供遊憩、休閒、賞鳥或研究皆宜。(圖5-6)

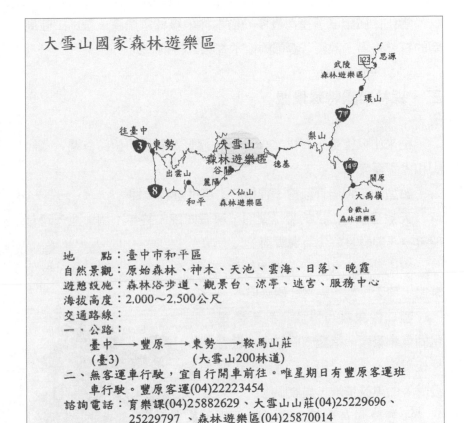

圖5-6　大雪山國家森林遊樂區的交通位置圖及簡介

資料來源：林務局提供。

二、自然生態

　　植物群落有暖溫帶的杉木、柳杉、肖楠和中海拔的紅檜、扁柏、冷杉、香柏。變色的臺灣紅榨槭、牡丹、一葉蘭、玉山箭竹和玉山杜鵑等植物生態。由於地理環境和氣候季節得天獨厚，成為野生鳥類樂園，常見的有藍腹鷴、帝雉、紋翼畫眉、冠羽畫眉等數十種，林中偶爾可見條紋松鼠活躍其間，幽然自得。

雪山山脈蘊藏著臺灣最多的檜木林，森林遊樂區、鞍馬山莊周圍的森林浴場，散發著濃郁的檜木香味，特別宜人。

三、森林樂園特殊景觀

稍來山瞭望臺，海拔2,307公尺，視野遼闊，可俯望谷關、八仙山和大甲溪流域。

船型山苗圃培育紅檜、香杉苗木可供遊客參觀。

天池是小雪山上的碧綠湖泊，清澈如鏡，終年不涸，池旁建有瑞雪亭，視野良好，可觀雲海。

雪山神木高50公尺，樹圍約13公尺，年齡約一千四百歲，枝葉繁盛，倚天拔地，氣勢壯觀雄偉。

啞口觀景臺可以欣賞到千變萬化的氣象景觀，遠觀四周群山，近看林相雲海，晨觀日出，昏看彩霞，浪漫醉人的美麗景緻，盡收眼底。

遊憩設施有全國最高、最大的小雪山森林迷宮。

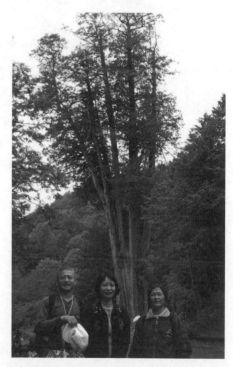

大雪山森林遊樂區天池　　　　　　　　雪山神木

 ## 第九節 武陵國家森林遊樂區

一、環境巡禮

　　武陵森林遊樂區位於臺中市和平區，大甲溪的上游，中橫公路梨山風景區北方30公里處，由梨山往宜蘭的中橫宜蘭支線武陵站轉入，直到盡頭，全區屬雪山山脈系統，氣候宜人，景緻幽美。本區隸屬林務局，與退輔會經管的武陵農場合稱武陵風景區。本區最大的特色是擁有頂頂大名的國寶魚「櫻花鉤吻鮭」；牠們聚集於七家灣溪，是臺灣生態紅牌明星，也是吸引眾多遊客前來觀賞的重要原因。（圖5-7）

　　武陵四秀係指品田山、池有山、桃山和喀拉業山，山形峻秀，攀登這座群峰，必經此區內的桃山瀑布，往返約四日行程。

二、自然生態

　　森林植物有紅榨槭、青楓、楓香、胡桃木，以及桃、梨、蘋果、水蜜桃等果樹，田園景色令人心胸闊達。櫻花鉤吻鮭是此區聲名遠播的國寶魚，有活化石之稱，農委會於民國73年公告為臺灣珍貴稀有動物，並在七家灣溪展開復育工作，然而因農地開墾利用以及長期近親交配的結果，復育成效並不如預期，尚待努力。

三、森林樂園特殊景觀

　　武陵便道為一之字型，長約5公里，可連接桃山瀑布。桃山瀑布又名煙聲瀑布，標高2,300公尺，瀑高50公尺，山水美景，光彩奪目，沁涼透心，綺麗動人。

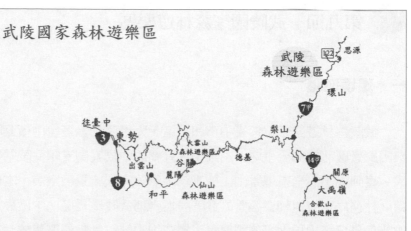

地　　點：臺中市和平區
自然景觀：原始森林、櫻花、櫻花鉤吻鮭、瀑布、溪流
遊憩設施：森林浴步道、登山步道、吊橋、山莊、交誼廳
海拔高度：1,700～3,800公尺
交通路線：無客運車行駛，宜自行開車前往
　　　　　臺中→豐原→東勢——→梨山——→環山——→遊樂區
　　　　　(臺3)　　(臺8)　　(臺7甲)　(縣道122線)
諮詢電話：育樂課(04)25882629、武陵山莊(04)25229696、25229797
　　　　　森林遊樂區(04)25901020

圖5-7　武陵國家森林遊樂區的交通位置圖及簡介
資料來源：林務局提供。

　　　武陵農場種植李、梨、蘋果、水蜜桃等水果和甘藍、萵苣等高
冷蔬菜，附帶保育與經濟價值兼具。
　　　雪霸國家公園設立有遊客中心，完整介紹區內的生態和景點。
有讓遊客登山、健行、賞景、採蔬果的活動，可謂四季皆宜的天賜
風景區。

第十節　合歡山國家森林遊樂區

一、環境巡禮

　　合歡山位於南投縣與花蓮縣的交界處，以海拔3,417公尺的主峰為中心，串連山脈組成的七座合歡群峰，且位於中央山脈主脊，東北季風及太平洋氣流交會處，所以冬季寒流來襲會聚集豐富的水氣，因而造就了合歡山上雪花紛飛，形成一大片銀白色世界。又因合歡山向風北面的山坡平緩，山谷呈袋狀，層層積雪向上堆高，也讓本地成為臺灣唯一的滑雪場，有「雪鄉」的美名。本區也是臺灣最高海拔的森林遊樂區。（圖5-8）

　　合歡群峰有五座百岳，分別是合歡主峰3,417公尺，合歡東峯3,421公尺，合歡北峰3,422公尺，合歡西峰3,145公尺和石門山3,237公尺，其中石門山是最輕鬆容易攀爬的一座百岳，上山二十五分鐘就可抵達三角點。

二、自然生態

　　因為位處高海拔地區，自然景觀特殊，常見的針葉林如冷杉、鐵杉、玉山圓柏等，高山箭竹綿延數十公里形成大片草原。野生花卉花形嬌小，有粉紅色系的森氏、玉山、紅毛等高山杜鵑，白色系的玉山薔薇、臺灣百合等風情萬種，美不勝收。本遊樂區位於高山地區，天生耐寒的寒原鳥類如岩鷚、鷦鷯、灰頭花翼畫眉等在此飛躍；春夏季則有金翼畫眉等山鳥登山而來，是著名的高山賞鳥地點。

地　　點：南投縣仁愛鄉與花蓮縣秀林鄉交界處
自然景觀：山脈、雪景、高山植物
遊憩設施：滑雪場、山莊
海拔高度：2,700公尺以上
交通路線：
一、公路：
　　1.臺中→豐原→東勢——→梨山——→大禹嶺→遊樂區
　　　（臺3）　　（臺8）　　（臺14甲）
　　2.臺中——→霧社——→翠峰——→遊樂區
　　　（臺3及臺14）　　（臺14甲）
二、搭客運車：臺灣汽車客運由臺中干城站搭往花蓮方面在大
　　　禹嶺下車步行9公里前往。干城站(04)22125093
　諮詢電話：育樂課(04)25882629、合歡山莊(04)25229696、
　　　　　　25229797 、 森林遊樂區(049)2802732

圖5-8　合歡山國家森林遊樂區的交通位置圖及簡介

資料來源：林務局提供。

三、森林樂園特殊景觀

　　武嶺海拔3,275公尺，位於合歡山主峰和東峰之間的鞍部，是臺
灣公路的最高點，視野遼闊，寒流來襲時，瑞雪紛飛堆積盈尺，好
不壯觀，因此又名「銀鞍」。克難關原名鬼門關，位處中央山脈主
脊，東西兩側氣流交會的風口，風勢強勁，人車到此要格外小心。

松雪樓、合歡山莊和寒訓中心都是這裡的高山建物，採斜屋頂設計來和冬雪呼應。

　　在季節特色來說，冬天瑞雪飄，春天植物花卉展笑顏，夏季賞鳥，滿山遍野的翠綠可說四季皆宜。

合歡山主峰　　　　　　　　　　合歡山5月盛開的高山杜鵑

 # 第十一節　奧萬大國家森林遊樂區

一、環境巡禮

　　奧萬大森林遊樂區位於南投縣仁愛鄉，霧社萬大水庫的東南方，四面環山，峻嶺溪流交錯的河谷地形。「賞楓」和「靜悄悄」是奧萬大的代名詞，林務局在民國83年成立奧萬大森林遊樂區，面積2,787公頃，位處臺灣島的心臟地帶，除了賞楓之外，還有森林、溪谷、瀑布、巨石、鳥類、臺灣獼猴等豐沛的自然資源，當晚秋變寒，綠葉轉紅，落英繽紛，正是暢遊奧萬大最好的時機。（圖5-9）

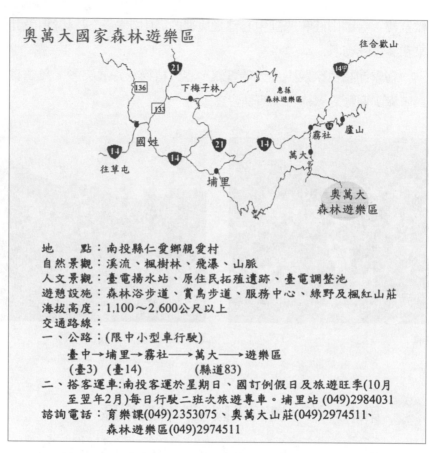

圖5-9　奧萬大國家森林遊樂區之交通位置圖及簡介

資料來源：林務局提供。

二、自然生態

　　區內多為原生針闊葉混交林，林相完整而優美，楓樹、櫸木、黃連木、香楠與大頭茶等滿山遍野，並有人工栽植的杉木林和松樹林，加上氣候溫潤宜人，是不可多得的森林浴場所。常見的動物有巢鼠、臺灣獼猴、蜥蜴、臺灣藍腹鷴、藍鵲，還有純樸可愛的竹雞，是旅遊和研究自然生態的重要據點。

三、森林樂園特殊景觀

　　奧萬大楓紅聞名全臺灣，每當深秋，火紅的楓葉覆蓋整個山林，鮮艷亮麗，充滿了詩情畫意，令人心醉。位於森林公園南側的萬大溪畔，有一處奧萬大碳酸溫泉，水質清澈，可浴可飲，別具療效，有待進一步鑽探、規劃、開發建設，期待森林浴加溫泉浴，將提供國人森林遊樂無上的體驗。區內有一飛瀑，景觀壯麗，並含豐富陰離子空氣維他命。

四、季節特色

　　春之旅—葉俏花嬌，山櫻、埔里杜鵑欣欣向榮。
　　夏之旅—沁涼一夏，瀑布豐水期洶湧澎湃。
　　秋之旅—溫情世界，溫情隨著翠綠轉橙紅而溫暖。
　　冬之旅—心醉楓紅，飄落的楓葉鋪滿大地而心醉。

 # 第十二節　阿里山國家森林遊樂區

一、環境巡禮

　　阿里山森林遊樂區位於嘉義縣阿里山鄉，屬玉山山脈西側阿里山山脈中，由十八座大山組成，隔陳有蘭溪與玉山主峰相望，總面積1,400公頃。是日據時代臺灣三大林場之一，也是臺灣光復後，開發經營得最早的森林遊樂區。近來政府大力全面推展觀光事業，觀光局已在此地擴大範圍，成立阿里山國家風景區。區內群峰環繞、山巒疊翠、巨木參天、自然資源豐富和鄒族原住民的人文資源，足以讓遊客來一趟知性與感性的森林之旅。（圖5-10）

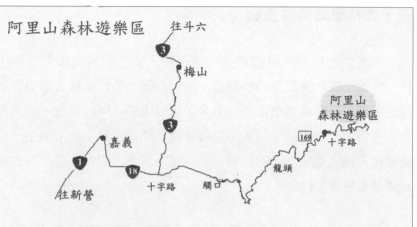

地　　點：嘉義縣阿里山鄉
自然景觀：櫻花、姐妹潭、雲海、日出、晚霞、眠月石猴、森林
人文景觀：高山博物館、植物園、蒸氣火車、沼平公園
遊憩設施：森林浴步道、涼亭、休憩桌椅、步道、觀日樓
海拔高度：2,216公尺
交通路線：
一、公路：
　　1.嘉義──→觸口──→遊樂區(臺18)
　　2.水里──→東埔──→遊樂區(臺16)
二、森林鐵路：嘉義至阿里山。北門車站(05)2768094
三、搭客運車：可搭乘嘉義公車(05)2243140、員林客運(049)770041、
　　　臺汽客運:臺北(02)23123413、臺中(04)22203837、高雄(07)2212616
諮詢電話：育樂課(05)2781800、阿里山賓館(05)2679811、
　　　森林遊樂區(05) 2679917

圖5-10　阿里山森林遊樂區的交通位置圖及簡介

資料來源：林務局提供。

二、自然生態

　　阿里山的森林資源包含熱、暖、溫帶林，其中紅檜、臺灣扁柏、臺灣杉、鐵杉及華山松有「阿里山五木」之美名。每年春天一到，山櫻花、吉野櫻開滿枝椏，滿山遍野、姿態優美，吸引成千上萬遊客的「櫻花季」之旅。在阿里山眠月線5號到10號隧道之間的

岩壁上，有個「臺灣一葉蘭自然保留區」，屬於多年性草本植物，因花下僅長一片葉而得名，每年4、5月開，非常珍貴。森林動物則有各種畫眉和山雀，在空中飛揚跳躍。

三、森林樂園特殊景觀

日出、雲海、晚霞、高山鐵路和森林合稱為阿里山五奇，不但是臺灣最具代表性的風景，其聲名更遠播海內外。阿里山神木年齡達三千多年，民國45年因雷擊而成枯木，數十年來逐漸傾斜，林務局為尊重生命、順應自然及維護遊客安全，乃於87年將神木放倒，另覓地點保存展示，作為環境教育之用。祝山有「觀日樓」是欣賞日出的好景點。春天百花怒放，夏日清爽怡人，秋來雲海澎湃，冬醉於楓紅葉落的詩情畫意中。

本區也是開放大陸遊客來臺觀光主要的景點。

 # 第十三節　墾丁國家森林遊樂區

一、環境巡禮

墾丁森林遊樂區位於恆春，一直是南臺灣著名的觀光勝地，蘊藏著豐富的熱帶植物園。面積149公頃，原屬林業試驗所研究用地，後撥借林務局，開放經營森林遊樂區。四季如春的氣候不僅讓這裡孕育了珍貴的珊瑚礁奇景，也提供給動植物絕佳的衍生環境，充分表現出墾丁婀娜多姿、活力洋溢的熱帶風情。本區另一項特色，就是擁有許多磊落嶙峋、秀麗奇特的珊瑚礁和石筍寶穴的鐘乳石，散布於園區內，加以扶疏的花木點綴其間、茂密的熱帶雨林，美不勝收。（圖5-11）

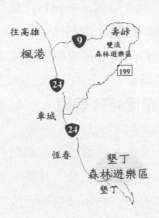

墾丁森林遊樂區

地　　　點：屏東縣恆春鎮墾丁里公園路
自然景觀：珊瑚礁、鐘乳石山洞、臺灣獼猴、候鳥
人文景觀：觀海樓、牌樓、遊客中心陳列室、簡報室
遊憩設施：森林浴步道、解說步道、觀海樓眺望臺、花榭
海拔高度：200～400公尺
交通路線：
一、公路：
　　　高雄──→楓港──→恆春──→墾丁──→遊樂區　　　（臺24）
二、鐵路：高雄搭火車抵枋寮，轉公路局班車前往
三、搭臺灣汽車客運。高雄站(07)2214440、屏東站(08)7237011
諮詢電話：育樂課(08)7338837、墾丁賓館(08)8861370、
　　　　　森林遊樂區(08)8861211

圖5-11　墾丁森林遊樂區的交位置圖及簡介

資料來源：林務局提供。

二、自然生態

　　恆春半島氣候熱帶多雨，早期為林業試驗用地，曾引進多種外來的珍貴樹種栽植，例如菲律賓貝殼杉、印度紫檀、南洋杉等，也使得本遊樂區為全臺唯一的熱帶植物園，除供學術研究試驗之外，也富觀賞價值。另外，在墾丁海岸林邊，有「墾丁之花」封號的棋盤腳，是臺灣瀕臨絕種的植物之一，彌足珍貴。

　　茂密的樹林，提供各類野生動物良好的棲息場所，鳥類、蝴蝶、爬蟲類和昆蟲資源豐富，除此之外，墾丁半島在南臺灣地理位置特殊，也是過境候鳥重要的中途休息站，大家熟知的如每年秋天來訪的紅尾伯勞、灰面鷲、赤腹鷹等，是賞鳥朋友的快樂天堂。

三、森林樂園特殊景觀

　　滿山遍野的熱帶雨林和珊瑚礁地形地質，比如茄苳巨木、花樹、石筍寶穴、銀葉板根、仙洞、觀海樓、一線天、棲猿崖、迷宮林、垂榕谷、望海臺、第　峽等風景奇觀，都可以在納涼的森林浴步道，邊走邊看解說中走一圈，享盡豐富的生態之旅。

第十四節　雙流國家森林遊樂區

一、環境巡禮

　　雙流森林遊樂區位於屏東縣獅子鄉往臺東的南迴公路邊，地處中央山脈南端的恆春丘陵間，屬熱帶季風雨林的區域，本區為民國54年聯合國世糧方案實施林相變更工作地區之一，栽植樹種有光臘樹、楓香、桃花心木和相思樹，林相優美、蒼翠碧綠、秀麗的景緻相當迷人。除了豐富的森林浴場外，還有不少刺激好玩的遊憩據點，溯溪而上有洶湧奔騰的雙流瀑布、饒富文化氣息的石板屋遺跡，以及林間教室和原野體能設備等，可以提供遊客從事多樣化的休閒活動。（圖5-12）

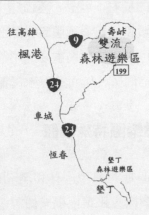

地　　　點：屏東縣獅子鄉草埔村雙流
自然景觀：瀑布、溪流、山谷、人工林
人文景觀：地標石、排灣族遺址、遊客中心
遊憩設施：森林浴場、攔砂壩、休憩桌椅、步道
海拔高度：175～660公尺
交通路線：
一、公路：
　　1.高雄→楓港→遊樂區　　　2.臺東→大武→壽峠→遊樂區
　　　（臺1）　（臺9）　　　　　　　（臺9）
　　3.恆春→車城→楓港→遊樂區　4.恆春→車城→壽峠→遊樂區
　　　（臺24）　　　（臺9）　　　　　（縣道199線轉臺9）
二、搭臺灣汽車客運。高雄站(07)2214440，臺東站(089)322027
　　恆春站(08)8892085
諮詢電話：育樂課(08)7338837、森林遊樂區(08)8701394

圖5-12　雙流國家森林遊樂區之交通位置圖及簡介

資料來源：林務局提供。

二、自然生態

　　因辦理大面積的林相變更造林，因此大部分的原始林都已改成
人工造林地，如光臘樹、相思木等，只留有溪谷邊的季風原生林，
如白榕、重陽木和灌叢，及地被植物如蕨類、苔蘚植物等，構成豐
富的林業景觀。森林動物有臺灣獼猴、百步蛇、青竹絲、五色鳥、

臺灣畫眉、烏頭翁、樺斑蝶、紅紋鳳蝶等，生態豐沛。

三、森林樂園特殊景觀

雙流瀑布位在楓港溪上游兩大源流的交匯點，故當地就以「雙流」直接命名，從入口處往雙流瀑布前進，沿途可以溯溪、戲水、魚吻、賞蝶，還能欣賞人工造林和局部天然雨林景觀；雙流瀑布形如扇面，瀑水從山岩峭壁瀉下，和周遭的蒼綠樹林相陪襯，氣勢壯觀。沿著登山步道前進到山頂，大約兩小時可以抵達全區最高峰的帽子山區，這是最佳的眺望景點，可以環視群山、遠眺太平洋和臺灣海峽。石板屋遺跡是排灣族原住民居住的遺址，僅餘一些石板供人仰思。綜觀雙流是登山健行、親水、森林浴等遊憩活動的好場所。

第十五節　藤枝國家森林遊樂區

一、環境巡禮

藤枝森林遊樂區位於高雄市桃源區寶山村，海拔1,560公尺，地處深山幽谷，周遭都是國有林班原始林區和山地保留區，也擁有臺灣面積最大的臺灣杉人造林，林相優美整齊，氣候涼爽，素有「南臺灣小溪頭」之稱。這裡終年無強風、溫差小，區內保有許多原始天然的植被，種類繁複，生態也保存得相當完整，顯得處處林蔭深深，自然樸實。（圖5-13）

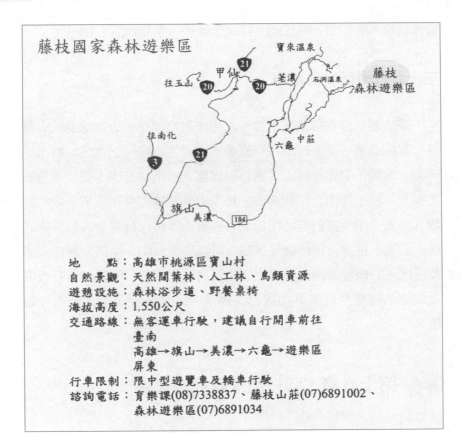

圖5-13　藤枝國家森林遊樂區之交通位置圖及簡介

資料來源：林務局提供。

二、自然生態

　　本區屬亞熱帶溫帶林，主要的天然林有楠木、櫧木、烏心石、臺灣欅、楓香、山黃麻等。林務局在此設立苗圃栽培針葉林，如雲杉、柳杉、臺灣杉、香杉、紅檜、肖楠、二葉松等，種類繁多。常見的森林動物有松鼠、飛鼠、猴、山羌、果子狸、竹雞、五色鳥、臺灣藍鵲、冠羽畫眉、白身畫眉等，可說非常豐富。

三、森林樂園特殊景觀

由藤枝山莊出發，沿著步道上山約一小時，就可以到達位於山頂的瞭望台了，這裡的視野遼闊，附近群山美景盡收眼底。

在南臺灣低緯度，人車可到的中低海拔地方，都是屬亞熱帶的闊葉林，這是南部人對森林的印象，高雄市難得到海拔1,560公尺的藤枝，就可以看到綿延數百頃的柳杉針葉林，形成山巒樹海，整齊排列。遊園步道蜿蜒於林木之中，自然原始，有時還可以欣賞到美麗如畫的流雲，享受遺世獨立的滋味。所以有「南臺灣小溪頭」之稱。

 ## 第十六節　池南國家森林遊樂區

一、環境巡禮

池南國家森林遊樂區位於花蓮縣壽豐鄉池南村，面積約144公頃，區分為池南區和木瓜山事業區第98林班兩區。和其他森林遊樂區不同的是，這裡融合了一種既古老又清新的特別氣息。古老的是因為這裡早期曾是東部有名的木材生產轉運站，區內保存有不少過去伐木生產的遺跡；清新的則是因為它擁有廣大的森林浴場，以天然林和人工林交織成為一體，景觀別緻豐富。（圖5-14）

池南區早期是東部著名的木材生產轉運站，為了讓遊客能夠瞭解林業工作和相關問題，區內設有「林業陳列館」、「林業紀念碑」，展示許多過去因伐木生產而功成身退的大型機組，如蒸汽機關車、蒸汽集材機等，讓民眾可以對林業過往的歷史有更深一層的認識。

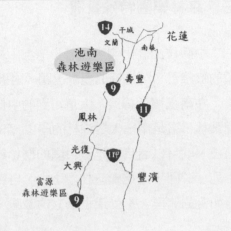

池南國家森林遊樂區

地　　　點：鯉魚潭西南側
自然景觀：賞五色鳥、河烏、翠鳥、環頸雉、蝴蝶
遊憩設施：林業陳列館、蹦蹦車、運材索道機具、景觀步道、鯉
　　　　　魚山步道
海拔高度：100～700公尺
交通路線：花蓮—木瓜溪橋—鯉魚潭—池南森林遊樂區
　　　　　搭花蓮往壽豐方面班車至池南站下車步行1公里
諮詢電話：池南森林遊樂區(03)8641594、花蓮林管處(03)8325141

圖5-14　池南國家森林遊樂區的交通位置圖及簡介

資料來源：林務局提供。

　　木瓜山事業區第98林班位於鯉魚潭東側的鯉魚山，闢設森林
浴步道穿過天然林和人造林可上海拔601公尺的山頂，四周視野遼
闊，可俯視木瓜溪與花蓮溪交匯注入太平洋及其所形成的沖積平
原，也可以向南眺望海岸山脈與花東縱谷的景緻，景色怡人。

二、森林樂園特殊景觀

　　林業陳列館介紹臺灣目前經營森林的現況及未來的目標；林業紀念碑建於園區後方，用以追悼歷年因公殉職的員工所設立；蹦蹦車鐵道原為林中運材的小火車，園內特別免費提供遊客搭乘，親身體驗乘坐蹦蹦車的滋味。

三、季節特色

　　東部是好山好水的地方，一年四季皆適合遊客參訪，登山健行、森林浴，賞鳥的樂趣，有別於臺灣西部的風光。

 ## 第十七節　富源國家森林遊樂區

一、環境巡禮

　　富源森林遊樂區位於花蓮縣瑞穗鄉富源村的富源溪谷裡，海拔約200至600公尺，面積約190公頃，是臺灣最大的樟樹林森林遊樂區。本園區一向以蝴蝶谷聞名全臺，每年春夏之際，三十餘種蝴蝶來自中央山脈，到這裡形成繽紛翩然的蝴蝶谷景氣，吸引不少遊客前來參觀，加上園區內林相優美的樟樹林、蜿蜒曲折的富源溪谷，以及險峻陡峭的斷崖奇觀，都是別具風味的自然美景。（圖5-15）

二、自然生態

　　蝴蝶的種類有鳳蝶科、粉蝶科、斑蝶科、蛇目蝶科、蛺蝶科、小灰蝶科、弄蝶科等，種類非常豐富，每年3至8月是最佳的賞蝶季

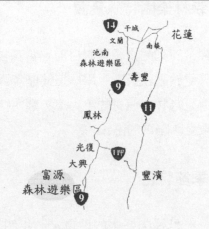

富源國家森林遊樂區

地　　點：花蓮縣瑞穗鄉
自然景觀：瀑布、植物、鳥類、蝴蝶、螢火蟲、移動之溪底溫泉
遊憩設施：健康步道、自導式步道、涼亭、吊橋、小泰山遊憩區
海拔高度：225～750公尺
交通路線：
一、公路：
　　1.花蓮(臺9)→壽豐→鳳林→光復→遊樂區
　　2.臺東(臺9)→關山→玉里→瑞穗→遊樂區
二、搭花蓮往瑞穗、玉里方面班車，至富源村下車，步行3公里
　　可達。花蓮客運(038) 38146
三、搭鐵路前往：富源車站下車，步行3公里可達
諮詢電話：育樂課(03)8354463、蝴蝶谷富源山莊(03)8812377、森
　　　　　林遊樂區(03) 8812377

圖5-15　富源國家森林遊樂區的交通位置圖及簡介

資料來源：林務局提供。

節，溪谷中五彩繽紛的蝶兒漫天飛舞，宛如穿上彩衣的小精靈一般
美麗。常見的鳥類則有朱鸝、臺灣藍鵲、樹鵲、五色鳥、河烏等。
在臺灣已不常見的螢火蟲，卻是富源活潑可愛的小住戶，尤其在春
季的活動期間和繁殖期，處處可見牠們的身影，讓遊客靜靜欣賞牠
們的夜間飛行。

三、森林樂園特殊景觀

富源森林浴區是由一大片樟樹林所組成，而樟樹最大的特色是能釋放出芬多精、樟腦油精等對人體的健康有益之芳香精氣。本區樟樹林相歷經四十幾年的演替，顯得特別原始、自然。

富源溪源自中央山脈丹大山東麓，流經本園區南側而過，呈現峽谷地形，到處都有險峻的斷崖和奇石，富源瀑布的凌空飛瀉，氣勢也因此特別壯觀。每年3至8月是最熱鬧的季節，區內豐富的鳥況和忙碌的蝴蝶，正呈現出盎然的生機，也是吸引游客的時候。（本森林遊樂區已OT給民間公司經營管理）

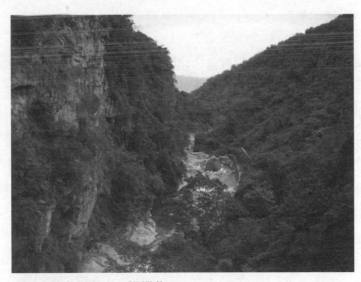

富源森林遊樂區──蝴蝶谷

 第十八節　知本國家森林遊樂區

一、環境巡禮

提到臺東知本，大家一定會想到的就是「溫泉」。而溫泉區盡頭正是另一個觀光景點——知本森林遊樂區。距臺東市西南20公里，規劃面積110公頃，目前已開發範圍約20公頃，海拔約100至650公尺，氣候溫暖潮濕，因此孕育了許多豐富的動植物資源，是天然的植物教室。（圖5-16）

二、自然生態

本區的林相景觀相當豐富，諸如樟樹林、闊葉樹林、松樹林、桂竹林、臺灣白蠟樹林、大葉桃花心木林和茄苳古樹等，森林步道兩旁也設置了解說牌，達到教育的目的；近期也在步道旁特別栽種了東部特有原生種蝴蝶蘭，非常美麗。由於腹地廣大、資源豐富，此區的鳥類有五色鳥、朱鸝、紅嘴黑鵯、臺灣藍鵲、河烏、小彎嘴畫眉等。豐富的蝶類也是這裡的特色，舉凡大鳳蝶、白紋鳳蝶等，都是這裡的常客。

三、森林樂園特殊景觀

全身漆紅的觀林吊橋，長約80公尺，橫跨知本溪兩端，遠眺若懸空的長虹。若您站在吊橋上俯身下望，可以發現知本溪床上，有些溫泉露頭和知本峽谷，而知本森林遊樂區山巒疊翠的風景，您會讚歎大自然的巧奪天工。

圖5-16　知本國家森林遊樂區之交通位置圖及簡介

資料來源：林務局提供。

　　好漢坡頂上的兩株「百年大白榕」最吸引人，擁有千根氣生根，也因此又被叫做「千根榕」。好漢坡全長僅320公尺，落差卻高達150公尺之高，由七百九十二個臺階組成，除了考驗體力之外，也享受汗流夾背的滋味。

　　當遊客沉迷於知本溫泉的遊樂中，別忘了先安排來一趟知本森林之旅，那麼泡溫泉就更快樂了！

第十九節　觀霧國家森林遊樂區

　　觀霧森林遊樂區位於新竹縣五峰鄉和苗栗縣泰安鄉境內，是雪霸國家公園西北園區最重要的遊憩據點，也是觀賞世界奇峰——大霸尖山的必經之地，區內海拔約2,000餘公尺，山巒疊翠、林木茂密，終年雲霧繚繞，正是觀雲賞霧的好地方，遂而得名。區內瀑布、雲海、日出、巨大檜木成群，景觀特殊，近觀雪霸聖稜線連峰，春夏花季百花齊放，秋冬時節楓紅層層，高山雪景聞名遐邇。是林務局近年才成立的第十七處森林遊樂區，區內大鹿林道本線景點有八仙瀑布、大坪苗圃、柳杉樹海、觀霧山莊、觀霧瀑布、森林步道。大鹿林道西線側有榛山森林浴步道。樂山林道通往海拔2,618公尺的樂山，側有檜山巨木群森林浴步道，通往五棵紅檜巨木群，夏秋之際，還可在林下看到小巧玲瓏的棣慕華鳳仙花和黃花鳳仙花，這都是臺灣稀有的保護植物，值得細細品味。大鹿林道東線有臺灣檫樹自然保護區，和以其維生的寬尾鳳蝶，至為珍貴，直走20公里就是大霸尖山的登山口。（圖5-17）

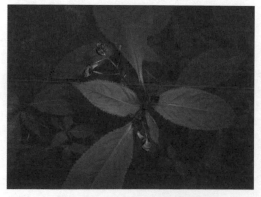

全世界只有觀霧僅有的棣慕華鳳仙花

觀霧神木

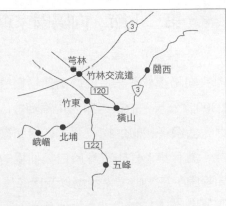

觀霧國家森林遊樂區

*生態旅遊：賞鳥／冠羽畫眉、紅頭山雀、帝雉、藍腹鷳；賞花／
山櫻花、杜鵑、鳳仙花、百合、笑靨花；賞楓／臺灣
紅榨楓、青楓；賞蛾；觀星；賞景／雲海、巨木群；
觀瀑；雪霸峰壯麗山景

*旅遊建議：第一日　新竹→大鹿步道→八仙瀑布→觀霧國家森林
遊樂區→觀霧山莊→天塹瀑布步道（柳杉
林、闊葉林、天塹瀑布）→樂山林道（運材
台車、檜山神木）→夜宿觀霧山莊

*旅遊建議：第二日　觀霧山莊→榛山步道（牡丹花園、榛山瀑
布、縱覽群山、日出、雲海）→蜜月小鎮→
清泉溫泉→清泉→五指山→北埔→新竹→賦
歸

*交通路線一：開車　國道3號竹林交流道→122縣道（南清公路）
→竹東→五峰→桃山→清泉風景特定區→大
鹿林道→觀霧

*交通路線二：搭客運　客運只到清泉，距觀霧尚有30公里，建議
開車前往為宜

*住　　　宿：觀霧山莊(03)5218853

*洽詢電話：觀霧國家森林遊樂區(037)272913/272917、新竹林區管
理處(03)5224163分機234

圖5-17　觀霧國家森林遊樂區的交通位置圖及簡介

資料來源：林務局提供。

230

第二十節　向陽國家森林遊樂區

向陽森林遊樂區位於南部橫貫公路，臺東縣海端鄉境內，海拔2,300餘公尺，是讓人深入中高海拔山區，接觸另類自然的最佳遊憩處，活潑多樣的生物資源，紅檜和臺灣二葉松為主所構成的天然植群。還有讓人有如置身於白雲仙境的雲霧飄渺景觀。本區也是攀登向陽山、三叉山、嘉明湖以及南二段等百岳的登山口。（圖5-18）

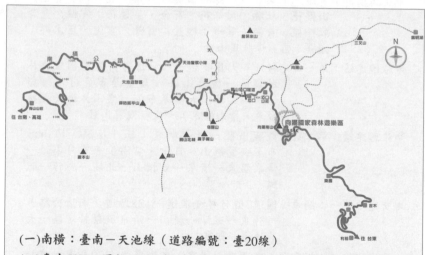

(一)南橫：臺南－天池線（道路編號：臺20線）
(一)臺南59K→甲仙35K→桃源16K→梅山口25K→天池11K→埡口9K→向陽國家森林遊樂區
(二)南橫：臺東－天池線（道路編號：臺20線）
(二)臺東48K→關山38K→利稻22K→向陽國家森林遊樂區
(三)高雄－梅山口線
(二)高雄→旗山33K→甲仙22K→寶來15K→桃源16K→梅山口25K→天池11K→埡口9K→向陽國家森林遊樂區

圖5-18　向陽國家森林遊樂區的交通位置圖及簡介

資料來源：林務局提供。

　　區內有向陽步道約700公尺、松陽步道約1,800公尺、向松步道約800公尺、松景步道約1,700公尺、松濤步道約1,600公尺、檜木林棧道約700公尺，走完一圈森林浴有通體舒暢的喜悅。

第二十一節　溪頭國家森林遊樂區

一、環境巡禮

　　溪頭森林遊樂區位於南投縣鹿谷鄉鳳凰山麓，北勢溪的源頭，故名溪頭，海拔約1,180公尺，三面環山，一面溪谷，雨量充沛，全年涼爽濕潤，為國內著名的避暑勝地。（圖5-19）

　　溪頭隸屬於臺大實驗林場，由臺大農學院經營管理，提供給校內師生研究之用，同時也對外開放給遊客觀光旅遊。占地約2,500公頃，幅員遼闊，為一大型的人造林地，區內古木參天，林道四通八達，放眼望去，全都綠意，內部規劃完善，住宿環境優美，不愧是渡假、蜜月、賞鳥、森林浴的絕佳地點。

二、自然生態

(一)森林植物

　　本園區栽植種類以孟宗竹、杉木、檜木為最大宗；遊客中心後方的花園，可以欣賞鳳仙、雛菊等嬌艷的花朵。森林文化展示館種植了二十多種苔蘚盆栽；竹類共植有五十多種，如四方竹、金絲竹、苦竹、黑竹等。最珍貴的是有「活化石」之稱的銀杏，又名公孫樹、白果，為兩億年前的史前植物，溪頭是臺灣僅有的銀杏群落，銀杏扇形的葉面，線條十分優美，尤其每到秋天，葉色由綠轉

232

圖5-19　溪頭國家森林遊樂區的交通位置圖及簡介

資料來源：林務局提供。

黃，一片金黃，滿是詩情。

(二)森林動物

　　林相幽美孕育了野鳥的天堂，區內有樹鵲、藪鳥、竹雞、棕面鶯、山紅頭、繡眼畫眉，種類繁多。

三、森林樂園特殊景觀

大學池是溪頭的代表景觀，以孟宗竹架設的拱型造橋，橫跨碧綠池水，鴨群在水中優游，池畔環繞著古樹，滿山遍野的森林，雲霧飄渺，有如仙境。

第二十二節　惠蓀林場國家森林遊樂區

一、環境巡禮

惠蓀林場本名「能高林場」，隸屬於國立中興大學農學院的林場之一，民國56年為紀念當時的校長湯惠蓀先生到該場視察時殉職，遂改名為「惠蓀林場」，是二十二個森林遊樂區之一。林場位於臺灣島地理中心，南投縣埔里鎮的東北方，屬仁愛鄉境內的北港溪上游，總面積達7,478公頃。（圖5-20）

二、自然生態

場內有溪流、峽谷、高山，植物幾為原始森林覆蓋，栽種咖啡和引進許多外來的高經濟價值樹種。蝶飛鳳舞，鳥叫蟲鳴。

三、森林樂園特殊景觀與設施

峽谷、激流、瀑布，登上松風山、青蛙石、惠蓀嶺、湯公亭、湯公碑，是享受健行、賞鳥、森林浴和認識植物等多重樂趣的場所。此外，園區一年四季提供給中興大學農學院的師生做教育研究實驗之用，也開放給一般遊客旅遊。

圖5-20　惠蓀林場森林遊樂區的交通任置圖及簡介

資料來源：林務局提供。

 第二十三節　棲蘭國家森林遊樂區

一、環境巡禮

　　棲蘭森林遊樂區位於中橫公路宜蘭支線上，面對著蘭陽、多望、田古爾三溪的匯流處，宜蘭縣大同鄉境內和明池森林遊樂區附近，這兩個森林遊樂區都隸屬於行政院國軍退除役官兵輔導委員會

榮民森林保育事業管理處所經營管理。（圖5-21）

　　棲蘭座落在小山坡上，全區面積約1,700公頃，海拔約400至700公尺，三面環山、一面臨溪，展望極佳。走進花木扶疏的園地，蜿蜒林道，綠意綿綿；櫻杏步道和梅桃步道連通住宿區，還有一條以黑、白卵石舖設的健康步道。苗圃隨地形地勢，呈傾斜的階梯狀分布，整齊翠綠的柳杉苗，間雜於一片繁花中，繽紛亮麗。

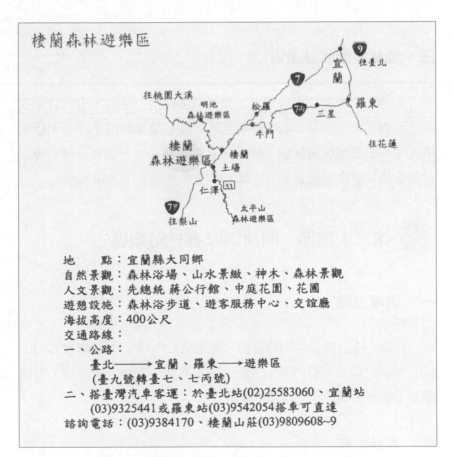

圖5-21　棲蘭森林遊樂區的交通位置圖及簡介

資料來源：林務局提供。

二、森林生態

　　棲蘭早年為育苗場，稱為「棲蘭苗圃」，當時園內遍植各種樹苗，如紅檜、扁柏、柳杉等。冬春之交，杜鵑花、櫻花、杏花、梅花、桃花爭相吐蕊迎人，把棲蘭妝點得多彩繽紛。棲蘭山區種植了食用的猴頭菇，是中國八大山珍之一，滋味鮮美，營養豐富，遊客來此必不會錯過品嚐和選購。森林動物則以赤腹松鼠和低海拔的鳥類為主，鳥叫蟲鳴很吸引人。

三、森林樂園特殊景觀

　　苗圃和花圃間雜，森林步道繞行一圈約需一小時，沿途林木茂密，雲霧繚繞，別有氣氛。設有套房、團體房和林間小屋，和原木搭建的木工教室可供住宿，依山興建，煞是美景，還有一棟「蔣公行館」維持原貌，周圍花木扶疏，供遊客參訪，佇足仰思。

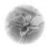 第二十四節　明池國家森林遊樂區

一、環境巡禮

　　住於北橫公路最高點的明池，海拔約1,150公尺，係處於雪山山脈的一高山湖泊，四周群山環繞，林木蔥鬱，氣候低溫多濕，雲霧縹緲，恍若桃源仙境。（圖5-22）

二、森林生態

　　區內多為人工柳杉及原始檜木林，清綠幽美，在冬春時節，山

圖5-22　明池森林遊樂區的交通位置圖及簡介

資料來源：林務局提供。

櫻花盛開滿園區，格外鮮麗。森林動物則有青背山雀、紅頭山雀、冠羽畫眉、樺斑蝶、無尾鳳蝶，園區終年少見天日，飽受霧露滋潤，孕育豐富的生態資源。

三、森林樂園特殊景觀

　　區內建築邀請日本專家設計，採庭園山水手法，園區充滿唐代和日本風格，小橋流水、亭榭樓池隨處可見。

　　慈園早年原是蔣經國總統的明池別館，改成庭園後的主要據點是慈孝亭、水琴窟等。靜石園也盈溢著東洋風味，白牆黑瓦、池畔奇石，景觀之美落落大方。蕨園是柳杉密植的陰濕之地，舊稱「國父百年誕辰紀念林園」。

　　園區內有兩條木棧道，順著棧道可到明池畔賞景，池旁有一座童話園，是借七矮人與白雪公主的故事所建構的森林迷宮，很適合各年齡層的遊客同歡。

明池森林遊樂區

 ## 第二十五節　棲蘭神木園區

　　棲蘭神木園區，住於北橫公路、棲蘭和明池中間轉入100線林道約12公里處，也隸屬於退輔會森林保育處，雖然名稱為神木園區，卻由退輔會將之和棲蘭、明池兩森林遊樂區一併經營管理。位處臺灣地區蘊藏著最多檜木林的雪山山脈當中，海拔約1,600公尺，氣候屬低溫潮濕，經常雲霧縹緲，所以孕育著茂密的檜木林，林木蒼鬱，巨木成群。在園區內向東南方隔著蘭陽溪，與中央山脈北端的太平山遙遙相對。

　　該區原名為「中國歷代神木園區」，因曾有人抗爭建議，乃改名為「棲蘭神木園區」，林區生態維護得相當完整。園區內廣達20公頃，幾乎全為扁柏和紅檜，統稱為檜木，千年以上的神木處處可見，不勝枚舉。園區最大的特色乃依樹齡以萌芽時期的中國古代聖賢命名，目前有五十一株已命名的神木最具代表性。

　　一入神木區，步道旁的柳宗元神木，樹高21公尺、胸圍5公尺；輩份最高的是樹齡二千五百五十三年的孔子神木，樹高31公尺、胸圍7公尺；長得最壯碩的是司馬遷神木，已有二千一百四十三年歷史，樹高40公尺、胸圍達13公尺，要八、九才能合抱；其中最有趣的要以班超神木和包拯神木了，樹幹下段形狀分別酷似女性和男性性器官，更巧的是這兩株比鄰而立，引人遐思，有趣極了，所有的遊客到此，必然趣談歡呼，拍照留念。

　　歷史在這裡變得很有趣，來到棲蘭神木園區，認識天地間的將相偉人，一柱擎天的神木巨幹，扶疏成群，濃蔭蔽地，大家以遨遊歷史、走向自然的心情來遊賞這日月精華化育下的樹瑞，也薰陶於古聖先賢的教化之中，真是一趟豐盛的生態之旅。遊客應先和棲蘭或明池事先預訂。

240

棲蘭神木園區的班超神木

棲蘭神木園區的包拯神木

註：農委會林務局正規劃中的「卓溪國家森林遊樂區」，位於花蓮玉里西
　　側的卓溪鄉境內，距玉里鎮7公里，距花蓮市及臺東市各約100公里，
　　在省道臺18線上，緊鄰玉山國家公園東側，沿著秀姑巒溪的支流拉庫
　　拉庫溪而上，斷崖、河階、環流丘、瀑布、地形地勢，景觀非常秀
　　麗，面積873公頃，海拔在250公尺至1,300公尺之間，林相以原始闊葉
　　林和針闊葉混合人造林為主，目前林務局正規劃、研究、協調、解決
　　問題階段，將來可能會成立的國家森林遊樂區。

Chapter 6

退輔會經管的休閒農場

中央政府自民國38年播遷來臺,數十萬國軍官兵撤退來到臺灣,政府為安置這些退除役官兵,實施了很多政策,其中開墾農林、從事林業和農業蔬果的開發生產就是重要的政策之一。五、六十年來,由於時代環境的變遷,國人對於生態資源保護和觀光休閒日漸重視。原來國軍退除役官兵輔導委員會所經營的棲蘭和明池兩林場,轉型為森林遊樂區,從事生態保護和提供觀光休閒遊憩之用。這兩個森林遊樂區已於第五章中詳述。而另外經營管理的武陵、福壽山、清境、嘉義、東河、高雄等六個農場,除一面從事農業蔬果生產外,也積極發展觀光休閒事業,歡迎國人前來觀光休閒旅遊。由於自然環境優美,加上榮民的辛勤開發建設成果,這六個休閒農場已成為臺灣地區非常理想的觀光休閒景點,因此另闢專章介紹。

第一節　武陵農場

武陵農場位於大甲溪、德基水庫上游的七家灣溪畔,是著名的國寶魚「櫻花鉤吻鮭」的棲息地。占地約770公頃,海拔約1,740至2,100公尺範圍,為退輔會所屬的高山農場。記得作者於民國64年,在豐原服預官役時,參加救國團的活動首次來到這裡,並登上桃山攬勝,可知本農場開發得很早。

農場北邊聳立著有武陵四秀之稱的品田山,池有山、桃山、喀拉業山,西側是雪山、志佳陽大山,東有羅葉尾山。在群山環繞的屏障之下,農場夏季涼爽,冬不酷寒,除適合各種溫帶水果、高冷蔬菜和茶葉的種植外,更發展為一四季宜人的渡假勝地。

在榮民來此開墾之前,就有七戶泰雅族人散居在溪畔,這就是七家灣溪名稱的由來。根據這裡考古遺址的推斷,先民早在四千年

前就已在此居住生息，這也是臺灣最高海拔的人類遺址。

　　這裡的農產以中津白桃、富士蘋果和仙桃牌高麗菜最有名，與白烏鴉及櫻花鉤吻鮭並稱為武陵五寶。近年來為了配合國家造林政策，同時讓櫻花鉤吻鮭保有純淨的生活空間，武陵農場已逐步減少農業種植面積，朝森林觀光遊憩轉型。

　　由中橫宜蘭支線，距梨山東北方19公里，轉入武陵路經百福、千祥、萬壽橋即抵農場本部，國民賓館也位在此區。在場方精心栽植下，從春季的山櫻、杜鵑、桃花、蘋果，夏季的泡桐、秋天的大波斯菊，一直到冬天的梅花，一年四季花開不輟，搭配著林木的綠意以及七家灣溪藍寶石般的澗水，色調豐富；秋季時更有從綠黃變紅紫的各式楓、槭、銀杏，把農場點綴得光彩繽紛。

　　雪霸國家公園於民國81年成立後，為維護山林景觀和進行國寶魚的復育工作，特在農場行政中心對面設立武陵遊客中心，提供各項服務。沿著七家灣溪畔進入農墾區，盡頭處便是武陵山莊，也是森林浴步道的起點，步道全長4.5公里，首先經過橫跨桃山西溪上的武陵吊橋，這裡是觀賞櫻花鉤吻鮭生態的窗口，時段則以上午九點和下午四點最理想。

　　步道沿途多二葉松、紅檜、紅榨槭等針、闊葉林，春夏之時綠意深幽，秋冬之時更是色層繽紛。棲息在這裡的鳥類也十分多樣。隨著之字步道攀升，展望也一路升級，不僅農場全景盡收眼底，四周群山也一覽無遺，步道的終點正是桃山瀑布，瀑長50公尺，娟秀柔長，由於常深鎖雲霧中，只聞瀑聲，因此又名「煙聲瀑布」。由此可循線攀登武陵四秀、聖稜線，這已屬進入國家公園管制範圍的專業登山路線，須經申請方可進入。

　　綜觀武陵農場，四周林木蒼鬱、山嵐水色、佳景天成，一年四季景色迥異，果香、菜香、花香、茶香加上清新的空氣，猶如桃源勝地。武陵的美是花的饗宴，隨著月份的更迭，展露不同的風采；

夏、秋之際是農場採收期，水蜜桃、梨、蘋果相繼成熟，滿園結實累累、果香四溢。在這個季節來到武陵，絕對會滿載而歸。初楓、晚雪、臘月梅；武陵農場的冬，蒼茫靜謐，依然豐姿綽約，正是適宜登山、休閒、採果、品茗，享受森林浴和探索大自然奧妙的最佳場所。提供完善的膳宿服務，歡迎遊客的光臨。

第二節　福壽山農場

　　福壽山農場位於梨山南側約5公里，海拔約1,800至2,600公尺的山坡地上，農場面積為670公頃。成立於民國46年，為退輔會三大高山農場中最早開墾的一處。由梨山循福壽路上行，一路上遠山起伏，柳杉夾道，四周景緻劃一的果園、茶園和菜園，到農場本部的遊客中心，過去蔣經國總統的渡假別墅「松廬」，便在遊客中心對面，庭前蒔花植木，兩排枝幹纖纖的槭樹，深秋時樹葉由綠轉橙紅，格外亮麗迎人。

　　農場占地廣大，行車兜風雖可遍覽農場風光，但若要細細體會農場四時風韻，則以走森林步道為佳，步道全長6,000公尺，由遊客中心出發，可分抵飛雪亭、鴛鴦湖、福壽山莊、松嶺、製茶廠、觀光果園，到終點華崗天池及達觀亭。環繞在松濤中的天池，水面雖不大，終年潔淨不涸。若把天池比為蓮座，則四周群山便是一枚枚蓮瓣，為一鍾靈毓秀的好風水，池畔的達觀亭，是供蔣中正總統賞景、沉思所築，樓高兩層，由原木搭建，古樸典雅。展望四周遠山視野奇佳。

　　來到福壽山農場，春季賞花、夏季避暑、秋季採果、冬季賞雪，白晝望山嵐，入夜觀星宿，是多麼引人入勝令人流連之地。每年前半年，梅花、櫻花、桃花、梨花、蘋果花以及各式草木花卉，

繁花錦簇，色彩繽紛，景色怡人，能居此處者必能延年益壽。到了後半年，最高海拔和高品質的福壽長青茶正豐收，滿山茶香；各種水果也相繼成熟，最聞名的水蜜桃、水梨、奇異果、胡桃、梅子、加州李、高冷蔬菜，最特殊珍貴的是此地僅有的蜜蘋果，汁多肉脆，彷彿沾了蜜一般，入口香甜無比。這裡也提供完善的膳宿服務，歡迎遊客的光臨。

第三節　清境農場

　　清境農場位於中橫公路霧社支線兩側，海拔1,700至2,100公尺之間的高坡地上，面積約400公頃，在榮民胼手胝足的開墾下，原本翁翠的原始森林，被清靜的農牧景觀所取代，呈現出高山農場雍容的氣象。比起同屬退輔會的武陵、福壽山兩大農場，清境農場的農產更為多元，不但有高冷蔬菜、溫帶水果和茶葉，更發展出畜牧養殖及高冷花卉的栽培，為此地締造出百花繽紛、牛羊成群的高山牧野景象。

　　由霧社沿14甲省道（霧社支線）上行，經五里坡後，來到幼獅服務站、幼獅山莊和國民賓館，還有很多民間經營的住宿農莊，其中以退輔會的國民賓館最為完善。賓館後方為一畝茶園高地，由此展望，霧社座落在西南方的鞍部，順著西側眉溪溪谷望出，便是埔里盆地。而向東遠眺便是中央山脈的主脊，奇萊山連峰蜿蜒如龍的磅礡身影。而「青青草原」正是清境農場的正字標記。

　　草原邊，一道迤邐的木棧道引導遊客深入旖旎的牧野風光，彷彿行走在萬里長城之上，牛羊成群，加上藍天綠地的遼闊，為臺灣難得一見的北國風光。

　　溫帶水果是清境最主要的農產，加州李、水蜜桃、水梨、蘋

果、奇異果都香甜可口,蔬菜有甘藍、豌豆苗、水芹菜等爽脆清甜是共同的特色。

　　遊賞清境農場四季皆宜,春初滿山櫻、桃李花爭妍,夏天避暑,秋天採果,冬季牧草枯黃、景色蕭然,寒流過後遠山積雪,遊客人潮更多。921地震之後,中橫上谷關到德基路段不通,中南部遊客要上中橫、合歡山、梨山、花蓮都必須走14甲省道,經此清境農場,人車熙來攘往、絡繹不絕,更增添了繁榮的旅遊盛況。

 ## 第四節　嘉義農場

　　曾文水庫壩口在臺南縣楠西鄉,集水區多跨嘉義縣的大埔鄉,是臺灣地區最大的水庫,境內除了壯觀的水利工程景觀外,水庫周圍峰巒疊翠、碧波浩瀚、風景秀麗,是南臺灣熱門的觀光旅遊勝地。

　　嘉義農場位於曾文水庫集水區東岸3號省道旁,緊臨曾文水庫,依山傍水,以北歐紅色的斜屋頂建築及各式的水果著稱。日據時代,農場舊址原為臺南州產馬牧場,光復後,民國41年才由一群勞苦功高的退除役官兵闢建為農場,後來又於77年轉型為觀光休閒農場。農場以水果栽培和生產為主要經營項目,包括芒果、百香果、龍眼、澳洲胡桃、波羅蜜、木瓜和稀有的錫蘭橄欖,其中以荔枝產量最高,是水果王國。

　　農場幽靜恬適,綠草如茵,還有瀕湖的千人露營區,山明水秀,設施完善,已是國內著名的大型露營場所。農場內另建有現代化的農莊,歐式建築的場本部、國民賓館;其中有一棟蔣中正來此巡視時所下榻過的行館,內部陳設仍維持昔日舊貌,可開放遊客住宿和參觀。

農場擁有豐富的休閒設施，融合自然的景色，如花卉培育中心、滑草場、射箭場、親子草原、蜜蜂生態區、青少年活動場和環湖步道、森林浴區、釣魚區、遊艇碼頭等多項設備，提供遊客多元化的遊憩空間，同時也推出各式套裝遊程。

嘉義農場，毗鄰曾文水庫，依山傍水，風景秀麗，兼具湖光山色之美，空氣清新，寧靜安適，夜間萬籟俱寂，晨間百鳥齊鳴，遠離塵囂，堪稱世外桃源，人事行政局已規劃為公務人員南區休閒渡假中心，確實是個人人嚮往的休閒渡假勝地。

農場於民國93年以ROT方式委由劍湖山世界經營，改名為嘉義農場生態渡假王國，並充實設備，發展重點分為自然生態、露營、住宿、親水、美食、表演等六大主題。

第五節　東河休閒農場

東河休閒農場位於臺東縣東河鄉，海岸山脈上，在富里往東河間的23號省道富東公路旁的山坡上，展望極佳，可以眺望馬武窟溪上游的泰源河谷盆地。農場闢建甚早，營運面積達600公頃，除農業生產區外，還規劃有遊憩活動區、中藥園區、果園區、蘭園、天然林森林浴場、蠶桑園區和住宿設施，結合觀光和農產資源，是多元化的休閒農場。

農場位處海拔約200至800公尺，場本部後方種有數十公頃的樟樹林，樹齡皆在四十年以上，林相優美，蒼勁蓊鬱，具有熱帶雨林的原始風味。沿著林間步道，一路可以欣賞覽石抱樹、一線天、水濂洞、林間小瀑布等奇景，流經農場的馬武窟溪上游，溪谷奇石林立、溪水清澈見底，是抓蝦、戲水的好地方；而溪谷東岸平臺則十分寬廣，四周熱帶雨林茂密，是適宜休憩和野餐的好地點。

　　除此之外，農場還規劃一系列的戶外休閒活動，如溯溪、攀岩、賞鳥、採果，或參觀蠶桑飼育生產過程、中藥材認知等知性活動。

　　東河休閒農場是目前富東公路上，泰源河谷盆地內僅有的定點休憩站，因此在規劃花東地區旅遊，可安排在此處作為住宿據點，享受一夜海岸山脈上縱谷裡的幽靜。

 ## 第六節　高雄休閒農場

　　高雄休閒農場位在高雄市美濃區吉洋里外六寮的高屏溪堤岸附近，是退輔會所經營的六處農場中，於民國88年開放的農場，也是唯一的平原休閒農場，開放面積約10公頃，種植的水果主要有椰子、波蘿蜜、火龍果、愛玉等熱帶性水果。

　　高雄休閒農場開放不久，知名度遠不及前面所述的武陵、福壽山、清境、嘉義、東河等五處人盡皆知，但畢竟這裡有退輔會所經營的二處森林遊樂區，一處神木園區和六處休閒農場完整體系的一環。

　　農場內建築典雅、紅瓦白牆、綠草如茵、花木扶疏、椰風搖曳、環境優美，民國88年以來，對外開放給遊客住宿、餐飲、露營、烤肉、焢土窯及農業導覽遊憩等多項服務。教您認識花草樹木、體驗自然、欣賞彩蝶飛舞、介紹愛玉子的成長製作及品嚐，並體會農家的純樸，享受親子同樂及回味無窮的田野風光。

　　來一趟退輔會所經營位於高雄都會區平原上的高雄休閒農場，正如其所宣傳的採擷生態之美、鄉野之樂，充滿知性與感性的田園樂趣，盡在其中，享用不盡。

　　高雄休閒農場於民國94年以ROT方式委由民間經營並充實住宿、露營、賞鳥、賞蝶生態、親水、農產、漆彈射擊等設施。

Chapter **7**

國有林生態之美

　　我們只有一個臺灣，也只有一個地球，地球不只是我們的家，也是一個活生生的生態體系，我們只是它的一部分。

 ## 第一節　臺灣生態之美概述

　　臺灣地處亞熱帶，氣候溫暖雨量充沛，適宜林木生長，全島山巒綿亙，溪谷縱橫，垂直高差3,000多公尺，其中58%的土地面積為森林所覆蓋；生態環境極其多樣化，也因此孕育了豐富的動植物資源，其種類之多及珍貴稀有程度舉世聞名。在臺灣地區已記錄之維管束植物達四千餘種，其中約25%為特有種。包含哺乳類、鳥類、爬蟲類、兩棲類、淡水魚類、昆蟲類等已命名之野生動物計有一萬八千多種，其中特有種占20%以上。如此豐富的生態資源及高比例的特有種，不論在學術研究或資源保育上，均深具重要性，值得國人珍惜。

　　本世紀以來，國際間由於經濟成長和人口膨脹，各國競相開發自然資源，致使全球生態資源不斷耗損，人類生活環境品質因而日益惡化；如何挽救銳減中的自然資源和有效維護自然生態平衡，已成為當今全世界人類共同關注的焦點。自然資源與人類的生存息息相關，我們身為地球村的一份子，自當善盡維護人類生存環境與資源永續利用的責任。

　　在臺灣，我們亦已深切的體認到這一點，為了防範野生動植物資源的日益匱乏，針對珍貴稀有的動植物及景觀資源進行復育與維護，政府單位有劃設國家公園、國有林自然保護區、自然保留區、野生動物保護區之舉，以分別從事各項自然保育工作。

　　目前國家公園有九處，係內政部依國家公園法所劃定公告，總面積約328,873公頃，已於第二章詳述；國有林自然保護區目前有

二十三處,自然保留區目前有十九處,野生動物保護區目前有十七處;林業試驗所經管的研究中心6處,現在將此四種地區之劃設地點、範圍及該地之動植物及自然資源特色,這些區域,大多要事先經過申請核准,才能進入,分別分節介紹如下:

第二節　國有林自然保護區

日據時代以前原始森林遭大量砍伐,數十年來,人口劇增,都市區域擴張,土地超限使用及各種產業開發等因素,致使自然環境遭到破壞;為保存自然資源及生態環境,原臺灣省林務局(精省之後,已歸中央農業委員會管轄)於民國54年開始從事自然保育工作,如保存原始林從事稀有植物及野生動物的調查研究,劃設自然保護區。

林務局自然保育工作範疇為:(1)調查研究、建立生態系及物種的基本資料,俾便經營管理;(2)設置自然保護區,加強管理巡視,對於珍貴稀有種則加強監測;(3)在自然保護區外圍或鄰近地方社區,辦理環境教育活動,建立保育共識。

四、五十年來,經過擴大,增加到民國82年的三十五處自然保護區,再經調整細分到別區,至目前共有二十三處國有林自然保護區,僅將各區特色擇要介紹如下(林務局依據森林法及臺灣森林經營管理方案經常檢討變更):

(一)礁溪臺灣油杉自然保護區

位於宜蘭縣礁溪,臺灣油杉屬松科植物,常綠喬木、葉線形,中肋兩面凸起,表面深綠色,裡面淡綠色,雌雄同株,散生於林地間,呈枯立木狀態。

(二)達觀山自然保護區

位於桃園縣復興鄉的上巴陵一帶，由北橫進入上巴陵沿產業道路與林道約7公里可達，面積約75公頃，本保護區緊臨文資法公告的插天山自然保留區，為該保留區的緩衝區。達觀山原名為拉拉山，紅檜巨木早已馳名全國，目前列冊管理共二十四株，除9號為扁柏外，其餘都是紅檜，以五號巨木二千八百年年齡最高，18號巨木胸徑18.8公尺最為粗壯，屈指一數，作者來這裡觀賞巨木已達十趟之多，二十幾年來，帶家人、朋友，來了還想再來。此區為少有不需辦理入山證的保護區，每年6、7月盛產甜美的水蜜桃。

(三)觀霧臺灣檫樹自然保護區

位於新竹縣五峰鄉，清泉溫泉上方的大麓林道上，有林務局的觀霧保護區工作站，林木茂密，雲霧繚繞，一片檫樹林。

(四)雪霸自然保護區

本區位於觀霧上大麓林道，範圍橫跨新竹、苗栗、臺中三縣，雪山與大霸尖山之主陵以西之大面積林地，海拔1,100至3,886公尺，是海拔最高的自然保護區。本區已劃入雪霸國家公園範圍內。

(五)觀音海岸自然保護區

位於蘇花公路南澳與和平之間，行政區域屬宜蘭縣南澳鄉，面積約531公頃。生態地質上，屬東台片岩山地之東北端，岩性均勻且東北單一方向節理發達，造成平直之海岸，但因海崖時受海浪侵蝕，形成許多海蝕地形，如海蝕洞、海蝕凹壁、落石堆等特殊景觀。全年降雨量多達3,800公釐。植物生態豐富。

(六)雪山坑溪自然保護區

位於臺中市和平區,由東勢進入東崎道路轉大雪山540林道進去之雪山坑溪範圍內。

(七)瑞岩溪自然保護區

位於南投縣仁愛鄉瑞岩溪南半部,翠峰以北、合歡山武嶺以西,面積約1,450公頃,高海拔,野生動植物生態豐富。

(八)二水臺灣獼猴自然保護區

位於彰化縣二水鎮,為八卦山臺地中下段之區外保安林,面積約94公頃,附近大部分區域已為人開發利用,猴群約四群,數十隻。整體而言,低海拔的地區生物相破壞嚴重,作為生態環境的對照區。

(九)阿里山針闊葉樹林自然保護區

位於阿里山森林遊樂區附近,為阿里山國家風景區範圍所含括在內。

(十)玉里野生動物自然保護區

位於花蓮縣卓溪鄉,從萬榮鄉紅葉村進入瑞穗林道約32公里可達,面積約11公頃,棲息很多哺乳類的野生動物,如獼猴、麝香貓、山羌、白鼻心等。

(十一)鹿林山針闊葉樹林自然保護區

位於南投縣信義鄉和嘉義縣阿里山鄉交界,也就是新中橫21號公路,塔塔加遊客中心南側,也是在玉山主峰西側8公里附近,海拔2,800公尺左右。

(十二)關山臺灣胡桃自然保護區

位於臺東縣境，新武呂溪上游河谷地，海端鄉境內，海拔1,300至1,600公尺，面積約30公頃，為保護稀有的臺灣胡桃木，每月定期派員巡護。

(十三)臺東海岸山脈闊葉樹林自然保護區

位於臺東縣成功鎮和花蓮縣富里鄉，富家溪和重安溪之間，海拔200至1,600公尺，面積約1,779公頃，保護低海拔闊葉樹林、牛樟樹和朱鸝、臺灣長鬃山羊等珍貴動植物為主的自然保護區。

(十四)關山臺灣海棗自然保護區

位於臺東縣海端鄉，南橫公路新武橋附近，有大面積的臺灣海棗珍貴樹種，屬單子葉棕櫚科植物，葉為羽狀複葉，經過調查，區內保存有二千二百五十株，提供學術研究及讓後人瞭解其生育環境。

(十五)海岸山脈臺灣蘇鐵自然保護區

位於海岸山脈上，臺灣蘇鐵在植物分類學上屬於裸子植物，常綠棕櫚科小喬木，高1至5公尺，雌雄異株，種子扁球形，可提供小型哺乳類一部分的食物來源，樹型優美，蘇鐵一般稱為鐵樹，也是一般人喜歡的庭園植物。

(十六)甲仙四德化石自然保護區

位於高雄市甲仙區境內，楠梓仙溪西側，海拔約200至350公尺，面積約11公頃，目前出土的有七大類，分屬蛤類、螺類、掘足類、魚類、珊瑚、藤壺、樹葉及生物覓食痕跡等。追求生物進化的過程是人類一直探索的謎題，從岩石中尋求蛛絲馬跡，去瞭解生命

的歷史與太古環境的種種，提供學術研究教學之用。

(十七)十八羅漢山自然保護區

位於高雄市六龜區，為尖凸的特殊地形地質，有臺灣的小桂林之稱。

(十八)臺東臺灣獼猴自然保護區

位於臺東山區，保護臺灣獼猴。

(十九)雙鬼湖自然保護區

位於高雄市茂林區，屏東縣霧台和臺東延平三鄉之交界處，屬中央山脈南段山區，海拔約600至2,700公尺，面積43,200公頃，相當廣大，在深山交通不便的地區，包括花奴奴溪、隘寮北溪與鹿野溪三個完整的集水區系統流域，並囊括有萬山神池、藍湖、他瑪羅琳池（大鬼湖）、小鬼湖等高山湖泊。

(二十)北大武山針闊葉樹林自然保護區

位於屏東縣泰武鄉山區，海拔1,200至3,090公尺，面積約1,200公頃，中央山脈南段主脊西側，地勢陡峭。植物以鐵杉、刺柏、紅檜、白花八角、森氏杜鵑、臺灣紅榨槭、紅楠等。野生動物有長鬃山羊、山羌、臺灣野豬、白鼻心、黃喉貂、臺灣獼猴等。

(二十一)浸水營闊葉樹林保護區

位於屏東縣春日鄉山區，中央山脈南段大漢山林區，海拔500至1,688公尺，面積約432公頃。雨量豐沛，原始闊葉林植被茂密。

(二十二)大武臺灣油杉自然保護區

位於臺東大武鄉，以保護臺灣油杉為主。

(二十三)茶茶牙頓山自然保護區

位於屏東縣獅子鄉境內、中央山脈南端的茶茶牙頓山,海拔550至1,326公尺,雨量豐沛,森林多為原始天然闊葉林,針葉林只有臺灣穗花杉一種,孕育了很多的野生動物。

 ## 第三節　自然保留區

在一個世紀以前,「自然保留區」這個名詞還不為人所知悉,但五十年來,世界各國已有生態保育的觀念和作為,陸續劃設自然保護區,以保護各物種的生態系及其棲息環境。臺灣地區農業委員會依文化資產保存法,自民國75年起劃設公告至96年計有下列十九處自然保留區:

(一)淡水河紅樹林自然保留區

位於新北市竹圍附近淡水河沿岸風景保安林區,主要保護紅樹林水筆仔,面積約11公頃。

(二)關渡自然保留區

位於臺北市關渡堤防外沼澤區,面積約55公頃,主要保護水鳥,如秋冬來自大陸北方、西伯利亞、日本及韓國來此過冬的鷸科、鶺科、雁鴨科等鳥類。

(三)坪林臺灣油杉自然保留區

位於新北市坪林山區,面積約32公頃,海拔300至600公尺,主要保護臺灣油杉,屬松科植物,常綠喬木,葉線形或線狀披針形。

(四)哈盆自然保留區

位於新北市和宜蘭縣交界處，為雪山山脈主支稜環抱而成的盆地，海拔約500公尺；主要保護對象為天然闊葉林、山鳥、淡水魚，目前由林業試驗所福山研究中心管理。

(五)插天山自然保留區

位於新北市烏來區和三峽區與桃園縣復興鄉交界處，雪山山脈北稜，面積7,759公頃，本區有四個出口，分別為烏來的福山村、復興的小烏來、三峽的滿月圓及上巴陵的達觀山自然保護區。現在的滿月圓森林遊樂區和達觀山自然保護區都是從本區劃分出來，可稱為本保留區的緩衝區。保護森林有針闊葉混合林，以及拉拉山孕育大面積的原始檜木群。

(六)鴛鴦湖自然保留區

位於新竹縣尖石鄉與宜蘭縣大同鄉交界，交通道路由北橫經棲蘭神木園區再走林道進入。面積約374公頃，湖中面積3.6公頃，海拔1,670公尺，主要保護湖泊、沼澤、紅檜、東亞黑三稜等稀有植物。

(七)南澳闊葉樹林自然保留區

位於宜蘭縣南澳鄉山區神秘湖中心，海拔1,000至1,500公尺，主要保護湖泊、暖溫帶闊葉林及稀有動植物、苔蘚、蕨類及蘭科植物。

(八)苗栗三義火炎山自然保留區

位於大安溪北岸、中山高速公路西側，在泰安休息站的觀景臺上可以清楚看到它的全貌。地景由很多尖銳山峰、深蝕溝谷組合而

成，谷中堆滿了暴雨沖刷崩落下來的卵石經常性的崩落，形成聯合沖積扇的景觀，這裡也是臺灣南北氣候的變化點。

(九)澎湖玄武岩自然保留區

位於澎湖縣東海的小白沙嶼、雞善嶼、錠鉤嶼等三島嶼，由澎湖縣政府於民國81年公告，保護特殊的節理柱狀和節理板狀玄武岩，非經申請許可，不可登岸。

(十)臺灣一葉蘭自然保留區

位於阿里山鄉中正村，大塔山西北方，阿里山森林鐵路眠月支線的5至10號隧道間的岩壁上，有大面積的一葉蘭天然族群，海拔2,075至2,650公尺，面積約51公頃。植物除臺灣一葉蘭，尚有阿里山千層塔，臺灣檫樹、華參、阿里山十大功勞、威氏粗榧等，應加強保護，本區已建立監測制度設置樣區，每月定期由保育人員組隊前往記錄一葉蘭的性狀及繁殖情形，藉長期監測保障一葉蘭生存。

(十一)出雲山自然保留區

位於高雄市茂林區和桃源區山區，荖濃溪上游支流濁口溪上游的萬山溪與馬里山溪之間，面積6,248公頃。沿溪兩岸斷崖峭壁極多，地勢險峻，保護板岩、石英岩、礫岩等地質；也保護針、闊葉天然林和野生動物鳥類、百步蛇等。

(十二)臺東紅葉村臺東蘇鐵自然保留區

位於臺東縣延平鄉，面積290公頃，岩層以板岩及千枚岩為主，極利蘇鐵的生長，是臺灣蘇鐵成長最茂密的地方。臺東蘇鐵為乾生演替的先鋒植物，也是冰河子遺植物。由於樹形優美，成為庭園栽培的寵物。

(十三)烏山頂泥火山自然保留區

位於高雄市燕巢區，附近廣布深厚的泥岩層，該泥火山群位於岩層的背斜附近，且有斷層帶通過，背斜是一種岩層向上隆起彎曲的地質構造，容易儲藏地底下的天然氣，斷層帶則造成泥岩層裂隙發達，於是油氣挾帶地下水順著裂隙往上衝，並與泥岩層混合成為泥漿，泥漿與氣體逐漸聚合後的壓力必須累積到足夠力量後，才能衝出地表，噴發成火山錐的外形，造成間歇性的噴泥現象，並挾帶隆隆的聲響及地面的震動，充分讓人體會出「活生生的地球」。

(十四)大武山自然保留區

位於臺灣本島脊樑山脈南南段的高峰，向東及向西皆有陡峻斷崖急降，生態完整，農委會於民國77年公布為以野生動物為對象的保留區，是大面積野生動物的樂土，除野生動物外還保護其棲息地、原始林、高山湖泊。

(十五)大武臺灣穗花杉自然保留區

位於臺東縣達仁鄉境內，海拔900至1,500公尺，面積86公頃，保護臺灣穗花杉，為裸子植物，常綠小喬木，高可達10公尺，是鳥類及松鼠類囓食的植物，其他野生動植物繁多。

(十六)挖子尾自然保留區

位於淡水河出海口左岸，面積約30公頃，為一泥質灘地，保護紅樹林水筆仔純林及其伴生之動物。

(十七)烏石鼻海岸自然保留區

位於宜蘭縣東澳口和南澳溪口之間，是一座向東突出於太平洋的狹長海岬，因受東北季風吹拂，全年潮濕多雨，林相屬於典型的

亞熱帶常綠闊葉天然林,茂密完整,海岬邊坡陡峭,崖腳及淺石灘上堆積有許多崩落的大石塊,反映著正不斷進行中的劇烈波蝕作用及邊坡崩坍作用。

(十八)墾丁高位珊瑚礁自然保留區

位於墾丁熱帶植物第三區,面積137公頃,主要保護高位珊瑚礁及其特殊生態系,代表著陸地邊緣有豐富的海岸生物景觀及地形景觀。

(十九)九九峰自然保留區

位於南投縣草屯鎮14號公路北側,主要保護民國88年921地震崩塌斷崖特殊地形景觀。

 ## 第四節　野生動物保護區

野生動物保護區,係省(市)、縣(市)政府依據野生動物保育法所劃定公告,至民國96年臺灣地區計有十七處,茲舉其中十處進行敘述如下:

(一)澎湖縣貓嶼海鳥保護區

位於澎湖縣望安鄉境內,大、小貓嶼,保護其生態環境及海鳥景觀資源,澎湖縣政府於民國80年依野生動物保育法所公告,這是臺灣地區第一個野生動物保護區。

(二)高雄市三民區楠梓仙溪野生動物保護區

位於三民區全區段及楠梓仙溪溪流,保護溪流魚類及其棲息環境,主要淡水魚類有高身鯝魚、臺灣馬口魚等。

(三)宜蘭縣無尾港水鳥保護區

位於宜蘭蘇澳鎮功勞埔港口海岸保安林地，為一沼澤地，有豐富的水生動植物資源，提供鳥類食物來源，每年冬天有數千隻雁鴨來此過冬。

(四)臺北市野雁保護區

位於淡水河流域，臺北市中興橋至永福橋間及光復橋上游600公尺高灘地，主要保護水鳥及稀有動植物，每年冬天有很多野雁候鳥來此過境或渡冬。

(五)臺南市四草野生動物保護區

位於臺南市安南區四草，主要保護雁鴨等候鳥。

(六)澎湖縣望安島綠蠵龜產卵棲地保護區

位於望安島，臺灣地區的海龜有五種，分別是綠蠵龜、赤蠵龜、玳瑁、欖蠵龜、革龜，其中以綠蠵龜最常見，由於人為干擾，數量漸少，特予保護。

(七)大肚溪口野生動物保護區

大肚溪又名烏溪，為臺灣第三大河流，發源自中央山脈合歡山西麓，最後於臺中市龍井區與彰化縣伸港鄉之間流入臺灣海峽。主要保護河口、海岸生態系及其棲息之鳥類和野生動物。

(八)棉花嶼、花瓶嶼野生動物保護區

位於基隆市北方約65公里處海域，火山島嶼，地形陡峭，保護其棲息鳥類生態和火山地質景觀。

(九)蘭陽溪口水鳥保護區

位於蘭陽溪下游出海口，保護河口、海岸生態系及其棲息之鳥類、野生動物。

(十)櫻花鉤吻鮭野生動物保護區

位於臺中市大甲溪上游，武陵、七家灣溪，為國寶魚櫻花鉤吻鮭的棲息地，是瀕臨絕種保育類的野生動物。

以下七個野生動物保護區在此不予贅述，有興趣者可前往探索：

1.臺東縣海端鄉新武呂溪魚類保護區。
2.馬祖列島燕鷗野生動物保護區。
3.玉里野生動物保護區。
4.新竹濱海野生動物保護區。
5.臺南縣曾文溪口北岸黑面琵鷺野生動物保護區。
6.宜蘭縣雙連埤野生動物保護區。
7.臺中市高美野生動物保護區。

 ## 第五節　林業試驗所試驗林區

臺灣位居亞熱帶，氣候溫暖雨量充沛，全島山巒綿亙，溪谷縱橫，垂直高差3,900公尺，其中58%的面積為森林所覆蓋，有了這些廣大面積的森林，孕育了很多的野生動植物的棲息和繁衍。這樣有土地、地形、地勢、地質、氣候、雨量、動物、植物、人類、陽光、空氣、水等，就構成大自然生態的完整體系，彼此各取所需，

相互依存，或互相攻擊毀滅，優勝劣敗，造就今天的臺灣面貌，也是整個地球的結果。

臺灣的森林，除了前述農委會林務局所經管的十八處森林遊樂區、國有林自然保護區和自然保留區之外，有關於本章國有林生態之美，另介紹農委會林業試驗所所轄屬的六處研究中心。

林業試驗所和林務局是平行的單位，原隸屬於臺灣省政府農林廳，自從精省以後，就收歸行政院農業委員會管轄。創設於民國前17年，原為日據時代臺灣總督府之苗圃，設址於臺北植物園內；民國前一年改制為「林業試驗場」，從事臺灣有關林業經營及森林資源之調查研究；民國34年，臺灣光復，臺灣省行政長官公署正式接管，改稱為「臺灣省林業試驗所」，民國38年改隸於臺灣省政府農林廳，直到精省後改隸農委會。

依據林業試驗所的資料，其所轄屬十個組和六處研究中心負責各項試驗研究工作及經管試驗林區。

一、十個組

十個組分別為森林生物組、森林保護組、育林組、林業經濟組、森林經營組、集水區經營組、森林利用組、森林化學組、木材纖維組和林業推廣組。各職所司，分別從事相關領域研究試驗工作。

二、六處研究中心

六處研究中心分別為蓮華池研究中心、中埔研究中心、六龜研究中心、恆春研究中心、太麻里研究中心和福山研究中心。各研究中心下設工作站，分別研究試驗和經營管理其所轄林區，這些試驗

林區都是非常好的自然生態教室，經過申請核准，或辦妥入山證，民眾可以前往參觀研習，請讀者不要把這些試驗林區和林務局所經管的森林遊樂區搞混了。茲將各試驗林區分述如下：

(一)蓮華池研究中心

位於南投縣魚池鄉，下設畢祿溪和松鶴二個工作站，研究重點為：

1.臺灣中部森林生態及自然資源保育：
 (1)規劃設置蓮華池自然資源保育區。
 (2)調查保育區內之動植物相。
 (3)保育區之經營管理。
2.經濟樹種及森林特產物之培育：
 (1)經濟樹種之育林。
 (2)竹類之培育。
 (3)森林特產物之培育。
3.森林集水區經營管理：
 (1)集水區水文及氣象觀測。
 (2)中部試驗集水區之經營管理與維護。
4.中部試驗林之經營管理：
 (1)執行中部試驗林經營計畫。
 (2)林道之維護及災害防治。

(二)中埔研究中心

位於嘉義縣中埔鄉，下設埤子頭、山子頂和四湖三個工作站，研究重點為：

1.防風林試驗：
 (1)抗風、耐鹽樹種選育。

(2)防風林之建造與更新。

2.環境綠化樹種之選育：

　(1)綠化樹種之選育與培育技術。

　(2)園區綠化規劃與技術輔導。

3.特用樹種之培育：香料、纖維、藥用植物之培育。

4.低海拔經濟樹種之育林：速生相思樹之育林。

5.竹類原種園、樹木園之經營管理：

　(1)標本植物之引進、培育、更新及撫育。

　(2)園區之經營管理與解說教育之推展。

(三)六龜研究中心

位於高雄市六龜區，下設扇平、南鳳山、鳳崗山和多納四個工作站，研究重點為：

1.南部經濟樹種之選育：

　(1)優良樹種之選育、繁殖與試驗造林。

　(2)育林技術之研究與輔導。

2.南部森林生態保育：

　(1)保育區之調查、規劃、設置及經營。

　(2)森林生態演替之研究。

　(3)自然教育區之建立與保育宣傳。

　(4)日據時代京都大學之演習林場。

　(5)種植防治瘧疾之金雞納樹和咖啡園。

　(6)在扇平種植一株全臺灣唯一的喀什米爾柏樹。

3.南部試驗林之經營管理：

　(1)人工林中後期撫育與永久樣區之維護。

　(2)集水區水文及氣象觀測。

　(3)森林火災、盜伐、濫墾之防治。

(4)林道網之規劃、設計、開設與維護。

(5)扇平生態科學園之經營管理。

(四)恆春研究中心

位於恆春墾丁森林遊樂區門口,下設港口和里德二個工作站,研究重點為:

1.熱帶森林資源及自然生態保育之研究:

(1)恆春半島森林植物分類及生態研究。

(2)稀有特有及熱帶植物之培育及保護。

(3)自然教育之宣導與推廣。

2.環境保護林之育林研究:

(1)海岸防風林生態造林。

(2)抗風、耐鹽樹種之培育。

(3)環境綠化樹種之培育。

(4)景觀規劃及技術輔導。

墾丁港口村的大白榕樹

(五)太麻里研究中心

位於臺東縣太麻里鄉，下設依薄督和麻里蒲蘆二個工作站，研究重點為：

1.經濟及特用樹種之培育：
　(1)鄉土及引進樹種之培育。
　(2)醫藥、香料、纖維等特用樹種之培育。
2.環境保護林之育林研究：抗風、耐鹽、海岸防風林之選育與輔導。
3.東部森林生態保育：天然闊葉樹林、自然生態之保育宣導。
4.東部試驗林經營管理：試驗林經營與林道之維護及災害防治。

(六)福山研究中心

位於新北市烏來區境內，但應由宜蘭縣員山鄉進入，研究重點為：

1.森林生態調查及資源保育：
　(1)哈盆自然保留區之經營管理。
　(2)生物相及生態之調查研究。
2.哈盆溪集水區經營管理：集水區之經管與水文、水質及氣象觀測。
3.福山植物園經營管理：植物蒐集、培育、教育、宣導活動。
4.試驗林經營管理：原生闊葉樹種保育和水土保持及防災。

福山植物園

福山植物園水中孵蛋的小鸊鷉

Chapter **8**

溫泉區

作者因早年讀書和公務工作的關係，住遍臺灣各大縣市、遊遍臺灣東、南、西、北、中各山區海濱風景名勝溫泉區，至今仍樂此不疲。近年則經常應邀到全國各地文化中心、機關團體演講，分享寶島生態旅遊及泡溫泉的心得於社會大眾，並在東方技術學院觀光系講授觀光資源、遊憩資源管理及遊程設計規劃、休閒旅遊與人生等課程，教學相長，受益莘莘學子。

茲將臺灣的溫泉之旅和分布於各縣市的溫泉區，做一整體性的介紹，以分享全國讀者，鼓勵大家生態旅遊和到各地泡溫泉。

臺灣，福爾摩沙—美麗之島，蘊藏著豐富的天然資源，溫泉遍布全島，泉質優良享譽中外，國人無論男女老幼均愛好溫泉，甚至有專為泡溫泉設計的溫泉之旅，如遠赴日本、歐洲的旅遊團。其實臺灣本土的溫泉已經夠好夠多了，近年政府發展觀光產業，除了偏遠山區、交通不便的部分未開發外，大多已開發興建了頗多設備新穎的溫泉旅館，足讓國人利用休假重返瀰漫濛濛霧氣的溫泉鄉。

臺灣的溫泉擁有冷泉、熱泉、濁泉、海底溫泉等，分布於全島東、南、西、北、中各地，不論平原、溪谷、高山或海洋都有豐富的泉源。其泉質除陽明山、北投、龜山島、綠島位於火山群帶，屬於硫磺泉外，其餘各地溫泉的泉質大多屬弱鹼性碳酸泉，少部分屬中性或弱酸性，甚或含有硫化氫、鈉、鈣、鉀、鎂等礦物質之碳酸泉。分布地點除中部的彰、雲、澎三縣闕如外，其他北、中、南、東各縣可說蘊藏豐沛。

溫泉是一種天然的能量水，溫熱效果可刺激人體交感神經、血管擴張、體內廢物排除、筋肉疼痛改善、皮膚吸收泉質的作用。因此常泡溫泉，可消除疲勞、舒暢筋骨、全身爽朗、助益皮膚、養顏美容。如果更經常浸泡的話，還對風濕症、關節炎等有助益；部分泉質可以少量飲用，尚有助益胃、腸等奇特的效用。

泡溫泉的方法有很多種，譬如一般比較傳統、保守的人，可以

到公共場所、溫泉旅館浴室，若因小潔癖，澆浴和淋浴即可。藉由檜木產生的芬多精，在與溫泉熱度相結合後，對人體有鎮定效果及醒神作用。個人比較推薦的是泡大眾溫泉浴池或游泳池，也有很多家設備較好的旅館，設有家庭包廂式的溫泉浴室、湯屋，供家人無牽掛地悠游泉池、舒暢筋骨。

受到時下流行的健身水療SPA新風潮影響，國內目前也有多家溫泉大飯店改善浴室設備，增添水沖、瀑沖、氣泡泉等新穎的水療設備，讓消費者氣血循環，真正放鬆享受泡湯。男女合浴者規定著泳裝；男湯、女湯分開的大眾浴池，則是一絲不掛、全身光溜溜才能進池，一邊享受溫泉浴，一邊還可以欣賞庭園花草、山林的美景，紓解壓力，真是一大享受。

溫泉游泳池加水療設備泡起來雖然很過癮，但要設置溫泉游泳池並不是每個地方、每家旅館都設得起的，首先要考慮當地的溫泉水源量夠不夠多？如果不夠，是無法維持池裡的溫泉溫度的。國內溫泉區眾多，但溫泉量比較充足的當推陽明山、北投、礁溪、谷關、廬山、東埔、寶來、四重溪、金崙、知本等地，所以有很多家設有溫泉游泳池的旅館，泡一次溫泉池的收費依其地點、設備而有不同，大約在100至500元之間不等，其中有新式的水療SPA設備，高品質的享受，費用當然也稍高，不過如果有住宿，則泡湯費就包含於其中了。

茲將泡溫泉的順序介紹如下：

1.浴前將身體沖洗乾淨，酌情做些暖身運動。

2.以手和腳探測水溫，再讓小腿浸泡，漸至下半身，而後方全身浸泡池內。

3.高溫池第一次先浸泡三至五分鐘，之後要上來休息五分鐘，才再度入泡五至十分鐘，而後反覆入池，單次以勿超過十五分鐘為宜，若有身體不適應，應立即停止。

4. 休息中可做深呼吸吐納與柔軟操,吸收溫泉蒸氣(酸性硫磺泉除外),保持熱身,並防著涼。

5. 離池時以大浴巾裹身。

6. 每趟泡湯時間,以不超過二小時為宜,浴後應有約三十分鐘的休息時間。

7. 浴後應補充適量的水分。

8. 入浴次數一天最多三次。

9. 泡完溫泉後,附在皮膚的溫泉成分會滲入體表,因此只要輕輕擦拭水滴即可。

10. 如溫泉旅館設有水療設備,則應遵照該水療設備時間流程。

茲將泡溫泉的安全須知介紹如下:

1. 空間保持通風,室內浴池注意空調,露天的更好。

2. 泉水溫度儘量勿超過45℃。

3. 飯後、酒後、身體虛弱、心臟病、高血壓、孕婦、手術後、皮膚潰瘍、結核病等應經醫師指示後入浴,或者時間應更縮短。

4. 瞭解泉質與自己身體的狀況,選擇合適的泉水。

5. 勿在池中、池邊跑跳嬉戲,以防滑落。

6. 避免一人獨自入浴,以防意外。

茲將泡溫泉的禮儀須知介紹如下:

1. 帶泳帽、毛巾只限敷蓋頭部,大浴巾禁止入池。

2. 衣物放置衣櫃,勿置池畔,影響觀瞻。

3. 勿攜帶飲料、食物至池邊食用,尤其是玻璃容器。

4. 勿注視他人或對他人身材投以異樣眼光,尤其是裸浴或男女共浴的泉池。

5.保持安靜，與同伴交談不宜喧嘩。

6.離池區，應將個人攜帶物品帶走。

　　茲將臺灣目前比較有名的溫泉區整理如表8-1，計七十七處。讀者可以依所居住的地方，選擇比較鄰近方便的溫泉區，或者利用休閒假期到比較遠且比較有名的溫泉區，找到各種不同溫泉設施的溫泉旅館，或者尚未開發的野溪溫泉、露天簡易溫泉池，享受泡湯樂，泡出健康、泡出美麗。大家親近大自然的生態環境休閒旅遊，紓解平日工作和生活壓力，獲得健康與快樂的身心。

表8-1　臺灣目前比較有名的七十七處溫泉區

項次	溫泉名稱	地點	泉質	露頭溫度
1	四重溪溫泉	屏東縣車城鄉	弱鹼性碳酸泉	60℃
2	旭海溫泉	屏東縣牡丹鄉	弱鹼性碳酸泉	45℃
3	墾丁溫泉	屏東縣恆春鎮	弱鹼性碳酸泉	40℃
4	大崗山溫泉	高雄市田寮區	中性碳酸泉	21℃
5	多納溫泉	高雄市茂林區	弱鹼性碳酸泉	65℃
6	不老溫泉	高雄市六龜區	弱鹼性碳酸泉	50℃
7	石洞溫泉	高雄市六龜區	弱鹼性碳酸泉	70℃
8	七坑溫泉	高雄市六龜區	弱鹼性碳酸泉	50℃
9	寶來溫泉	高雄市六龜區	弱鹼性碳酸泉	60℃
10	高中溫泉	高雄市桃源區高中里	鹼性碳酸泉	45℃
11	老老溫泉	高雄市桃源區高中里	鹼性碳酸泉	50℃
12	桃源溫泉	高雄市桃源區桃源里	弱鹼性碳酸泉	50℃
13	勤和溫泉	高雄市桃源區勤和里	中性碳酸泉	55℃
14	復興溫泉	高雄市桃源區復興里	弱鹼性碳酸泉	80℃
15	梅山溫泉	高雄市桃源區梅山里	弱鹼性碳酸泉	75℃
16	關子嶺溫泉	臺南縣白河區	含碘弱食鹽濁泉	75℃
17	龜丹溫泉	臺南縣楠西區	鹼性碳酸泉	35℃
18	中崙溫泉	嘉義縣中埔鄉	鹼性碳酸泉	40℃
19	東埔溫泉	南投縣信義鄉	弱鹼性碳酸泉	55℃
20	樂樂溫泉	南投縣信義鄉	弱鹼性碳酸泉	55℃

（續）表8-1　臺灣目前比較有名的七十七處溫泉區

項次	溫泉名稱	地點	泉質	露頭溫度
21	奧萬大溫泉	南投縣仁愛鄉	弱鹼性碳酸泉	60℃
22	萬大南溪溫泉	南投縣仁愛鄉	弱鹼性碳酸泉	60℃
23	萬大北溪溫泉	南投縣仁愛鄉	弱鹼性碳酸泉	60℃
24	丹大溫泉	南投縣信義鄉	弱鹼性碳酸泉	60℃
25	廬山溫泉	南投縣仁愛鄉	鹼性碳酸泉	90℃
26	春陽溫泉	南投縣仁愛鄉	弱鹼性碳酸泉	65℃
27	精英溫泉	南投縣仁愛鄉	弱鹼性碳酸泉	75℃
28	江香溫泉	南投縣仁愛鄉	中性碳酸泉	65℃
29	瑞岩溫泉	南投縣仁愛鄉	中性碳酸泉	65℃
30	大濁水溫泉	南投縣仁愛鄉	中性碳酸泉	65℃
31	大坑溫泉	臺中市大坑	弱鹼性碳酸泉	40℃
32	谷關溫泉	臺中市和平區	弱鹼性碳酸泉	60℃
33	馬稜溫泉	臺中市和平區	弱鹼性碳酸泉	60℃
34	達見溫泉	臺中市和平區	弱鹼性碳酸泉	60℃
35	雪見溫泉	苗栗縣泰安鄉	弱鹼性碳酸泉	55℃
36	虎山溫泉	苗栗縣泰安鄉	弱鹼性碳酸泉	50℃
37	泰安溫泉	苗栗縣泰安鄉	弱鹼性碳酸泉	50℃
38	北埔溫泉	新竹縣北埔鄉	弱鹼性碳酸泉	20℃
39	清泉溫泉	新竹縣五峰鄉	弱鹼性碳酸泉	45℃
40	秀巒溫泉	新竹縣尖石鄉	弱鹼性碳酸泉	50℃
41	榮華溫泉	桃園市復興區	弱鹼性碳酸泉	65℃
42	新興溫泉	桃園市復興區	弱鹼性碳酸泉	65℃
43	四稜溫泉	桃園市復興區	弱鹼性碳酸泉	55℃
44	烏來溫泉	新北市烏來區	弱鹼性碳酸泉	80℃
45	金山溫泉	新北市金山區	中性泉	50℃
46	火庚子坪溫泉	新北市金山區	酸性碳酸泉	50℃
47	加投溫泉	新北市萬里區	酸性碳酸泉	90℃
48	馬槽溫泉	新北市陽金公路	硫酸鹽泉	75℃
49	大油坑溫泉	新北市陽金公路	硫酸鹽泉	75℃
50	七星山溫泉	新北市陽金公路	硫酸鹽泉	75℃
51	陽明山溫泉	臺北市陽明山	弱鹼性碳酸泉	80℃
52	北投溫泉	臺北市北投	弱鹼性碳酸泉	90℃
53	礁溪溫泉	宜蘭縣礁溪鄉	弱鹼性碳酸泉	60℃

（續）表8-1　臺灣目前比較有名的七十七處溫泉區

項次	溫泉名稱	地點	泉質	露頭溫度
54	龜山島溫泉	宜蘭縣頭城外海	強酸硫磺泉	100℃
55	員山溫泉	宜蘭縣員山鄉	單純泉	40℃
56	清水溫泉	宜蘭縣三星鄉	鹼性碳酸泉	95℃
57	梵梵溫泉	宜蘭縣大同鄉	鹼性碳酸泉	55℃
58	天狗溪溫泉	宜蘭縣大同鄉	鹼性碳酸泉	80℃
59	鳩之澤溫泉	宜蘭縣大同鄉	鹼性碳酸泉	90℃
60	蘇澳冷泉	宜蘭縣蘇澳鎮	鹼性碳酸泉	20℃
61	南澳四區溫泉	宜蘭縣南澳鄉	鹼性碳酸泉	65℃
62	文山溫泉	花蓮縣秀林鄉	鹼性碳酸泉	50℃
63	二子山溫泉	花蓮縣萬榮鄉	鹼性碳酸泉	55℃
64	瑞穗溫泉	花蓮縣瑞穗鄉	鐵氯碳酸泉	50℃
65	瑞穗紅葉溫泉	花蓮縣瑞穗鄉	碳酸氫鈉泉	50℃
66	安通溫泉	花蓮縣玉里鎮	鹽性硫化氫泉	50℃
67	霧鹿溫泉	臺東縣海端鄉	鹼性碳酸泉	80℃
68	新武溫泉	臺東縣海端鄉	鹼性碳酸泉	80℃
69	臺東紅葉溫泉	臺東縣延平鄉	硫化氫泉	60℃
70	知本溫泉	臺東縣卑南鄉	弱鹼性碳酸泉	55℃
71	金峰溫泉	臺東縣金峰鄉	弱鹼性碳酸泉	40℃
72	比魯溫泉	臺東縣金峰鄉	重機碳酸泉	75℃
73	金崙溫泉	臺東縣金峰鄉	弱鹼性碳酸泉	50℃
74	都飛魯溫泉	臺東縣金峰鄉	弱鹼性碳酸泉	60℃
75	近黃溫泉	臺東縣金峰鄉	弱鹼性碳酸泉	60℃
76	普沙羽揚溫泉	臺東縣大武鄉	弱鹼性碳酸泉	45℃
77	綠島溫泉	臺東縣綠島鄉	硫磺泉	80℃

Chapter **9**

民營遊樂區

臺灣寶島在政府和人民的共同努力之下，已從未開發、開發中邁入已開發國家之林。農、工、商業的經濟發展，使國民所得大大提高，人民生活普遍獲得改善，教育程度提高、政府的經濟建設和交通建設也有長足的進步等等主客觀的因素，帶動國內觀光旅遊業的蓬勃發展。

政府也全面實施週休二日，很多民間企業也普遍配合實施，勞工的工時也配合降低等措施，增加民眾很多休假時間，不僅開啟了全國民眾休閒旅遊新風潮，也讓休閒活動成了現代社會緊張生活中不可或缺的必要調適，更直接間接地帶動其他產業的多元化發展。這些都是國內觀光遊憩的需求面，可以預期的遠景和廣大的市場所在。

既然有需求的存在和對遠景的訴求，當然就必須要有供給來滿足，這是最基本的社會經濟學原理。國內的觀光遊憩資源供給面，在第一章已概述，包括自然遊憩資源、人文遊憩資源、產業遊憩資源、遊樂設施與活動、住宿和旅運交通服務體系。其營運型態又分公營和民營的型態。

前面幾章所述的如國家公園、國家風景區、國家森林遊樂區、國有林保護區，乃至於退輔會所經營的休閒農場等，都是自然資源多、人為建設少的公營型態為主。除了上述的公營遊憩資源以外，臺灣是一個自由開放的經濟體，當然也會有很多民營遊樂區加入經營，增加遊憩資源的供給面。

這些民營遊樂區，目前根據觀光局的資料統計約有五十處，這些遊樂區可能因為規模大小不同，與擁有的自然地理環境不同，有的在山區、有的在海濱，有的以自然環境資源為多、有的以人工建設的遊樂設施為主，但他們都有一個共同點，就是和政府公營的遊憩資源享有政府預算經費以服務為主，只憑部分營利就可以生存不同，他們必須自給自足，成為以營利為目標的觀光商業經營型態，

在投入龐大的成本後，就要能回收，有了盈餘才能繼續生存。

第一節　民營遊樂區的投資開發建設與經營

　　民營遊樂區是一種資本密集的重大投資行業，必須要有專業人才，有龐大的資本，有各方面人脈、資訊的配合才能成功。首先必須取得土地所有權或使用權，一處具規模的遊樂區所需的土地都是數十公頃，甚至到數百公頃不等，這些土地，可能是向政府機關長期租用，也可能向民間長期租用，不然就是投入很多的資金購買而來，費用相當龐大，積壓的資金也很多。

　　取得土地之後，依據都市計畫法、區域計畫法和非都市土地使用管制規則等規定，這些土地如果是在都市計畫區內，必須是風景區，可建築用地才能合法開發；如果是在非都市計畫區內，一般的農牧、林業、生態保護、國土保安等用地都是不能開發建設的，務必要依據相關法令規章，透過冗長的程序，向政府機關辦理變更為風景區、遊憩用地，才可以申請開發實質建設。

　　取得土地的合法使用後，才能依水土保持法和建築法規，將所要投資的遊樂設施，經過嚴密周詳的調查、規劃，再委託依法登記開業的建築師和相關技師進行規劃、設計、細部設計、結構計算、繪圖完成等工作，向當地建築主管機關申請建造執照。

　　有了合法的建造執照，才能發包給依法登記開業的營造廠商和水電廠商從事營造施工、監工管理，到完工再申請使用執照，有了使用執照的建築物和遊樂設施，才算是合法的，也才能向水電機關申請供水供電使用，再向觀光主管機關申請開業，對外營業。這些開發建設的執行與管理工作是具有專業環環相扣，須相互配合，才能以最節省的成本和時間克盡其功。

開發建設完成對外營業的經營管理，主要有營運管理設施維護及清潔管理、環境管理、解說服務管理、安全和緊急事件管理、遊樂業管理、行銷管理、內部的人事、財務會計、總務公關等管理，也樣樣都有專業的技巧，才能打開行銷通路，以廣為招徠眾多遊客來此遊憩消費，獲得值回票價的服務，盡興而歸，業者也獲取了應得的利益，如此遊樂區才能生生不息。

 第二節　現有的民營遊樂區

根據觀光局的資料，民營遊樂區的主管機關為縣市政府，目前大約有五十處，其地點如下：

1.八仙樂園（在臺北八里）。

2.海王星遊艇樂園（在臺北野柳）。

3.野人谷桃花源渡假村（在臺北平溪）。

4.湖山原野樂園（在臺北新店）。

5.海洋世界（在臺北野柳）。

6.達樂花園（在臺北金山）。

7.雲仙樂園（在臺北烏來）。

8.樂樂谷遊樂中心（在臺北三峽）。

9.中央電影文化城（在臺北士林）。

10.明德樂園（在臺北士林）。

11.小人國主題樂園（在桃園龍潭）。

12.亞洲樂園（在桃園石門水庫）。

13.味全埔心觀光牧場（在桃園楊梅）。

14.童話世界（在桃園石門水庫）。

15.龍珠灣渡假中心（在桃園大溪）。

16.大聖渡假遊樂世界（在新竹竹東五指山），現名為成豐夢幻
　　世界。

17.小叮噹科學遊樂區（在新竹新豐）。

18.六福村主題樂園（在新竹關西）。

19.古奇峰育樂園（在新竹市）。

20.金鳥海族樂園（在新竹關西）。

21.萬瑞森林樂園（在新竹橫山）。

22.西湖渡假村（在苗栗三義）。

23.長青谷森林樂園（在苗栗卓蘭）。

24.火炎山西遊記遊樂區（在苗栗苑裡）。

25.香格里拉樂園（在苗栗造橋）。

26.卡多里山上樂園（在臺中大坑）。

27.亞哥花園（在臺中大坑）。

28.東山樂園（在臺中大坑）。

29.東勢林場（在臺中東勢）。

30.月眉育樂世界（在臺中后里）。

31.龍谷天然遊樂區（在臺中谷關）。

32.九族文化村（在南投日月潭）。

33.杉林溪森林區（在南投竹山，經鹿谷、溪頭）。

34.大佛風景區（在彰化市）。

35.臺灣民俗村（在彰化花壇）。

36.新百果山遊樂園（在彰化員林）。

37.劍湖山世界（在雲林古坑）。

38.中華民俗村（在嘉義中埔）。

39.觀音瀑布風景區（在嘉義竹崎）。

40.走馬瀨農場（在臺南玉井）。

41.悟智樂園（在臺南市）。

42.頑皮世界野生動物園（在臺南）。

43.大世界國際村（在高雄岡山阿公店水庫）。

44.布魯樂谷親水樂園（在高雄市前鎮）。

45.八大森林博覽樂園（在屏東潮州）。

46.小琉球海底觀光潛水船（在屏東琉球）。

47.小墾丁綠野渡假村（在屏東滿州）。

48.吉貝海上樂園（在澎湖吉貝嶼）。

49.東方夏威夷遊樂園（在花蓮秀林）。

50.和平島公園（在基隆）。

51.花蓮海洋公園（在花蓮東海岸）。

52.義大遊樂世界（在高雄）

Chapter 10

休閒農業區

早年「國以民為本，民以食為天」，人民的食物大多來自農業生產，以農立國的臺灣，在民國五、六〇年以後因工商業快速發展，使農業生產價值和工商業比較起來相對減少，農民的所得越來越低，勞力密集的農業因而沒落，農村人口大量外流，集中到都市討生活，形成城鄉的嚴重差距。

行政院農業委員會有鑑於此，乃大力推展休閒農業，依據「休閒農業輔導辦法」等法令，鼓勵設置休閒農場或休閒農業區，並指導各地區農會，輔導農民或農民團體設置。

推展休閒農業的目標可以改善農業生產結構，可以活用及保育農村資源、可以提供田園體驗、可以增加農村就業機會，也可以增加農民收入促進農村發展。

設置休閒農場的功能有經濟功能、遊憩功能、教育功能、社會功能、文化傳承功能、生態保育功能及醫療功能。因此，休閒農場或農業區會因為有市場需求而逐漸增加，讓都市人有回歸田園生活的休閒樂趣。

除退輔會所經營的六處休閒農場已於第六章詳述之外，現有的休閒農場計有下列：

1.三峽山中傳奇養殖農場。
2.桃園尋夢谷樂園。
3.桃園春天農場。
4.桃園向陽農場。
5.新竹新埔照門休閒農業區。
6.新竹芎林主題農場。
7.新竹橫山大山背休閒農業區。
8.新竹尖石那羅灣休閒農業區。
9.新竹峨嵋湖光休閒農業區。

10.新竹五峰和平部落休閒農業區。

11.苗栗南庄南江休閒農業區。

12.苗栗南庄栗田庄。

13.苗栗湖東休閒農業區。

14.苗栗三義飛牛牧場。

15.苗栗苑裡灣笠香草休閒農場。

16.苗栗三義雙潭休閒農業區。

17.苗栗大湖薑麻園休閒農業區。

18.臺中大甲匠師的故鄉休閒農業區。

19.臺中人菩堤生態教育農場。

20.臺中馬力埔休閒農場。

21.臺中東勢軟埤坑休閒農業區。

22.南投國姓糯米橋休閒農業區。

23.南投國姓福龜休閒農業區。

24.南投埔里台一生態教育休閒農場。

25.南投魚池大林休閒農業區。

26.南投魚池李季準馬場。

27.南投集集休閒農業區。

28.南投車埕休閒農業區。

29.南投水里上安休閒農業區。

30.南投鹿谷小半天休閒農業區。

31.南投信義自強愛國休閒農業區。

32.彰化二林斗苑休閒農業區。

33.彰化二水鼻仔頭休閒農業區。

34.雲林古坑華山咖啡休閒農業區。

35.嘉義竹耕生態教育休閒農場。

36.嘉義中埔綠盈牧場。

37.嘉義中埔獨角仙休閒農場。

38.嘉義梅山瑞豐太和休閒農業區。

39.嘉義奮起湖龍雲休閒農場。

40.嘉義阿里山茶山休閒農業區。

41.臺南南元休閒農場。

42.臺南仙湖農場。

43.臺南麻豆鱷魚王。

44.臺南走馬瀨農場。

45.臺南龜丹休閒農場。

46.臺南梅嶺休閒農業區。

47.臺南東山咖啡農場。

48.臺南左鎮光榮休閒農業區。

49.臺南新化大坑休閒農場。

50.高雄內門休閒農業區。

51.高雄杉林集來休閒農場。

52.高雄六龜竹林休閒農業區。

53.高雄三民民生休閒農業區。

54.屏東枋寮大漢山休閒農場。

55.恆春生態休閒農場。

56.臺東大武山豬窟休閒農業區。

57.臺東太麻里金針山休閒農業區。

58.臺東初鹿休閒農業區。

59.臺東知本東遊季溫泉渡假區。

60.臺東高頂山休閒農業區。

61.臺東原生應用植物園。

62.臺東鹿野連記茶莊民宿。

63.臺東關山親水休閒農業區。

64.臺東池上蠶桑休閒農場。

65.臺東池上大和牧場蟬園山莊。

66.臺東池上錦園萬安休閒農業區。

67.花蓮玉里東豐休閒農業區。

68.花蓮瑞穗舞鶴休閒農業區。

69.花蓮光復馬太鞍休閒農業區。

70.花蓮新光兆豐休閒農場。

71.花蓮吉安君達香草健康世界。

72.宜蘭北關農場。

73.宜蘭頭城農場。

74.宜蘭時潮休閒農業區。

75.宜蘭枕頭山休閒農業區。

76.宜蘭庄腳所在休閒農場。

77.宜蘭蜂采館。

78.宜蘭橫山頭休閒農業區。

79.宜蘭玉蘭休閒農業區。

80.宜蘭羅東溪休閒農業區。

81.宜蘭廣興農場。

82.宜蘭天送埤休閒農業區。

83.宜蘭旺樹園養生教育農場。

84.宜蘭大進休閒農業區。

85.宜蘭中山休閒農業區。

86.宜蘭童話村農場。

87.宜蘭梅花湖休閒農業區。

88.宜蘭香格里拉休閒農場。

89.宜蘭三富花園農場。

90.宜蘭新南休閒農業區。

91.宜蘭冬山河休閒農業區。

92.宜蘭珍珠休閒農業區。

93.臺北九份雲山水小築。

94.嘉義大埔跳跳休閒農場。

Chapter 11

高爾夫球場

- 第一節　高爾夫球的基本認識
- 第二節　現有的高爾夫球場

高爾夫球休閒運動，也是觀光休閒資源的一環，如果是在三、四十年前，提到高爾夫球，那可能只是少數有錢人家高貴、昂貴的專屬運動。然而幾十年來，臺灣不斷致力於農、工、商業經濟發展，國民所得大大提高，人民生活獲得改善，高爾夫球運動也普遍引起國人的興趣和參與，男女老少咸宜。高爾夫球的運動年齡區間最長，從小至小朋友，大到七、八十歲的老朋友都可以打，是相當適合全家的運動。

高爾夫球是一種君子之爭的球類，朋友相邀一起來打球，每組最多四人，同組也好，不同組也好，打球時有桿弟服務計算成績，不需要像別的球賽要打打殺殺，殺得你死我活才算輸贏，以桿弟所記錄的桿數成績，就可以來比桿，論出輸贏，是君子之爭。

高爾夫球雖然是一種休閒、溫和的運動，其實高爾夫球也是一種充滿挑戰和刺激的運動，因為每一座球場的每一球道，隨著地形、地勢的變化，有轉彎、有高低上下坡，還有很多障礙物，比如水池、樹木、砂坑、山谷、溪溝等等，面臨這些障礙物，球友們就得以球技、智慧、策略來克服，真是挑戰又刺激。因此有人說，打一場十八洞的高爾夫球，就像走了一趟人生一樣，面臨了挑戰和成敗。而且每一座球場的每一球道，都不盡相同，只有類似，所以對一個有興趣的球友來說，打了還想再打，甚至開了幾十公里，甚或幾百公里的車，就只為了打一場球，而不厭倦。

 ## 第一節　高爾夫球的基本認識

為讓初學者對高爾夫球有個基本認識，或者在看電視和報紙報導的高爾夫球賽時能有一點瞭解，茲介紹如下：

1. 一座標準的高爾夫球場分為二區，即Out Course與In Course，每區有九個球道（洞），共十八個球道（洞），標準桿為七十二桿（如**圖**11-1）。國內有少數球場範圍特大，分為三區，共二十七洞，如台鳳、新豐球場，其中：

 (1)短洞標準桿Par 3者有四洞（約100至220Yards）。

 (2)標準洞標準桿Par 4者有十洞（約250至450Yards）。

 (3)長洞標準桿Par 5者有四洞（約450至600Yards）。

2. 球道介紹：

 (1)Tee台為發球台→球道→果嶺→進洞。

 (2)障礙物：地形轉彎、地勢高低、水池、樹木、沙坑、溪溝、山谷。

 (3)一球場總長度大約6,000至7,000Yards。

3. 打一洞球之成績（Score）為"Par"，意即標準桿數；打一洞球之成績為「柏忌」（Bogey），意即標準桿＋1桿數；打一洞球之成績為「博蒂」（Birdie），意即標準桿－1桿數；打一洞球之成績為「抓老鷹」（Eagle），意即標準桿－2桿數；打一洞球之成績為「一桿進洞」（Hole in One），意即短洞抓老鷹，標準桿－2桿數。

4. 計分依各球場內規則有所不同，打出界外OB，多為罰2桿，打進水池罰1桿，打進沙坑不罰。（如**表**11-1）

5. 人數、時間：一組四人以下，每組時間間隔約六分鐘，安全第一。打一場十八洞所需時間約四小時左右，每名桿弟服務一至兩位球友。

6. 球桿：普通標準的球桿如下，共十三支：

 (1)木桿：＃1、＃3、＃5。

 (2)鐵桿：＃3、＃4、＃5、＃6、＃7、＃8、＃9、P、S。

 (3)推桿：Put 1。

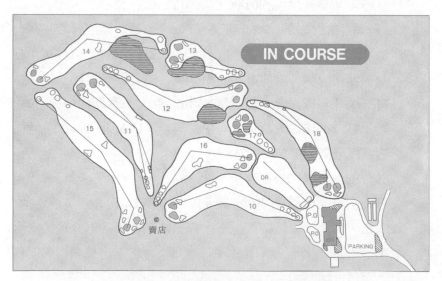

圖11-1　高爾夫球場的平面圖

資料來源：信誼高爾夫球場提供。

表11-1　高爾夫球場計分表

DATE　　EVENT

	HOLE NO.	1	2	3	4	5	6	7	8	9	OUT
YARDS	BACK（WHITE）	376	405	198	450	372	189	344	573	463	3343
	REGULAR（RED）	338	318	145	430	334	140	300	483	380	2868
PAR		4	4	3	5	4	3	4	5	4	36
HANDICAP		13	5	7	11	17	9	15	1	3	

　　　　　　　　　PLAYER'S SIGNATURE　　1.＿＿＿＿＿＿　2.＿＿＿＿＿＿

10	11	12	13	14	15	16	17	18	IN	GROSS	H'DPC	NET
424	408	410	167	366	501	375	150	473	3282	6625		
389	302	329	143	277	452	354	132	381	2839	5707		
4	4	4	3	4	5	4	3	5	36	72		
4	12	8	16	10	2	14	18	6				

　　　　3.＿＿＿＿＿＿　4.＿＿＿＿＿

資料來源：信誼高爾夫球場提供。

　　除了以上標準球桿之外，也可額外訂製特大號和特殊用途的球桿。

7.打一場球收費：果嶺費＋基金＋保險費＋桿弟費。依各球場、不同時段、有無會員證、不同的桿弟等，而有不同的收費。

8.一座標準的十八洞球場，占地約60公頃左右。

9.打法：姿勢、練習桿＃7，全揮桿，每個人都要知道自己各支桿的全揮桿距離。P桿，approach on果嶺；P桿是用來打果嶺

之用，以適當的力道打上果嶺，很可能不是全揮桿。

10.服裝禮儀：T恤上衣、長休閒褲、短褲及膝、帽子、軟釘鞋、手套。打球可以慢但走路要快，且應安靜、禮讓。

 ## 第二節　現有的高爾夫球場

依據觀光局的資料，高爾夫球場的主管機關為行政院體育委員會，所據法源是高爾夫球場管理規則。高爾夫球場是大手筆的投資，需長時間申請許可、規劃、設計、施工、植栽到完成設置。目前國內比較有名的高爾夫球場如下：

1.八里國際高爾夫球場（在臺北八里）。

2.大屯高爾夫球場（在臺北淡水）。

3.北投國華高爾夫球場（在臺北北投）。

4.北海高爾夫球場（在臺北石門）。

5.臺北高爾夫球場（在臺北淡水）。

6.臺灣高爾夫球場（在臺北淡水）。

7.幸福高爾夫球場（在臺北林口）。

8.東華高爾夫球場（在臺北林口）。

9.林口高爾夫球場（在臺北林口）。

10.美麗華高爾夫球場（在臺北林口）。

11.柏林高爾夫球場（在臺北貢寮）。

12.新淡水高爾夫球場（在臺北淡水）。

13.翡翠高爾夫球場（在臺北萬里）。

14.永漢高爾夫球場（在桃園蘆竹）。

15.明台國際高爾夫球場（在桃園龍潭）。

16.東方高爾夫球場（在桃園龜山）。

17.長庚高爾夫球場（在桃園龜山）。

18.桃園高爾夫球場（在桃園龍潭）。

19.桃園統帥高爾夫球場（在桃園蘆竹）。

20.第一高爾夫球場（在桃園蘆竹）。

21.揚昇高爾夫球場（在桃園楊梅）。

22.楊梅高爾夫球場（在桃園楊梅）。

23.鴻禧大溪高爾夫球場（在桃園大溪）。

24.藍鷹高爾夫球場（在桃園龍潭）。

25.山溪地高爾夫球場（在新竹關西）。

26.立益高爾夫球場（在新竹關西）。

27.再興高爾夫球場（在新竹湖山）。

28.老爺關西高爾夫球場（在新竹關西）。

29.長安高爾夫球場（在新竹湖口）。

30.保富高爾夫球場（在新竹新埔）。

31.春地高爾夫球場（在新竹橫山）。

32.新豐高爾夫球場（在新竹新豐）。

33.雅客盛寶山高爾夫球場（在新竹寶山）。

34.關西名門高爾夫球場（在新竹關西）。

35.關西鄉村高爾夫球場（在新竹關西）。

36.寶山高爾夫球場（在新竹寶山）。

37.全國高爾夫球場（在苗栗苑裡）。

38.苗栗公館高爾夫球場（在苗栗公館）。

39.皇家高爾夫球場（在苗栗造橋）。

40.臺中高爾夫球場（在臺中大雅）。

41.豐原高爾夫球場（在臺中豐原）。

42.臺中國際高爾夫球場（在臺中大坑）。

43.合家歡霧峰高爾夫球場（在臺中霧峰）。

44.長億高爾夫球場（在臺中霧峰）。

45.空軍清泉崗高爾夫球場（在臺中清水）。

46.鴻禧太平高爾夫球場（在臺中太平）。

47.霧峰花園高爾夫球場（在臺中霧峰）。

48.霧峰高爾夫球場（在臺中霧峰）。

49.臺灣省政府員工高爾夫球場（在中興新村）。

50.南投縣松柏嶺高爾夫球場（在南投名間）。

51.南峰高爾夫球場（在南投市）。

52.台豐高爾夫球場（在彰化大村）。

53.彰化高爾夫球場（在彰化）。

54.東洋棕梠高爾夫球場（在嘉義）。

55.嘉光高爾夫球場（在嘉義水上）。

56.永安高爾夫球場（在臺南東山）。

57.嘉南高爾夫球場（在臺南官田）。

58.臺南高爾夫球場（在臺南新化）。

59.南寶高爾夫球場（在臺南大內）。

60.南一高爾夫球場（在臺南關廟）。

61.大崗山高爾夫球場（在高雄田寮）。

62.高雄澄清湖高爾夫球場（在高雄澄清湖）。

63.海軍左營高爾夫球場（在高雄左營）。

64.信誼高爾夫球場（在高雄大樹）。

65.觀音山高爾夫球場（在高雄大社）。

66.台鳳高爾夫球場（在屏東內埔）。

67.大統立高爾夫球場（在屏東獅子鄉）。

68.花蓮高爾夫球場（在花蓮市）。

69.宜蘭礁溪高爾夫球場（在宜蘭礁溪）。

高爾夫球場

高爾夫球場

Chapter 12

海水浴場

　　臺灣位處亞熱帶氣候的海島型國家,國人普遍喜愛海洋,海濱沙灘綺麗,是游泳戲水的天堂,散布在各地的海水浴場很多,供遊客休閒消暑的好去處,也是重要的夏日休閒遊憩資源。依據觀光局的資料如下:

處所數 19處	1.新金山海水浴場(在新北市)	2.白沙灣海水浴場(在新北市)
	3.洲子灣海水浴場(在新北市)	4.沙崙海水浴場(在新北市)
	5.新豐海水浴場(在新竹縣)	6.崎頂海水浴場(在苗栗縣)
	7.通宵海水浴場(在苗栗縣)	8.大安海水浴場(在臺中市)
	9.三條崙海水浴場(在雲林縣)	10.馬沙溝海水浴場(在臺南市)
	11.鯤鯓海水浴場(在臺南市)	12.西子灣海水浴場(在高雄市)
	13.旗津海水浴場(在高雄市)	14.墾丁海水浴場(在屏東縣)
	15.杉原海水浴場(在臺東縣)	16.磯崎海水浴場(在花蓮縣)
	17.頭城海水浴場(在宜蘭縣)	
	18.福隆蔚藍海岸海水浴場(在新北市)	
	19.翡翠灣海水浴場(在新北市)	
依據法令	(原臺灣省)海水浴場管理規則	
主管機關	縣市政府	

Chapter **13**

博物館、美術館

　　中國歷史悠久，人類文化藝術源遠流長，溯自商周銅器、秦陶出土、漢畫象石，乃至魏晉法書、五代北宋山水繪畫，歷代精緻藝文作品，世代垂傳，璀璨燁然。民國38年，政府播遷來臺以後，社會經濟繁榮，文化美育益受重視，公私部門乃相繼設立博物館、美術館、紀念館、文物館和教育館，搜集名家精品，並予科學化管理，除妥善保存和展示教化功能之外，並帶動文化觀光的新風潮。

　　有人說，在後現代富裕的社會裡，文化藝術也是一種生產性事業，是物質與精神並重、是有形的藝術與知識的傳遞，也是個性的抒發與精神文明的再造，它既可以反省過去，肯定現在，並且策勵未來，還創造觀光業無限的價值。

　　依據觀光局的資料，國內目前的博物館、美術館、紀念館、文物館和教育館如下：

處所數：若干處 依據法令：社會教育法 主管機關：教育部	
博物館	
九份金礦博物館	臺北市立兒童交通博物館
九份風箏博物館	臺北市成功高中昆蟲博物館
中央研究院民族學研究所博物館	臺灣省立博物館
中國文化大學華岡博物館	臺灣糖業博物館
木生昆蟲博物館	光隆礦石科技博物館
世界警察博物館	自來水博物館
北投溫泉博物館	坪林茶葉博物館
奇美博物館	國立海洋生物博物館
奇美博物館保利分館	NATIONAL MUSEUM OF MARINE
河東堂獅子博物館	BIOLOGY & AQUARIUM
玩石家博物館	國立海洋科技博物館籌備處
金氏世界記錄博物館	國立歷史博物館
南投縣立文化中心——竹藝博物館	淡江大學海事博物館
苗栗縣立文化中心——三義木雕博物館	袖珍博物館

桃園縣立文化中心——中國家具博物館	郵政博物館
海關博物館	順益臺灣原住民博物館
高雄市立歷史博物館	黃俊榮相機博物館
國立史前文化博物館	新竹市立文化中心——玻璃工藝博物館
國立自然科學博物館	瑞龍博物館
國立故宮博物院	實踐服飾博物館
國立科學工藝博物館	樹火紀念紙博物館

美術館	
山美術館	高雄市立美術館
臺北市立美術館	高雄市立文化中心——美濃田園藝廊
臺北佛光緣美術館	國立臺灣美術館
臺南佛光緣美術館	象山藝術館
民間美術號海上美術館	新竹縣立文化中心——美術館
朱銘美術館	楊三郎美術館
何創時書法藝術館	楊英風美術館
李石樵美術館	嘉義縣立文化中心——梅嶺美術館
李澤藩美術館	鴻禧美術館
林淵美術館	

紀念館	
二二八紀念館	李梅樹紀念館
土地改革紀念館	林語堂先生紀念圖書館
中央研究院胡適紀念館	國父史蹟紀念館
朱盛文物紀念館	國立中正紀念堂
余承堯紀念館	國立國父紀念館
張大千先生紀念館	賴和紀念館
鼎銘畫陳列館	鍾理和紀念館
澎湖縣立文化中心——二呆藝館	

文物館	
中央研究院歷史語言研究所歷史文物	赤崁樓文物館
中國天主教文物館	宜蘭縣立文化中心——臺灣戲劇館
太魯閣國家公園遊客中心文物陳列室	花蓮縣立文化中心——文物陳列室
可口可樂世界	金門民俗文化村
臺中市立文化中心——文英館	屏東縣立文化中心——排灣族雕刻館
臺中市立文化中心——編織工藝館	埔里酒廠酒文物館

臺北市川康渝文物館	馬祖歷史文物館
臺北市客家文化會館	高雄市史蹟文物館
新北市立文化中心——現代陶瓷館	高雄市立文化中心——皮影戲館
臺東縣立文化中心——山地文物陳列室	國史館
臺南市民族文物館	國立中央圖書館臺灣分館民俗器物室
臺南市永漢民藝館	國立臺灣大學人類學系標本陳列館
臺南縣學甲慈濟宮文物館	國軍歷史文物館
臺灣手工業陳列館	清水鎮韭黃產業文化館
臺灣手工藝研究所臺北展示中心	莒光樓
臺灣布政使司衙門	鹿港天后宮媽祖文物館
臺灣民俗北投文物館	鹿港民俗文物館
臺灣省文獻委員會文獻史料館	善導寺佛教歷史藝術館
臺灣省政資料館	華梵文物館
臺灣原住民文化園區	陽明山國家公園遊客中心文物陳列館
臺灣基督長老教會歷史資料館	雅輪文石陳列館
臺灣開拓史料蠟像館	雲林縣立文化中心——臺灣寺廟藝術館
玉山國家公園管理處文物陳列館	黑松文物館
玉井芒果產業文化資訊館	彰化縣立文化中心——文物陳列室
白河蓮花產業文化資訊館	彰化縣漁業文物館
安平鄉土館（海山館）	蒙藏文化中心
佛光山佛光緣文物展覽館	墾丁國家公園遊客中心文物陳列館
李天祿布袋戲文物館	

教育館	
中正航空科學館	宜蘭縣自然史教育館
中國醫藥學院中醫藥展示館	南投縣自然史教育館
臺中市立文化中心——陳列館	屏東縣自然史教育館
臺北市立天文科學教育館	紅樹林展示館
臺北市立兒童育樂中心	桃園海洋生物教育館
臺北市立社會教育館	桃園市自然史教育館
臺北市立動物園	高雄市壽山動物園
臺北海洋生活館	高雄市自然史教育館
臺東縣自然史教育館	國立臺灣科學教育館
臺南市中山兒童科學教育館	國立臺灣藝術教育館
臺南市自然史教育館	國立教育資料館

臺南市菜寮化石館	雪霸國家公園武陵遊客中心文物陳列館
臺灣省水產試驗所東港分所標本館	資訊科學展示中心·
臺灣省立鳳凰谷鳥園	嘉義縣自然史教育館
臺灣省林業陳列館	澎湖水族館
臺灣省農業試驗所昆蟲標本館	澎湖縣立文化中心——海洋資源館
甲仙化石館	螢火蟲生態館
石頭資料館	

Chapter 14

古蹟

臺灣的歷史，原為原住民族，漢人自閩粵渡海開發臺灣，只不過三百多年的事，遠在明末1624年，即有荷蘭人在臺南安平築城堡，1626年又有來自菲律賓的西班牙人在基隆築堡，到了1662年，明朝鄭氏才收復了臺灣，此為漢人真正掌有這個島的開始。

清代的兩百多年裡，由於人口迅速繁衍及內陸的開拓，使得漢族移民，逐漸成為島上真正的主人，又在甲午清廷戰敗之下，將臺灣割讓給日本統治五十年，直到1945年才光復。三百多年的歷史中，政權交替，列強侵襲，內憂加上外患，文化激盪加上人民堅定不屈的信心，終於匯流成後期臺灣的面貌，可以說在複雜的環境下，臺灣文化成長了起來，基本上，人文環境愈複雜，所包容的成分愈多，對建築文化會更豐富，研究起來更有意義。因為建築是忠實的歷史證物，反應了時代的文化背景及技術水準，成了古蹟文化。

臺灣近幾十年來的經濟建設猛進，多少也摧殘了臺灣的文化資產古蹟，而有文建會的成立，也才有文化資產保存法的通過和執行，這些可貴的文化資產古蹟的維護與保存，相形重要。讓我們緬懷過去、肯定現在、策勵未來，帶動文化觀光的新風潮。

依據觀光局的資料，古蹟分為一級古蹟、二級古蹟、三級古蹟、國定古蹟、省定古蹟、市定古蹟和縣市定古蹟等，如下所列：

古蹟
處所數：379處
依據法令：文化資產保存法
主管機關：行政院文化建設委員會

一級古蹟
處所數：31處
依據法令：文化資產保存法
主管機關：文化建設委員會

二鯤身砲臺（億載金城）	邱良功母節孝坊
八仙洞遺址	金廣福公館
八通關古道	基隆二沙灣砲臺（海門天險）
大天后宮（寧靖王府邸）	淡水紅毛城
大坌坑遺址	鹿港龍山寺
五妃廟	圓山遺址
王得祿墓	彰化孔子廟
西嶼西臺	臺北府城北門（承恩門）
西嶼東臺	臺南孔子廟
赤嵌樓	臺灣城殘蹟（安平古堡）
卑南遺址	鳳山縣舊城
祀典武廟	澎湖天后宮

二級古蹟

處所數：96處
依據法令：文化資產保存法
主管機關：文化建設委員會

十三行遺址	竹塹城迎曦門
下淡水鐵橋	西嶼燈塔
大武崙砲臺	兌悅門
大龍峒保安宮	李騰芳古宅（李舉人古厝）
元清觀	東犬燈塔
文臺寶塔	林本源園邸
水頭黃氏西堂別業	芝山岩遺址
北港朝天宮	金門朱子祠
北極殿	前清打狗英國領事館
四草砲臺（鎮海城）	南鯤鯓代天府
恆春古城	臺中火車站
馬興陳宅（益源大厝）	臺北公會堂
理學堂大書院	臺南三山國王廟
陳健墓	臺南地方法院
陳禎墓	臺灣布政使司衙門
虛江嘯臥碣群	臺灣府城隍廟
進士第（鄭用錫宅第）	艋舺龍山寺
開元寺	鄞山寺（汀洲會館）

開基大后宮	鳳山龍山寺
媽宮古城	廣福宮（三山國王廟）
新港水仙宮	鄭用錫墓
聖王廟	鄭崇和墓
道東書院	魯凱族好茶舊社
旗後砲臺	瓊林蔡氏祠堂
滬尾砲臺	霧峰林宅

三級古蹟

處所數：252處
依據法令：文化資產保存法
主管機關：縣市政府

二林仁和宮	五股西雲寺
八掌溪義渡	六堆天后宮
士林慈誠宮	六興宮
大士爺廟	公埔遺址
大仙寺	文澳城隍廟
大甲文昌祠	月眉厝龍德廟
大埔石刻	王祖母徐太夫人墓
大埤三山國王廟	北投溫泉浴場
大溪齋明寺	北埔慈天宮
大稻埕霞海城隍廟	北港義民廟
大觀音亭	半天巖紫雲寺
大觀義學	古龍頭水尾塔
中港慈祐宮	古龍頭振威第
四眼井	林秀俊墓
永濟義渡	林鳳池舉人墓
甲仙鎮海將軍墓	社口林宅
白米甕砲臺	芝山岩惠濟宮
石頭營聖蹟亭	芝山岩隘門
先嗇宮	芬園寶藏寺
全臺吳氏大宗祠	虎山巖
吉安慶修院	虎字碑
吉安橫斷道路開鑿紀念碑	邱良功墓園
安平小砲臺	金字碑

曲冰遺址	阿猴城門
竹山社寮敬聖亭	前美國駐臺北領事館
竹北采田福地	前清淡水總稅務司官邸
竹北問禮堂	南瑤宮
竹門電廠	屏東書院
西山前李宅	建功庄東柵門
西門紅樓	急公好義坊
西華堂	施公井及萬軍祠
吳沙墓	昭應宮
吳鳳廟	茄冬西隘門
吳鸞旂墓園	苗栗文昌祠
妙壽宮	重道崇文坊
李錫金孝子坊	風神廟
佳冬楊氏宗祠	原英商德記洋行
佳冬蕭宅	原臺灣教育館
佳里金唐殿	原德商東興洋行
佳里震興宮	振文書院
周氏節孝坊	桃園景福宮
定光佛廟（汀州會館）	桃園縣忠烈祠
明新書院	海山館
明寧靖王墓	海印寺、石門關
枋橋建學碑	烏鬼井
東湧燈塔	草屯燉倫堂
林氏貞孝坊	馬公觀音亭
馬偕墓	新竹金山寺
國姓鄉北港溪石橋（糯米橋）	新竹長和宮
張氏節孝坊	新竹都城隍廟
接官亭	新竹鄭氏家廟
掃叭遺址	新竹關帝廟
淡水福佑宮	新屋范姜祖堂
淡水龍山寺	新埔上枋寮劉宅
清金門鎮總兵署	新埔劉家祠
深坑黃氏永安居	新埔潘宅
都蘭遺址	新埔褒忠亭

陳中和墓	新莊文昌祠
陳悅記祖宅（老師府）	新莊武聖廟
陳楨恩榮坊	新莊慈祐宮
陳德星堂	新港大興宮
陳德聚堂	新港奉天宮
頂泰山巖	楠仔腳蔓社學堂遺蹟
鹿港三山國王廟	楊氏節孝坊
鹿港天后宮	獅球嶺砲臺
鹿港文武廟	獅球嶺隧道
鹿港地藏王廟	萬山岩雕
鹿港城隍廟	萬和宮
鹿港興安宮	萬金天主教堂
富世遺址	萬福庵照牆
景美集應廟	節孝祠
曾振暘墓	義方居古厝
登瀛書院	嘉義城隍廟
善化慶安宮	壽山巖觀音寺
開化寺	廖家祠堂
開基武廟原正殿	彰化西門福德祠
雄鎮北門	彰化慶安宮
雄鎮蠻煙碑	彰化懷忠祠
黃氏節孝坊	彰化關帝廟
媽宮城隍廟	旗後天后宮
新北勢庄東柵門	旗後燈塔
漢影雲根碣	艋舺清水巖
臺中文昌廟	魁星樓（奎閣）
臺中西屯張廖家廟	鳳山縣城殘蹟
臺中林氏宗祠	鳳山舊城孔子廟崇聖祠
臺中張家祖廟	鳳儀書院
臺中樂成宮	澎湖二坎陳宅
臺北孔子廟	蓮座山觀音寺
臺北水源地唧筒室	蔡廷蘭進士第
臺北第三高女（中山女高）	蔡攀龍墓
臺北郵局	餘山館

臺南天壇	學甲慈濟宮
臺南水仙宮	學海書院
臺南石鼎美古宅	擇賢堂
臺南延平街古井	盧若騰故宅及墓園
臺南東嶽殿	興賢書院
臺南法華寺	蕭氏節孝坊
臺南報恩堂	賴氏節孝坊
臺南景福祠	龍潭聖蹟亭
臺南開基靈祐宮	礐溪書院
臺南德化堂	總趕宮
臺南鄭氏家廟	瀰濃庄敬字亭
臺南興濟宮	藍田書院
臺廈郊會館	雙連山牧馬侯祠
臺灣府城大東門	瓊林一門三節坊
臺灣府城大南門	藩府二鄭公子墓
臺灣府城城垣小東門段殘蹟	藩府曾蔡二姬墓
臺灣府城城垣南門段殘蹟	關西鄭氏祠堂
臺灣府城巽方砲臺（巽方靖鎮）	勸業銀行舊廈
臺灣總督府交通局鐵道部	蘆竹五福宮
艋舺地藏庵	蘆洲李宅
艋舺青山宮	蘇氏節孝坊

國定古蹟	
司法大廈	臺北賓館
行政院	臺灣總督府博物館
專賣局（菸酒公賣局）	總統府
監察院	
新竹火車站	槓子寮砲臺
新竹州廳	臺南火車站

市定古蹟	
三井物產株式會社舊廈	臺灣電力株式會社社長宿舍
士林公有市場	臺灣銀行
大稻埕辜宅	臺灣廣播電台放送亭
中山基督長老教會	臺灣總督府交通局遞信部
內湖清代採石場	臺灣總督府電話交換局

北投不動明王石窟	吟松閣
北投文物館	東和禪寺鐘樓
北投臺灣銀行舊宿舍	長老教會北投教堂
北投普濟寺	前日軍衛戍醫北投分館
臺大法學院	帝國生命會社舊廈
臺大校門	建國中學紅樓
臺大醫院舊館	原臺北北警察署（大同分局）
臺大醫學院舊館	原臺北信用組合
臺北公學校紅樓	草山御賓館
臺北市政府衛生局舊址	草山教師研習中心
臺北市政府舊廈（建成小學）	婦聯總會
臺北第一高女	紫藤廬
臺北監獄圍牆遺蹟	圓山別莊
臺北撫台街洋樓	濟南基督長老教會
臺灣大學原帝大校舍	臨濟護國禪寺
臺灣師範大學原高等學校講堂	寶藏巖
縣市定古蹟	
二結農會穀倉	永和網溪別墅
三重先嗇宮	阿里山鐵路北門驛
原日本勸業銀行臺南支店	淡水外僑墓園
原林百貨店	淡水禮拜堂
原嘉南大圳組合事務所	新竹水仙宮
原臺南中學校講堂	新竹州圖書館
原臺南公會堂	嘉義仁武宮
原臺南合同廳舍	嘉義營林俱樂部（招待所）
原臺南州知事官邸	摘星山莊
原臺南州廳	滬尾偕醫館
原臺南武德殿	滬尾湖南勇古墓
原臺南高等女學校本館	碧霞宮
原臺南測候所	關子嶺碧雲寺
原臺南愛國婦人會館	鐵線橋通濟宮
原臺南警察署	山佳車站

文化資產保存法已於民國94年2月5日經大幅修正，茲將第三條文化資產分類、第四條主管機關、第十四條古蹟之區分如下：

第三條　本法所稱文化資產，指具有歷史、文化、藝術、科學等價值，並經指定或登錄之下列資產：

一、古蹟、歷史建築、聚落：指人類為生活需要所營建之具有歷史、文化價值之建造物及附屬設施群。

二、遺址：指蘊藏過去人類生存所遺留具歷史文化意義之遺物、遺跡及其所定著之空間。

三、文化景觀：指神話、傳說、事蹟、歷史事件、社群生活或儀式行為定著之空間及相關連之環境。

四、傳統藝術：指流傳於各族群與地方之傳統技藝與藝能，包括傳統工藝美術及表演藝術。

五、民俗及有關文物：指國民生活有關之傳統有特殊文化意義之風俗、信仰、節慶及相關文物。

六、古物：指各時代、各族群經人為加工具有文化意義之藝術作品、生活及儀禮器物及圖書文獻等。

七、自然地景：指具保育自然價值之自然區域、地形、植物及礦物。

第四條　前列第一款至第六款古蹟、歷史建築、聚落、遺址、文化景觀、傳統藝術、民俗及相關文物及古物之主管機關：在中央為行政院文化建設委員會；在直轄市為直轄市政府；在縣（市）為縣（市）政府。前條第七款自然地景之主管機關：在中央為行政院農業委員會；在直轄市為直轄市政府；在縣（市）為縣（市）政府。

316

第十四條　古蹟依其主管機關區分為國定、直轄市定、縣
　　　　　（市）定三類，由各級主管機關審查指定後，辦理
　　　　　公告。直轄市、縣（市）定者，並應報中央主管機
　　　　　關備查。
　　　　　古蹟滅失、減損或增加其價值時，應報中央主管機
　　　　　關核准後，始得解除其指定或變更其類別。

安平古堡

臺南孔廟

白河大仙寺

滬尾砲臺

Chapter **15**

形象商圈、商店街、觀光夜市

多棟住宅建築物的集合，成為群落、街道，再擴大而成村里、都市；人會老，都市也會老化，所以都市計畫學裡有「都市更新」，為舊都市再造，注入新的活力、新的商機和生機，來促進地方的良好形象與繁榮發展。

近年，政府積極在各地方推動形象商圈、商店街和觀光夜市就是具體的做法，可以帶動休閒購物觀光的新風潮。依據觀光局的資料，目前已完成的如下所列：

形象商圈	
處所數：9處 主管機關：經濟部	
田尾公路花園形象商圈	烏來形象商圈
角板山形象商圈	臺南市中正形象商圈
坪林形象商圈	礁溪形象商圈
花蓮市形象商圈	關子嶺形象商圈
金城形象商圈	奮起湖形象商圈

商店街	
處所數：10處 主管機關：經濟部	
三義水美路商店街	高雄市新堀江商店街
三義雕刻城	新竹市東門商店街
臺中市大隆路商店街	嘉義市中正路商店街
臺中市精明一街商店街	澎湖中正路商店街
臺北市華陰街商店街	鶯歌尖山埔路商店街
苗栗市光復路商店街	鶯歌陶瓷老街

觀光夜市	
士林夜市	基隆市廟口夜市
中和興南夜市	通化街夜市
中壢新明夜市	逢甲夜市
臺中中華路夜市	鹿港小吃
臺南小北夜市	景美夜市
東海別墅夜市	華西街夜市

板橋南雅夜市	新莊街夜市
城隍廟夜市	嘉義市文化路夜市
屏東市民族路夜市	遼寧街夜市
高雄市六合夜市	羅東夜市
高雄市新興夜市	饒河街夜市

Chapter 16

臺灣的山岳

 第一節　鼓勵登山活動

近年來登山在國內蔚為風氣，週休二日之後，往郊外踏青更成為多數人在假日所選擇的休閒活動，隨著與山林互動人口的增加，環境教育愈形重要，學習如何與大自然相處，融合保護環境的觀念，已逐漸在民眾心裡生根。所以鼓勵大家登山旅遊，可以活動筋骨，可以欣賞美景，可以紓解壓力、助益健康，達到快樂的身心。

國內一般的登山活動分為：

1.郊山：指一天之內可以往返，或者在登山四、五個小時之內可以往返的山，是最大眾化的山。

2.中級山：指往返需要六、七個小時以上，甚至十幾個小時，有一點難度的山。

3.百岳：指超過3,000公尺以上的高山沒有命名的難以計數，有命名的高山大約有二百五十八座，經過登山界的前輩遴選出比較壯麗，而且比較有代表性的一百座稱為「臺灣百岳」，這臺灣百岳依照早期測量的高度排列出來，在登山界早有公認的「排名順序」。民國76年聯勤重新測量各座山的高度，部分有所修正，中華山岳協會也依新的高度順序重新排名如表16-1。百岳又可分為：

(1)單座百岳：如北大武山、白姑大山、關山嶺山、庫哈諾辛山等單座大山。

(2)連峰：如奇萊連峰，可爬單座，也可以連爬幾座、數天。

(3)群峰：如玉山群峰、合歡山群峰等，可爬單座，也可以群峰一次爬數天。

(4)段：如北一段、北二段、南一段、南二段、南三段等，路途最長，連爬好幾座，要爬五、六、七、八、九天，是最

具挑戰性的登山，要完成百岳的人就必須經過這樣的考驗和挑戰。

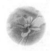 ## 第二節　臺灣的五大山脈

　　臺灣島位於歐亞大陸板塊與菲律賓海板塊交界處，由於碰撞擠壓的造山運動，形成高聳的群山，除了有兩百多座3,000公尺以上的高山外，山地面積占全島五分之三以上，同時擁有許多特殊的地形、地質景觀。在這高山峎嶼上共有五座南北走向的山脈，由東而西分別為海岸山脈、中央山脈、雪山山脈、玉山山脈和阿里山山脈，它們共同保護著島上最主要的動植物森林生態系與各河川水系，是臺灣最寶貴的自然資產。

　　散布在山林間的步道是人與山共同交織的網路，其中歷史古道更是臺灣地域發展的歷史脈絡，如清代古道、日據時代的林道與警備道，以及光復後開闢的步道，行走其間，可以緬懷先人蓽路藍縷，以啟山林的臺灣開拓史。

一、最高的玉山山脈

　　玉山山脈是五大山脈中高度最高，面積卻最小的一座。北邊與雪山山脈相接，南至高雄美濃，區內峭壁斷崖深谷最多，除擁有全臺第一高峰玉山主峰外，臺灣百岳就占了十二座，其中五座還名列前十名。

二、最長的中央山脈

素有「臺灣屋脊」之稱的中央山脈，是五大山脈中距離最長、範圍最遼闊的山脈。北起蘇澳、南迄鵝鑾鼻，臺灣百岳占有六十九座，由於稜脊縱貫全島，發源河川水系，使得臺灣的河流多呈東西流向，分別注入臺灣海峽與太平洋。

三、最北的雪山山脈

雪山山脈為臺灣最北方的山脈，位置從東北角的三貂角到臺中東勢、后里、豐原，雪山主峰為全臺第二高峰，臺灣百岳佔有十九座，由於位置偏北，海拔又高，所以氣溫偏低，尤其受海洋濕氣影響，雨雪豐沛，也是蘊藏著臺灣最多的檜木林區。

四、像一枚大文蛤的阿里山山脈

阿里山山脈狀像一枚大文蛤，殼頂在東邊的位置，殼身朝西邊，扇狀地，緩緩傾斜而下，銜接到嘉南平原，山脈大致與玉山山脈平行，北起南投縣集集的濁水溪南岸，南迄高雄市燕巢的雞冠山，區內最高峰為大塔山，海拔2,663公尺。從瑞里、奮起湖一線以東的中、高海拔山區到對高山、祝山，為鄒族的家園；從對高山往東北眺望大斷崖下的和社溪是布農族的居住地；瑞里、奮起湖以西則大抵是漢人百年來的拓墾環境。

五、最東的海岸山脈

海岸山脈北起花蓮的花蓮溪出海口，南迄臺東的卑南溪出海口，東瀕太平洋，西以花東縱谷和中央山脈平行為鄰，海拔大約在

數百公尺到1,000公尺之間，區內最高峰為富里、池上東側的新港
山，海拔1,682公尺。本山脈被秀姑巒溪切穿為南北兩半，從瑞穗到
大港口長達24公里的峽谷景觀秀麗，也是夏季泛舟的旅遊勝地，區
內斷崖峭壁溪流，山光水色，直逼海岸，蔚為奇觀，阿美族原住民
文化更披上彩衣，豐富了人文情懷。

第三節　臺灣孩子都該登臺灣高山

　　臺灣高山指的是超過3,000公尺的山，尤其百岳，座座蘊藏著壯
麗的美，險峻的難，臺灣孩子都該登臺灣高山，可喚起愛戀臺灣的
情懷。

一、臺灣百岳

　　臺灣寶島位於歐亞大陸板塊與菲律賓海板塊交界處，由於碰撞
擠壓的造山運動，全島山巒疊翠、溪谷縱橫，也造就了中央山脈、
玉山山脈、雪山山脈、阿里山山脈和海岸山脈等五大山脈，其中前
三個是屬於高山型的山脈，擁有兩百多座超過3,000公尺的高山，
早期經過登山界前輩遴選出一百座比較壯麗，而且比較具代表性的
一百座，依照海拔高低順序排列出所謂的「臺灣百岳」，其中排行
第一的當推玉山主峰3,952公尺，排行老么原是羊頭山3,035公尺，
新排序為鹿山。

二、五嶽三尖一奇四秀十峻

　　臺灣寶島真是個美麗的家園，擁有兩百多座3,000公尺以上的高
山，卻擠在36,000平方公里的島嶼上，處處是奇偉雄峻、峭拔矗立

的山嶽美景，真是世界上少有的例子，在這些壯麗的百岳中，五嶽三尖一奇四秀十峻是最具代表性的高峰。

五嶽所指的是玉山山脈最高峰，也是全臺第一高峰的玉山主峰3,952公尺；二是雪山山脈最高峰，也是全臺第二高峰的雪山主峰3,886公尺；三是中央山脈北段高峰的南湖大山3,742公尺，山形頗具帝王相的雄偉氣勢；四是中央山脈中段最高峰，也是全段最高峰的秀姑巒山3,805公尺；五是中央山脈南段最高峰的北大武山3,092公尺。

三尖所指的是臺灣百岳中三座塔狀的高山，分別是中央尖山3,705公尺、大霸尖山3,492公尺和達芬尖山3,208公尺。一奇是指奇險難登、常發生山難的奇萊山區，包括奇萊主峰3,560公尺和奇萊北峰3,607公尺。

四秀所指的是位在雪霸聖稜線東側，武陵農場北側的武陵四秀。分別是：品田山3,524公尺，以似千層派的險峻斷崖出名；池有山3,301公尺，以草原多池而得名；桃山3,324公尺，以峰頂有如桃尖而得名；喀拉業山3,133公尺，以景觀秀麗而出名。

十峻所指的是山勢高而險峻之意，分別是：玉山東峰3,869公尺、玉山南峰3,844公尺、品田山3,524公尺、大劍山3,595公尺、無明山3,451公尺、奇萊北峰3,607公尺、能高南峰3,349公尺、馬博拉斯山3,765公尺、新康山3,331公尺和關山3,668公尺。

三、攀登高山之樂

在攀登高山的過程中，可以讓我們深切的體會並領悟到活動筋骨、鍛練強健的體能，更可以欣賞美景，眼看山明水秀、耳聽鳥叫蟲鳴、鼻嗅新鮮空氣、感受心胸舒暢，舒解平日生活和工作的壓力，增強體力和耐力，促進心血管循環、抑制血壓的升高，絕對有

助於健康，達到快樂的身心，或有人說也可以轉換運氣，何樂而不為？筆者除了教授旅遊之外，每週也腳踏實地登山旅遊，每思在山區裡日有蟲鳴鳥叫相隨，夜有繁星明月相伴邀我醉入夢鄉，真是令人流連忘返，就有來了還想再來，登了還想再登的喜悅與期待。

與山為伍的生涯，最初僅是從喜歡山林之美到志在親近臺灣高山，看著腳在走路往山頂登，隨著登頂的百岳不斷增加，逐漸地爬山不僅只以攻頂為目的，每當深入臺灣心臟的高山地區，或是置身迷霧的森林中，或是在山徑與山羌、獼猴不期而遇，或是佇足山頂一望無際，深深領悟到真是一個美麗的寶島。因此認為凡是生長在臺灣的孩子都應該攀登臺灣的高山，才能真正體會福爾摩莎之美，才能喚起愛戀臺灣的深刻情懷。現代的人通常是習慣坐車旅行，爬山一、二個鐘頭就疲累了，失去感受深山峻嶺腳踏實地的美好經驗，因此衷心地期望國人有朝一日也可以走進山林親身體驗。因此也可以瞭解許多原住民族與山林為伍，平易近人、樂天知命的純樸文化。

四、攀登高山不難

或許大多數的臺灣孩子，會以為攀登百岳是遙不可及的艱難之事，當然大多數的百岳高山多分布在崇山峻嶺之中，要背負重裝，甚至在高山稜線上五、六、七、八、九天的腳程，讓人的體力難以負荷。但還是建議從比較簡易而輕鬆的百岳登起，比如合歡群峰的五座百岳、南橫三星和中橫三星開始，您會有起頭不難，漸入佳境的感覺。

隨著中部橫貫公路霧社支線（臺14甲）的開通，從霧社到大禹嶺中間經過武嶺海拔3,275公尺，這裡不僅是臺灣公路的最高點，也是東亞公路的最高點，附近地區，只要您找到登山口，停車停對

地方，那麼合歡群峰的石門山3,237公尺，來回只要四十分鐘的腳程，這號稱臺灣最輕鬆的一座百岳，景觀視野又非常好；合歡主峰3,417公尺，來回也只要七十分鐘；合歡東峰3,421公尺，來回也只要一百二十分鐘；合歡北峰3,422公尺，來回也只要一百五十分鐘；合歡西峰3,145公尺較遠，來回需要八個小時的腳程。五座百岳景觀視野都讓人有山巒疊翠、一望千里、心曠神怡的感覺，若再加上季節的變幻，冬季賞雪，5月賞高山杜鵑花，那就更美了。

隨著南部橫貫公路的開通，南橫三星的關山嶺山3,176公尺，登山口在海拔2,722公尺的埡口隧道東側，來回只需三個小時；塔關山3,222公尺，登山口在南橫144公里處，來回只需四個小時，景觀視野可遠眺玉山群峰；庫哈諾辛山3,115公尺，登山口在進涇橋邊，來回需要六個小時，沿途檜木林相非常優美，令人難以忘懷，來了還想再來。

如果您有心想登上臺灣最高峰的玉山主峰3,952公尺，則需要鍛練一下體力，背負睡袋、食糧等輕裝備，兩天之內來回十五小時的腳程，其中登山口在新中橫的塔塔加鞍部，並在排雲山莊宿一個晚上，就可以如願以償了。

攀登臺灣百岳高山，萬事起頭不難，只要先從郊山登起，鍛練一下體力，裝備齊全，再從簡易輕鬆的合歡群峰，南橫三星登起，置身山林的渾身舒暢喜悅與一座一座登頂的成就累積，深切的體會福爾摩莎之美，也喚起愛戀臺灣的深刻情懷。

 第四節　臺灣百岳

表16-1是臺灣百岳分段一覽表和依中華山岳協會新舊排名高度、位置一覽表：

表16-1 臺灣百岳分段、排名一覽表

登山名錄	山名	座數
北一段	南湖大山主峰・東峰・南峰・北山・審馬陣山・馬比杉山・巴巴山・中央尖山	8
北二段	鈴鳴山・閂山・無明山・甘薯峰	4
南一段	關山・海諾南山・小關山・卑南主山	4
南二段	八通關山・大水窟山・達芬尖山・塔芬山・雲峰・轆轆山・南雙頭山・三叉山・向陽山	9
南三段	無雙山・東郡大山・東巒大山・內嶺爾山・丹大山・六順山・義西請馬至山	7
馬博橫斷	秀姑巒山・馬博拉斯山・馬利加南山・駒盆山・馬西山・喀西帕南山	6
奇萊連峰	奇萊主峰・南峰・南華山	3
奇萊東稜	奇萊北峰・大霧閣大山・立霧山・盤石山・帕托魯山	5
能高安東軍	能高主峰・南峰・光頭山・白石山・安東軍山	5
合歡群峰	合歡主峰・東峰・石門山・北峰・西峰	5
雪山西南稜	大雪山・頭鷹山・火石山・雪山・中雪山	5
雪山志佳陽	志佳陽大山・雪山東峰・北峰	3
雪山大小劍	大劍山・小劍山・佳陽山	3
武陵四秀	品田山・池有山・桃山・喀拉業山	4
巒郡大山	郡大山・西巒大山	2
玉山群峰	玉山主峰・前峰・西峰・北峰・東峰・南峰・玉山東小南山・鹿山	9
東台一霸	新康山・布拉克桑山	2
千卓萬群峰	千卓萬山・卓社大山・牧山・火山	4
大霸群峰	大霸尖山・小霸尖山・加利利山・伊澤山	4
中橫三星	畢祿山・羊頭山・屏風山	3
南橫三星	庫哈諾辛山・塔關山・關山嶺山	3
一枝獨秀	白姑大山・北大武山	2
合計		100

（續）表16-1　臺灣百岳分段、排名一覽表

新排名	舊排名	名稱	高度（M）	基點	位置	備註
1	1	玉山	3,952	一等三角點	南投縣信義鄉 高雄市桃源區 嘉義阿里山鄉	五嶽
3	2	玉山東峰	3,869	無	南投縣信義鄉 嘉義阿里山鄉	十峻
4	3	玉山北峰	3,858	無	南投縣信義鄉	
5	4	玉山南峰	3,844	無	高雄市桃源區	十峻
2	5	雪山	3,886	一等三角點	苗栗縣泰安鄉 臺中市和平區	五嶽
6	6	秀姑巒山	3,805	二等	南投縣信義鄉 花蓮縣卓溪鄉	五嶽
7	7	馬博拉斯山	3,765	森林三角點	南投縣信義鄉 花蓮縣卓溪鄉	十峻
8	8	南湖大山	3,742	一等三角點	臺中市和平區 花蓮縣卓溪鄉	五嶽
14	9	大水窟山	3,630	無	南投縣信義鄉 花蓮縣卓溪鄉	
9	10	玉山東小南山	3,711	三等	高雄市桃源區	
10	11	中央尖山	3,705	三等	臺中市和平區 花蓮縣秀林鄉	三尖
11	12	雪山北峰	3,703	三等	苗栗縣泰安鄉	
12	13	關山	3,668	二等	高雄市桃源區 臺東縣海端鄉	十峻
13	14	南湖大山東峰	3,632	無	臺中市和平區 花蓮縣南澳鄉	
16	15	奇萊主山北峰	3,607	一等三角點	花蓮縣秀林鄉	十峻
17	16	向陽山	3,603	三等	高雄市桃源區 臺東縣海端鄉	
18	17	大劍山	3,594	三等	臺中市和平區	十峻
21	18	馬利加南山	3,546	森林三角點	南投縣信義鄉 花蓮縣卓溪鄉	
19	19	雲峰	3,564	二等	高雄市桃源區	
20	20	奇萊主山	3,560	三等	南投市仁愛區 花蓮縣秀林鄉	

(續) 表16-1　臺灣百岳分段、排名一覽表

新排名	舊排名	名稱	高度（M）	基點	位置	位置	備註
22	21	南湖北山	3,536	三等	臺中市和平區	宜蘭縣南澳鄉 大同鄉	
24	22	品田山	3,524	無	臺中市和平區	新竹縣尖石鄉	十峻
23	23	大雪山	3,530	二等	臺中市和平區	苗栗縣泰安鄉	
25	24	玉山西峰	3,518	無	南投縣信義鄉	嘉義縣阿里山鄉	
29	25	南湖大山南峰	3,475	無	臺中市和平區	花蓮縣秀林鄉	
26	26	頭鷹山	3,510	三等	臺中市和平區	苗栗縣泰安鄉	
28	27	大霸尖山	3,492	二等	新竹縣尖石鄉	苗栗縣泰安鄉	三尖
27	28	三叉山	3,496	一等三角點	高雄市桃源區	花蓮縣卓溪鄉 臺東縣海端鄉	
15	29	東部大山	3,619	一等三角點	南投縣信義鄉		十峻
31	30	無明山	3,451	二等	臺中市和平區	花蓮縣秀林鄉	
32	31	巴巴山	3,449	三等	臺中市和平區	花蓮縣秀林鄉	
36	32	小霸尖山	3,418	無	苗栗縣泰安鄉		
33	33	馬西山	3,443	二等	花蓮縣卓溪鄉		
34	34	合歡山北峰	3,422	二等	南投縣仁愛鄉	花蓮縣秀林鄉	北合歡山
35	35	合歡山東峰	3,421	無	南投縣仁愛鄉	花蓮縣秀林鄉	
37	36	合歡主峰	3,417	三等	南投縣仁愛鄉		
45	37	八通關山	3,335	森林三角點	南投縣信義鄉		
38	38	南玉山	3,383	二等	高雄市桃源區		
39	39	畢祿山	3,371	三等	南投縣仁愛鄉	花蓮縣秀林鄉	
30	40	東巒大山	3,468	無	南投縣信義鄉		

（續）表16-1　臺灣百岳分段、排名一覽表

新排名	舊排名	名稱	高度（M）	基點	位置		備註
41	41	奇萊主山南峰	3,358	二等	南投縣仁愛鄉		
43	42	能高山南峰	3,349	二等	南投縣仁愛鄉	花蓮縣秀林鄉	十峻
40	43	卓社大山	3,369	二等	南投縣仁愛鄉	信義鄉	
44	44	白姑大山	3,341	一等三角點	臺中市和平區		白狗大山
46	45	新康山	3,331	森林三角點	花蓮縣卓溪鄉		十峻
42	46	南雙頭山	3,356	無	高雄市桃源區	花蓮縣卓溪鄉	
55	47	志佳陽山	3,289	二等	臺中市和平區		
48	48	桃山	3,324	三等	臺中市和平區	新竹縣尖石鄉	
49	49	佳陽山	3,314	二等	臺中市和平區		
50	50	火石山	3,310	三等	臺中市和平區	苗栗縣泰安鄉	
51	51	池有山	3,301	三等	臺中市和平區	新竹縣尖石鄉	
52	52	伊澤山	3,297	三等	苗栗縣泰安鄉	新竹縣尖石鄉	
53	53	卑南主山	3,295	一等三角點	高雄市桃源區	臺東縣海端鄉	
54	54	郡大山	3,292	二等	南投縣信義鄉		
56	55	干卓萬山	3,284	二等	南投縣仁愛鄉		
57	56	太魯閣大山	3,283	二等	花蓮縣秀林鄉		
58	57	轆轆山	3,279	三等	高雄市桃源區	花蓮縣卓溪鄉	
62	58	能高山	3,262	三等	南投縣仁愛鄉	花蓮縣秀林鄉	
63	59	火山	3,258	三等	南投縣仁愛鄉	信義鄉	
65	60	屏風山	3,250	三等	花蓮縣秀林鄉		萬東山西峰

（續）表16-1　臺灣百岳分段、排名一覽表

新排名	舊排名	名稱	高度（M）	基點	位置	備註
66	61	小關山	3,249	二等	高雄市桃源區 臺東縣海端鄉	
47	62	丹大山	3,325	森林三角點	南投縣信義鄉 花蓮縣萬榮鄉	
61	63	鈴鳴山	3,272	三等	臺中市和平區 花蓮縣秀林鄉	
68	64	牧山	3,241	三等	南投縣仁愛鄉 信義鄉	干卓萬東南峰
69	65	玉山前峰	3,239	無	嘉義縣阿里山鄉	
70	66	石門山	3,237	三等	南投縣仁愛鄉 花蓮縣秀林鄉	
64	67	小劍山	3,253	無	臺中市和平區	劍山
71	68	無雙山	3,231	森林三角點	南投縣信義鄉	
74	69	達芬尖山	3,208	無	南投縣信義鄉 高雄市桃源區 花蓮縣卓溪鄉	三尖
59	70	喀西帕南山	3,276	無	花蓮縣卓溪鄉	
72	71	塔關山	3,222	三等	高雄市桃源區 臺東縣海端鄉	
73	72	馬比杉山	3,211	三等	宜蘭縣南澳鄉 花蓮縣秀林鄉	
60	73	內嶺爾山	3,275	無	花蓮縣卓溪鄉	
75	74	雪山東峰	3,201	三等	臺中市和平區	
76	75	南華山	3,184	三等	南投縣仁愛鄉	能高北峰
67	76	義西請馬至山	3,245	無	南投縣信義鄉 花蓮縣卓溪鄉	
77	77	關山嶺山	3,176	二等	高雄市桃源區 臺東縣海端鄉	
78	78	海諾南山	3,175	三等	高雄市桃源區 臺東縣海端鄉	
79	79	中雪山	3,173	三等	苗栗縣泰安鄉	
80	80	閂山	3,168	二等	臺中市和平區	

（續）表16-1 臺灣百岳分段、排名一覽表

新排名	舊排名	名稱	高度（M）	基點	位置		備註
97	81	駒盆山	3,022	二等	南投縣信義鄉		
81	82	甘薯峰	3,158	三等	臺中市和平區	花蓮縣秀林鄉	中央南山
82	83	合歡山西峰	3,145	三等	南投縣仁愛鄉		西合歡山
83	84	審馬陣山	3,141	二等	臺中市和平區	宜蘭縣大同鄉	
84	85	喀拉業山	3,133	二等	新竹縣尖石鄉	宜蘭縣大同鄉	加留坪山
85	86	庫哈諾辛山	3,115	三等	高雄市桃源區		
86	87	加利山	3,112	三等	苗栗縣泰安鄉		
87	88	白石山	3,110	三等	南投縣仁愛鄉		
99	89	六順山	2,999	森林三角點	南投縣信義鄉	花蓮縣萬榮鄉	重測更正
88	90	盤石山	3,106	三等	花蓮縣秀林鄉	花蓮縣萬榮鄉	
89	91	帕托魯山	3,101	三等	花蓮縣秀林鄉		
90	92	北大武山	3,092	一等三角點	屏東縣泰武鄉	臺東縣金峰鄉	五嶽
93	93	立霧主山	3,070	三等	花蓮縣秀林鄉	花蓮縣萬榮鄉	
94	94	安東軍山	3,068	一等三角點	南投縣仁愛鄉	花蓮縣萬榮鄉	
95	95	光頭山	3,060	三等	南投縣仁愛鄉	花蓮縣秀林鄉	
100	96	鹿山	2,981	三等	高雄市桃源區		重測更正
91	97	西巒大山	3,081	森林三角點	南投縣信義鄉		
92	98	塔芬山	3,070	二等	高雄市桃源區		
98	99	布拉克桑山	3,020	森林三角點	花蓮縣卓溪鄉	臺東縣海端鄉	
96	100	羊頭山	3,035	三等	花蓮縣秀林鄉		

 ## 第五節　臺灣小百岳郊山

　　行政院體育委員會為了推動全民登山運動、促進健康，於民國92年規劃了適合全民運動的郊山路線，特別邀集全國山岳界菁英，共同遴選出全國各縣市附近，最具代表特色的一百座郊山，命名為「臺灣小百岳」（**表16-2**）。這是臺灣登山史上的里程碑，同時也是永續推動全國登山日不可或缺的基礎。

　　入選臺灣小百岳的山岳，都符合幾個基本特色：山容特殊、展望良好、視野遼闊、交通便捷、步道狀況良好、具相當程度的景觀特色、具地方人文色彩、史蹟傳說出眾等特色。而整體步道的路程也分別在2至16公里之間，坡度適中，可當日輕鬆往返，分布在各縣市附近的一百座郊山，全國各地民眾可就近盡情選擇。

表16-2　臺灣小百岳排名表

排名	山名	高度（M）	位置
1	大屯山	1,092	位於陽明山
2	七星山	1,120	位於陽明山
3	大武崙山	231	位於基隆
4	槓子寮山	163	位於基隆
5	八里觀音山	616	位於八里
6	丹鳳山	164	位於北投
7	基隆山	588	位於金瓜石
8	紅淡山	210	位於基隆
9	大崙頭山	478	位於臺北內湖
10	劍潭山	153	位於臺北市
11	瑪陵尖山	231	位於基隆
12	五分山	757	位於基隆
13	汐止大尖山	460	位於汐止
14	土庫岳山	389	位於新北市深坑
15	南港山	375	位於南港，含姆指、四獸山

（續）表16-2　臺灣小百岳排名表

排名	山名	高度（M）	位置
16	大棟山	405	位於樹林
17	二格山	678	位於石碇
18	南勢角山	320	位於三峽
19	天上山	429	位於三峽
20	獅仔頭山	858	位於新店
21	虎頭山	251	位於桃園
22	鳶山	291	位於三峽
23	金面山	667	位於大溪，又名鳥嘴山
24	石門山	551	位於龍潭、石門水庫旁
25	溪州山	577	位於大溪、石門水庫旁
26	東眼山	1,212	位於桃園復興鄉北橫附近
27	石牛山	671	位於桃園復興鄉與新竹關西交界、石門水庫旁
28	十八尖山	130	位於新竹市
29	飛鳳山	455	位於新竹縣芎林鄉
30	李棟山	1,914	位於新竹縣尖石鄉，形似砲臺，有抗日史蹟
31	新竹五指山	1,062	位於新竹縣五峰鄉
32	獅頭山	492	位於苗栗縣三灣、南庄
33	鵝公髻山	1,579	位於苗栗縣南庄
34	向天湖山	1,225	位於苗栗縣南庄
35	仙山	967	位於苗栗縣獅潭
36	加里山	2,220	位於苗栗縣南庄
37	馬拉邦山	1,407	位於苗栗縣大湖、泰安
38	火炎山	596	位於苗栗縣三義
39	鐵砧山	236	位於臺中市大甲
40	關刀山	889	位於苗栗縣三義
41	稍來山	2,307	位於臺中市和平區
42	聚興山	500	位於臺中市潭子、豐原
43	頭嵙山	859	位於臺中市大坑、新社
44	南觀音山	318	位於臺中市大坑
45	八仙山	2,366	位於臺中市和平區谷關

（續）表16-2　臺灣小百岳排名表

排名	山名	高度（M）	位置
46	暗影山	997	位於臺中太平
47	三汀山	480	位於臺中太平
48	大橫屏山	1,205	位於臺中太平、南投國姓
49	橫山	443	位於南投市
50	松柏坑山	430	位於南投縣名間
51	九份二山	1,174	位於南投中寮、國姓，921地震震爆區
52	集集大山	1,392	位於南投集集
53	水社大山	2,120	位於日月潭東側
54	後尖山	1,008	位於日月潭南側
55	鳳凰山	1,698	位於南投庇谷、溪頭
56	雲嘉大尖山	1,299	位於雲林古坑、嘉義梅山
57	石壁山	1,751	位於雲林古坑、嘉義阿里山
58	掘尺嶺山	1,176	位於嘉義梅山
59	獨立山	840	位於嘉義竹崎、阿里山鐵路在此迴旋
60	大塔山	2,663	位於嘉義阿里山，阿里山山脈最高峰
61	文峰山	1,256	位於嘉義竹崎
62	大凍山	1,976	位於嘉義奮起湖
63	紅毛埤山	150	位於嘉義市東郊
64	大湖尖山	1,313	位於嘉義番路
65	三寶山	977	位於嘉義番路
66	桶頭山	605	位於嘉義中埔
67	大棟山	1,241	位於臺南關仔嶺，臺南縣最高峰
68	崁頭山	844	位於臺南東山仙公廟
69	三腳南山	1,187	位於嘉義大埔，曾文水庫東，又名三角南山
70	烏山嶺山	730	位於臺南南化
71	西阿里關山	973	位於臺南南化、高雄甲仙
72	竹子尖山	1,110	位於臺南楠西梅嶺
73	東藤枝山	1,806	位於高雄藤枝森林遊樂區

（續）表16-2　臺灣小百岳排名表

排名	山名	高度（M）	位置
74	白雲山	1,044	位於高雄甲仙
75	鳴海山	1,411	位於高雄扇平、茂林
76	旗尾山	318	位於高雄旗山
77	尾寮山	1,427	位於高雄茂林、屏東山地門
78	大崗山	312	位於高雄阿蓮
79	觀音山	169	位於高雄大社
80	壽山	356	位於高雄市
81	笠頂山	659	位於屏東內埔、瑪家
82	棚集山	899	位於屏東來義
83	女仍山	804	位於屏東獅子、牡丹
84	里龍山	1,062	位於屏東獅子、牡丹
85	萬里得山	522	位於屏東滿州
86	大巴六九山	1,062	位於臺東卑南
87	都蘭山	1,190	位於臺東北郊
88	楠山	1,621	位於臺東關山、海瑞
89	火燒山	281	位於臺東綠島，綠島最高峰
90	紅頭山	552	位於臺東蘭嶼，蘭嶼最高峰
91	灣頭坑山	616	位於臺北貢寮、宜蘭頭城，又名灣坑頭山
92	鵲子山	679	位於宜蘭礁溪
93	龜山島山	401	位於宜蘭龜山
94	三星山	2,352	位於宜蘭太平山森林遊樂區
95	立霧山	1,274	位於花蓮太魯閣東北側
96	新城山	1,440	位於花蓮太魯閣西南側
97	鯉魚山	601	位於花蓮鯉魚潭
98	雲台山	248	位於馬祖南竿
99	太武山	253	位於金門
100	蛇頭山	20	位於澎湖風櫃，古戰場遺蹟

Chapter **17**

生態旅遊

一、背景與目標

1. 聯合國於2002年訂為國際生態旅遊年，在全球陸續展開有關生態旅遊的研究發展、教育推廣等活動。臺灣身為國際社會的一份子，應同步配合推動，以符合國際潮流。

2. 臺灣具有豐富且珍貴的生態與人文風情資源，深具發展生態旅遊的潛力，然因它亦具有高度的脆弱與稀有性，一旦被破壞，就可能導致無法回復的惡果，因此應審慎的規劃與評估。

3. 交通部觀光局於民國91年9月制定生態旅遊白皮書，即為建立生態政策形成與執行的主要機制，擬定決策與全面推動之管道及政策執行之途徑。

4. 提出自然生態、社區、產業、政府都能永續經營的觀光發展整體策略，俾使臺灣的生態旅遊能在維護自然生態的多樣性、各地文化傳統的保存、自然資源的永續利用之理念下，避免遊憩對環境與文化的衝擊，同時達成環境經濟、保育生態與環境教育兼具的目標。

5. 換言之，生態旅遊的益處，可以讓遊客活動筋骨、欣賞美景、紓解壓力、助益健康與快樂。也可以提升旅遊品質，推廣環境教育，愛護旅遊資源。兼顧生態保育、永續經營、社區利益的原則，達成生命、生活、生產、生態四生共存的目標。

二、生態旅遊的五大原因

(一)銘印基因的呼喚

雖然人類科技的發展讓我們越來越遠離自然，可是仍然有一股

力量牽引著我們，要我們回到原鄉，比如臺灣的海邊已經大大不如從前自然的風貌，導致人們喜歡去發展遲緩的國家地方渡假，去接受大自然的洗禮，明知山路不好走，卻偏偏要上山，或許應該說去重溫人類演化過程中，留存在基因或文化裡頭的根，這應是生態旅遊的第一個原因。

(二)智慧的開悟

當您進到大自然做生態旅遊時，這些花草樹木、山川美景不會跟您說話，所以您就主觀的用右大腦欣賞，當您想跟朋友分享這些感觸，這時就會用左大腦，用語言、文字、繪畫、詩歌、吟唱等表達出來，就有機會左、右兩個大腦並用，活化腦內細胞。

(三)健康的笑容

笑是一種快樂的、健康的、滿足的表現，但是在臺灣社會，大家都不太願意施展出笑容來，只有在面對熟人或大自然美景的時候，才會很放鬆的露出笑容來促進健康。

(四)慈悲的大地觀

生態旅遊就是觀摩、體察，研習人類怎麼最恰當、妥適的處理人與大自然的生存關係，怎樣建構生命、生活、生產、生態等四生的合諧，而得以永續下去。

(五)產業與保育並重

生態旅遊是經濟與保育並重的做法之一，在不破壞環境和讓當地居民有經濟效益的原則下，發展出以保育為基礎的生態旅遊的觀光產業，讓產業、就業、志業等三業並行，缺一不可。

三、生態旅遊的效益

生態旅遊對遊客的直接效益，可以活動筋骨、欣賞美景、紓解壓力、助益健康、快樂身心，來了還想再來。時下的國人，普遍懶得運動、爬山個把個鐘頭就嫌累了。以筆者參加的登山隊或所帶的生態旅遊團隊而言，都是中老年人居多，幾乎很少年輕人參加，原來年輕人晚上不睡覺，早上睡不起，所以要多給年輕人一些勉勵。欣賞美景可以眼看山明水秀、耳聽鳥叫蟲鳴、鼻嗅新鮮空氣、感受心胸舒暢，來紓解平日生活與工作的壓力，增強體力和耐力，抑制血壓的升高，絕對有助於健康，達到快樂的身心，何樂而不為呢！

四、自然生態景觀如何形成

自然生態旅遊資源如何形成的呢？講得白話一點，也就是您到山上野外去旅遊，到底看到些什麼？可以歸納為：

1.土地：含地形、地勢、地質、地貌。
2.氣候：含氣溫、雨量、風。
3.植物：林相。
4.動物：人。
5.陽光、空氣、水、天空。

這正是生態體系的一環，我們人腳底踩的是土地，地形有大有小，有圓有方有扁；地勢有高山、有丘陵、平原到海洋。山上有山峰、山谷；山峰若有森林，會涵蓄雨水，慢慢流，就是所謂的青山常在，綠水常流；這時山谷會變成溪谷、溪流，溪流遇到斷崖形成瀑布，就是美麗景點，溪流有上游、中游、下游流向大海等。地質有土、石、砂、岩，如月世界。惡地形地質、板岩、頁岩、珊瑚

礁、石灰岩、大理石、花崗岩、節理柱狀玄武岩等景觀各異其趣。

　　至於氣溫有冷有熱，和地球的緯度有關，印度、泰國、臺灣和日本、北極圈的氣溫不同，也和高度有關，一般海拔上升100公尺，溫度約降0.6度；阿里山森林遊樂區的海拔2,200公尺，氣溫約比嘉義低12度，玉山約比嘉義低23度。同一地方春、夏、秋、冬季節不同，溫度也不同。雨量各地也不同，全球北迴歸線經過的國家地區，大多為乾旱或沙漠地帶，如印度北半部的半沙漠或疏林，北非和中東的沙漠及墨西哥北部的高原等都是不佳的環境，臺灣地區位於北迴歸線經過的地方，卻是得天獨厚的雨量豐沛，適宜林木生長。風向不同也造就了環境的不同，如冬天東北季風、墾丁落山風、夏季多吹西南風，偶爾來個颱風帶來豪雨等。

　　以上不同的地形、地勢、地質，和不同的氣溫、雨量、風向，就生長出不同的植物、花草樹木、熱帶林、暖帶林、溫帶林、寒帶林、海岸林、闊葉林、針葉林，在臺灣通通都有，濕潤的山區森林裡，還有很多類的動物，如空中飛的、地上爬的、水中游的，鳥類、蝴蝶、昆蟲、兩生類、爬蟲類、哺乳類，應有盡有的生態多樣性，因此臺灣可以說是整個北半球生態系的縮影。加上日照十幾小時充足的陽光，充滿芬多精的新鮮空氣，以及乾淨不被污染的水源，臺灣的山區真是人間仙境啊！

　　再回頭想想看，您到山上野外去旅遊，所看到的沒有超過以上所述的範圍吧！這正是我們做生態旅遊要用心去觀賞體驗的主要內容。

五、生態旅遊資源

　　臺灣位於北迴歸線附近，地處亞熱帶區，氣候溫暖、雨量充沛，適宜林木生長，全島山巒疊翠，五大山脈中有很多超過3,000公

尺以上的高山，溪谷縱橫，斷崖峭壁等特殊地形、地質景觀密布，58%的土地面積為森林所覆蓋，生態環境極其多樣。因此，孕育了豐富的動植物資源，這些自然的環境資源，加上百年來的人為建設、開發、維護成果，匯成今日臺灣的面貌，所呈現的觀光旅遊資源頗為豐沛，不愧是為福爾摩莎美麗寶島。舉凡國家公園、國家風景區、森林遊樂區、休閒農場、保護區、保留區、各公民營風景遊樂區、溫泉區等旅遊資源，提供國民旅遊事業取之不盡，用之不竭的供給面。

臺灣處處可見山明水秀的生態旅遊景點，在國家森林當中，有許多未經人工開發的原始森林，也有許多規劃完善的自然保護區、保留區和森林遊樂區，這些山林中蘊藏了非常豐富的動植物生態及景觀資源，是大自然給予臺灣最珍貴的寶藏，再再訴說著森林真是涵養水源並孕育萬物的寶庫，提供給動植物一個良好的棲息環境，也讓人們獲得親近自然的機會。而森林裡的芬多精與陰離子可以殺菌、鎮靜人體自律神經，淨化身體、消除百病；還有那青蔥翠綠的遼闊景緻，對人體的健康更具有相當大的助益，所以利用休假好好享受一場清新舒暢的森林浴，可說是現代人最佳的休閒養生之道，也是最簡易的生態旅遊。

六、如何生態旅遊

近年來，營建署、觀光局、林務局、各地方政府等單位在山區裡整建設置了很多國家森林步道，提供國人親近大自然，為生態體驗的最佳選擇。森林中的步道，就像是一條條通往秘境的「綠色幽徑」，不僅縮短了環境與人們之間的距離，也為自然與人類搭建起一座座溝通的橋樑；來到森林生態旅遊，不妨盡情徜徉在曲折蜿蜒的林間小徑，先深深呼吸著新鮮潔淨的空氣，靜思養神、感受神

清氣爽、全身舒暢的好滋味，也可以適當的運氣練功，做森林有氧運動，協助您提高心肺功能，並用心聆聽那天地萬物的合鳴，再仔細觀察生命的律動，最後還要悄悄探訪那神秘幽靜的林蔭深處。雖然，行走在步道上的我們，往往不知道前面的路究竟還有多遠，但總可以清清楚楚的瞭解，只要順著那條綠色幽徑前進，一定可以到達我們的目的地。這種悠閒自在，目標明確的感覺，實在足以讓人放鬆心情，忘卻煩憂，而在健行幽徑當中，體驗自然、觀察生態、強健身體、昇華心靈、達到紓解壓力的功效。

人本來就是自然界的一份子，只是隨社會的進步和文明的發展，大家逐漸疏遠了大自然，甚至在不知不覺當中，遺忘了如何與大自然互動。為了重新學習與大自然的相處之道，並重新建構人與自然相互依存的生態旅遊倫理，所以建議大家，不妨從簡單、便利的森林步道之旅開始，培養彼此間的默契，並在認識自然與親近自然的過程中，真心愛上我們的美麗環境，並深切體認如何保護它。

七、行前準備事項

為了讓每一次的旅遊滿載歡愉的笑容和留下平安快樂的回憶，建議大家出遊前要做好以下的行前準備：

1. 氣象：出發前要注意氣象報告，颱風豪雨天，請勿上山。
2. 背包與手杖：雙手儘量不要提東西，拿手杖可減輕腳膝蓋的負擔，選擇防水的小背包，如需過夜再考慮可以負重的中大背包。
3. 帽子：帶一頂寬邊帽，可以避免太陽直曬或可保護頭部。
4. 長袖衣服：山區蚊蟲多，最好穿長袖休閒衣服，排汗衣更好。

5.外套：山區氣候風雨雲霧變化較快，記得帶一件外套。

6.步鞋：止滑且輕便的登山鞋或休閒運動鞋，切勿穿皮鞋或高跟鞋。

7.雨衣：山區容易下雨，要準備雨衣。

8.飲食：山區水源和食物來源缺乏，須備好飲用水和乾糧。

9.地圖和步道手冊：知道旅遊的位置和路徑，做知性之旅。

10.指南針：可確定自己所在的方位和地理位置與周邊村落景點。

11.照相機：為了保護自然環境，請以相機做記錄，不要帶走山上一草一木，拍照留念也很美。

12.望遠鏡：可以欣賞遠處的風景和賞鳥，也可以看清楚前方的路線。

13.手錶：山區天黑得較快，要控制好下山的時間。

14.手電筒：如遇天黑或路況不佳，小手電筒就可幫大忙，頭燈更好。

15.紙筆：做路徑時程的記載和生態的觀摩，會很有心得。

16.塑膠袋：除了放置物品外，記得把垃圾帶下山，除了腳印以外，什麼都不要留下。

17.其他：如衛生紙、個人藥品、急救用品、手套、手機、哨子、瑞士刀、打火機、防蚊液、證件等。

Chapter **18**

臺灣原住民文化

　　臺灣的原住民族屬於南島語系族群，在人種上則屬於馬來人，而南島語族是世界上分布最廣的民族，其分布地區西起非洲東南的馬達加斯加島，經印度洋而達太平洋的復活島，北起臺灣，南到紐西蘭，臺灣則是南島語族分布的最北端。

　　臺灣原住民族的起源有兩類說法：一類是島內祖居的起源地說；另一類則是島外發源的擴散地說。臺灣的原住民依政府認定共分為十四族：泰雅族、賽夏族、布農族、鄒族、排灣族、魯凱族、卑南族、雅美族、阿美族、邵族、噶瑪蘭族、太魯閣族、撒奇萊雅族和賽德克族。（如圖18-1）

一、泰雅族

　　分布於埔里以北的北臺灣，中央山脈和雪山山脈兩側，包括新北市烏來區、宜蘭縣、桃園復興鄉、新竹縣尖石鄉、五峰鄉、苗栗縣、臺中縣和平區、南投縣仁愛鄉等，是分布最廣的原住民。人口約八萬人，是原住民第二大族，以大霸尖山為聖山，高金素梅為族人代表。

　　泰雅族的男子勇武善獵，女子善長織布，有黥面的習慣來表示成年，具有榮譽的象徵也有避邪趨吉的功能，更有辨識敵我的作用，他們相信黥面者在死後可以與在天的親友重聚。泰雅族中最驍勇善戰的賽德克雅群於1930年爆發了由莫那魯道所領導，震驚全臺的對日抗暴行動——霧社事件。

二、賽夏族

　　分布於鵝公髻山兩側的新竹縣五峰一部分和苗栗縣南庄鄉、獅潭鄉，人口約5,000多人，由於地緣關係，與漢人接觸較為頻繁，賽

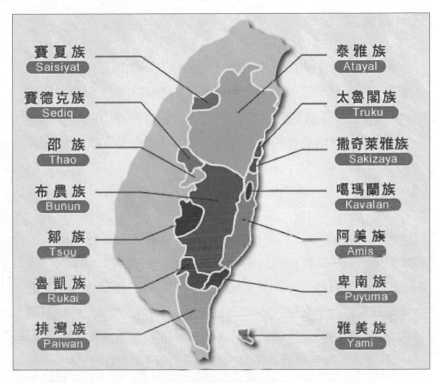

圖18-1　臺灣原住民族分布圖

資料來源：原住民委員會。

夏族的語言是較古老的南島語言，由此推論賽夏族的祖先來到臺灣的時間較早。

　　賽夏族人為憑弔亡靈不再作祟報復，並祈求矮人保佑平安豐收，故於豐年祭中加入祭祀矮靈而成為最盛大的矮靈祭祭典活動，兩年一小祭，十年一大祭，舉行時間約農曆10月15日左右，儀式主要分為迎靈、娛靈、逐靈三部分，活動期間三天三夜，地點在南庄向天湖和五峰大隘社，分散在各地的族人都要返鄉參與盛典。

三、布農族

分布於中部中央山脈和玉山山脈兩側高山地區，南投縣東埔、高雄市、花蓮縣、臺東縣高山地區，人口約四萬多人，驍勇善戰，每年4月底的打耳祭是最有名的祭典，分別在高雄市的桃源和臺東縣的延平鄉紅葉村最有名，有天籟之聲的八部合音音樂響譽國際。

四、鄒族

分布於嘉義阿里山鄉大部分，其次是高雄市那瑪夏區一部分和桃源區的高中部落，人口約六千多人，古名曹族，早年以狩獵為主，後來才發展農業。鄒族是父系氏族的社會，部落中心達邦社和特富野社尚有男子聚會所「庫巴」，是族人會商大事、舉行祭典、訓練男子的場所，禁止女性進入。每年2月15日在特富野舉行戰祭，8月15日在達邦舉行小米祭。湯蘭花和田麗為族人代表。

五、排灣族

分布於屏東、臺東兩縣，中央山脈南段兩側，人口約七萬多人，為原住民第三大族，至今仍保留階級制度，與魯凱族相同，區分為頭目、貴族與平民，有世襲制度，身分的不同常藉由住屋及器物上雕刻的圖案或服飾衣物而表現出來，例如百步蛇紋、宇宙神圖樣等。排灣族人以北大武山3,092公尺為祖先聚集的聖山。排灣族三寶是：琉璃珠、陶壺、青銅寶刀。五年一次的「竹竿祭」是排灣族最傳統、隆重的祭典，10月25日舉行為期五天，地點在臺東達仁鄉土阪村最為完整。

六、魯凱族

　　分布於高雄市茂林區和屏東縣霧台鄉和翻過中央山脈的臺東縣卑南鄉東興村，人口約一萬一千人，以北大武山為聖山，文化與排灣族接近，有貴族和平民之分，貴族才能擁有土地，貴族的地位由長子繼承，其建築特色為石板屋，百步蛇圖騰則是祖靈的象徵。男性勇武善獵者在獲得頭目賜權後可以配帶百合花，女姓貞潔者亦可獲賜配百合花權，是榮譽的象徵。沈文程為族人代表。

七、卑南族

　　分布於臺東市和卑南鄉、卑南溪以南的臺東縱谷南方的平原上，文化接近阿美族的母系社會，人口約一萬人。「猴祭」是卑南族特有的祭典，早期要年輕人殺猴子，讓少年們用竹竿戳刺。殺猴之後，有個「打猴屁」的儀式，由較年長者持竹鞭打年少者的屁股，是一種訓練服從精神的教育，最後則是丟猴屍的儀式。卑南族崇尚巫術，巫師祈禱做法的地方叫靈屋。萬沙浪和張惠妹為代表。

八、雅美族（達悟族）

　　雅美族為原住民中最晚遷徙入臺灣的一族，約在五百年前由菲律賓巴丹島遷徙而來，是目前唯一居住於臺灣本島外蘭嶼島的原住民，人口約三千多人。獨特的地理環境，孕育了達悟族人與太平洋相互依存的曆法和生活方式，表現在建築、造船、生活器具上獨特的藝術風格。主食芋頭、住屋建築有主屋半地下室、工作屋、涼臺、靠背石，每年3月和11月舉行飛魚祭，獨木舟、丁字褲、甩髮舞為其文化特色。

九、阿美族

分布於花東縱谷和東部海岸平原，人口約十五萬人，是原住民族中最大的一族，母系社會。家族的繼承以女子為中心，但政治、部落組織上，仍以男性為主。男子年齡階級崇尚敬老與服從，老年人為族內的決策者。中秋節前後七天七夜的「豐年祭」是年度盛大的祭典活動，由於地理環境，族人會農耕也會捕魚、製陶、織布。族人所祭拜的天神是指太陽和月亮。楊傳廣為族人代表。

十、邵族

分布於日月潭畔和南投縣水里鄉頂崁村，人口約三百多人，是最袖珍的族群，原與阿里山的鄒族合為曹族，傳說中邵族的祖先為了追逐一隻白鹿來到日月潭，便在此定居。政府在民國90年讓邵族正名。依伴日月潭而居，農耕、捕魚、山林採集維生，日月潭的小島以前叫做光華島，為了尊重邵族，現已改稱「拉魯島」（Lalu）。

邵族的宗教信仰核心是「祖靈信仰」，每戶人家都有一只「祖靈籃」，內供有祖先遺留下來的衣飾，代表祖靈的存在。邵族人過年祭儀時利用長短不同的木杵，在廣場石塊上敲擊的杵音，形成美妙的旋律。邵族人以Thou自稱，意思是指人類，邵族的完整說法叫做「伊達邵」（Ita Thou）。邵族人行事前常以鳥占的方式問卜。

十一、噶瑪蘭族

噶瑪蘭族原居於宜蘭，後來往南遷徙，移居於花蓮新城鄉、豐濱鄉和臺東縣的長濱鄉等東海岸一帶，人口約六、七百人。政府在

民國91年讓其正名，是母系制度的社會，也是現今平埔族群當中族群意識強烈、文化特質鮮明的一族。

十二、太魯閣族

分布於花蓮秀林鄉太魯閣、萬榮鄉和卓溪鄉，人口約一萬五千多人，其文化習俗與泰雅族略似，同樣居住於高山，但語言不同，分布地雖相鄰，彼此甚少往來。大約在三、四百年前，因人口增加，耕地及獵區分配不足，開始陸續翻越中央山脈遷移到東部的立霧溪、木瓜溪等地區，因族人自稱為Truku，所以遷移的居住地區就叫「太魯閣地區」，此為太魯閣名稱的由來。政府在民國93年讓其正名。該族於日據時期1914年發生了臺灣島上規模很大的「太魯閣抗日戰役」，死傷慘重壯烈犧牲。

十三、撒奇萊雅族

政府於民國96年1月正名撒奇萊雅族為原住民第十三族，人口約七、八千人，主要分布於花蓮縣的花蓮市、新城鄉、壽豐鄉、瑞穗鄉等地。文獻記載最早可追溯到西元1636年，族名已出現在西班牙文獻上。1878年噶瑪蘭族聯合撒奇萊雅族人和清兵對抗，發生加禮宛事件，撒族遭清兵報復被迫遷社，部分族人散居於阿美族人的部落中，後來被歸化為阿美族，如今獲得正名獨立成一族。

十四、賽德克族

政府於民國94年4月正名賽德克族為原住民第十四族，主要分布於南投縣仁愛鄉的互助村、南豐村、大同村、春陽村、精英村、合作村，人數約五千人，莫那魯道即是賽德克族人。

Chapter 19
遊程設計與各縣市風景點

 # 第一節　遊程設計規劃的技巧

　　觀光遊憩或休閒旅遊活動的遊程安排設計規劃，乃市場需求面與資源供給面的結合，有了合理妥善的遊程安排，才能將遊憩資源充分的發揮效用，提供給觀光客滿意的服務。茲將遊程安排設計規劃應注意的要點說明如下：

一、在觀光市場需求面

1. 瞭解遊客團體的需求、意向、時程、預算和組成因素，如職業、性別、年齡、人數、活動性。
2. 高所得者可能是高消費的觀光遊憩活動；年輕人較常從事活動力強、挑戰性、刺激性的活動，年紀較長者，則從事休閒、純欣賞風景的旅遊等。

二、在觀光資源供給面

1. 要對觀光旅遊資源有通盤的瞭解。
2. 詳細瞭解所要旅遊的景點特色、活動內容和遊憩時間。
3. 將旅遊的景點和時間做整合。
4. 瞭解從出發點到各景點的路程、路況、交通時間。
5. 將旅遊景點時間和路程時間做整合，並保留空間。
6. 對交通旅運、膳宿等服務有全盤瞭解。
7. 要有成本觀念。
8. 決定膳宿地點；用膳求美食，住宿求景觀特色、設備、渡假效果。
9. 夜間不走山路，天黑以前賦歸。

10.規劃出合理的遊程安排。

三、觀光旅遊之後

1.遊客的體驗與回憶。

2.承辦業務的結算與檢討。

3.作為以後的參考。

四、5W1H1G應用於遊程設計規劃

1.Who指人：遊客、人數、年齡、性別、職業、收入、預算、意向、興趣、活動性。

2.When指時：天數、季節、出發時間、距離路況、交通時間、活動內容、時程。

3.Where指地：景點、距離、路況、景觀特色。

4.What指事：地點、活動內容、賞景、健行、體驗、泡溫泉、森林浴、風景特色。

5.Why指為何／目的：對遊客：有錢有閒、有興趣；對旅行業：受委託、爭取業務。

6.How指如何／方法：交通是遊覽車、火車或高鐵再接駁、或自行開車旅運、膳宿、安排一切之遊程設計規劃。

7.Goal指目標：讓遊客健康、快樂、滿足、物超所值；讓旅行業者爭取到業務、賺到錢、得到信譽，業務興隆。

五、遊程設計規劃的原則

1.遊程安排要順暢。

2.旅遊活動內容要精彩，符合遊客喜好。

3.旅遊及交通時間要掌握。

4.夜間儘量不開山路、天黑以前賦歸。

5.如果是旅行社的業務操作,則要確實訪價、控制成本、掌握
利潤。

 第二節　遊程設計規劃的實例

　　作者在東方技術學院觀光系,教授「遊程設計規劃」課程有多
年經驗,舉實例如下:

　　請做一個從高雄出發,「三天兩夜的墾丁之旅」遊程設計,註
明時間、地點、活動特色、膳宿等。以下是陳美朱同學的作品。

題　　目	「熱情Fun墾丁」遊程設計		
假設客戶	高雄市某建設公司員工旅遊,喜愛人文生態		
假設人數	約80人		
計畫交通	兩部遊覽車		
第一天	時間	地點	活動及特色
	06:20～06:30	高雄文化中心門口	集合出發
	08:20～09:00	車城福安宮	拜拜。在全臺最大的土地公廟參觀金紙自動飄入金爐之神明數鈔機
	09:10～10:30	恆春古城門	東、西、南、北古城門是國家二級古蹟
	10:50～12:00	龍鑾潭自然中心	觀賞海濱植物及水鳥生態
	12:00～13:00	亞發師平價海產	享用午餐
	13:10～14:30	貓鼻頭公園	觀賞海濱植物及珊瑚礁裙礁及崩崖海岸地形。貓鼻頭公園形狀以如蹲伏的貓而得名
	15:00～16:30	白砂灣和紅柴坑	觀賞貝殼砂灘及漁港
	16:50～17:30	關山看日落夕陽	紅柴坑海線盡收眼底
	18:00～20:00	悠活渡假村飯店	Chink-in。晚餐

	20:30～21:30	恆春出火觀景爆米花	地底天然氣沿著岩層裂隙冒出點火燃燒
	22:00	飯店	休息睡覺
第二天	時間	地點	活動及特色
	06:30	悠活渡假村飯店	Morning Call
	07:00～08:00	飯店	享用早餐
	08:30～09:00	船帆石	觀賞珊瑚礁岩。其形似一艘進港的船隻也似美國前總統尼克森頭
	09:10～10:00	砂島生態保護區	觀賞貝殼砂展示館
	10:10～12:00	鵝鑾鼻公園	觀賞海濱植物、珊瑚礁、燈塔古蹟
	12:10～13:10	旅南活海鮮	享用午餐
	13:30～16:30	南灣戲水	墾丁最熱門的海濱沙灘
	17:00	墾丁青年活動中心	Chlnk-in
	18:00～19:30	墾丁大街	逛街享用晚餐
	20:00～21:00	龍盤公園觀星	無光害、上升的石灰岩滲穴、崩崖地形
	21:30	回墾丁青年活動中心	休息睡覺
第三天	時間	地點	活動及特色
	06:30	飯店	Morning Call
	07:00～08:00	飯店	享用早餐
	08:10～10:00	社頂自然公園	觀賞高位珊瑚礁地形及熱帶植物海岸林棋盤腳、風剪樹
	10:30～11:00	風吹砂	觀賞砂河、砂瀑等風蝕和風積地形
	11:20～13:00	港口村	觀賞大白榕二百多株榕樹主幹和氣根盤根錯結而成的天羅地網
	13:00～14:30	佳樂水風景區	觀賞蜂窩石、壺穴、奇岩怪石等海蝕海岸
	15:00～15:20	恆春城東北側	觀賞三台山似品字形的特殊景觀
	15:40～17:30	四重溪泡溫泉	弱鹼性碳酸泉為臺灣四大名泉。大眾泉池有SPA，可以消除疲勞、舒暢筋骨、全身爽朗、助益皮膚、養顏美容
	17:30～18:30	溫泉餐廳	享用晚餐
	18:30～20:00	賦歸回高雄	

註：本遊程人文生態旅遊活動內容豐富，時間緊湊。

臺灣是「福爾摩莎」美麗之島，分布在各縣市的觀光遊憩和休閒旅遊資源非常豐富，本書以主管機關之不同做實質分類介紹，從第二章的國家公園到第十八章臺灣的原住民文化，雖然很有系統，力求完整，但仍有疏漏之處，就是各縣市地方仍有些上述系統以外的休閒遊憩景點，限於篇幅本章將各縣市的風景點，依系統路線列舉如後，供讀者作為遊程安排的參考，也使本書的觀光旅遊資源更為完整。

第三節　屏東縣

屏東縣位處臺灣最南端，山高海藍，風景點非常多，茲從屏東市為中心點出發，將系統路線介紹如下：

1. 屏北、屏南、南二高斜張橋、沿山公路、中央山脈南段、北大武山。是屏東縣縣山，也是臺灣五嶽之一。
2. 萬丹泥火山、萬巒豬腳、新埤餉潭、田園風光。
3. 大鵬灣國家風景區、東港東隆宮、琉球、林邊海鮮、黑珍珠蓮霧。
4. 大津瀑布、海神宮、大水沖、紫蝶谷。
5. 三地門、賽嘉航空公園、德文村、天鵝湖、石板屋、德文山。
6. 霧台魯凱族、伊拉瀑布、神山社區、瀑布、阿禮村、井步山、小鬼湖。
7. 瑪家、原住民文化園區、好茶村、撒拉瓦瀑布、笠頂山、涼山瀑布。
8. 泰武、西方道堂、萬金天主堂、吉貝木棉林、來義、丹林瀑布、登北大武山、棚集山。

9. 春日、大漢山、浸水營保護區、古道通至臺東大武。

10. 南迴公路、楓港、獅子、雙流森林遊樂區、壽峠、恆春半島最高峰里龍山1,062公尺。

11. 車城、福安宮、四重溪溫泉、海洋生物博物館。

12. 牡丹鄉石門古戰場、水庫、東源、哭泣湖、旭海草原、溫泉、九棚大沙漠。

13. 恆春三寶：洋蔥、瓊麻、港口茶。

14. 龍鑾潭、核三廠、後壁湖遊艇港、貓鼻頭、白沙灣、關山看日落、飛來石、萬里桐、紅柴坑。

15. 恆春城門古蹟、出火、休閒農場、三台山似品字型特殊景觀。

16. 南灣、墾管處、青蛙石、船帆石、砂島、鵝鑾鼻、龍坑生態保護區、聯勤活動中心、龍磐風景區、風吹砂、港口、大白榕園、佳樂水、出風谷大草原。

17. 墾丁、大尖山、墾丁牧場、墾丁森林遊樂區、社頂自然公園、林試所墾丁分所、凱撒、福華大飯店。

18. 滿州、七孔瀑布、里德賞鳥、小墾丁綠野渡假村、南仁山生態保護區。

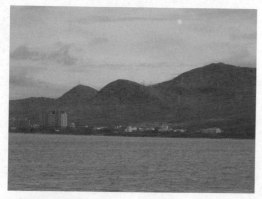

從龍鑾潭側看三台山

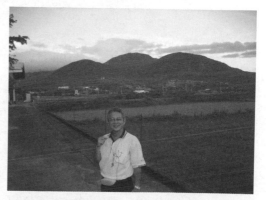

恆春的三台山有品字之美，卻鮮為人知道

牡丹鄉哭泣湖

恆春半島最高峰里龍山一等三角點

萬巒萬金天主堂

 第四節　高雄市

　　高雄市為南臺灣工商港都，以高雄鳳山為中心點出發，將風景點系統路線介紹如下：

　　1.高雄、萬壽山風景區、西子灣、柴山、旗津、科工館、高雄都會公園、濕地生態公園。

2. 鳳山、澄清湖、泥火山、大崗山、月世界、佛光山。

3. 旗山、美濃、客家文物館、黃蝶翠谷、雙溪熱帶母樹林區、鍾理和紀念館、中正湖、田園風光。

4. 茂林、龍頭山、蛇頭山、紅塵峽谷、多納溫泉。

5. 六龜火炎山、扇平、不老溫泉、情人樹、荖濃、寶來溫泉、石洞溫泉、荖濃溪溫泉、桃源、梅山、國家公園遊客中心、禮觀、中之關古道、天池、檜谷、埡口、南橫三星。

6. 內門、紫竹寺、民俗陣頭、草山月世界。

7. 杉林、甲仙芋頭、四德化石館、石磯谷、小林災區、杉林慈濟大愛園區、五里埔永久屋、錫安山、楠梓仙溪、民族、民權、民生一、二村、溪谷、龍鳳瀑布、那瑪夏災區。

8. 六龜金煌芒果、黑鑽石蓮霧、育幼院、藤枝森林遊樂區。

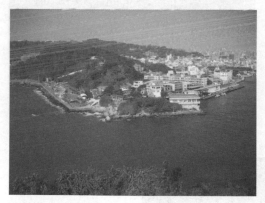
高雄港口望壽山

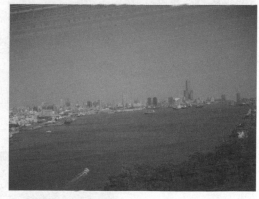
高雄港區

高雄世運主場館

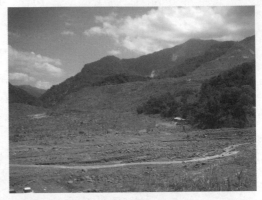

莫拉克一週年後的小林村

杉林慈濟大愛園區

杉林慈濟大愛園區

高雄醫學大學健康休閒旅遊班

第五節　臺南市

　　臺南市是古都府城，列為古蹟的風景點有四、五十處之多，是文化古都；平原廣人，山不高，但因為在高山的旁邊丘陵地，所以水庫特別多，茲以臺南市、新營為中心點出發，將風景點系統路線介紹如下：

1. 臺南府城、赤崁樓、大天后宮、延平郡王祠、孔子廟、安平古堡、億載金城、五妃廟、祀典武廟、忠烈祠、府城隍廟、四草砲臺。
2. 七股潟湖、黑面琵鷺棲息地、鹽場鹽山、海產、官田水雉復育區。
3. 關廟鳳梨、新化虎頭埤水庫最老的水庫。
4. 玉井芒果、南化水庫、楠西、梅嶺風景區、曾文水庫、密枝果園、走馬瀨農場、江家古厝。
5. 烏山頭水庫、尖山埤水庫、官田菱角、水雉生態園區、麻豆文旦。
6. 鹽水蜂炮、白河水庫、賞蓮花、關子嶺溫泉、水火同源、碧

關仔嶺水火同源

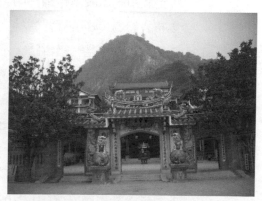

白河碧雲寺

東山仙公廟

　　雲寺、大仙寺、枕頭山、鹿寮水庫。

7.東山仙公廟、咖啡、崁頭山。

 ## 第六節　嘉義縣市

　　嘉義縣市的風景點很多，茲以嘉義市為中心點出發，將風景點
系統路線介紹如下：

1.嘉義市、溫陵媽祖廟、蘭潭公園、蘭潭水庫。

2.布袋鹽場、好美寮紅樹林、東石觀海公園。

3.新港王得祿墓一級古蹟、奉天宮。

4.中埔、中崙溫泉、大埔鄉溪谷瀑布群、嘉義農場。

5.觸口、天長地久橋、龍美、山美、達娜伊谷魚。

6.石卓茗茶、達邦、庫巴男子聚會所、鄒族豐年祭、特富野、
　里佳。

7.阿里山、大塔山、眠月石猴、祝山、新中橫。

8.石卓、奮起湖大凍山1,976公尺、太和、來吉、豐山、瑞里、

　　圓潭自然生態園區、瑞峰交力坪、瑞太古道、來吉鐵達尼大峭壁、天水瀑布、愛玉公園。

9.番路、半天岩、紫雲寺、鳳凰瀑布。

10.竹崎、觀音瀑布。

11.梅山公園、太平風景區、大峽谷。

12.阿里山森林遊樂區、十字路、二萬平、自忠特富野古道。

瑞太古道

特富野古道

達邦部落鄒族的庫巴男子聚會所

大凍山大鱏樹

 ## 第七節　雲林縣

　　雲林縣多為平原，只有東南角的樟湖、草嶺、石壁是山區，茲以斗六市為中心點出發，將縣內風景點系統路線介紹如下：

1. 斗六、湖山岩、古坑華山風景區、茶園、咖啡。
2. 古坑、劍湖山世界、樟湖、草嶺、石壁風景區、石壁山。
3. 西螺大橋、醬油、西瓜、濁水米。
4. 大埤酸菜、北港朝天宮、口湖鄭豐喜紀念圖書館、成龍溼地。
5. 麥寮、台塑六輕廠區、抽砂填海造陸3,000公頃。

草嶺風光

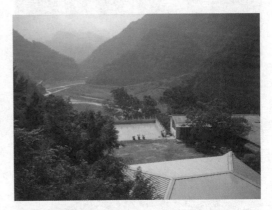

草嶺清水溪

 ## 第八節　彰化縣

　　彰化縣除東側為八卦山山脈臺地以外，多為平原，物產富饒，人口眾多，茲以彰化市為中心出發點，將縣內風景點系統路線介紹

如下：

1. 彰化孔子廟一級古蹟、八卦山大佛、虎山岩、臺灣民俗村、肉圓小吃。
2. 百果山風景區、社頭清水岩、松柏嶺遊憩區、猴探井遊憩區眺望。
3. 田尾公路花園、花卉專業區、社頭絲襪。
4. 大村、二林葡萄專業區。
5. 鹿港、古都、民俗文物館、古厝、海產、龍山寺一級古蹟。
6. 彰濱工業區、和美道東書院。
7. 大肚溪口野生動物保護區賞鳥。

八卦山猴探井遊憩區

從猴探井眺望高鐵在彰化大轉彎

 第九節　南投縣

　　南投縣是好山好水的地方，山高峻美、溪流源長、風景秀麗，觀光遊憩資源最為豐富。可惜民國88年921大地震，震央在集集和

中寮的九份二山，規模7.3，深度僅8公尺的淺地震，瞬間釋放出巨大的能量，屋倒橋斷人傷亡，南投縣遭受傷害非常慘重，在政府與人民的共同努力之下，積極災後重建與復育，作者也配合南投縣文化中心，辦了地震災後如何建購房屋的公益講座等等，盡心盡力，寄望南投縣很快恢復山明水秀的面貌，歡迎大家來南投旅遊，給地方帶來生機、帶來繁榮、帶來信心和鼓勵，也給自己帶回愉快的身心。茲以竹山、名間、草屯為中心點出發，將縣內風景路線系統介紹如下：

1. 竹山名產、瑞龍瀑布、太極峽谷、天梯吊橋。
2. 鹿谷凍頂烏龍茶、溪頭、杉林溪、小半天瀑布。
3. 凍頂山、麒麟潭、鳳凰谷鳥園、隱潭、瀑布。
4. 名間－集集綠色隧道、水里、信義、豐丘葡萄、風櫃斗賞梅、和社、東埔溫泉區、彩虹瀑布、父子斷崖、八通關古道、神木村、同富山、夫妻樹、東埔山、塔塔加、國家公園遊客中心、新中橫、東埔山莊、鹿林神木、新中橫公路通阿里山、麟趾山、鹿林山、大鐵杉。
5. 水里、蛇窯、日月潭、明湖、明潭抽蓄發電廠、魚池、蓮華池、九族文化村、翠林瀑布。
6. 埔里名產、暨南大學、九份二山、國姓、雙冬、九九峰、草屯手工藝研究中心、國道6號高速公路景觀。
7. 埔里、中台禪寺、21號公路、泰雅渡假村、梅子林、北港溪上游、惠蓀林場。
8. 埔里、酒廠、地理中心、14號公路、觀音瀑布、人止關、霧社、莫那魯道抗日紀念碑、萬大水庫、奧萬大森林遊樂區、親愛村、曲冰遺址、武界水庫、良久瀑布、巴庫拉斯農場、環流丘、地利、雙龍瀑布。

塔塔加鹿林山草原

塔塔加麟趾山

竹山天梯

從自忠眺望玉山主峰、北峰、北北峰

東埔溫泉風光

東埔父子斷崖

9.霧社、春陽溫泉、廬山溫泉、精英溫泉。

10.碧湖、清境農場、梅峰農場、翠峰、紅香溫泉、帖比倫峽谷、瑞岩峽谷、鳶峰、昆陽、武嶺、合歡山賞雪、森林遊樂區、奇萊山、寒訓中心、大禹嶺、太魯閣國家公園。

11.在太魯閣國家公園範圍內的合歡群峰有五座百岳：合歡主峰3,417公尺、合歡東峰3,421公尺、石門山3,237公尺、合歡北峰3,422公尺、合歡西峰3,145公尺，都不難攀爬，其中石門山是百岳中最輕鬆的一座，上山只要二十五分鐘，冬天賞雪、5月賞高杜鵑，景觀壯麗。合歡山也是高山型的森林遊樂區，武嶺海拔3,275公尺是臺灣公路的最高點，松雪樓可住宿。

 ## 第十節　臺中市

　　臺中市也是山明水秀的地方，奈因民國88年921大地震，臺中市也受到創傷，斷層帶從豐原山邊、大甲溪、石岡水壩穿過，至今仍留著明顯的痕跡，堅固碩壯的石岡攔水壩，瞬間錯動崩塌，平緩的大甲溪河床，瞬間變成斷崖瀑布，這就是地震斷層的厲害。茲以臺中、豐原為中心點出發，將縣內風景點系統路線介紹如下：

1.臺中市、自然科學博物館、亞哥花園。

2.大肚山、梧棲、臺中港、大甲、鐵砧山。

3.豐原、后里馬場、石岡水壩、五福臨門神木、東勢林場、四角林林場、雪山坑、大雪山森林遊樂區、小雪山、大雪山、臺灣新地標神木、鳶嘴山、稍來山。

4.天冷、和平、谷關溫泉、谷關七雄中級山、八仙山森林遊樂區、龍谷瀑布、上谷關、青山山莊。（上谷關至德基水庫之

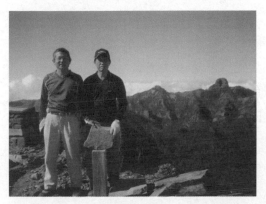

從品田山3,524公尺眺望大、小霸尖山，3,492公尺

武陵四秀的桃山似仙桃，3,324公尺

攀登鳶嘴山

鳶嘴山山頂

鳶嘴山稜線

間路斷不通）

5.梨山、大禹嶺、分水嶺、福壽山農場。

6.梨山、中橫宜蘭支線、環山泰雅族部落、武陵農場、武陵森林遊樂區、七家灣溪、國寶魚臺灣櫻花鉤吻鮭、雪霸國家公園、雪山、桃山瀑布、武陵四秀（品田山、池有山、桃山、喀拉業山）。

7.武陵、思源埡口、分水嶺、南湖大山帝王相、中央尖山、審馬陣山。

 第十一節　苗栗縣

苗栗縣多山和丘陵地，茲以苗栗市為中心點出發，將縣內風景系統路線介紹如下：

1.苑裡、通宵、台鹽精鹽廠、後龍。

2.火炎山、鯉魚潭水庫、龍騰斷橋、西湖渡假村、三義木雕、九華山、銅鑼、雙峰山、飛牛牧場。

3.苗栗、頭屋、明德水庫、造橋、香格里拉樂園。

4.頭份、竹南、永和山水庫。

5.卓蘭水果之鄉、大克山莊、大湖、馬那邦山賞楓、汶水、法雲寺、虎山溫泉、泰安溫泉、水雲瀑布、出礦坑、公館、大湖草莓、雪見遊憩區、象鼻山吊橋、士林壩。

6.獅潭、靈洞宮、神祕谷、古道。

7.頭份、三灣、獅頭山、南庄、向天湖、賽夏族矮靈祭、三角湖、石壁峽谷、峭壁雄風、鹿場風光、瀑布、加里山。

大湖酒莊

馬那邦山麓大湖草莓園

馬那邦山 一等三角點

泰安鄉象鼻山的吊橋

苗栗的龍騰斷橋

第十二節　新竹縣市

　　新竹的科學工業園區，是高科技電子產業的重鎮，其生產值占國內經濟生產毛額很大的比率，造就了很多年輕的就業人口和電子新貴，也帶動了新竹地區的繁榮，遠遠高於其他縣市。作者曾在新竹市住了五年，懷念這裡離山區很近，開一個多鐘頭的車就可以到高山納涼，這是在高雄所沒有的，期待不久的將來，還可以回來新竹久住。茲以新竹市為中心點出發，將縣內風景點系統路線介紹如下：

1. 新竹市東門城、城隍廟、古厝、貢丸、米粉小吃、科學園區、十八尖山、寶山水庫、南寮漁港。

2. 北埔冷泉、金廣福公館一級古蹟、秀巒公園、峨眉湖、大埔水庫。

3. 竹東大聖遊樂世界、五指山風景區廟寺、五峰、花園村、桃山、清泉溫泉、張學良故居、三毛故居、大麓林道、八仙瀑布、觀霧保護區森林遊樂區、榛山、樂山、神木、馬達拉溪、登山口、九九山莊、大壩尖山、雪霸聖稜線。

4. 竹北、芎林、飛鳳山、橫山、內灣、尖石、鐵嶺、李棟山、青蛙石、宇老、田埔、秀巒溫泉、軍艦石、泰崗賞楓、鎮西堡亞當、夏娃神木群、新光、斯馬庫斯、神木、古道、鴛鴦湖。

5. 新埔名產、關西、六福村、高爾夫球場多、馬武督、羅馬公路。

6. 新豐、小叮噹科學遊樂區、湖口老街、南園。

新竹鎮西堡亞當神木

新竹鎮西堡夏娃神木

司馬庫斯大老爺神木

第十三節　桃園縣

　　桃園縣位處臺北都會區邊緣，人口眾多，風景名勝發展得很早，茲以桃園、中壢市為中心點，將風景點系統路線介紹如下：

1. 大園中正國際機場、觀音賞蓮。
2. 中壢、楊梅、埔心牧場、龍潭、小人國。
3. 桃園、大溪名產豆干、鴻禧山莊、慈湖、三民蝙蝠洞、石門水庫風景區、龍珠灣、阿姆坪、復興、角板山、東眼山森林遊樂區、大漢溪、霞雲坪、小烏來、風動石、赫威神木群、榮華大壩、蘇樂、巴陵、爺享梯田、嘎拉賀部落神木、新興溫泉。
4. 巴陵、上巴陵、達觀山自然保護區、神木群、塔曼山、拉拉山、插天山自然保留區、巴福越嶺。
5. 巴陵、北橫、大漢橋、四稜溫泉、明池森林遊樂區。

第十四節　臺北市、新北市、基隆市

　　臺北市是臺灣的首善之區，中央政府所在地，是全國的政治、經濟、文化、教育、媒體、人口等中心，風景名勝發展得早又多，茲將區內主要的風景點系統路線介紹如下：

1. 臺北市、中正紀念堂蕨類生態園、熱帶雨林生態園、圓山、劍潭、故宮博物院、內外雙溪、天母、北投溫泉、陽明山國家公園。
2. 中和圓通寺、土城承天寺、三峽祖師廟、行修宮、滿月圓森林遊樂區、大板根森林溫泉、彩蝶谷。

3.新店、碧潭、烏來雲仙樂園、溫泉、內洞森林遊樂區、福山民宿。

4.北宜公路、翡翠水庫、坪林文山包種茶、北勢溪、北宜高速公路、雪山隧道。

5.深坑、石碇皇帝殿、平溪、十分寮瀑布風景區。

6.汐止、東山瀑布、姜子寮展望台。

7.關渡大橋、自然公園、淡水、紅毛城、三芝茭白筍、富貴角本島最北端、石門洞、十八王公廟、金山、北海、野柳、翡翠灣。

8.五股、林口、觀音山、八里。

9.基隆市、廟口小吃、暖東峽谷、大武崙砲臺、萬里、中正公園、十八羅漢洞、海門天險、和平島、八斗子濱海公園、瑞濱。

10.瑞芳、九份、太子賓館、金瓜石、三貂嶺、雙溪、貢寮。

11.北部濱海公路、東北角國家風景區、鼻頭角、龍洞、鹽寮、核四廠、福隆海水浴場、三貂角本島最東端。

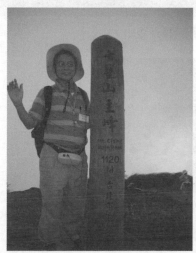

臺北市第一高峰七星山一等三角點

陽明山公園噴水池

陽明山公園花鐘

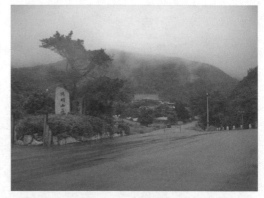

陽明山中山樓

中山樓望紗帽山

金瓜石無耳茶壺山

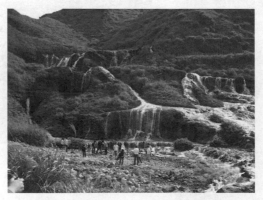

金瓜石黃金瀑布

第十五節　宜蘭縣

　　宜蘭縣是由蘭陽溪沖積而成的三角平原，而蘭陽溪將臺灣東北部的高山切割，分成中央山脈和雪山山脈，山川峻美，風景秀麗，茲將縣內的風景點系統路線介紹如下：

1. 頭城、大里天公廟、草嶺古道、大溪蜜月灣、北關、龜山島、梗枋、烏石港、海纜接收站（作者於民國67年負責興建）、海水浴場、北宜九彎十八拐、金盈瀑布。
2. 礁溪溫泉區、五峰旗瀑布、龍潭湖、跑馬古道。
3. 宜蘭市、員山、大湖風景區、雙連埤、福山植物園、運動公園、壯圍、名產（膽肝、鴨賞、牛舌餅、蜜餞、金棗）、冬山河親水公園。
4. 大同鄉、松羅、牛鬥、梵梵溫泉、棲蘭森林遊樂區、明池森林遊樂區、棲蘭神木園區、鴛鴦湖、土場、留茂安、四季、南山部落、思源埡口、武陵四秀眺望穿越蘭陽溪、眺望宜蘭平原、龜山島。

宜蘭國立傳統藝術中心

宜蘭國立傳統藝術中心

5. 土場、鳩之澤溫泉、中間、太平山森林遊樂區、獨立山、翠峰湖、蹦蹦車。

6. 羅東、傳統藝術中心、冬山梅花湖、武荖坑溪谷、蘇澳冷泉、南方澳漁港、東澳、烏石鼻自然保留區、蘇花公路、南澳、四區溫泉、觀音海岸自然保護區、谷風地塹、和平礦區。

 第十六節　花蓮縣

花蓮是臺灣東部好山好水的淨土，縣內有太魯閣國家公園和東部海岸、花東縱谷兩處國家風景區，來到東部旅遊，您可以遊賞山水之美、體驗泛舟之趣、縱情海岸之樂、享受溫泉之情等，各種動態、靜態的遊憩活動，茲將縣內風景點分為太魯閣、縱谷、東海岸、海岸山脈系統路線介紹如下：

1. 和平、清水斷崖、太魯閣、太管處、立霧溪砂卡礑步道、長春祠、布洛灣遊憩區、燕子口、錐麓大斷崖、九曲洞、慈母橋、天祥白楊步道、瀑布、文山溫泉、迴頭灣、蓮花池、洛韶、慈恩、碧綠、關原、大禹嶺。

2. 北埔、大理石區、七星潭海濱、美崙山、慈濟、吉安、木瓜溪、銅門、龍澗、發電廠、鯉魚潭、池南森林遊樂區、東華大學、怡園渡假村、兆豐休閒農場、鳳凰瀑布、萬榮溫泉、林田山林業文化園區、馬太鞍溪、光復糖廠、光豐公路。

3. 富源森林遊樂區蝴蝶谷、瑞穗溫泉、秀姑巒溪泛舟、奇美、紅葉內溫泉、北迴歸線標誌、舞鶴山、紅茶、情人谷。

4. 玉里、南安遊客中心、山風瀑希、瓦拉米步道、安通溫泉、羅山瀑布、富里、富東公路、小天祥、赤科山、六十石山金針山。

5.花蓮溪出海口花蓮海洋公園、鹽寮靈修靜土、遺勇成林、
　十八號橋、磯崎海水浴場、親不知子斷崖、豐濱、石梯坪遊
　憩區、東管處遊客中心、大港口、秀姑漱玉、靜浦、奚卜蘭
　島、北迴歸線標誌。

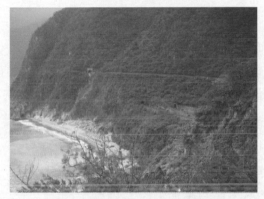

蘇花公路與北迴鐵路

蘇花公路

花蓮七星潭

第十七節　臺東縣

　　臺東縣境內有東部海岸和花東縱谷兩處國家風景區，有綠島和蘭嶼兩個離島，是臺灣後山未被工業污染的淨土，茲將縣內風景點系統路線介紹如下：

1. 南橫埡口眺望關山大斷崖、向陽森林遊樂區、利稻、霧鹿峽谷、溫泉、新武呂溪、高身鯛魚、初來、池上米、大坡池、杜園、海端、關山、環鎮單車專用道、親水公園、牧野渡假村、武陵綠色隧道、高台飛行場、鹿野、福鹿茶、延平、紅葉溫泉、少棒紀念館、初鹿牧場、利吉月世界、卑南文化公園、史前文物館、臺東、鯉魚山、卑南族猴祭。

2. 樟原橋遊憩區、八仙洞、長濱、烏石鼻漁港、石雨傘遊憩區、男人石、三仙台、成功、都歷東管處、阿美族民俗中心、東河、泰源幽谷、東河休閒農場、東河包子、金樽遊憩區、都蘭、林場、水往上流、杉原海水浴場、小野柳、富崗港、黑森林、琵琶湖、大巴六九、利嘉林道。

3. 知本溫泉、森林遊樂區、白玉瀑布、太麻里、金針山、金峰溫泉、比魯溫泉、金崙溫泉、都飛魯溫泉、近黃溫泉、土坂排灣族竹竿祭、大武、普沙羽揚溫泉、達仁、壽峠。

4. 綠島、燈塔、人權紀念碑、牛頭山、觀音洞、柚子湖、小長城、哈巴狗岩、睡美人岩、孔子岩、朝日溫泉、帆船鼻草原、大白沙潛水區、南寮漁港。

5. 蘭嶼、開元港、燈塔、紅頭岩、鱷魚岩、坦克岩、玉女岩、母雞岩、雙獅岩、軍艦岩、貝殼砂、情人洞、一線天、鋼盔岩、睡獅岩、象鼻岩、龍頭岩、老人岩、蘭嶼農場、台電廢料儲存庫、雅美族、獨木舟、丁字褲、飛魚祭、珠光鳳蝶、蘭嶼角鴞、棋盤腳。

蘭嶼坦克岩

蘭嶼雙獅岩

蘭嶼龍頭岩

蘭嶼半穴居、靠背石

蘭嶼獨木舟

蘭嶼軍艦岩

386

蘭嶼東清灣

蘭嶼機車旅遊

 ## 第十八節　澎湖縣

澎湖縣由六十四個島嶼所組成，是國家風景區，已在本書第三章中詳述，茲將縣內風景區依本島、南海、北海、東海系統路線介紹如下：

1. 馬公港、天后宮、觀音亭、嵵裡海水浴場、風櫃、林投公園、果葉日出、澎湖水族館、赤崁北海遊客中心、通樑古榕樹、跨海大橋、鯨魚洞、二崁古厝、西嶼牛心山、節理柱狀玄武岩、西台古堡、漁翁島燈塔、大倉島、四角嶼。
2. 南海、桶盤嶼、虎井嶼、望安島、中社古厝、天台山、綠蠵龜保護區、將軍澳嶼、七美、七美人塚、望夫石、大獅風景區、牛姆坪、雙心石滬、月世界惡地形、東嶼、西嶼、東吉嶼、西吉嶼、貓嶼、花嶼。
3. 北海、險礁嶼、鐵砧嶼、姑婆嶼、吉貝嶼、金色沙灘海上樂園、目斗嶼燈塔。

4.東海、員貝嶼、白沙嶼、鳥嶼、澎湖灘、雞善嶼、錠鉤嶼。

至於金門縣和馬祖列島，請參閱本書第二章的金門國家公園和第三章的馬祖國家風景區。

參考書目

1.楊明賢。《觀光學概論》。臺北：揚智文化，民國88年5月。

2.中華民國區域科學會。《臺灣地區觀光遊憩統開發計畫》。臺北：交通部觀光局。民國81年。

3.內政部營建署。《臺灣地區之國家公園》。臺北：內政部營建署。民國87年6月。

4.內政部營建署。國家公園生態之旅》。臺北：內政部營建署暨各國家公園管理處。民國86年6月。

5.交通部觀光局。《自助旅遊手冊》。臺北：交通部觀光局。民國86年6月。

6.交通部觀光局。《各國家風景區摺頁》。觀光局各國家風景區管理處。

7.中華民國荒野保護協會。《流奶與蜜之地》。花東縱各國家風景區管理處。民國89年5月。

8.交通部觀光局。《東部之旅》。觀光局東部海岸花東縱谷國家風景區管理處。民國86年6月。

9.農委會林務局。《各森林遊樂區摺頁》。臺北：農委會林務局。

10.農委會林務局。《國有林自然保護區》。臺北：農委會林務局。民國83年11月。

11.中華民國自然生態保育協會。《再觀臺灣之美》。臺北：農委會。民國87年5月。

12.農委會林業試驗所。《林業試驗所各系各分所》。臺北：林業試驗所。民國80年10月。

13.交通部觀光局。《各種觀光資源》。臺北：觀光局網站。民國90年7月。

14.交通部觀光局。《國家風景區》。民國95年8月。

觀光遊憩資源實務

作　　　者／吳坤熙

出　版　者／揚智文化事業股份有限公司

發　行　人／葉忠賢

總　編　輯／閻富萍

地　　　址／新北市深坑區北深路三段 260 號 8 樓

電　　　話／(02)8662-6826

傳　　　真／(02)2664-7633

網　　　址／http://www.ycrc.com.tw

　E-mail ／ service@ycrc.com.tw

　I S B N ／ 978-986-298-007-1

三版一刷／2011 年 7 月

三版三刷／2015 年 2 月

定　　　價／新台幣 500 元

國家圖書館出版品預行編目（CIP）資料

觀光遊憩資源實務／吳坤熙著. --三版. -- 新北
市：揚智文化, 2011.07
　　面；　公分

　ISBN 978-986-298-007-1（平裝）

　1.旅遊

992.3　　　　　　　　　　　　　100010094